디지털 프롬나드

DIGITAL PROMENADE

【 글 . 작가노트 】

7
수천 개의 작은 미래들
— 유시 파리카

11
최수정

31
(시간에 대해) 표지하기,
스코어링 하기,
저장하기, 추측하기
— 데이비드 조슬릿

35
박기진

55
Sasa[44]

75
평행한 세계들을 껴안기 :
포스트-미디엄과
포스트-미디어 담론을
다시 바라보며
— 이현진

81
조영각

101
조익정

121
산책의 경험과 디지털:
개념주의, 리믹스, 3D
애니메이션
— 김지훈

125
이예승

145
권하윤

165
데우스 엑스 포이에시스:
세계의 끝 그리고
예술과 기술의 미래
— 에드워드 A. 샹컨

173
김웅용

193
일상의실천

213
예술의 종언과
디지털 아트
— 김남시

217
배윤환

238
인사말

240
디지털 프롬나드
속으로
— 여경환

257
전시전경

482
작가 약력

488
글쓴이 약력

490
출품작품 목록

【 도판 】

267
최수정

277
박기진

287
Sasa[44]

297
조영각

305
조익정

315
이예승

325
권하윤

333
김웅용

343
일상의
실천

351
배윤환

361
박생광

365
이흥덕

369
임옥상

373
김원숙

377
최욱경

381
황창배

385
이숙자

389
유근택

393
김종학

397
최영림

401
이세현

405
천경자

409
이대원

413
이성자

417
장욱진

421
정서영

425
성능경

429
김환기

433
구동희

437
김수자

441
이불

445
배영환

449
노상균

453
유영국

457
박노수

461
김창열

465
박서보

469
김호득

473
황인기

477
석철주

목차 5 Contents

수천 개의 작은 미래들

유시 파리카

0.폐허풍경

당연한 말을 하자면, 미래 혹은 미래주의에 대한 흥미로운 점은 이것이 정말로 미래에 관한 것이라기보다는 이러한 시간 시제를 작동시키는 의미에 있다. 미래주의 작품의 지금 여기(now and here)는 언어, 이미지, 소리로 새겨져 있다. 그것은 풍경으로 그려져 있고 살아가고 숨 쉬는 현재의 특정 공간을 지속적으로 확장하는 자취들을 가시화한다. 미래는 현재가 어떤 것인지, 그리고 그 이상으로 어떤 시간들이 우리의 동시대들인지를 구체화하는 것과 관련이 있다.

시간들은 얽혀있고 서로 자리를 바꾼다. 화석화된 과거의 표식들은 미래들의 상상된 지표들로 나타나기도 한다. 미래 화석은 19세기 지질학자와 대중문화에서부터 현재에 투사된 의미에 대한 동시대적 상상들에까지 걸친 주제로서, 단순히 동시대의 소비주의 풍경의 폐허 이상의 다른 의미로 드러난다. 화석의 미래

풍경에 관한 수많은 예술적·대중문화적 예시들은 왜 그 자신의 발명의 수사학을 반복하는 미래의 상상일까? 즉 모더니티의 시작을 정의했던 기술적 대상들의 모더니티가 그 외견상의 종말을 정의하는 특징도 된다는 말인가? 이처럼 적어도 발터 벤야민(Walter Benjamin)에서부터 알려져 왔던 것을 단순하게 이야기하는 것이 재귀적 상상이다.

중신세(Miocene)나 시신세(Eocene, 에오세)의 암석 이곳저곳에 이러한 지질 연대에 살던 괴물들의 흔적이 남아 있는 것처럼 오늘날 아케이드들은 대도시에서 이미 보이지 않게 된 괴물들의 화석이 발견되는 동굴 같은 곳으로 존재하고 있다. 유럽의 마지막 공룡인 제정 이전 시대 자본주의의 소비자들이 바로 그러한 괴물들이다.[1]

디지털 장치를 소비하는 인간 주체에게로 다만 되돌아갈 뿐인 기술의 미래 화석에 대한 쿨한 사이버 미학 대신, 현재 우리가 어떤 시간에 살고 있는지를 생각해보자. 미래시제가 다양한 형식의 삶에 따라 다른 형식을 취하는 독성 생태학의 시간들 말이다.[2]

1) Walter Benjamin, *The Arcades Project*, trans. Howard Eiland and Kevin McLaughlin (Cambridge, MA: The Belknap Press of Harvard University Press), 1999, p. 540. 발터 벤야민, 「아케이드 프로젝트 II』, 조형준 옮김(서울: 새물결 출판사, 2006), p. 1278쪽(옮긴이 부분 수정).

2) Anna Tsing, Heather Swanson, Elaine Gan, Nils Bubandt, eds. *Arts of Living on a Damaged Planet* (Minneapolis and London: University of Minnesota Press, 2017) 참조.

미래주의와 시간에 대한 상상을 단순히 '언제'만이 아니라 어디에 그리고 누구에게라는 동시대적 질문으로 간주해보자. 어떤 장소들이 미래를 견인하는 일환으로 밝혀질까? 미래들은 어디에 위치해 있을까? 어떻게 그것들이 동시대 도시 풍경과 자연 풍경에서 앞으로 일어날 일들의 증후인 듯 기입되어 있을까? 미래로 간주하는 것들을 <블레이드 러너(Blade Runner)> 스타일의 아시아 도시 외에 또 무엇이 지시하고 있을까? 그리고 이렇게 미래 현재에서 벗어난 차원에서 기기들의 기술적 현재라는 가시적인 표식의 잔여 말고 또 무엇이 중요할까?

그에 따라 인류세(Anthropocene) 주도의 미래 폐허풍경 (ruinscapes) 미학을 고무하는 미래의 페티시화에서 벗어나 동시대의 증후와 이미지에 대한 분석 및 예술로 나아가는 초점의 전환이 일어난다. 이런 폐허풍경들은 어떤 시간이 이 공간에 속하는지 그리고 그것이 어디에 놓여있고 어디에서 보이는지에 대한 상상과 연관되어 있다. 거의 모두 실제로 방문하기보다 훨씬 많이 상상하는 남태평양의 포인트 니모가 좋은 예일 수 있다. 이는 화석지로 간주하기에 가장 적절한 하나의 장소일 것이다. 그곳은 고립된 위치와 특정 해류 순환으로 (해양학자 스티븐 돈트Steven D'Hondt의 말로) "세계양(world ocean)에서 생물학적으로 가장 비활성화된 지역"으로 명명되어 있으며 사람의 손길이 닿지 않는 이 물에 국제 우주국들이 퇴역한 우주

기술을 많이 폐기하고 있다. 생명이 살지 않는 해저가 있고, 냉전에서부터 현재의 일상적 실천에 이르기까지의 기술들이 폐기되어 있는 포인트 니모는 바로 이 순간 존재하는 미래 화석의 폐허풍경—지구의 예견되는 미래에 있을 큰 변화의 윤곽을 나타내는 사라지는 빙하처럼 전혀 극적이지 않은 비가시적인 모습—이라는 그럴듯한 장소로 보인다.

예술사진과 화이트큐브에서 쓰레기더미는 없다. 너무나 친숙한 일상적 사물들에서 남은 것들과 특별한 쓰레기의 자리는 없다. 그저 해저의 소멸, 그리고 빙하의 소멸만 있다. 미래는 온도 변화로 도래한다.

이 짧은 글은 동시대 미디어 이론과 예술 실천에서도 드러나는 시간의 모습 혹은 시간 장(場)으로 이러한 주제를 다룬다. 즉 고고학, 미래주의, 미래성에 관한 것이다. 간략하게 논의될 테마들은, 에너지 시장에서 지속적인 금융투기의 일환으로 예측되어오던 것을 포함해, 모두 시간 및 시간성, 화석 및 화석연료와 맞물린 또 다른 방식들과 연관되어있다. 과거는 이미 우리가 처한 혼란을 결정지었던 화석이다.

I. 고고학

언뜻 보기에 고고학(혹은 미디어고고학)이 미래와 미래성에 대한, 과거에 대한 것만 말할 수 있으리라는 가정은 다소 이상하다. 그러나 여기에 고고학이 오랫동안 단순한 특정 학문 이상을 언급해왔던 방식은 중요한 실마리다. 고고학은 임마누엘 칸트(Immanuel Kant)부터 지그문트 프로이트(Sigmund Freud), 발터 벤야민, 프리드리히 키틀러(Friedrich Kittler)와 동시대 미디어고고학에 이르기까지 철학과 인문학을 관통해왔고 그 자체로 특화된 학문 이상임을 드러낸다. 크누트 에벨링(Knut Ebeling)의 주장대로 이렇게 다양한 철학적·예술적 야생 고고학들은 성층된 과거의 이미지를 드러낼 뿐 아니라 "18세기에 시작되어 20세기에 뚜렷한 절정에 다다른 시간성의 물질적 반영"을 실험하는 실천의 장이 되었다.[3]

고고학의 에피스테메적 이채(異彩)와 장은 역사학 작업에 대한 보완적인 결길이라기보다는 대안이 되었다. 고고학은 이야기를 하는 대신 수를 세고, 텍스트 대신 사운드, 이미지, 숫자 같은 물질성의 다른 유형들에 적용된다. 이는 고고학이 어떻게 수많은 미디어 이론가들이 선호하는 용어가 되었는지에 대한 이유이기도 하다. 그에 더해 에벨링이 지속적으로 아감벤(Giorgio Agamben)을 인용하듯 고고학자는 무엇이 발원하고 있는지, 무엇이 출현하고

8 [1]

있는지, 무엇이 새로운 시간성들을 생성하는지를 그린다. 이는 다른 종류의 시간들의 지도가 된다. 그 시간들은 과거의 지층들과 그것이 현재에 미치는 영향 사이에 이어진 것으로 인식되곤 하지만, 우리는 그것들이 어떻게 미래들의 상이한 잠재성들을 야기하는지에 대한 인식으로 발전시켜볼 수도 있다.

그런 고고학은 미래들의 지도이기도 하다. 혹은 과거, 현재, 미래라는 선형적 시간 좌표를 복잡하게 하는 것에 더 가깝다. 미디어고고학은 추측되는 단순 인과성보다도 일련의 다른 물리학을 사용하는데,[4] 이는 왜 그것이 예술작품 원천의 흥미로운 장도 되었는지에 대한 하나의 대답일 수도 있다. 영화에서 인공지능까지의 미디어에서 이루어지는 다른 시간들에 대한 미묘한 정의와 탐색은 특이한 레트로적 과거의 재료일 뿐 아니라 그 시간을 생성하는 작업의 일환이기도 하다.

이런 맥락에서 화석에 대한 미디어고고학적 관점은 단순히 미래 화석의 이미지를 탐색하는 것만이 아니고, 이미지가 그 자체로 화석연료의 존재를 어떻게 전제하는지를 이해하기 위한 것으로

3) Knut Ebeling, "Art of Searching: On 'Wild Archaeologies' from Kant to Kittler," *The Nordic Journal of Aesthetics* No. 51 (2016), p. 8.

4) Thomas Elsaesser, *Film History as Media Archaeology: Tracking Digital Cinema* (Amsterdam: Amsterdam University Press, 2016) 참조.

보인다. 나디아 보작(Nadia Bozak)에 따르면, 사진과 영화의 기술 이미지는, 그의 표현에 따르면, 우리가 태양을 포착·정제·활용하는 방식에 대한 완벽한 결정화인 반면, 기술 미디어도 그 일부인 산업 문화를 동원하는 것은 석유 같은 화석연료의 태양에너지다.[5] 보작은 석유가 "화석화된 햇살"이라는 알프레드 크로스비(Alfred Crosby)의 말을 인용한다. 그 말은—우리가 시각문화의 실천으로 논할 수 있는—빛과 태양을 동원하는 특정한 다른 유형과 에너지를 서로 연결하기에 적절한 시작점이다.[6] 그렇다면 첫 번째 화석은 이미지고 그 화석은 또한 자국이다. 놀랍게도 기술 이미지의 역사와 화석연료 동원의 역사 사이에는 긴밀한 연결 고리가 있다. 보작 역시 다음과 같이 논한다.

> 태양과 영화, 빛과 영화 환경 사이의 관계는 영화가 환경에 관한 현재의 수사학에 맞서 병치될 때 특히 명백해진다. 환경에 관한 현재의 수사학이 결국은 화석연료와 화석 이미지, 즉 포착된 빛의 현시와 미탈화라는 화석 이미지를 융합하기 때문이다.[7]

에너지 형식과, 기술 미디어로서 그것을 포착하는 형식은 새로운 시간을 제시한다. 기술 미디어 시간이라는 의미에서, 그리고 자본세(capitalocene) 맥락의 삶의 환경 조건에서 일어나는 거대한 변화와 관련된 의미에서 그렇다.

8 [3]

II. 미래주의들

미래 화석이 이미 화석의 역사에 연료로 배태되어있다면 또 다른 기술적 미래들을 그리기 위한 우리의 과제는 무엇이 될까? 20세기 예술에서의 미래주의들은 기술과 특정한 관계가 있다. 이탈리아 미래주의는 유럽 역사의 특정 단계에 위치해 기술적 진전으로 진보라는 시간의 한 가지 의미를 제공했던 특정 기계미학이었다. 이 미학은 전기와 전등을 포함한 대규모 산업 시스템 시대에 어떻게 미래들이 시로 언어화·시각화·음향화 되었는지에 대한 되풀이되는 참조점이 되었다. 에너지는 미학적 표현의 모터로서 단순한 재현에 그치지 않고 상상되었다. 그것은 상상의 모터가 되었다.[8] 그것은 당대의 벤야민에게도, 추후에 폭격으로 다시 한 번 붕괴되었던 유럽의 도시들처럼, 폐허풍경의 시작이었던 도시, 도시 영역이고, 1950년대 이후 인류세의 '거대가속(Great Acceleration)' 이래로 지구상에서 다른 여러 형식들로 복제되었던 기술(technical) 변화와 기술 계획의 형식이다.

5) Nadia Bozak, *The Cinematic Footprint. Lights, Camera, Natural Resources* (New Brunswick, NJ: Rutgers University Press, 2011), p. 29.

6) Sean Cubitt, *The Practice of Light* (Cambridge, MA: The MIT Press, 2014) 참조.

7) Nadia Bozak, op. cit., p. 34.

8) ibid., p. 38.

물론 이후의 (예술) 미래주의들은 남성적이며 반드시 진보로
도래하는 미래를 찬양하는 태도는 덜어내고 대신 절대 허용되지
않았던 미래 혹은 시행되었던 미래9)를 쓴다는 차이가 있다. 이는
아프로퓨처리즘(Afrofuturism)과 (종종 용어로 명명되는) 수많은
후기 에스노퓨처리즘(ethnofuturism)들이 출현하는 정치고고학
에서 이루어진다. 아프로퓨처리즘, 시노퓨처리즘(Sinofuturism),
걸프 퓨처리즘(Gulf Futurism), 블랙 퀀텀 퓨처리즘(Black Quantum
Futurism), 그 외 현재의 버전들은, 그것을 지칭하는 용어가 무엇이
되었든, 동시대 예술과 시각문화에서 미래들이 증대하고 있는
현상에 대해 말한다.10) 그 일부는 미래를 전도시키려는 듯 보인다.
걸프 퓨처리즘과 소피아 알 마리아(Sophia Al Maria) 같은 작가의
작품에서 이미 도래한 미래는 아라비아만 국가들의 건축적
구축 환경을 배경으로 배치되어있다고 읽힌다. '두바이 스피드
(Dubai Speed)'11)라고 명명되기도 했던, 수평·수직적으로 모두
작동하는 중요한 요소로서의 인공 환경은 자본주의 미래들이라는
한 가지 특정 버전을 이야기한다. 석유 및 화석의 과거들로 구축된
그와 같은 도시와 환경은 건축, 건축 자재, 인프라가 포스트-화석
시대에 화석연료 다음을 이어 어떻게 준비되어있는지에 대한
미래의 상상들을 요구한다. 벤야민에게 가장 중요한 고고학적
질문이 파편들을 통해 어떻게 도시를 자본주의 소비문화의
느린 출현으로 읽어내는가였다면, 그 상황의 현재 버전은 산업
유산과 독성 환경을 다루려고 시도하면서 동시에 미래를 향해

9 [1]

도시를 어떻게 상상할 수 있을까이다.

걸프 퓨처리즘과 그 외 예술상의 미래주의들은 이러한 독성
환경의 맥락에서 여러 모로 예술적 담론이다. 독성은 물론
화학적 독성과 정치적 오염이 서로 연관된 지점에서 여러 가지
형식으로 일어난다.12) 그렇다면 시각예술과 시각 형식들에서
단순한 쓰레기더미보다 더욱 미묘한 오염의 스타일을 어떻게
상상할 것인가? 환경 감시의 문화 기술들(cultural techniques)은
비가시적인 흔적을 전체적으로 전망하게 하고 중요한 관심사로
만듦으로써 이미 중요한 시각예술 형식이 되었다.13) 그에 따라
대기오염과 화학폐기물, 방사능과 생물다양성 파괴에 관한 동시대

9) [옮긴이주] "아프로퓨처리즘의 유토피아적 잠재성 대신 걸프 퓨처리즘은 소비로 재구성되어
이국적으로 만드는 기술적 (근/중/극)동 오리엔탈리즘의 이미 존재하는 결합으로 묘사한다.
(다가올 민족을) 지향하는 미래가 아니라 이미 시간적 인프라로 정해지고 계획되고 통합된
미래인 것이"라는 파리카의 말을 참조하였을 때 허용되지 않았던 미래는 아프로퓨처리즘의
유토피아적 상상으로, 시행되었던 미래는 걸프퓨처리즘의 현재 건축적 도시 배경에 기반을 둔
상상으로 각각 펼쳐지는 것으로 보인다. Jussi Parikka, "Middle East and Other Futurisms:
imaginary temporalities contemporary art and visual culture," *Culture, Theory
and Critique*, 59:1 (2018), p. 46.

10) Jussi Parikka, "Middle East and Other Futurisms: imaginary temporalities
contemporary art and visual culture," *Culture, Theory and Critique*, 59:1 (2018) 참조.

11) Steffen Wippel, Katrin Bromber, Christian Steiner, Birgit Krawietz eds.,
Under Construction: Logics of Urbanism in the Gulf Region (London and New York:
Routledge, 2016), p. 1.

12) Felix Guattari, *The Three Ecologies*. trans. Ian Pindar and Paul Sutton
(London: The Athlone Press, 2000).

9 [2]

예술은, 그렇지 않았다면 미래주의 영역에 포함되지 않았을 양상들,
범위들에 대해 이야기한다. 그러면 어떤 적절한 미래주의라도
'느린 폭력'14)으로 간주되는 존재론적으로 긴급한 쪽의 비가시성을
다룰 수 있어야 한다. 이에 따라 미학적·예술적 의미의 미래시제는
기존의 인간 없는 세계를 꿈꾸는 인간 중심적 서사에서 근본적으로
벗어나 이미 인간 없는 동시대의 문화적 과정에 관여할 필요가 있다.
그에 더해 미래주의 형식들은 모두 아감벤의 고고학적 의미,
즉 새로운 시간들의 생성을 이야기한다.

Ⅲ. 미래성

로렌스 렉(Lawrence Lek)의 최근작 <시노퓨처리즘 (Sino-futurism)>
과 <풍수사(Geomancer)>는 미래주의적 수사법을 취하지만 이를
다른 지리적 영역에 다른 주체성을 중심으로 배치한다. 그뿐 아니라
<풍수사>의 CGI 영화 주인공은 일반적인 인간 화자가 아니라
인공지능이다. 인공지능의 꿈은 목소리나 손으로 구성된 것과는
다른 세계들, 예술의 다른 양상들에 관해 이야기한다. 인공지능
시스템의 연산에 따른 꿈들은, 그 자체로 미래에 대한 상상인
총메모리와 연산 시스템의 일부일 뿐 아니라 미래성을 동시대 문화
기술(technique)로서 생각하는 방식을 규정하는 총메모리와 연산
시스템의 일부로 보인다. 이는 그저 상상의 것으로 이야기되기보다는
존재하는 것으로 지속적으로 계산되는 미래들이다.

9 [3]

여러 산업 및 문화 영역에서 인공지능 시스템의 동원은 지금
어떤 미래가 연산을 의미하는지를 표상한다. 미래 이미지를 가장
제한적인 의미의 미래로, 그럼에도 가장 광범위한 의미에서는
효과적인 하나의 미래로 여겨보자. 미디어 플랫폼에서부터 인공지능
알고리즘과 예측 측정(predictive measures)을 위한 훈련의 일환인
도시 스마트 인프라까지, 인공위성에서 지상원격탐사에 이르기까지
다양한 데이터 세트가 동원되는 것이 그것이다. 예를 들어 대지
레벨 변화의 위성 데이터(인프라, 건물, 도시 성장, 농업 및 작물
수확량)는 예측 데이터를 목적으로 금융 예측 같은 데 공급되는
머신 러닝 시스템에 투입될 수 있다. 여기서 데이터의 시간성은
머신 러닝과 금융 맥락에서, 그리고 실질적인 변동성(turbulence)
으로 인해 선물시장에서 끊임없이 생성되는 작은 미래들을
이해하기 위한 핵심이다.15) 글로벌 데이터 세트에서의 표면 변화
예측이나 프레드네트(https://coxlab.github.io/prednet/) 같은
신경회로망 실험처럼 비디오피드로 실시간 변화의 예측을 꾀하는
머신 러닝은 미래의 이미지에 유용한 지역 기술의 한 발 앞선

13) Bruno Latour, *What is the style of matters of concern?* (Amsterdam: van Gorcum,
2008).

14) Rob Nixon, *Slow Violence and the Environmentalism of the Poor*
(Cambridge, MA: Harvard University Press, 2013).

15) Melinda Cooper, "Turbulent Worlds. Financial Markets and Environmental Crisis,"
Theory, Culture & Society vol. 27 (2-3) (2010) 참조.

9 [4]

좋은 예시다. 게다가 이는 다양한 미래주의 형식을 기반으로
SF(공상과학) 자본에 관한 글을 썼던 코도 에슌(Kodwo Eshun)과
마크 피셔(Mark Fisher)의 큰 그림과 잘 부합한다.

> 그것은 컴퓨터 시뮬레이션, 경제 전망, 날씨 예보, 선물거래, 싱크탱크
> 보고서, 자문 서류 같은 수학적 형식화에, 그리고 SF영화, SF소설,
> 소리소설(sonic fictions), 종교 예언, 벤처 캐피탈 같은 격식에
> 얽매이지 않는 묘사로 존재한다. 시장 미래주의 전문가의 글로벌
> 시나리오 같은 격식을 갖춘—격식이 없는 혼종은 그 둘을 이어준다.[16]

미래들은 모델들의 지속적인 참조점으로 존재하며 예측할 수 없는
패턴들 및 사건들은 지속적으로 "세계 경제 미래들의 연산 요소로
고려하는" 시도가 일고 있다.[17] 이런 차원에서 어떤 자연 시스템의
비선형적 역학이라도 이례적이라기보다는 그저 격변하는 것일
뿐이며, 그것은 환경 위기를 경영 업무의 일환으로 담당하는 일을
포함해 그와 같은 다양한 방식의 재료처럼 서로 다른 미래들이
생성될 수 있다.[18]

우리는 상상으로서의 미래 화석, 그리고 종말론적으로 멀거나
가까운 미래들의 시나리오로부터 금융시장의 관리 운영 절차로서
기술적으로 계산되는 미래들로 이동한다. 그것은 미래주의
작업과 새로운 시간성의 생성이 시장의 지속적 비즈니스로서의

작은 미래들과 어느 정도 병행된다는 의미다. 이는 미래들에 대한
상상이 그 무엇도 지구적 규모의 정의를 설파하는 의미에서의
본질적이거나 필연적인 진보가 아니라 반미래주의의 상상에
더해진 분석학, 미학으로 채워져야 한다는 점을 입증한다.[19]
그건 단순히 꿈꾸기보다 우리의 이익을 위해 상상하고 계산하는
인프라를 생성하는 작업이다.

16) Kodo Eshun, "Further Considerations of Afrofuturism," *CR: The New Centennial Review* 3:2 (Summer 2003), p. 290.

17) Melinda Cooper, op. cit., p. 167.

18) ibid.

19) Jussi Parikka, op. cit. 참조,

1. 풍경- 신체는 공간과 연관되고 생각은 감각을 따른다.

2014년 가을, 이란
산책을 하다가 발견한 인적 없는 숲 속의 쌓여있는 빈 용기들은 나에게
양가적인 의미로 다가왔다.

따뜻한 햇살과 향긋한 풀내음은 뜨거운 생명력으로, 쌓여 있는 빈 용기들은
공허함과 함께 무덤의 심상, 즉 싸늘한 죽음으로 느껴졌다.

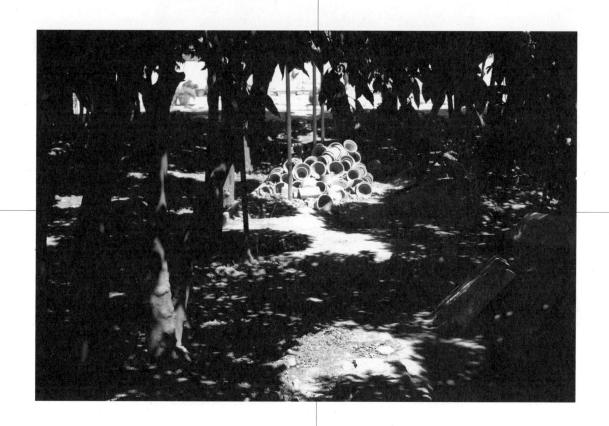

불과 얼음 (열정과 차가움) 그리고, 모든 것들과 함께 있는 침묵은 가장
원초적이고 근원적인 것이며 감각으로 지각되는 것이다.

불과 얼음 그리고 침묵의 속성은 예술이 가지고 있는 근본적인 자질이기도
하다.

2. 눈

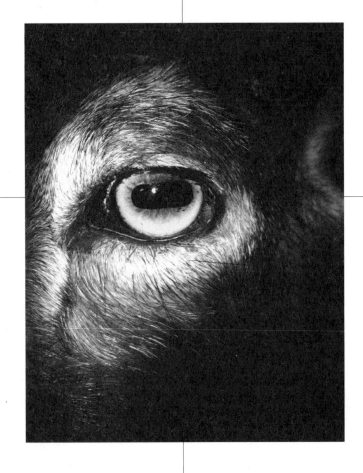

박제된 눈은 얼어붙은 눈이다.

~~나~~에게 '회화매체와 마주한다.'는 건,
'틀 안, 표면 위 풍경 너머의
얼어 붙은 눈과 마주한다.'
는 것과 같다.

3. 죽음

조개 표면의 틈 안 드로잉 확대,
매체에 각인된 죽음

3. 죽음

시간들이 축적된 표면. 보이는 것 너머의 에너지. 그리고 그 에너지의 운명인 죽음.

문명과 자연 사이의 쓰레기장, 패총*(조개무지)의 퇴적 표면

*패총- 해안, 강변 등에 살던 선사시대인이 버린
조개, 굴 등의 껍데기가 쌓여서 무덤처럼 이루어진 유적

최수정　　　　　　　**13**　　　　　　　**CHOI Soojung**

4. 패총 박물관 답사 메모와 기타 메모 中

(이하 손글씨 메모 — 일부 판독 불가)

현어 - presentation. 이야기가지
현현 manifestation. 형상
현존 presence. 씨앗
현실 exi

패총. 조개무덤. 하단.

조개의 → (정온식량)
도토리.

사냥,
고기잡이 용품.
(채집)

종이 (책의 페이지)

사랑하는 오타(Typo)를 잊었다.
이 여자는 망각의 강을 건너며
사랑하는 오타(Typo)와 한 몸이 된다.
초텍스트 supertext
모든이유를떠나서 beyond all reason
매체: 두눈

비극과 명랑함
괴랄함
괴이하고 아스트랄하다. 괴이하게 어그러지다.
일탈과 과잉
뜨거움과 차가움의 혼합

정보가 소멸되고 구체적 형상이 정보를 다시 각인시키는 순환의 과정이
자연이다. 그리고 그 모든 과정엔 오류, 돌발, 간섭 그리고 잡음 등이
포함된다. 순환의 특정지점인 문명과 자연 사이의 쓰레기장, 소멸과 생성의
중간지대이자 잡음과 침묵이 오가는 유적지_패총(선사시대의 쓰레기장, 조개
무덤)-가 작업, '불 얼음 그리고 침묵'의 소재이다. 이 작업은 나르키소스와
에코의 신화를 모티브로 하며, 구매체적 특성을 갖는 나르키소스를
시각기계에 현재와 연결된 미래의 매체적 특성을 갖는 에코를 청각기계로
구성했다. 점멸하는 눈의 빛과 목소리가 동시에 접촉하는 표면은 화석을
연상시키는 조개들과 오랜 매체들이 파편적으로 섞인 소음으로 가득 찬
퇴적된 조개 무덤이다. 어스름한/소리, 나지막한/빛 같은 시청각적 전이가
일어나는 곳이다.

나르키소스와 에코(Narcissus and Echo)

자신과 사랑에 빠진 나르키소스는 자신의 상이 비친 물속에 뛰어들어 죽는다.
나르키소스를 사랑했던 에코는 슬픔으로 여위어가다가 목소리만 남았다.

물에 비친 이미지는 표면에 맺힌 상이다. 표면 아래 심연은 자신만을 바라보는
나르키소스는 닿을 수 없는 곳이다. 에코의 목소리는 모든 곳에 있으나
나르키소스에게 닿을 수 없다. (소통할 수 없다.) '닿음.', 즉, '접촉'은 표면의
경계를 이루기에, 접촉할 수 없음은 표면의 부재를 의미한다.

'그 곳에 없는 너는 이 곳에 없는 나를 소환한다.'
닿지만 닿을 수 없다.

최수정 15 CHOI Soojung

작업 예상도

상단- 시각기계 (눈, 장치로써의 눈과 이미지로써의 눈의 중간 상태)

하단- 청각기계 (화석화된 조개무덤이자 많은 소리들이 떠도는 스피커)

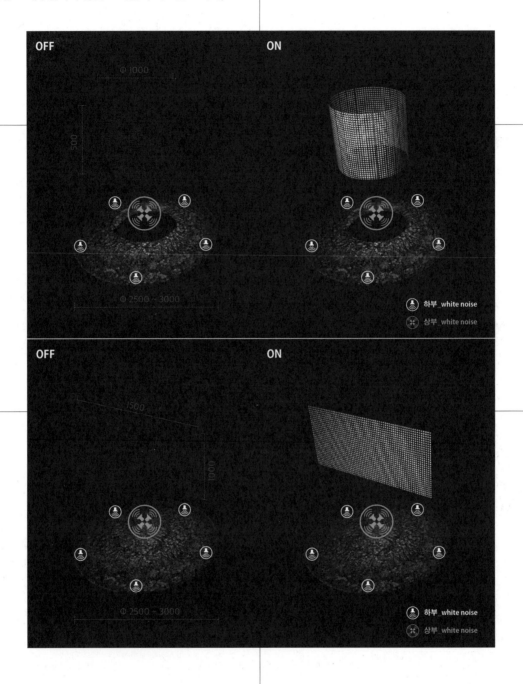

구성

1. 나르키소스의 눈 (시각기계) – 두 장의 반투명 거울 사이에 픽셀들이 살아 있는 투명 LED Film. 투명 LED Film은 2진법 매체- 0과 1의 매체를 상징한다. 장치가 눈꺼풀처럼 열리면 LED Film의 입자들의 표면이 불안정하게 흔들리는 야생동물의 눈동자가 드러난다. 반투명 거울 사이의 LED Film 은 서로가 서로를 비추며 자기폐쇄적인 깊은 공간감을 만든다. 장치가 닫히면 까만 화면에 빛나는 우주의 이미지가 거울에 비치는 관객의 모습과 함께 나타난다. 장치의 깜빡깜빡 속도는 모스부호(I Love you)의 소리와 일치한다.)

스크린이 비스듬하게 검은 허공에 있다.

스크린이 깜빡깜빡 리듬을 만든다.

스크린이 깜빡깜빡 관객을 본다.

내가 보고 있는 저 프레임이 나를 본다.

2. 에코의 목소리 (청각기계) – 고해(苦海)라는 유적지, 무덤, Noise to Nausea

시멘트, 조개 껍질, 폐기물들로 만들어진 작은 스피커들이 묻힌 무덤(화석화된
죽음). 파도소리는 멀어졌다가 가까워지길 반복하고, 조개 껍질들은 오래된
매체들의 소리들을 내며 불완전한 언어로 사랑을 말한다.

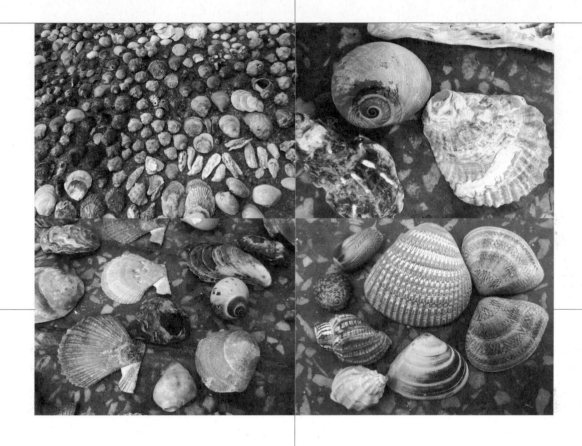

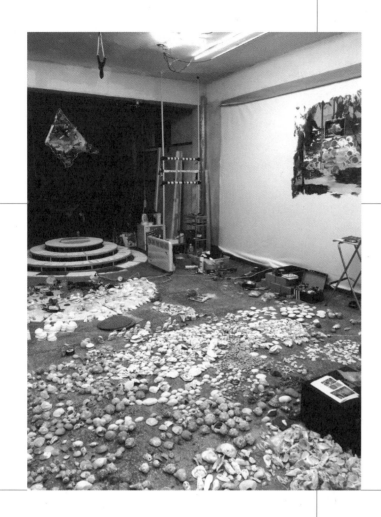

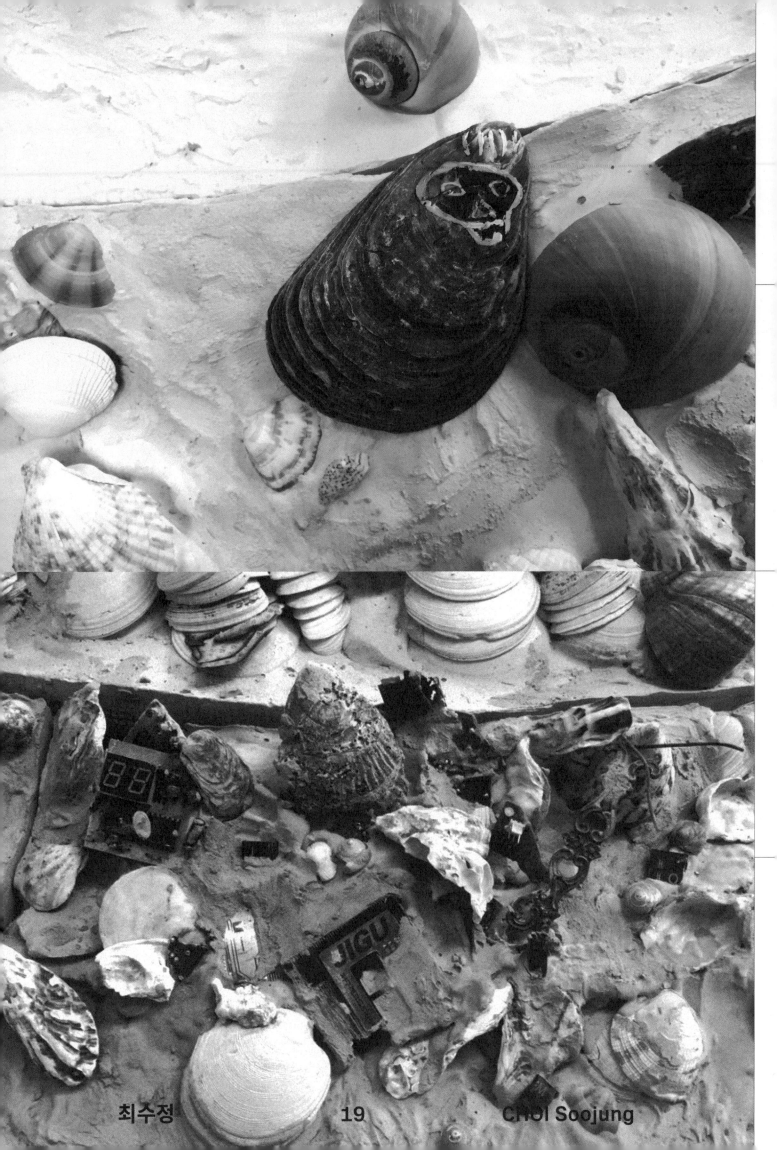

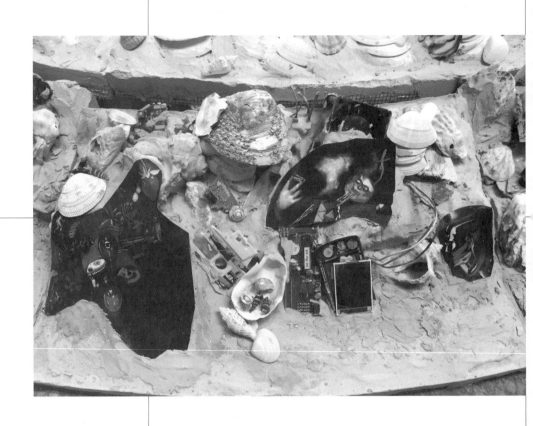

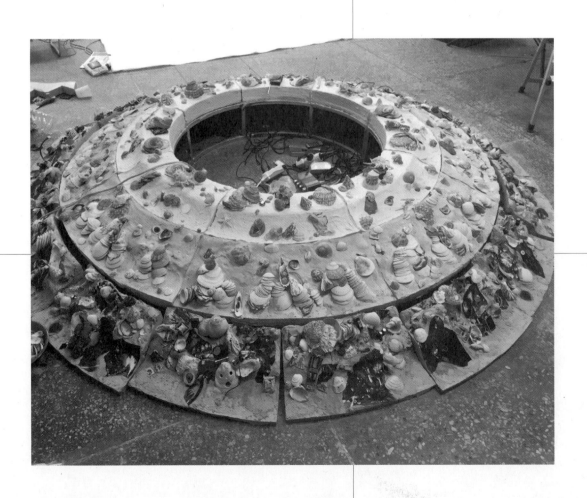

최수정 21 CHOI Soojung

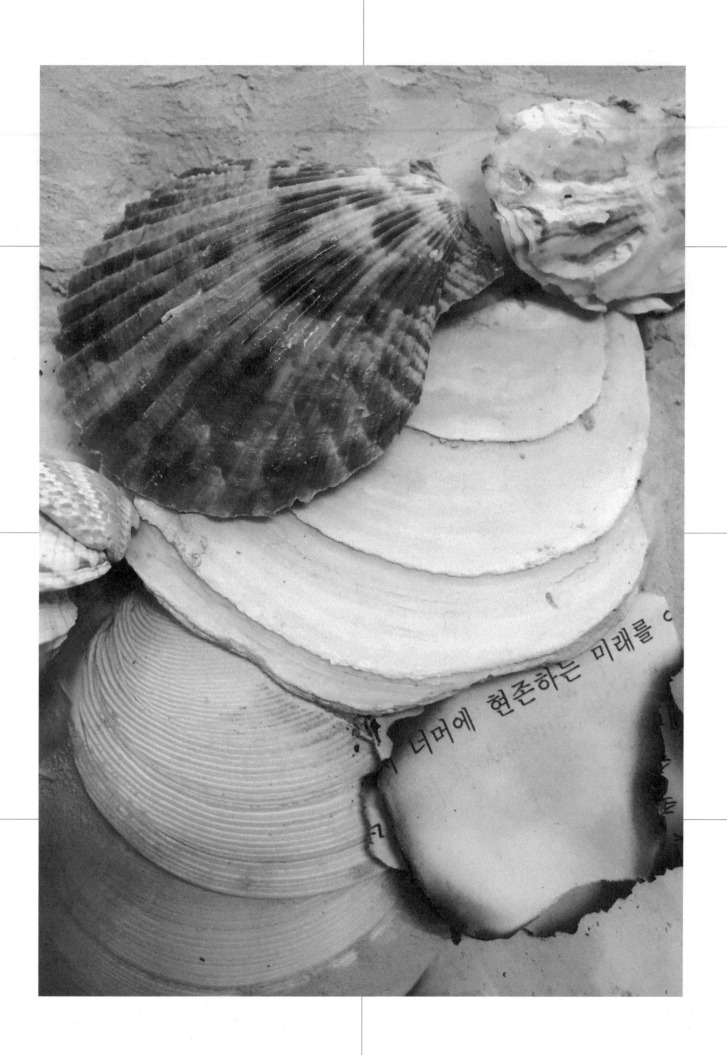

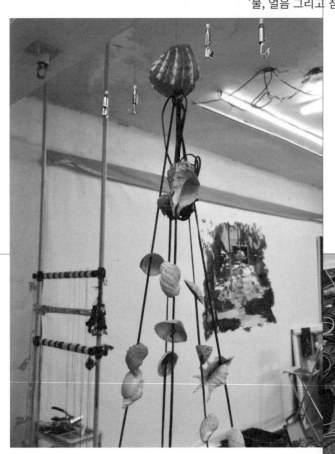

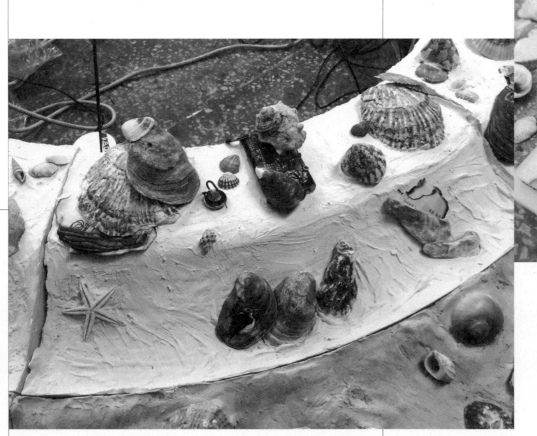

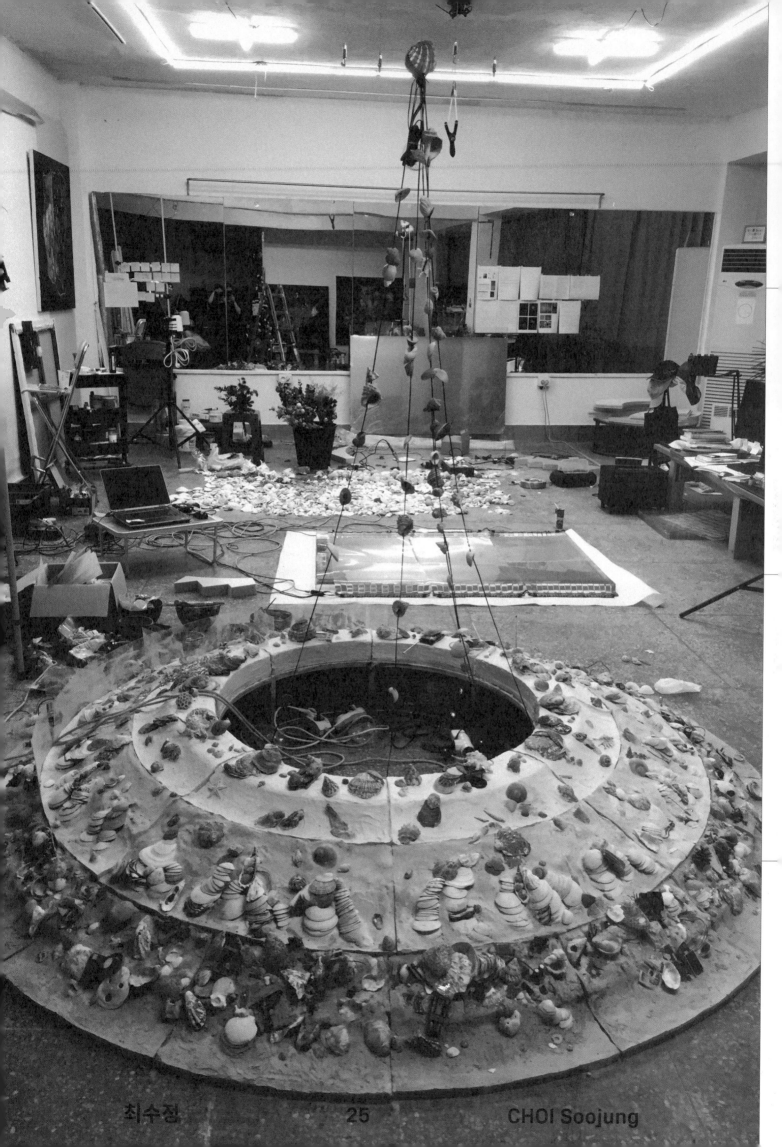

Translate a Message

Input:

I love you

Output:

.. / .-.. --- ...- . / -.-- --- ..-

☑ Sound ☑ Light

example). If they know Morse code you can hide the text.

☐ Hide the message text (?)

Advanced Controls

Pitch / Hz (?)

140

Speed / wpm (?)

2

Farnsworth Speed / wpm (?)

2

☑ Use prosigns (?)

눈의 영상, 시각 장치의 깜빡임의 속도- 'I love you.' 를
모스부호로 전환한 소리의 속도

morsecode.scphillps.com

최수정 27 CHOI Soojung

"유물은 미래의 시간에 대해 말한다." Pascal Quignard, 음악혐오, Franz, 2017, p.17

다시,

회화

사무엘 베케트의 세가지 질문+ 알랭바디우의 질문

내가 갈 수 있다면 나는 어디로 갈 것인가?

내가 존재할 수 있다면 나는 무엇일 것인가?

내게 목소리가 있다면 나는 무슨 말을 할 것인가?

+

만약 타자가 존재한다면 나는 누구일 것인가?

Alain Badiou, 베케트에 대하여, 민음사, 서용순,임수현 역 2013, p.11

최수정　　　　　**29**　　　　　**CHOI Soojung**

끝

'불, 얼음 그리고 침묵' Epilogue

THE END

(시간에 대해) 표지하기, 스코어링 하기, 저장하기, 추측하기

데이비드 조슬릿

시간 표지(標識)[1]

모든 예술작품은 환원될 수 없는 특이성을 지닌다. 그것은 고갈될 줄 모르는 정동(affect)과 시각적 자극의 보고다. 여기에는 이상한 사실 하나가 있다. 미술사적인 분석에서 너무나 자명하고 또 위협적이라 으레 간과되는 사실, 바로 모든 예술작품이 말로 형언될 수 없다는 점이다. 회화를 언어로 포착하거나 경험적으로 속속들이 알 수 없다면 어떻게 회화에 의미를 부여할 수 있을까? 사실 모던 회화의 가치는 그 의미와 행위에 있지 않고 의미와 행위를 상연할 수 있는 무한한 잠재성에 있다. 이런 구조적인 미래성은 회화의 시간 범위가 단기 목표나 분석이 특징인 정치의 시간 범위와 확연히 구별된다는 것을 나타낸다. 회화는 시간을 채우는 사건에 개입하기보다는 시간을 표지한다.

모든 회화는 시간 배터리다. 즉 회화를 통각(統覺, apperception)하는 데는 평생이 걸릴 수 있다. 그러나 누가 일생을 들여 한 점의 회화를 감상하겠는가? 너무 많은 곳에서 너무 많은 예술을 마주하다 보니 반대의 상황이 생겨났다. 다시 말해 예술 소비는 가속화되고 새로운 보기 방식을 유발하고 있다. 이를테면, 뉴욕 현대미술관에서 관람객은 휴대전화로 사진을 찍으며 회화 사이를 오간다. 결코 도래하지 않을 미래의 순간을 위해 예술 작품을 저장하는 것이다. 휴대용 카메라가 이 작품들을 저장하고, 이 작품들은 그 자체로 시간을 표지하는 데 기여한다.

저장하려는(혹은 축적하려는) 의지는 미래 대비책으로서 끝없이 작품 소장을 추구하는 미술관 이데올로기뿐 아니라 예술작품을 공유하고 판매하는 최신 디지털 플랫폼과도 일치한다. 예로 최근에 상당한 규모의 출자를 받은 웹 기반 미술 아카이브 아트시(ARTSY), 미술계 정보의 주된 공급처인 컨템퍼러리 아트 데일리(Contemporary Aer Daily), 혹은 텀블러 같은 p2p 사이트가 있다. 미술계는 어떤 형식이든지 간에 잠재적 에너지를 비축한 방대한 축적물이 되었고, 이는 개인의 소비 용량을 넘어섰다. 이곳은 유예된 경험의 거대한 저장소다.

* 이 글은 『회화 그 자체를 넘어서—포스트-매체 조건에서의 매체(Painting Beyond Itself—The Medium in the Post-medium Condition)』(Sternberg Press, 2016)에 수록된 데이비드 조슬릿의 「(시간에 대해) 표지하기, 스코어링 하기, 저장하기, 추측하기(Marking, Scoring, Storing and Speculating (on Time)」를 저작권자의 허락을 받아 재수록한 글이다.

1) 본문의 시작 부분과 또 다른 단락은 Jacqueline Humphries 도록에 실린 글에서 가져왔다. "Painting Time: Jacqueling Humphries" (Colonge: Verlag Der Buchbandlung Walther Konig, 2014)

특유의 산만함(DISTRACTION) 속에서 거대한 축적물(ACCUMULATION)이 지닌 이러한 역동성은 오늘날 회화가 어떠한 이유로 새로운 형식과 유의미성을 얻게 되었는지 보여준다. 조너선 크레리(Jonathan Crary)가 설득력 있게 논증했듯이 모던 회화의 위대한 개척자인 폴 세잔(Paul Cézanne)은 이미 회화가 시간을 표지한다는 사실과 산만한 관객성을 연결시킨 바 있다.[2] 세잔의 작업에서 표지를 축적하는 일은 변증법적으로 산만함과 연결되어 있다. 그렇지만 시간을 명시적으로 저장하는 시각 매체인 필름, 비디오, 퍼포먼스(처음부터 끝까지 참여하든 아니든 상관없이 정해진 상영 시간이 있음) 또는 사진(디지털로 조작된 사진이라 할지라도 노출 시간에 따라 결정됨)과는 판이하게, 회화에서의 시간의 표지와 저장, 축적은 동시적이며 현재 진행 중이다. 역설적이게도 회화는 살아있다. 즉 회화는 살아있는 매체다. 회화는 플레네르(plein air; 옥외주의 회화—옮긴이주)와는 반대로 '실황 중(On the Air)'이다.

회화를 제작하는 물질적인 과정 역시 표지하기(MARKING)와 저장하기(STORING)로 특징지어진다. 이러한 행위는 잘 알려져 있듯이 모리스 메를로 퐁티가 "세잔의 의심"이라고 부른 것이다. '세잔의 의심'은 감각이 형식으로 전이되는 각고의 과정에서 발생하며 캔버스 표면 위의 이미 존재하는 것에 표지를 추가하는 개별적인 선택 과정에서 일어나는 고통스러운 의심을 뜻한다.[3]

회화는 근본적으로 존재론적인 질문을 객관화한다. 예술가는 어떻게 경험의 흐름을 처음에는 생산자(화가)로서, 연이어 소비자(관람자)로서 표지하는가? 모던 회화에서 이러한 '의심'은 편재적이다. 즉 어떤 캔버스도 하나의 일관된 이미지 혹은 성취된 사건으로서 온전히 이해할 수는 없다. 모든 회화는 엄청난 비축량의 정동을 저장한다(STORES). 그렇다면 각각의 개별적인 의미화의 표식이 어떻게 광학적으로, 정서적으로, 심리적으로 해명될 수 있을까? 이런 상황에서 뉴욕 현대미술관의 관객들이 그림을 한꺼번에 소비하는 불가능한 임무를 시도하기보다는 잠재적인 에너지의 기록에 의존하는 것은 전혀 이상할 게 없다. 모던 회화의 놀라운 점 중 하나는 표지하고 저장하는 일 사이의 이러한 긴장감이 회화의 표면 위에 현존하는 상태로 남아있다는 점이다. 왜냐하면 모던 회화의 구성 요소인 표지는 시간이 지나도 화면에 놓여있는 까닭에 시각이 항상 동시적으로 이용할 수 있다. 대규모 이미지 생산과 순환의 시대에, 회화는 정신 집중(attention)을 성사시키는 데 있어서, 정동의 시간을 규제하고

2) Jonathan Crary, "1900: Reinventing Synthesis," in *Suspensions of Perception: Attention, Spectacle and Modern Culture* (Cambridge, MA: MIT Press, 1999), pp. 281-359.

3) 모리스 메를로 퐁티의 「세잔의 의심」을 보라. "Cezanne's doubt," in The *Merleau-Ponty Aesthetics Reader: Philosophy and Painting*, ed.Galen A. Johnson (Evanston, IL: Northwestern University Press, 1993). pp. 59-75; (옮긴이주) 「세잔의 의심」의 국내 번역본은 「세잔느의 회의」라는 이름으로 『의미와 무의미』(서광사, 권혁면 역, 1985)의 15~40쪽에 수록되어 있다.

규제 완화를 탐험하는 데 있어서 특권적인 포맷이었으며 앞으로도 그럴 것이다.[4] 다시 말해 모던 회화는 생산과 소비의 두 영역 모두에서 시간을 표지하고 축적하는 포맷을 취한다.

앞서 나는 뉴욕 현대미술관의 방문객이 보여준 사진적 실천을 언급한 바 있다. 이와 연관해 예술의 과도한 축적—이러한 현상은 미술관이나 온라인의 개인 회화 작품들 안에서(within)나 그 작품들이 집적되어 있는 데서 일어나는 일이다—에 대처하는 한 가지 방법은 그 작품들을 '픽처' 또는 디지털 이미지로 재포맷하는 것이다.[5] 페인털리한(painterly) 표지의 '픽처-되기 (becoming-picture)'는 거대한 붓놀림을 만화적으로 변주해낸 로이 리히텐슈타인(Roy Lichtenstein)의 작업에서처럼 팝아트가 세잔의 의심에 대해 보인 반응이기도 했다.

지금 나는 회화의 픽처-되기의 명시적 과정을 괄호에 넣고, 축적의 구조 즉 회화 안에서의 표지의 축적, 그리고 물리적 컬렉션이나 디지털 컬렉션에서 행해지는 회화의 축적이라는 이 두 가지 모두에 대해 성찰하고자 한다. 시각과 연관된 축적 이론에서 가장 권위 있고 널리 알려진 이론은 단연코 기 드보르(Guy Debord)의 것이다. 드보르는 스펙터클을 자본이 특정 임계치를 넘어 축적되어 이미지가 되는 것으로 정의했다.[6] 모던 아트와 그 전시 공간이 기 드보르의 스펙터클 정의에 부합한다고 할 때, 뉴욕 현대미술관과

여타 미술관을 방문하는 관객들은 사진을 찍어대는 방식으로 어디에서나 축적을 축적하고 있으며, 이는 단언컨대 치명적인 형태의 스펙터클로 전이될 것이다. 그러나 나는 여기서 기 드보르가 예시한 축적에 관한 대안적인 모델을 제안하고 싶다. 내가 생각하는 축적은 행위와 행위자를 배제하는 것이 아니라 스코어(SCORE)로서 기능한다. 여기서 스코어는 무한한 수의 미래의 퍼포먼스를 가능하게 하는 악보라는 의미에서, 또는 시각예술의 맥락, 즉 20세기 중반 이후 확산되어온 퍼포먼스 스코어와 같은 종류의 개념을 뜻한다. 나는 회화에서 시간을 표지 하고 정동을 저장하는 일이 스펙터클(SPECTALE)에 귀속되는 것이 아니라 경험을 스코어링 한다고 주장한다. 이때 발생하는 근본적인 질문은 시간 표지의 규제되지 않은 수단인 회화의 절차와, 외형상 구체화된 재현인 디지털 픽처 사이에 어떤

4) 내가 앞서 언급한 대로 회화가 어떻게 주의를 규제할 수 있는지에 대한 가장 좋은 설명은 조나단 크레리의 *Suspensions of Perception*에 담겨 있다.

5) 여기서 나는 더글러스 크림프가 글 「픽처(Pictures)」에서 정의한 의미로 '픽처' 개념을 사용하고 있다. Douglas Crimp, "Pictures", *October* 8 (Spring 1979): pp. 75-88;(옮긴이주) '픽처스' 또는 '픽처'에 대한 국내 연구 논문으로 정연심, 「픽처의 확장—크림프의 《Pictures》전부터 '타블로 형식'과 타블로 비방(tableau vivant)까지」, 《서양미술사학회 논문집》 제39집, 2013년, 207~232쪽; 이임수, 「1970년대 미술의 확장과 대안공간—112 Greene Street, The Kitchen, Artists Space를 중심으로」, 《현대미술사연구》, 2014년, 제35집, 149~180쪽을 참고하라.

6) "The Spectacle is capital accumulated to the point where it becomes image(스펙터클은 자본이 특정 임계값을 넘어 축적된 이미지다)", Guy Debord, *The Society of Spectacle*, trans, Donald Nicholson-Smith (New York: Zone Books, 1995), p. 25 (see para. 34): (옮긴이주) 국내 번역본으로는 이경숙 역, 「스펙터클의 사회」, 현실문화연구, 1996 참고.

종류의 관계가 만들어질 것인가 하는 점이다. 다시 말해, (1%와 연관된) 폐쇄적이고 억압적인 축적 형태가 개인적으로 이미지를 선별하거나 스코어링 하는 것을 특징으로 하는, 보다 개방된 형태의 축적과 어떻게 대립할 수 있을까 하는 것이다.

나의 대답은 잭슨 폴록(Jackson Pollock)의 작품에서 시작한다. 폴록의 드리핑 기법은 특별한 유형의 축적으로 이루어져 있는데, 이 축적으로 무언의 감각이 분절되며, 심지어 다양한 해석자들이나 작가 자신이 말했던 것과 같이 무의식조차 포착해낼 수 있다. 그의 대표적인 드리핑 회화에서 폴록은 무질서한 감각과 잘 조직된 형식 사이의 미적인 문지방을 열어젖혔다. 이 불안정한 경계 지대는 '삶 지지체(life support)'로서 올오버 필드(allover field)를 필요로 했다. 하지만 결과적으로 이를 유지하는 것은 매우 어려웠다. 한편 폴록의 자동화 과정은 쉽게 틀에 박힌 기계화 혹은 클레멘트 그린버그(Clement Greenberg)가 우려하기도 한 질 낮은 장식이 될 수도 있었다. 반면 폴록의 복잡한 표지들에서 위계와 참조 내용을 철저하게 폐기했던 작업은 1951년경의 올오버 필드에서 보이는 불시의 구성적 관계들에서 명확해진 토템적(혹은 캐리커처와 흡사한) 형상화가 재출현하면서 결국 빛을 잃었다.[7] 요약하자면, 50년대 중반 회화가 픽처가 되기 위한 개방적인 지각 작용에 관한 지속적인 압력이 있었다. 이것이 바로 1951년 《보그(Vogue)》에 수록된 폴록의 작품들에 대해 T. J 클라크(T. J.

Clark)가 "모더니즘의 악몽"이라고 칭했던 것이다.[8] 게다가 '픽처가 되고자 하는' 이러한 압력이 폴록 이후 팝아트와 신표현주의 회화 스타일의 주요한 특성이 되었다는 주장은 매우 중요하다. 표지의 축적은 이제 더는 규제되지 않는 감각과 이것이 형식으로 등재된 것 사이의 문지방에 위치하지 않는다. 오히려 표지는 페인털리한 표지와 팝아트에서 상업화된 이미지로 정의된 픽처 사이의 문지방을 차지하게 되었다. 아마도 폴록은 시각의 광학적 기제라는 측면에서든 무의식의 정신분석학적 개념이라는 측면에서든, 제스처에 의한 모던한 표지에 의탁해 내면성의 지렛대를 유지했던 마지막 예술가였을 것이다. 그 이후로 제스처에 의한 표지는 외부를 향한다. 1950년대 중반 로버트 라우센버그(Robert Rauschenberg)의 작품에서 페인터얼리한 변화가 차용된 이미지들을 규정하고 또 그것들에 의해 규정된 것처럼 제스처에 의한 표지는 픽처 되기의 역학에 사로잡혀 있기 때문이다.

회화에 관한 존재론적 아포리아를 시간을 표지하는 과정으로 명명했던 세잔의 의심은 20세기 초에 시간의 생산과 지각의 아포리아보다는 순환(circulation)의 아포리아와 연관된 '뒤샹의

7) 폴록의 작업 안에서 형상화의 복잡한 방식에 대한 논의는 다음의 책을 보라. T. J. Clark, "The unhappy Consciousness," in *Farewell to an idea: episodes from a history of modernism* (New Haven, CT: Yale University Press, 1999), chap. 7.

8) ibid., p. 306.

의심'이라 불릴 만한 다른 어떤 것이 되었다고 말하면 정확할
것이다. 문제는 안료 입자를 지지체의 어디에 두어야 하는가가
아니라, 회화 혹은 이미지가 어디를 향해 가느냐 하는 것이 되었다.
회화는 어떻게 처신할 것인가? 뒤샹의 의심은 작품이 세계에
진입할 때 시작한다.

스코어링

회화의 외재화(externalization)는 회화의 정의를 캔버스 위에서의
표시 만들기(mark making)에서 물리적 공간에서의 일종의
스코어링으로 확장시킨다. 실제로 지난 몇 년 동안 세계로의 그러한
진입을 성취하기 위한 다양한 전략들이 등장했다. 최소한 다섯
가지의 포맷을 회화의 순환을 스코어링 하는 것으로 식별해볼 수
있으며, 각각은 모두 모더니즘의 역사에 뿌리를 두고 있다.
1) R. H. 쿠에이트만(R. H. Quaytman)이 대개 지역의 아카이브에서
끌어온 특정한 장소특정적 복합체의 주제들에 뿌리를 둔 상호
연관된 작업들의 '장(chapters)'을 창작하는 경우에서처럼, 작품
시리즈나 앙상블이 개별적인 (고유의) 회화를 무색하게 할 수 있다.
그 장들은 관객을 이 패널에서 저 패널로 움직이게 이끄는 전형적인
방식으로 설치되어있어 단일한 작품에 붙들려있는 어떤 것과도
대립된다. 2) 표지 만들기를 다양한 기술적 장치에 위임한다.[9]
예로 웨이드 가이튼(Wade Guyton)이 자신의 회화를 잉크젯

프린터로 '인쇄'하는 것처럼 말이다. 3) 회화는 수행적 과정을
통해 제작된다. 유타 쾨터(Jutta Koether)는 캔버스를 대담자로
활성화하여 자신의 행동뿐 아니라 니콜라스 푸생(Nicolas
Poussin)과 같은 역사상의 인물들과도 대화를 한다. 작가의
모티브는 종종 어딘가에서 유래된 것이다. 4) 이미지가 픽처
안팎에서 밀물과 썰물처럼 드나들도록 만들어진다. 예를 들면
에이미 실먼(Amy Sillman)은 말 그대로 이미지의 연속적 변형을
재현하는 디지털 애니메이션을 통해 그리기의 과정을 더욱 생동감
있게 만든다. 5) 회화는 삶의 기념품으로, 또는 구체적으로 말해서
미술계에서 살아낸 삶의 부분집합으로서 무대화된다. 마이클
크레버(Michael Krebber)가 최근에 블로그 게시물들을 표지의
레토릭으로 바꾸면서 계속 진행 중인 미술비평적 대화에서
이미지를 생산하는 경우처럼 말이다.

알렉산더 R. 갤러웨이(Alexander R. Galloway)는 '인트라페이스'
(intraface, 일종의 내부 또는 분산된 인터페이스인)를
이론화하면서, 외적 요건이 전통적으로 경계가 설정되어있는
회화의 대상을 향해 분출하는 이러한 현상에 대해 유용한

9) '위임'이라는 단어를 사용하며 나는 클레어 비숍이 위임된 공연(예술가가 타인에게 수행적 행위를
위임하는 경우)에 대해 언급한 작업을 참조하고 있다. 클레어 비숍의 다음 책을 보라. "Delegated
Performance: Outsourcing Authenticity" in *Artificial Hells: Participatory Art and the Politics
of Spectatorship* (London: Verso, 2012), pp. 219-39

패러다임을 제시했다.[10] 그는 이렇게 기술하고 있다. "인트라
페이스는 (...) 가장자리와 중심 사이의 내부 인터페이스로 정의될
수 있지만 이제는 이미지에 완전히 포섭되고 포함되어있다.
이것이 (...) 망설임의 구역(zone of indecision)을 구성한다."
폴록의 추상표현주의적 올오버 회화와 반대로 내가 언급한
작가들의 작품에서는 프레임의 조건들에서 이미지의 중심으로,
다시 이미지로부터 프레임의 조건들로 쌍방향의 이주가 일어난다.
인트라페이스는 세잔의 의심과는 다른 종류의 '망설임의 영역'을
나타난다. 이미지 순환의 세계에 진입하는 회화로서 말이다.
그러한 회화는 감각을 표지하기보다는, 세계화와 디지털화의
특징을 이루는 철저하게 공간적인 불안을 보여준다. 세계화와
디지털화는 모두 무엇이 가장자리이고 무엇이 중심인지에 대한
심문과 깊이 연관되어있다. 자신을 초월하는 회화는 심오한 질문을
던진다. 어떻게 어떤 것(thing)의 한계조차, 심지어 표면상 가장
자율적인 것인 회화의 한계조차 정할 수 있을까?

추측

일상적인 의미에서 추측(speculation)은 변동성이 심한 시장에서
이익을 추출하는 미래 지향적인 방법이다. 그것은 또한 라틴어의
뿌리에서 '정보를 캐다, 지켜보다, 조사하다, 관찰하다'와 같은
풍부한 철학적 함축을 지닌 용어이기도 하다. 즉 추측은 광학적

모델인 동시에 경제적이고 철학적 모델이다. 나의 목적을 위해,
추측이라는 개념을 두드러지게 하는 것은 그 미래성에 있다.
추측은 작품이 일단 세상에 진입할 때 어떻게 작동할 것인가를
예견하거나 심지어 규제하는 것을 목표로 한다는 점에서 순환의
고유한 시각의 한 유형이다. 앞서 내가 논의한 화가들은 자신들의
작품 안에 순환의 책략과 포맷을 포함시킨다는 의미에서 추측을
한다. 이러한 추측은 뒤샹의 의심이 지닌 구조와 유사하다.
미래주의 시기에 확실하게 다른 무엇인가를 창안해낸 사람이
뒤샹이었기 때문이다. 즉 미래성(FUTURITY), 혹은 금융업계
사람들이 미래라고 부른 어떤 것이다. 실제로 뒤샹은 레디메이드를
도래할 순간에 일어날 랑데부로 이해했다. 또한 뒤샹의 작품은
신부나 독신자와 같은 형태의 작은 어휘집을 예상하고 추측했다.
뒤샹의 의심은 추측의 한 형식이다.

이것으로 나는 이 글을 쓰게 된 컨퍼런스의 핵심 이슈에
직접적으로 응답하고자 한다. "회화의 특정성(specificity)에 대한
질문은 역사적으로 미디엄의 개념에 연관되어왔지만 이제는 다시
상상되고 재정의될 준비가 되어있다." 여기 모던 회화의 특정성에
대한 내 정의가 있다. 회화는 시간에 대해 표지하고 저장하고
스코어링 하고 추측한다.

10) Alexander R. Galloay, *The Interface Effect* (Cambridge: Polity Press, 2012), pp. 40-41.

이번에 고안되는 대상은 하나의 사물을 의인화 하는 과정이다.
이것은 불안정한 구형의 사물에 생물들의 특징을 가지게 하는
설치 구조물이다. 캐빈 캘리의 '통제불능(OUT OF CONTROL)'에서
말하는 태어난 것과 만들어진 것들의 결합에 관한 이야기이다.
캐빈이 이야기하는 복잡적응계(complex adaptive system)는 태어난
것이든 만들어진 것이든 생명과 유사한 특성을 갖는다는 생각에서
만들어진 개념이다. 이러한 개념은 과학의 입장에서 살아있는 뇌세포나
정밀한 공학 그리고 준수한 예술작품이 서로 공통점이 없는 듯 하지만
이들은 구성 요소들이 상호 작용을 하도록 디자인 되었다. 그리고 경험을
토대로 적극적인 변화를 수용한다. 경험을 통해 학습하고 환경에 적응한다.
얼핏 보면 복잡적응계가 무질서의 세계라고 생각할 수도 있지만
앞서 예기한대로 이것은 자기 조직화 또는 창의적인 발전을 한다.
즉 복잡한 구성과 관계에서 기인한 비선형적 특질이 결과적으로
엄청나게 큰 변화를 가져 온다는 것을 부정할 수 없다.

나는 예술작품이 하나의 사물로서 존재한다고 믿어왔다. 그리고 과학의 요소를 예술작품에 이용할 때 그것이 전방으로 오지 않게 하기 위해 최대한 노력해 왔다. 이것은 예술의 생존이 그 고유한 특질을 충분히 담보해야만 유지될 수 있다는 믿음 때문이기도 하다. 예술은 이성적이라기보다는 감성적 매체이기 때문이다. 그러나 이번 작품을 구상하면서 태어난 것과 만들어진 것의 공통점인 복잡성의 비선형적 특징의 교차를 통해 이 생각의 틀을 깨어 보는 실험을 하고 있다. 이 지점은 '통제불능'에서 이야기하는 복잡적응계가 예술과 과학의 사이에서 작용하는 현상을 바라보기 위한 시도이다.

이 세상에 민주주의가 처음 제안되었을 때 사람들은 이 제도가 무정부주의
보다 더 골치 아플 것이라 생각했다. 이것은 사람들이 갖는 미래에 대한
불확실성에 대한 이야기이며 상당한 설득력을 가진다. 이것은 우리가
생각하는 미디어와 기술의 발달이 주는 두려움과도 같다. 예컨대 기계의
지능이 인간을 뛰어 더 효율적으로 된다면 생태계에서 인간의 위치는 어떻게
될까요? 라는 질문에 많은 사람들은 부정적인 견해를 보이지만 '인간은 점차
인공적이고 기계적 능력을 습득하고 기계는 생물학적 지능을 축적해 나갈
것입니다. 그러면 인간 대 기계라는 대결 국면은 지금보다 덜 중요해지고
도덕적으로도 덜 명확해 질 것입니다.' 라는 마크 폴린(Survival Research
Laboratory의 설립자, 미국 로봇 퍼포먼스 작가)의 답이 떠오른다.

Kijin Park

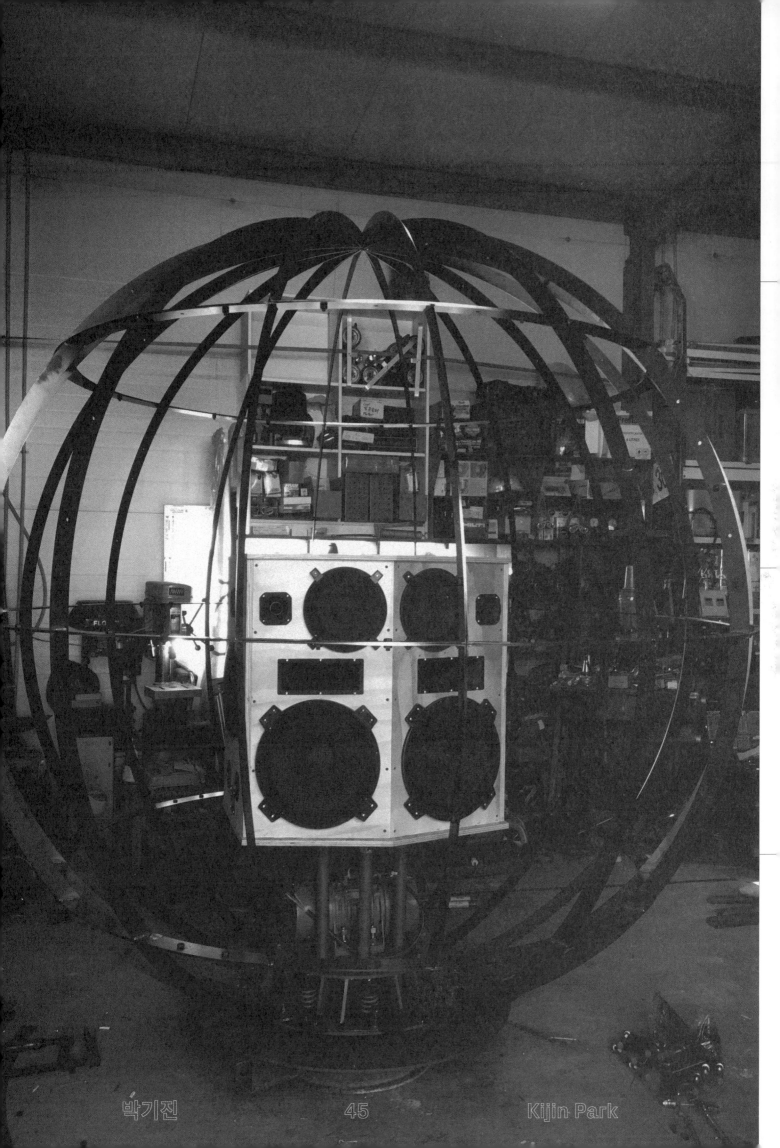

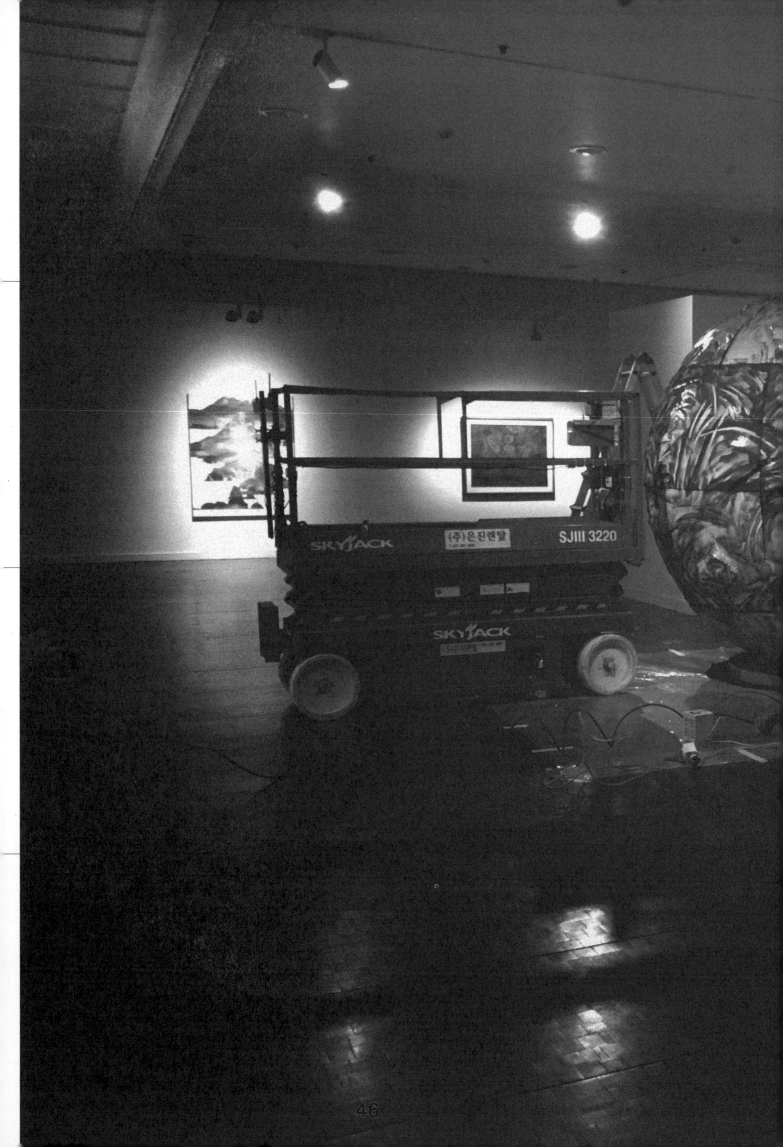

```
2018-06-17 12:27:45 (Sun)        mediaplayer next1tem
2018-06-17 12:28:45 (Sun)        mediaplayer next1tem
2018-06-17 12:29:45 (Sun)        mediaplayer next1tem
enableRelay2true
enableRelay2false
enableRelay1true
This object event manager doesn't know about 'Unknown Event' events2018-06-17 12:31:18 (Sun)        mediaplayer play default media
enableRelay1false
2018-06-17 12:31:18 (Sun)        mediaplayer next1tem
enableRelay1true
This object event manager doesn't know about 'Unknown Event' events2018-06-17 12:50:23 (Sun)        mediaplayer play default media
enableRelay1false
2018-06-17 12:50:33 (Sun)        mediaplayer next1tem
enableRelay1true
This object event manager doesn't know about 'Unknown Event' events2018-06-17 12:50:50 (Sun)        mediaplayer play default media
enableRelay1false
2018-06-17 12:50:50 (Sun)        mediaplayer next1tem
enableRelay2true
enableRelay2false
enableRelay1true
This object event manager doesn't know about 'Unknown Event' events2018-06-17 13:10:03 (Sun)        mediaplayer play default media
enableRelay1false
2018-06-17 13:10:03 (Sun)        mediaplayer next1tem
enableRelay1true
This object event manager doesn't know about 'Unknown Event' events2018-06-17 13:29:16 (Sun)        mediaplayer play default media
enableRelay1false
2018-06-17 13:29:16 (Sun)        mediaplayer next1tem
enableRelay2true
enableRelay2false
enableRelay1true
This object event manager doesn't know about 'Unknown Event' events2018-06-17 13:40:29 (Sun)        mediaplayer play default media
enableRelay1false
2018-06-17 13:40:29 (Sun)        mediaplayer next1tem
enableRelay1true
This object event manager doesn't know about 'Unknown Event' events2018-06-17 13:40:56 (Sun)        mediaplayer play upload media
enableRelay1false
2018-06-17 13:40:56 (Sun)        mediaplayer next1tem
2018-06-17 13:49:56 (Sun)        mediaplayer next1tem
2018-06-17 13:50:55 (Sun)        mediaplayer next1tem
2018-06-17 13:52:55 (Sun)        mediaplayer next1tem
2018-06-17 13:53:55 (Sun)        mediaplayer next1tem
2018-06-17 13:55:55 (Sun)        mediaplayer next1tem
2018-06-17 13:56:55 (Sun)        mediaplayer next1tem
2018-06-17 13:58:55 (Sun)        mediaplayer next1tem
enableRelay2true
enableRelay2false
2018-06-17 14:00:55 (Sun)        mediaplayer next1tem
2018-06-17 14:01:54 (Sun)        mediaplayer next1tem
enableRelay1true
This object event manager doesn't know about 'Unknown Event' events2018-06-17 14:03:29 (Sun)        mediaplayer play default media
enableRelay1false
2018-06-17 14:03:29 (Sun)        mediaplayer next1tem
enableRelay1true
This object event manager doesn't know about 'Unknown Event' events2018-06-17 14:22:13 (Sun)        mediaplayer play default media
enableRelay1false
2018-06-17 14:22:13 (Sun)        mediaplayer next1tem
enableRelay1true
This object event manager doesn't know about 'Unknown Event' events2018-06-17 14:22:40 (Sun)        mediaplayer play upload media
enableRelay1false
2018-06-17 14:23:40 (Sun)        mediaplayer next1tem
2018-06-17 14:23:59 (Sun)        mediaplayer next2tem
2018-06-17 14:25:00 (Sun)        mediaplayer next1tem
2018-06-17 14:28:00 (Sun)        mediaplayer next1tem
2018-06-17 14:29:00 (Sun)        mediaplayer next1tem
2018-06-17 14:29:59 (Sun)        mediaplayer next1tem
enableRelay2true
enableRelay2false
2018-06-17 14:30:59 (Sun)        mediaplayer next1tem
2018-06-17 14:32:58 (Sun)        mediaplayer next1tem
2018-06-17 14:33:58 (Sun)        mediaplayer next1tem
2018-06-17 14:34:58 (Sun)        mediaplayer next1tem
```

50

서울시립미술관에 전시되어 있는 작품 '공-디지털 프롬나드'에서 재생되는 소리를 녹음하는 어플리케이션

도로 자동차소리.1

도로 자동차소리

음량

담배피우는 소리

담바

음량

메트로놈소리.

이태원거리4

L R

음량

Classic Electric Piano

음량

라디오 소음 채널...sound effect)_1

1개의 영역이 선택됨
트랙: 이태원거리4

215 216 217 218

이태원거리4.1

트랙 ——— 영역 100 —

50 —

이태원거리4.1 0 —

-50 —

<공>에서 흘러나오는 소리의 메인 테마는 우리가 일어나서 잠들 때까지 일상 속에서 듣게 되는 소리, 예를 들어 양치질하는 소리, 샤워하는 소리, 커피를 컵에 따르는 소리, 클럽의 커다란 스피커 소리, 거리의 웅성거리는 소리와 신호등의 깜빡거리는 안내음, 자동차의 엔진음과 라디오 소리 등을 채집하여 음악적으로 해석하고 재구성한 사운드이다.

<공>의 사운드 수집 어플리케이션을 개발한 김아욱은 부산에서 출생하였다. 뉴질랜드 캔터베리대학교(University of Canterbury)에서 컴퓨터 과학을 전공한 후, KAIST에서 지식서비스공학으로 석사 학위를 취득 및 박사 과정을 수료하고 Interactive Computing 연구실의 연구원으로 재직하고 있다. 인간 심리와 행동 요소를 A.I.와 IoT와 같은 과학 기술과 결합하는 실험을 하고 있다. 그가 발표한 주요 논문은 아래와 같다.

- Kim, H., Molefi, L. W., Kim, A., Woo, W., Segev, A., & Lee, U. (2017, May). It's More than Just Sharing Game Play Videos! Understanding User Motives in Mobile Game Social Media. In Proceedings of the 2017 CHI Conference Extended Abstracts on Human Factors in Computing Systems (pp. 2714-2720). ACM.

- Kim, S., Patra, K. A. E., Kim, A., Lee, K. P., Segev, A., & Lee, U. (2017, May). Sensors Know Which Photos Are Memorable. In Proceedings of the 2017 CHI Conference Extended Abstracts on Human Factors in Computing Systems (pp. 2706-2713). ACM.

- Kim, A., Kang, S., & Lee, U. (2017). LetsPic: Supporting In-situ Collaborative Photography over a Large Physical Space. In Proceedings of the 2017 CHI Conference on Human Factors in Computing Systems (pp. 4561-4573). ACM.

- Kim, A., & Gweon, G. (2016). Comfortable with friends sharing your picture on Facebook?-Effects of closeness and ownership on picture sharing preference. Computers in Human Behavior, 62, 666-675.

- Kim, A., Lee, J., and Gweon, G. Maintaining Optimal Difficulty in Video Lecture through Real-Time Physiological Feedback. SELCon 2014.

- Kim, A., & Gweon, G. (2014). Photo sharing of the subject, by the owner, for the viewer: examining the subject's preference. In Proceedings of the 32nd annual ACM conference on Human factors in computing systems (pp. 975-978). ACM.

<공>의 메인 테마를 녹음하고 프로듀싱한 김성준은 재즈 연주자이자 음악 프로듀서이다. 서울에서 태어나 버클리 음악대학을 졸업한 후 현재 백석대학교와 한양대학교 실용음악과에서 외래교수로 출강하고 있다. 그의 재즈 쿼텟 Sjq는 2015년 대한민국 대중음악상 최우수 재즈연주상에 노미네이트되었으며, 그가 참여한 김성배 Quintet(ILIL Sound, 2013), 이선지 Quintet(Audio Guy, 2013)의 앨범 역시 대한민국 대중음악상 최우수 재즈음반상 및 최우수 크로스오버 음반상에 노미네이트되었다. 또한 2012년 이판근 프로젝트(Audio Guy)의 앨범으로 대한민국 대중음악상 재즈 크로스오버 최우수 연주부문을 수상하였다.

신작 <18개의 작품, 18명의 사람, 18개의 이야기와 58년>은 사람과 작품의 이야기, 사람과 사람의 만남, 작품과 역사의 관계, 이야기의 역사성 등을 질문하며, SeMA 미술관과 30년 동안 다양한 접점을 이루는 작품, 사람, 이야기와 역사에 질문하며 시작한 작품이다. 작가는 미술관의 작품을 감상하며, 몇 개의 층위에서 몇 개의 방법으로, 몇 명과 관계를 맺으며 작품은 만들어지고, 관객은 소장품을 바라볼 수 있을까를 고민하며, 역사의 프롬나드를 통해 산책하기를 제안한다.

출발은 SeMA의 소장품 목록 중 여경환 큐레이터가 선택한 30명의 작가의 40개의 소장품이다. 1961년 박노수의 <수렵도>에서 시작하여, 1974년 성능경의 <세계전도>, 1984년 임옥상의 <귀로>, 1999년 박서보의 <묘법 No.991009>, 2001년 김수자의 <구거하는 여인-카이로>, 가장 최근 작품인 2014년 배영환의 <오토누미나-관념산수>까지 60년대에서 현재를 아우른다.

여기서 작품의 제목과 제작년도를 네이버 뉴스 라이브러리에서 키워드 검색하여 동일한 년도와 단어로 이야기를 찾는다. 최영림의 [1962, 전설]은 1962년 12월 27일자 경향신문 사회면의 <여자의 창, 한해를 보내면서>라는 기사이다. 4명의 여자 독자가 한해를 보내는 심경의 독자투고를 묶은 글로 연결된다. 충북의 기혼교원, 경기도의 주부, 마포구의 교사, 경북의 여의사로 소개되는 4명은 1962년 당시 그들의 이야기를 전한다.

총 40개의 작품 중 검색이 불가능한 단어, 예를 들어 무제 등을 제외하고 18명의 작가의 작품으로 최종 선택된 18개의 뉴스를 각 작품제작년도에 태어난 관객을 섭외, 기사를 낭독하고 녹음하여 전시장에 설치하고 낭독관객과 해당 작품을 함께 촬영하여 전시한다. (일반적으로 관람객이 미술관 명화 앞에서 셀카를 찍는 형식)

(전시장 입구에는 슬기와민 디자이너와 협업하여, 위의 방법으로 얻은 여러 층위의 데이터와 이야기를 그래픽 벽화로 설치했다.)

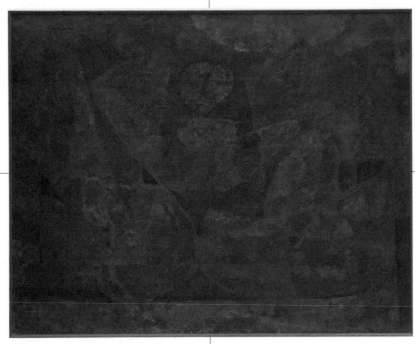

최영림, <전설>, 1962, 캔버스에 유채, 91x117cm

최영림 [1962, 전설]

女子(여자)의 窓(창) 한해를 보내면서
경향신문 | 1962.12.27 기사(텍스트)

女子(여자)의 窓(창)
한해를 보내면서

「크리스마스」도 지나고 이해도 며칠안남았다. 좋은일과 나쁜일,기쁨과 슬픔 이 이런것이 교차된 한해이지만 다시못오는 1962년이란 생각을하면 나머지 며 칠이 더욱 아쉽고 아까와진다. 오늘의 「여자의窓(창)」에 비친 독자의마음어 는 허를 보내는 아쉬움과 새해에대한기대가 아로새겨져있다. 금년 마지막 가정 난인 오늘은 이런 독자투고를 중심으로 묶어내보내기로 한다.
그이와 함께 펼친 「캘린더」

○─이랫목이 제법 따뜻이 더워온다. 매일같이 日課(일과)에 시달리다가 공휴 일아침이면 늦잠을 피울수있는것도 나에게만주어진 무슨큰特典(특전)인양 고 맙기만하다. 「트랜지스터」에선 조용한 「크리스머스·캐럴」이흘러나온다. 분 주하게만 돌아가던 판에 박은듯한 日課(일과)의連續(연속) 이렇게 잠시나마조 용한 시간을갖게되니 지난한해의일들이 走馬燈(주마등)처럼 머리를 스치고 지 나간다. 벽에걸린 1962년의 「캘린더」도 며칠안었으면 이전영임히 지나버리 겠지 생각하면 더욱남은여칠이 情(정)다와짐을 어찌할수었다.

저 「캘린더」의 첫 「페이지」를 그이와 단란하게맞치던날 나에겐 새로운 삶 이 시작되었었다. 지난 正初(정초)에 우리는 여러친지의따뜻한 축복속에서 단 란한한쌍이 되었던것이다. 自然(자연)마저도 꿈많은 젊은 우리들을 축복하는 듯 그날밤엔온누리에 흰눈이 소복이 내려있었다. 모두들 첫눈밤어눈이 내리면 富者(부자)가 된다는등 전설이 꽃을 피우기도했다.

그런일들이 엊그제만같은데 어언 한해를넘기게되니 꿈만같다. 사랑은 太初(태 초)에인간이 「에덴」에서 잃어버린그의分身(분신)을찾아 완전한 하나를 이룩 하려는 정신이라했다. 끊덕진 그의靜中動(정중동)이 期心(기필)코 結實(결 실)되리라믿고 뒷받침해줄수있는 따뜻한 愛情(애정)의 손길로 그를보살펴야겠 다. 인생을 사는건 그자체가 목적이아니라면 나도 무엇인가 하여야겠다는 目的 意識(목적의식)를 가지고새해에는 살고자한다. (충북몽원군 소며국민학교 鄭 淑珠(정숙주)기초·교원)
우리집의 粥米湯(절미탕)

○─어떤날 낯모르는 한순경이 열살가량되어뵈는 顔色(안색)이 창백한 소년을 더리고 내진찰실에 들어왔다. 소년은 책보를옆에끼고 웃은 거지로 오인할만큼 남루한것을 입었는데 시골의가난한 농가의 아들인가짐작이 갔다.

이 순경이 순찰을 하느라니까 이아이가 배 가아파서 길에 앉아 울고 있어서 데 리고왔으니 좀 보아달라는이야기다.

○─나는 그순경이 이아이를 지나쳐버리지않고 병원까지 데리고온 따뜻한마 음씨가놀랍고 고마와서 소년을 곧안어서 진찰대에 눕히고 신중히진찰을하였다.

이소년은 이곳에서 약10리떨어진 시골서 통학하는국민학교 아동인데 집에돌 아가는길에서 위경련을 일으켰던것이다. 나는 곧치료를하여 넣거한다음에 틀 려보냈다. 그리고 나는 이일을 금방이어버리고있었다.

○─그후 10여일이 지난다음 하루는텁수룩한 촌사람이 한분 찾아와서 인사를 하면서 자식놈을 살려줘서 고맙다고 치하를함으로써 나는 다시 그소년을연상 할수 있었다. 소박한 소년의 아버지는 몇번인가인사를하고 치료비를 치르고는 갔다. 이아무것도 아닌당연한 일에 감격하고 나는몹시기뻤다.

積恩忘德(배은망덕)이 여사인 요즘세상에 이렇게 가난한 시골사람이 바라지 도 않았는데 찾아와서 해이될것을하고간것이 나에게는 다시없는 기쁨이었다. 나는 오늘도 진찰실에 앉아 저무는한해를 보내면서 그소박한소년과 그이버지 의 뒷모습을회상하고 흐뭇한감회에여겼는다. (慶北(경북)예관음왜감동6구785 (徐)서)영복·여의사)

○─누구보다도 잠살고싶은육말은 강하면서도 일을계을리하는 습관이 우리를 가난에 웃기게하고 긴박감을주는지도 모른다. 우리집도 그중하나다. 주인과 두 딸이벌고있으니(현저 다교원)넉넉지는 못해도 빗안지고 살아갈수는있다. 두아 이의 수업료도 기한내에낼수있고 욕망이면 쌀과구공탄도 한달분은 넉넉히준비 할수있다.

○─넘들은 이런 우리집을 제법 흥성히 지내는건감아 부러워들하나 모두잠든 밤이면 알으로의 일때문어 걱정이 쌓아난다. 큰딸의 결혼,아들의 며학진학이 한해한해다가오고 있기때문이다. 현실만은 이럭저럭 꾸려갈수있으나 장래계획 으로 마련될것이 아무것도없다. 큰달 혼수라든지며학등록금은 한꺼번어 목돈 이 드는 일이다. 이런생각을하면 장래가 무겁게어께를 누른다.

○─그래서 나는 장래계획을위해 한달전부터 식생활의 비용을 줄이기로 했다. 절미운동에호응하며 내마을의 계획인 節米(절미)량(쌀,조,쌀줌섞은죽)의 실천 을저녁한까에만 실시했다. 節米(절미)량이란 내가몯은 이름인데 쌀에다 쌀과 조를 섞은 죽을 말한다. 피곤한몸으로 일터어서 돌아온 주인과 딸들에게는 죄 스런마음이 일어남때내가 한두번이아니다. 그래서원대한(?)이계획을 중지하고자 몇번망설였으나 이제는 가족들이 오히려 격려해주기때문에 節米(절미)량은 요즘은 의것하거 저녁 밥상에 오를수있게되었다. 새해부터는 보담있는 장려를 위해 우리집의 節米(절미)량운동은 꼭 성공을 거두어야하겠다. (경기도 안성읍 연지동233의1이사일밭김홍숙·43세·주우)
「올드·미스」와 竊器(자기)

○─누가나에게 나이를물을때같이 거북할때가없었다. 어떤뜰땐 그렇게도 자랑스 럽게 대답했던나이가 이저는 말하기조차싫은것은 내가나이클값이 먹은탓이리 라. 말은 안해도 「올드·미스」를 보는눈초리는 모두아롯하게보인다. 「身老心 不老(신로심불로)」란말이있듯이 비록늙었어도 늙은것을 돛아할사람은 없다. 정산적으로 나마 젊어면세계에 머물러 있고자함이 사람의본성이아닐까?

○─외국에서는 여든, 아흔이 넘어서도 세계여행을떠나고 자동차 운전도 배우 는 사람이 있다지만 이런걸 보면 나는 아직 새파랗지않은가, 공연히 나이때문 에 위축당하고 安定感(안정감)을 잃을 필요가 없다고생각한다. 나도이제부터 오래전부터 배우고 싶던 일을 시작할 충동이 불길같다.

○─나는 자기를 굽는일을 벌써부터 하고싶었다. 「올드·미스」어게맞는 「러 그러에이션」도많겠지만 분수에넘는 꿈은 다 그만두고 저 우아한 자기를굽고 싶다. 사동의 대우를 받아도 좋으니 高氏(고씨)한어른에게서 자기굽는법을 배 움수있다면 얼마나 쭐을까. 며칠있으면 새해가 또하나의나이를 날라다준다. 「올드·미스」라는 괴로운 부렴깊은 마음은 잊고 즐겁게살고싶다.
(서을市麻浦區(시마포구)공덕동3의37차(박)설단 32세·교사)
보람 느낀 다시없는기쁨

최영림 │ 전설, 1962 │ 이호심

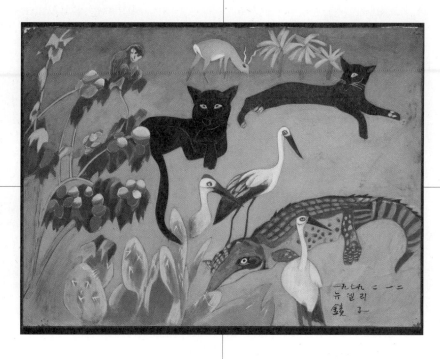

천경자, <1979 여행시리즈>, 1979, 종이에 채색

천경자 [1979, 뉴델리]

印(인), 79年(년)부터 生糸輸入(생사수입)중단

매일경제 | 1978. 05. 24 기사(뉴스)

印(인), 79年(년)부터 生糸輸入(생사수입)중단

【뉴델리23일 A F P=東洋(동양)】 韓國(한국)으로도부터 연간 약3만kg(㎏)의
生糸(생사)를 수입하고있는 印度(인도)는 1979년예가서는 연간4백64만㎏(㎏)
의 生糸(생사)를 생산, 外國(외국)으로도부터의 수입을 중단할 계획이라고 印度國
營生糸委員會(인도국영생사위원회)위원장「3·무니라주」씨가 23일 말했다.

印度(인도)는 현재도 국내수요를 충족시킬만큼 충분한生糸(생사)를 생산하고
있으나 그質(질)이 국제수준에 미치지못해 韓國産生糸(한국산생사)를 수입, 이
것을印度産(인도산)과 섞어 고급비단을짜고있다.

국제 수출시장에서 韓國(한국), 中共(중공), 日本(일본)등과 경쟁하고있는 印度(
인도)는 또 꿈南美市場(남미시장)를 거척하는 한편 내년에「프랑크푸르트」에
印度生糸(인도생사)전시장을 설립할것 이라고「무니라주」씨는 밝혔다.

천경자 | 1979 여행시리즈,1979 | 조성아

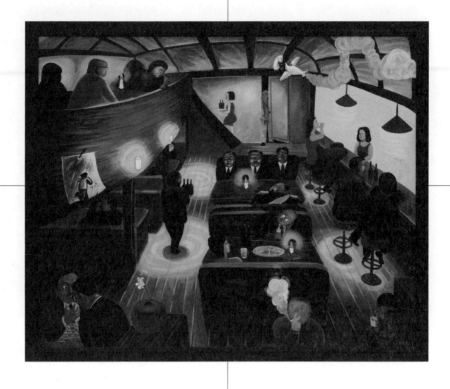

이흥덕, <카페>, 1987, 캔버스에 아크릴릭, 129x160.5cm

이흥덕 [1987, 카페]

공·자·영·장·편·소·설 착한 여자<157>
한겨레 | 1996.08.24 소설

공·지·영·장·편·소·설
착한 여자
〈157〉
아이를 재우고 그의 방으로 갔다
제3부 사막 위의 집
그림 이경신

거실의 불을 끄고 정인은 아이의 옆에 누웠다. 아이는 우유만 배불리 먹으면
제 발을 손으로 잡아채서 놀다가 잠이 들곤 했다. 제 자신의 발이 장난감이 되
는 유일한 시기, 그리고 저 육체가 장난감이 될 수 있는 인생에서 가장 유연한
육체를 가진 시기를 아이는 지나고 있는 것이었다. 정인은 누운 채로 아이의 머
리칼을 쓰다듬었다. 아이는 머리칼을 쓰다듬으면 잠이 드는 버릇이 있었다.

아이는 아직 믿지 못할 것이었다. 자고 나면 내일이 온다는 것을, 그때 다시 눈
을 떠도 발은 그 자리에 있으니 다시 그 발을 만지며 놀 수 있다는 것을. 천장에
머단 나비 모양의 모빌이 천천히 돌아가고 아이는 이제 눈을 감고 곧 색색거리
는 숨을 쉬기 시작했다. 정인은 아이의 작은 몸에 이불을 덮어주고 천장을 본 채
로 똑바로 누워 있었다.

아이는 잠든 뒤에도 천장의 모빌은 천천히 돌아가고 있었다. 모빌은 아이가 태
어났을 때 제일 먼저 들려준 미솔이 사준 선물이었다. 얇은 천으로 만든 나비의
날개는 아름다웠다. 날씨 좋은 날, 열려진 창문에서 살랑거리며 바람이 불어오
면 나비들은 날개를 파득거리며 정말 날아가는 듯했다.

머리맡으로 바람소리가 지나가고 있었다. 가을이었다. 바람소리는 이미 메말라
있었다. 이제 겨울이 올 것이었다. 정인은 갑자기 자리에서 일어나 현준의 방
으로 갔다. 그리고 현준의 책상에 앉아 서랍을 열었다. 정인이 결혼을 한 이래
처음 열어보는 서랍이었다. 각종 내장의 라이터와 수첩들, 가장자리가 너덜너덜
한 수북한 명함들…

정인은 현준의 수첩을 꺼냈다. 1987년 3월 카페 마오리, 1987년 4월 P 들아
름…. 1987년 5월 수안부 J…. 그리고 뒤의 주소란에는 김성식, 최방훈 같은 석
자로 된 이름들과 J.K, 혹은 T 같은 영문자들의 이름 앞에 전화번호가 적혀 있었
다. 정인은 마치 단서를 찾아내는 수사관처럼 눈을 빛내며 그 전화번호들을 바
라보고 있었다. 그녀의 눈은 열에 들떠 있었으며 몸은 이상한 흥조를 띠고 있었
다. 정인은 수첩을 덮어 다시 그것을 책상서랍에 넣은 다음, 현준이 쓰는 침대
시트를 들췄다. 그리고 그것을 물끄러미 바라보다가 다시 시트를 덮어 놓고 이
번에는 서쪽에 붙어 있는 작은 박장 문을 열었다. 현준이 넣어 입었던 옷들이
허물처럼 걸려져 있었다. 정인은 그것을 꺼내 냄새를 맡기 시작했다. 정인은
그렇게 한참 그 옷들을 제 가슴에 품고 있다가 옷걸이에 걸어두고 방을 나왔다.

다음날 아침 현준이 집으로 돌아왔을 때 집에서는 구수한 북어국 냄새가 퍼지
고 있었다. 정인은 들어서는 현준을 향해 방긋 웃으며 말했다.

"시장하시죠? 얼른 드시고 출근하세요."

이 흥 덕 │ 카 페 , 1987 │ 곽 서 현

김창열, <물방울>, 1992, 캔버스에 유채, 182x230cm

김창열, [1992, 물방울]

타오르는 빙벽 <115>
경향신문 | 1995. 08. 07 소설

타오르는빙벽 <115>
1992년 2월 ④
高元旼(고원정) 作(작)
李斗植(이두식) 畵(화)

"닥치지 못해?"

김의원이 버럭 소리를 내지르며 테이블을 주먹으로 내리쳤다. 그 서슬에 이번에는 박실장의 물잔이흔들리며 떨어지려고 했다. 박실장은 잽싸게 손을뻗어 그 잔을 움켜쥐었다. 김의원의 물잔은 떨어져깨어질 수 있지만 자신의 잔은 그럴 수 없다. 손등에 물방울이 튀었다.

"내가─너같은 걸 이용하면서까지─날 그정도로밖 에 생각하지 않나, 박종호?"

"그건 제가 묻고 싶은 겁니다. 절 그정도로밖에 생각하지 않으셨습니까?"

"─────"

다시 푸르르 몸을 띠는 김인호의원─조금 지나치지 않는가 하는 생각이 들기도 했다. 하지만 박실장은 보이지 않게 입술을 깨물었다. 이정도라야만 한다. 이 정도라야만 스스로 벼랑에 설 수가 있다.

"제가 말씀드린 그대로가 아니라고 해도 상관없습 니다. 그렇지만 저로서는 선배님이 속원 밑으로 절 가지고 놀았다고밖에는 생각할 수 없습니다. 저는 저 나름대로 제 일생의 최대승부처라고 보고 선배 님께 도움을 요청했던 겁니다. 그리고 외람된 말씀입니다만 그런 도움을 기대해도 충분할만한 사이 였다고 생각합니다.지는─그래서 모든 걸 정리 하고 있는 단계였는데 선배님은 그렇게 일방적으로 절라버리셨습니다. 더 충격적인 것은─제가 가지고 있는 정보로는─선배님과 이병우의원이 최근들어 급속히 가까워지고 있다는 섭입니다. 오히려 다른 라인에서 이의원에 대해 문제제기를 한 걸 선배님께서 공연히 평지풍파를 일으키지 말라 면서 묵살하신 걸로 듣고 있습니다.전, 아닙니까?"

김의원은 대답하지 못했다. 분노만이 아니라 어떤당혹감으로 그 표정이 심하게 흔들리는 것을 알 수있었다. 침을 물컥 삼키고 나서 박실장은 말을 이었다.

"선배님을 원망하자는 건 아닙니다. 그저 전, 이 렇게 분명하게 선배님과 결별을 하고 싶었던 것 뿐입니다. 그동안 선배님과의 관계는 이로서 끝이 고─저는 저대로 혼자 서보겠습니다. 그 말씀을 드리고 싶었습니다"

박실장은 몸을 일으켜서 공손하게 허리를 굽혀보이고는 도로 자리에 앉았다. 멍하니 이 편을 바라보던 김의원이 이윽고 머리를 절레절레 흔들면서 입을열었다.

"자네, 국민당 입당─결정한 건가?"

"그렇습니다"

"원천 홀마도 번복할 수 없는거고?"

"그렇습니다. 어쨌든 강원도는 국민당의 전략지역 이 될 테니까요"

"좋아. 그럼 내가 서 가지만 충고를 하지. 첫째 자네가 생각하는 배경이 사실이 든 아니든 정치란 결국 그런 걸세. 둘째 국민당,절대로 오래 가지 못해. 셋째─ 자넨 결별이라고 했지만 정치에선 완 전한 결별이란 게 없어. 언제 어디서 어떻게 다시 만날 지 모르는 게 정치야"

김창열 │ 물방울, 1992 │ 고보리

김수자, <구걸하는 여인-카이로>, 2001, 싱글채널 비디오, 컬러, 사운드(스테레오), 8분 52초

페레스 타계...이스라엘 창업국가 초석 놓은 건국 1세대

(서울=뉴스1) 윤지원 기자 | 2016-09-28 12:26 송고

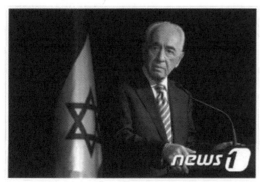

시몬 페레스(93) 전 이스라엘 대통령이 28일(현지시간) 별세했다.©AFP=뉴스1

시몬 페레스(1923-2016) 전 이스라엘 대통령이 28일(현지시간) 별세했다. 향년 93세.

이스라엘포스트에 따르면 지난 13일 뇌졸중으로 입원했던 페레스 전 대통령은 최근 상태가 급격이 나빠졌고 가족들은 전날부터 병실에 모여 이날 그의 임종을 지켰다.

올 초에도 페레스 전 대통령은 심혈관계 문제로 두 차례 입원했다. 페레스 전 대통령의 구체적인 장례 일정은 아직 밝혀지지 않은 상태다.

페레스 전 대통령은 이스라엘에서 가장 존경받는 정치인으로 꼽힌다. 폴란드 태생으로 11세에 유대땅을 밟은 그는 독립전쟁부터 여러차례의 전쟁을 치르며 오늘의 이스라엘이 있게한 '건국 1세대'의 상징적 인물이다.

두차례 총리직과 총리 대행을 맡고 국방장관, 외무장관, 재무장관, 교통장관 등

세웠다. '스타트업 네이션', 즉 창업국가로 성장하게끔 발판을 마련한 것이다.

페레스 전 대통령은 퇴임 후 벤처기업과 투자자를 이어주고 청년 멘토 역할을 자임하며 꾸준히 창조경제를 위해 활동했다. 이스라엘 야파에는 2018년 정식 오픈하는 혁신센터 건립을 추진했는데 이 센터는 에너지, 모바일기술 산업 등 이스라엘 창업 분야를 전 세계에 소개할 예정이다.

이스라엘 매체 주이시위크는 "페레즈는 자원이 부족한 이스라엘을 창의성과 브레인 파워가 넘치는 '창업국가'로 상징되게끔 만들었다"고 설명했다.

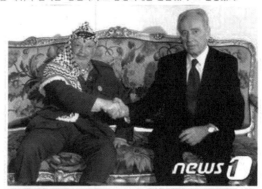

페레스 전 대통령(오른쪽)은 2001년 이집트 카이로에서 팔레스타인 자치정부 리더 아세르 아라파트를 만나 중동 정세를 논의했다. 그는 외무장관시절이던 1994년 오슬로 평화협정 체결에 공헌한 공로로 노벨평화상을 수상했다. ©AFP=뉴스1

<저작권자ⓒ 뉴스1코리아, 무단전재 및 재배포 금지>

을 거쳐 2014년 아흔 고령의 나이로 대통령에서 퇴임하기까지 페레스 전 대통령은 60여년간 이스라엘 정계를 누볐다.

1952년 29세의 젊은 나이로 국방부 부국장에 임명된 그는 2차 세계대전 당시 과잉 공급으로 폐기처분 된 미국 항공기들을 수리해 재활용할 수 있다고 벤 구리온 초대 총리를 설득, 방위산업체 '베덱'을 설립해 이스라엘 최고의 항공그룹 중 하나로 성장시켰다.

이후에도 국방예산의 상당부분을 연구개발에 투자하면서 훗날 핵심 국방기술의 상용화를 통해 경제 성장을 도왔다.

"변하고 또 변하자"를 입버릇처럼 말하는 그는 자투리 예산으로 이공계 인재들을 프랑스로 보내 당시로써는 무리라는 평가를 듣던 원자핵 기술을 개발, 1960년 이래 단 한 차례도 고장이 나지 않은 핵기술을 선보였다.

외무장관 시절에는 중동문제 해결에 앞장서 국제사회의 주목을 받았다. 1993년 팔레스타인 자치 정부를 인정하는 '오슬로협정'을 이끌어내 이듬해 팔레스타인해방기구(PLO) 의장이던 아라파트, 당시 이스라엘 총리 이츠하크 라빈과 함께 노벨평화상을 수상했다.

하지만 페레스 전 대통령이 주도한 오슬로협정에 대해 이스라엘 안에선 평가가 엇갈린다. 일부는 오슬로협정이 팔레스타인과 긴장의 불씨를 남겼다고 평한다. 페레스 전 대통령이 그토록 원하던 이스라엘-팔레스타인 국경선 확정 등을 포함한 여러 문제도 여전히 미해결 과제로 남아있다.

또 2008년 이스라엘의 가자지구 폭격에 대해서는 정당성을 주장해 이슬람 국가들의 비난을 샀으며 2009년에는 스위스 다보스 포럼에서 반기문 유엔 사무총장과 레제프 타이이프 에르도안 터키 총리와의 토론 도중 에르도안 총리와 설전을 벌인 것으로도 잘 알려져 있다.

19일자 뉴욕타임스(NYT) 기고에서 사무엘 로스너 유대인저널 편집장은 "시몬 페레스는 이스라엘의 지도자였을뿐만 아니라 평화를 꿈꾸는 사람이었다"라면서 안타까움을 표출했다. 또 외무장관, 대통령을 거치며 이스라엘-팔레스타인 평화 공존을 추진한 페레스 전 대통령의 꿈은 그의 병세와 함께 부식됐다고 지적했다.

외교 문제에 앞장섰을 뿐만 아니라 페레스 전 대통령은 건국 후 끊임없는 전쟁에 시달리면서도 자원이 부족한 이스라엘의 경제 발전을 이룩하는 데도 공을

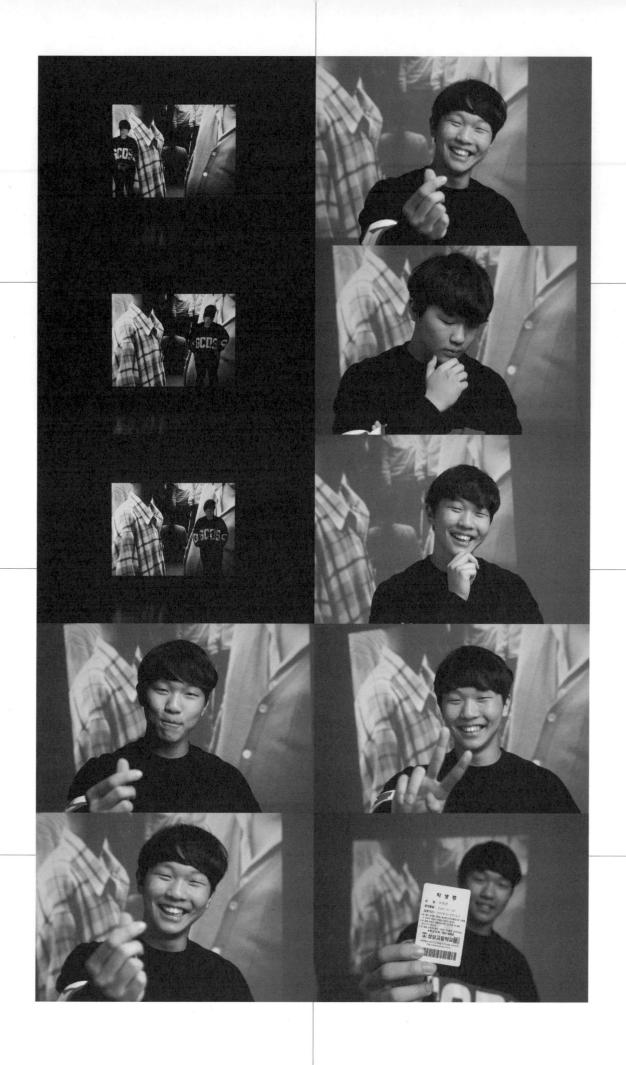

김수자 │ 구걸하는 여인-카이로, 2001 │ 우현준

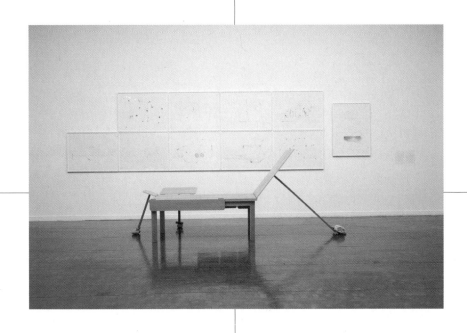

정서영, <괴물의 지도, 15분>, 2008-2009, 먹지드로잉, 나무 탁자, 돌, 75x109.5cm(드로잉 10점), 122.5x415x132cm(설치)

문화유산답사기 접고 참회기를 써라

숭례문 산화의 장중한 메시지는 역사평행한 '시간의 보복'
관습헌법 수도인 서울 잘 보듬고 공직자 책임의식 강화해야

이[] 등록 : 2008-02-14 18:41

지금 하얀 국화 한 송이 보듬고 숭례문(崇禮門) 앞에서 "기름의 노래안고 역사와 함께 가리라"를 목 놓아 부르고 싶다. 6.25 남침을 지켜 본 숭례문은 어쩌면 동족의 피로 삼천리금수강산을 물들인 김일성·김정일 독재 정권을 찾아가 금싯거리며 별명과 친구인 "기름의 노래안고 함께 가리라"를 멋들어지게 불러제낄 때 이런 참담함을 예견했는지도 모른다.

그리고 이것을 지적하자 '레드 콤플렉스'라고 강변할 때부터 이런 날 올 줄 알았을 것이다. 그는 핵폭탄의 중독으로 방향을 몰라 되면서 독재의 마약에 취해 수백만 자기 나라 국민이나 우리 동포를 굶겨 죽인 파렴치범을 대한민국의 등골 빼 세금으로 찾아갔다. 거기서 간첩영웅 찬양가 "기름의 노래안고 함께 가리라"를 불러 이런 골 빠진 작태를 지금 생각해도 숭례문은 용서하지 못했을 것이다.

한심한 작태에 분노한 숭례문의 불꽃

그렇게 않아도 정권 말기에 장관들이 국회의원 되겠다고 나라 살림을 걷어차고 나간 판국에, 한 나라 역사의 흔적이자 정신인 문화정책의 최고 책임자가 관련 업무를 세밀히 챙겨서 다음 정권에 잘 넘겨 줄 생각은 않고, 나라 공파 돈을 마지막으로 한껏 써 보자는 심보로 해외로 나갈 때부터 진작 이런 잠담한 사태가 올 줄 알았다.

이런 날이 올 줄 알았다. 숭례문 국보1호 지위 문제를 끝까지 물고 늘어질 때 진작부터 이런 아픔이 올 줄 알았다. 또한 문화제 일각에서 '이명박 정부' 실세와 눈이 맞아 문화재청장에 유임된다는 소문이 돌 때부터 이런 날 올 줄 알았다.

진작 이런 날 올 줄 알았다. 문화정책 수장이 취사 및 음식을 반입이 금지된 왕릉 목조 재실 앞마당에서 잔치를 벌일 때부터 이런 사태가 일어날 줄 알았다. 그리고 진작 그림을 미리 알았다.

반만년 역사에 처음으로 이 땅의 보빗고개를 열어 박정희 전 대통령의 친필(親筆)인 광화문 현판이 보기 싫다며 폐기 운운할 때부터 이런 날 올 줄 알았다. 그리고 민족의 성웅 이순신 장군 사당의 성스러움을 박정희 대통령의 기념관이라며 독재 이미지로 폄훼할 때부터 실세와 눈이 맞아 이런 날 올 줄 알았다.

귀중한 문화유산 소실의 반성도 없이 "문화재는 담만 보면 된다."고 항변하면서, 돈 들여 복원하는 것에만 집중적인 관심을 둘 때부터 진작 이런 날 올 줄 알았다. 그러면서 화재로 녹아내린 낙산사 동종 복원에 자신의 이름 석 자 새겨 넣은 기민함(?)을 보일 때부터 이런 날 올 줄 알았다.

무너져 내린 천년 고찰의 시커먼 빈터를 바라보는 국민 가슴에 '대못질'은 보지 못하고, 낙산사 화재 사고 현장에서 불탄 대못을 뉘 찾아 들고 목조 문화재에 대한 대책을 세우겠다며 앞으로 절대 걱정하지 말라고 큰소리칠 때부터 진작 이런 사태 벌어질 줄 알았다.

이것만 보아도 진작 이런 사태 올 줄 알았다. 800년 이전에 만들어진 우리 민족 열의 자랑거리자 세계적인 보물인 고려청자를 보고 풋풋한 여대생의 영덩이라고 말할 때부터 무척이나 걱정했다.

어떻게 차관급 청장에게 공공예산으로 전용차를 붙여주고, 또 대한항공으로부터 왕복 항공료 등 일부 경비를 이중으로 받을 수 있단 말인가. 이것은 말단 공무원도 하지 않는 짓이며, 지나가는 소도 웃을 짓임에 틀림없다. 어쩌면 이런 것들이 그동안 한국 고급관료와 지식인의 범퍼덩어리마냥 의혹덩어리였는지도 모를 일이다.

또한 부처의 장이 국가 예산으로 자기 책을 사서 자기 선물로 돌릴 때부터 이런 '역사의 보복'을 당할 줄 알았다. 그리고 역사의 기록만은 국정책임의 최고 수장이 문화적 역사의식과 투철한 준법정신을 우습게 알고 도굴범 장물을 거래하는 범죄자들과 마찬가지로, 그것도 국정감사장에서 '장물로 취급 받으면 역사적 기록을 지워버리면 그만이다.'라고 발언할 때부터 진작 이런 날 올 줄 알았다.

그날 역사의 슬픔에 저런 불꽃을 보았는가!

이것은 분명 숭례문의 산화(散華)였다. 어쩌면 자기 역사를 부정하고, 열렬한 관습헌법 수도인 서울을 문제투성이 괴물로 만들어 이전해야 한다고 야탑법석을 떤 국재에 대한 서울의 표상이자 상징적 관문인 숭례문의 분명한 분노이자 경고의 산화(散華)였다.

그날 그 슬픔에 저런 불꽃을 보았는가! 그것은 분명 숭례문의 분연(忿然)을 벌컥 내며 분해 하는 기색)의 산화(散華)였다. 지난 '남침의 피'와 빈 배를 움켜잡힌 '보빗고개'를 망각하고 촛불 잔치와 붉은 악마의 광기에 노한 숭례문의 엄중한 산화(散華)였다.

광복 60주년에 어설픈 자화상으로 대한민국의 '근면·자조·협동'의 가치와 민초(民草)들이 일군 시대정신이 무너져 내리자 숭례문도 함께 통곡하며 스스로 무너져 내린 역사적인 산화(散華)였다.

저출산·고령화로 빠르게 늙어가는 국가경쟁력, 아무도 믿지 못하는 의혹의 덫에 빠진 부패와 신뢰붕괴의 사회구조, 기후변화와 자원에너지 빈국에도 불구하고 손 놓고 방치하는 태만한 정부, 거짓근성으로 일하지 않고 공짜만 바라는 노동무기력증에 빠진 젊은이들, 부정과 비리로 얼룩진 불공정 기득권의 '그들만의 잔치'로 시간가는 줄 모르는 지식인과 지도층의 '노블레스 오블리주'의 망각 등을 보면서 2008년 숭례문은 허무하게 산화의 길을 택했다.

끊임없이 불거지는 청와대 측근 비리로 무너진 도덕문화의 왼 안타까운 권력의 첨하(添下), 대기업의 부적절한 '행복한 눈물'의 못된 자화상, 공천, 특검, 로스쿨 대학 선정 등으로 촉발된 이전투구(泥田鬪狗) 모습의 권력과 지식인들의 야합과 독선, 2007년 농축산물 무역적자 사상 첫 100억 달러의 자화상, 광우병과 프랑스 와규와왕한 한국 무역 강국의 명품족, 스스로 어깨빠를 아령으로 내리힌 프로축구 병역비리 자해의 설득함, 권력의 조급성으로 국민을 좌불안석으로 만드는 인수위의 각종 양실살 등에서 2008년 숭례문은 분명 '행복한 눈물'과는 거리가 멀게 산화했다.

통일의 망상에 빠지면 그렇게 되는가

2008년 대한민국은 동양적 관념체계에서 가장 중요시되는 60간지(干支)를 처음으로 한 바퀴 순회한 건국(建國)의 회갑(回甲)을 맞았다. 돌이켜 보면 정부수립 후 지난 60년은 실로 격동의 세월이었다. 그동안 국민들을 말로 표현하기 어려울 정도의 복잡다기한 아픔과 질곡, 기름과 개벽의 역사를 일구어 왔다.

숭례문이 산화된 2008년 2월 10일의 60년 전, 1948년 2월 10일에 백범 김구는 <심건한 동포에 읍고함>의 성명서를 발표했다. 당시는 스탈린의 간계에 빠진 미국이 이미 소련과 3.8선을 그어 놓은 상태였다. 따라서 정치지도자들은 빨리 서로 단합하여 나라를 건설하고 민초(民草)들의 배고픔을 해결하는 것이 더 시급했다.

그럼에도 불구하고 김구는 통일된 조국의 열망에 빠져 3.8선을 베고 눕겠다는 만용으로 1948년 2월 26일 북한의 김일성과 김두봉에게 '남북 정치 지도자들 간의 정치협상'을 제안했다. 그런데 공교롭게도 같은 날 2월 26일은 UN이 감시가 가능한 3.8선 이남에서만 선거를 결의하여 예정된 단독의 길을 연 날이었다.

그 전에 김구는 중국의 임정 권한을 끝까지 지켰어야 했었다. 그런데 김구는 무엇이 급했던지 중국의 임시정부 자격료 스스로 포기하고 미군정의 간계에 빠져 1945년 11월 23일에 미군용기를 얻어 타고 김포공항에 내리면서 "한날 개인의 자격으로 왔다."는 성명서를 발표함으로써 엄청난 역사적 실수를 저질렀다.

당시 중국 임시정부는 미군정을 상대해야 할 조선민족의 마지막 히든카드였다. 그런데 그 엄청난 민족의 권한과 주권을 포기함으로써 미군정통의 정당성을 스스로 상실한 것이다.

그러면서 이번에도 김일성의 간계에 빠져 '남조선 단독정부 수립을 반대하는 남조선 정당 사회단체에게 고함'이란 소련 괴뢰집단의 초청장을 들고 4월 19일 3.8선을 넘었다. 이것은 12년 뒤 이 땅의 독재에 항거한 4.19혁명을 역사적으로 미리 예언한 것이다.

결과는 안보고도 DVD였다. 당시 김구 나이는 한 72세였고, 김일성은 36세로 딱 반이었다. 그런데 지금도 그렇지만 자주통일의 이상에 빠지면 그렇게 실물정치나 국제 감각에 아둔하게 되는 것인가.

노회한 72살의 김구는 평양에서 36살의 애송이 김일성에게 철저하게 이용당하고 인격까지 유린당하는 수모를 겪고 돌아왔다. 결국 김구는 평양의 김일성 괴뢰정권의 정당성만 부여해 준 회담성과를 일구었다. 그는 빈털터리로 돌아 와 그 상심으로 접거에 들어갔다.

김구의 소망과는 달리 1948년 2월 26일 UN은 감시가 가능한 3.8선 이남에서만 선거를 치른다고 결의했고, 제주도에서는 4.3사건이 벌어졌다. 5월 10일에는 남한에 첫 총선거가 실시되었고, 7월 17일에는 대한민국 제헌헌법이 공포되었다. 정부는 8월 15일에 수립되었다.

그러나 북에서도 8월 25일에 총선거가 실시되었고, 9월 9일에 조선민주주의인민공화국이 수립되고 말았다. 공히 대한민국 친일파 단죄를 위한 반민족행위처벌법 공포(9월 22일), 남북교역 중지 선언(9월 28일), 여순 14연대 반란사건(10월 19일), 그리고 12월 12일에 UN은 제3차 총회에서 대한민국을 한반도의 유일한 합법정부로 승인했다.

'꽃은 피어도 열매 맺지 못한 꽃' 숭례문

이렇게 처연한 역사의 질곡으로 촉발된 60년 간극을 둔 2월 10일에 610년을 버틴 숭례문은 역사와 인간적 신뢰에 구멍이 난 대한민국 사회의 시대정신과 물질의 욕망에 일그러진 못된 인간의 오욕으로 60년 전 김구가 그렇게 갈망했던 통일도 보지 못한 채 산화했다.

산화란 원래 불전에 꽃을 뿌려 공양하는 불교의 공양 의식을 말한다. 그러나 이 뜻이 은유적으로 의미가 확장되면서 어떤 대상이나 목적을 성취하기 위해서 자신의 몸을 희생한 분을 칭송할 때의 뜻으로 쓰인다. 또한 이 뜻이 특수적으로 진화하여 "꽃은 피어도 열매를 맺지 못하는 꽃"의 의미로도 발전한다.

어떻게 보면 숭례문은 500년 동안 백성에게 아무것도 세 주지 못하다가 일제 식민지로 전락한 조선의 수도 성곽의 4개 큰 문중의 하나에 불과하다. 이를 음모에 눈이 먼 어리석은 못된 인간 하나가 불 질러 버린 것이므로 이번 화재 사건을 볼 수도 있다.

그러나 이를 한국의 정신문화적으로 접근하면 숭례문은 단군 이래로 근면히 이어 온 한민족의 정신이었다. 삼국통일의 만용에 빠져 허우적거리던 통일신라를 계승한 고려도 귀족과 무인들의 난투극으로 시간을 보내다가 몽고의 식민지로 전락하고 말았다.

이를 본 이성계 권력 집단은 위화도 회군으로 만주의 땅을 포기하고 고려를 침탈해 조선을 세웠다. 그리고 한양으로 천도하면서 3년 공사 끝에 1398년에 완공한 것이 숭례문이었다.

조선의 숭례문은 그 자체가 역사의 질곡이었다. 조선은 세종의 한글 창제 이외에는 대통을 받지 말았어야 할 정권이었다. 추정이지만 14세기 말 이성계 시대에도 국민소득 1달러, 500년 흐른 20세기 초반에도 국민소득 1달러였다.

그 잠난 양반들은 지금 교회나 절간같이 세금 한 푼 내지 않았다. 또한 일하지 않고 군대 가지 않는 양반에게는 별천지 천국이었고, 반면에 백성들은 피곡몸의 탈판이었다.

숭례문이 완공된 1398년은 운명적으로 위화도 회군 반란의 업보로 태조 이성계의 배다른 아들들이 서로 싸우고 죽인 제1차 왕자의 난이 일어 난 해였다. 그리고 기어이 같은 배 형제들이 싸운 1400년의 제2차 왕자의 난도 숭례문은 지켜봐야 했다.

이러한 권력 야욕에 염증을 낸 권력중독자 이방원의 첫째 아들 양녕대군이 임금의 자리를 박차고 나와 지금 불탄 숭례문의 현판을 썼다는 기이(奇異)가 바로 역사의 아이러니가 아니겠는가.

숭례문 지붕 위 '어처구니'도 사라졌다

그 후 숭례문은 조선의 아둔함에 비롯된 계유정난(1453년), 4대 사화와 중종반정, 임진왜란, 인조반정, 이괄의 난, 정묘호란과 병자호란, 영조의 번덕과 정조의 야둔함으로 촉발된 세도정치, 대원군의 발호와 임오군란, 갑신정변, 동학혁명과 청일전쟁, 을미사변과 아관파천, 러일전쟁과 을사늑약, 그리고 한일합방과 식민통치를 지켜봐야 했다.

광복 후 미군정통치, 남북분단, 대한민국 건국, 6.25 남침, 4.9와 5.16, 경제발전과 유신, 10.26사변, 12.12반란, 1987년의 민주화와 88서울 올림픽, IMF 환란과 신용불량자, 21세기 신뢰에 구멍 난 대한민국의 7,000억 달러 무역 강국의 대조적인 자화상을 숭례문은 2008년 2월 10일까지 지켜보고 있었다.

그래서 역사적 명제를 이번 숭례문 화재를 산화로 규정했다. 610년 전 권력중독, 60년 전 김구가 염원했던 통일의 미완성, 2008년 불 지른 나쁜 노인의 물질적 욕망에 대한 경고로 숭례문은 스스로 산화하고 말았다.

역사에는 가정이 없다고 한다. 그러나 가정할 수 있기에 역사는 또한 가치와 교훈을 지닌다. 숭례문이 완공된 지 꼭 200년 뒤 1598년, 성웅 이순신은 7년간의 왜란침략을 마무리하면서 스스로 산화의 길을 선택했다. 당시 이순신은 3가지 선택의 길이 있었다.

첫째, 임금이 자신을 의심하여 죽음으로 몰고 간 선조를 통제사 2만의 정예병으로 무너뜨리고 나라를 새로 세울 수 있었다. 둘째, 왜군과 손 잡고 조선을 장악해 뒷 출혈이 되는 방안도 있었다. 여러 정황으로 왜군들도 이순신과 제휴하는 것을 내심 바라고 있었다.

마지막으로 명나라로 귀화하는 것이었다. 당시 명나라는 새로이 등기한 만주의 후금(뒤에 청나라)으로 골치를 썩이고 있었다. 그래서 이순신과 같은 전략적인 장군이 필요했다. 그러나 이순신은 이 모든 방안을 스스로 접고 왜군의 흉탄 속으로 걸어가 민족의 영웅으로 남는 산화(散華)의 길을 선택했다.

숭례문 위해 산화가(散華歌) 지어 불러야

이처럼 한민족 흥은 정신에는 일찍부터 산화(散華) 의식이 많이 치러졌다. 그래서 21세기 건국 60주년에 대한민국의 미래 메시지를 남기고 산화(散華)한 숭례문을 위해 산화가(散華歌)를 지어 부르고 싶다.

통일신라 경덕왕 때 월명사(月明師)는 나라에 재난이 일자 도솔가(兜率歌, 일명 산화가)라는 향가를 지어 국가적 재난을 극복했다. 그래서 지금 국민들이 이런 심정에서 자발적으로 산화의식인 국화 생화(生花)를 숭례문 불탄 자리에 바치고 있는지도 모른다.

"숭례문이여! 오늘 여기에서 산화가를 불러 노래하니, 뿌린 꽃이여, 너는 곧은 국민의 염원을 받아 대한민국 숭례문의 정신을 모시어라."

그런데 더욱 마음 아픈 것은 산화(散華)의 특정화된 의미인 '꽃은 피어도 열매를 맺지 못하는 꽃'과 같은 숭례문의 운명을 보는 것이다. 5천년 민족사에서 처음으로 국운 융성의 21세기 가치실용의 시대에 그가 웅비하는 대한민국의 웅비를 보지 못하고 미리 산화한 것이다.

그동안 숭례문은 임진왜란과 일제침탈, 그리고 6.25를 거치면서 불타지는 않았지만, 국민의 알뜰한 사랑을 받지 못했다. 숭례문 현판은 임진왜란 당시 새끼줄에 처박히는 수모를 겪었다. 그리고 이번에 두 번째로 밀어졌다.

우리나라의 국경이 두만강과 압록강까지 확장된 것은 고구려가 망한 후 조선에서 이루어졌다. 그런데 그 당시 세워진 숭례문은 저 어처구니도 갈리서 싸운 아픔을 감내하여 조용히 통일을 기약했다.

그러나 결국 숭례문은 통일을 보지 못하고 산화하고 말았다. 역사 속에서 피어난 숭례문이 역사적으로 평가 받지 못함으로써 '꽃은 피어도 열매를 맺지 못하는 꽃'이 되고 말았다.

'열매를 맺지 못한 숭례문'은 역사와 국민의 사랑을 기다릴 것이다. 그러나 물질적 욕망과 신뢰의 축이 무너진 시대정신 앞에 숭례문은 610년을 마지막으로 시들어버렸다.

숭례문 산화(散華)가 던진 교훈적 메시지

이제 분연히 산화(散華)한 숭례문의 복원을 위해 국민이 분연히 일어서야 한다. 결국 오욕에 찌든 한 인간의 망령으로 불탄 숭례문이지만, 이를 시대정신으로 보듬어 역사적 가치로 끌어 올려야 한다.

어쩌면 지금 우리 전체가 불 지른 범죄자의 물질적 욕망덩어리인지도 모른다. 진실어린 영혼의 헌신 없이 원칙 없는 정치, 노동 없는 거지 근성, 양심 없는 쾌락, 품격 없는 교육, 도덕과 책임 없는 기업, 인간성 없는 과학기술, 희생과 헌신 없는 종교 등의 병폐에 지금 우리 모두가 찌들어 있는지도 모른다.

그래서 숭례문 산화(散華)를 계기로 대한민국의 가치를 새롭게 재창조해 나가야 한다. 즉, 숭례문 산화(散華)를 사람의 눈을 어리게 하고 마음을 어지럽게 하는 환幻(幻화)으로 보지 말고, 기왕의 이런 아픔을 기름의 환영(歡迎)로 재창조하여 역사에 기록해야 한다. 그래서 앞으로 숭례문 산화가 던진 3가지 역사적 메시지를 항상 명심해 나가야 한다.

첫째, 우리 민족의 흥곤은 역사적 가치를 잘 보듬어야 한다. 역사는 정신이다. 따라서 자기 역사를 부정하고 기만하는 것은 자기 부모와 자기 가족을 스스로 욕하는 것과 똑 같다. 그래서 가능한면 온 점을 적극 부각하여 아름다운 역사를 만들어가야 한다.

또한 중국과 일본, 그리고 식민사관에 찌든 아둔한 이 땅의 강단파 사학자들에 의해 왜곡되고 밀실된 우리의 '구멍 난 역사'를 올곧은 가치관으로 메워나가야 한다. 그래서 학교나 일상에서 역사와 문화교육을 강화하고 이를 시대정신으로 이끌어 나가야 한다.

사회적 분노를 능동적 복지로 잘 다스려

둘째, 세계화와 승자독식의 무한경쟁에 의해 촉발되고 있는 사회 양극화와 불공정에 의해 소외되는 집단의 불만을 어루만져 나가야 한다. 즉, 인간 안보나 사회 안전망 확충에 새 정부의 '능동적 복지'를 적극 연계해야 한다.

이번 숭례문 범죄도 이런 불만에서 촉발되었고, 더구나 열차 테러까지 생각했다는 것을 정부와 사회지도층들은 세심하게 성찰할 필요가 있다. 앞으로 이와 같은 소외계층의 사회 불만을 품은 범행은 계속 증가할 것이다.

이를 방지하기 위해서는 권력자와 지도층, 가진 자들은 사회적 책임과 배려, 즉 '노블레스 오블리주'를 적극 실행해 나가야 한다. 특히 권력은 하심(下心)으로 부정부패에 절대 연루되지 말아야 한다.

<홍길동전>을 쓴 조선 중기의 교산 허균(許筠, 1569~1618)은 문집 <성소부부고(惺所覆瓿藁)>에서 시대적 한계와 사상의 획일성에 반기를 들고 부패한 정치와 잘못된 제도의 혁신을 주장했다. 그리고 <호민론(豪民論)>에서 백성에는 호민(豪民), 항민(恒民), 원민(怨民)이 있다면서, '천하에 가장 두려운 민중' 즉 '호민'을 참으로 무서운 존재라고 규정했다.

'항민'은 돌아가는 정세에 어둡고 법과 윗사람을 순순히 따르는 백성이어서 두려운 존재가 아니며, '원민'은 피땀 흘려 모은 재산을 갈취당하고, 윗사람을 원망하는 백성이지만, 이 또한 별로 두려운 존재는 아니지만, '호민'이야말로 세상 되어 돌아가는 꼴을 보고 불만을 품고 세상을 뒤엎을 마음을 가진 자이며, 기회가 닥치면 소원을 풀어볼 계획을 가진 자여서 참으로 무서운 존재라 지적했다.

최근 일본 요미우리(讀賣)신문과 영국 BBC 방송이 공동 실시한 것에 의하면, 경제적 격차에 불만을 느끼는 사람이 한국에서는 86%로 나타나 조사대상 34개국 중 한국이 경제 양극화에 가장 불만이 높은 것으로 나타났다.

지금 우리 사회는 죽음으로 내몰린 자살하는 사람이 하루 36명 정도로 세계 최고 수준이다. 이제 하층민들은 기댈 언덕도 없는 상태에서 빈곤의 절망이 가중될 수밖에 없는 상황에 직면하고 있다. 그래서 이를 사회적 배려로 잘 보듬어 분노로 인한 범죄를 차단해 나가야 한다.

셋째, 이번 숭례문 화재에서 또 나타난 공무원의 무능과 무책임, 책임 떠넘기기를 단호히 차단하여 다시는 이런 안타까움이 재발하지 못하게 만들어야 한다.

이제는 오만했던 권력과 지식의 만용을 폐기해야

이제는 우리 모두가 숭례문 산화를 차분하게 이끌어 나갈 차례다. 그리고 이를 단순히 문화재 소실 관점에서만 보지 말고 숭례문 산화가 던진 시대정신의 가치 메시지를 잘 보듬어야 한다.

공자는 인의예지(仁義禮智)에서 예(禮)를 인간적 소통, 즉 올바른 커뮤니케이션으로 정의했다. 따라서 새 정부는 숭례문 복원을 국민과의 소통을 숭상하는 마음가짐으로 다양한 지혜를 모아 차분하게 추진해 나가야 한다.

그래서 앞으로 공사중인 광화문(光化門)이 2009년 복원되고 숭례문(崇禮門)도 복원되면, '큰 덕(德)이 온 나라를 비춘다.'는 광화(光化)와 국민의 소통과 예(禮)를 높이는 '숭례(崇禮)'의 두 가지 희망을 오늘의 아픈 교훈으로 되새겨 나가야 한다.

창조적인 국민과 웅비하는 대한민국의 미래비전을 위해 오늘의 현실과 비판의 지평에서, 앞으로 권력자와 지식인들은 언제나 역사 앞에 겸손한 자세를 보여야 한다. 그래서 차분히 지난 오만했던 권력과 지식의 만용을 스스로 폐기한다는 차원에서, 문화유산 답사기가 아니라 역사의 가치유산 산화기(散華記)를 써 보는 것도 꽤 괜찮을 것이다.

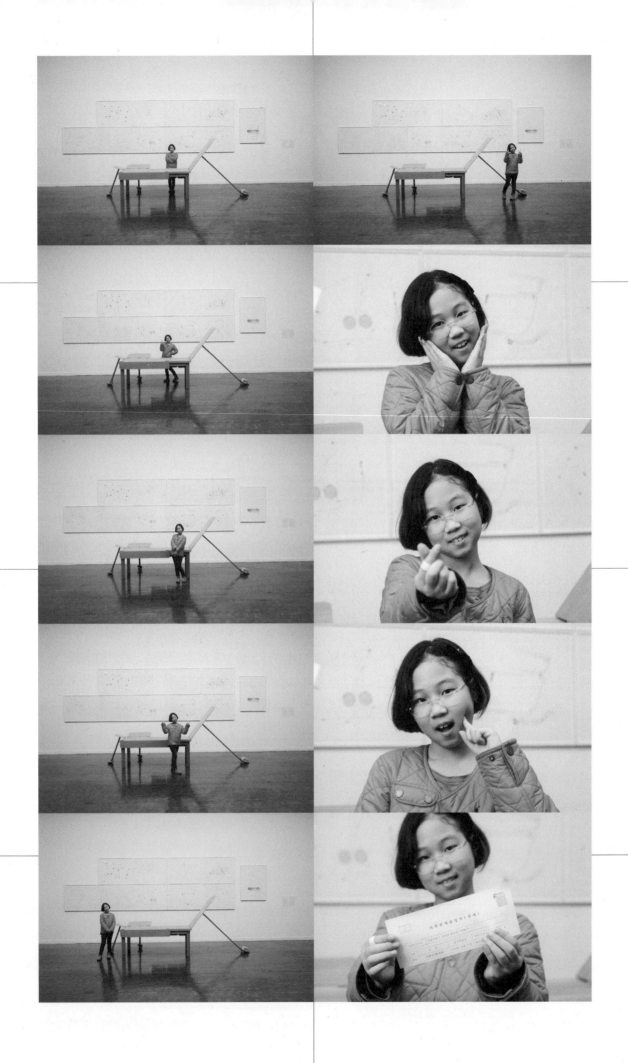

정서영 │ 괴물의 지도, 15분, 2008-2009 │ 이하진

		설렁탕 일인분 SEOLLEONGTANG PORTION	자장면 일인분 JAJANGMYEON PORTION	라면 한 봉지 INSTANT NOODLES 1 PACK	초코파이 한 개 CHOCO PIE 1 PIECE
1	1961	--	--	--	-
2	1962	--	--	--	-
3	1967	--	--	--	-
4	1979	885	277	115	10
5	1984	1,704	572	196	10
6	1985	1,774	616	196	10
7	1987	1,825	676	190	10
8	1989	2,402	899	185	10
9	1989	2,402	899	185	10
10	1992	3,550	1,450	204	10
11	1997	4,516	2,500	270	15
12	1999	4,567	2,533	326	20
13	2001	4,733	2,583	335	20
14	2008	5,780	3,731	518	26
15	2008	5,780	3,731	518	26
16	2009	5,976	3,786	531	26
17	2010	6,204	3,833	524	26
18	2011	6,700	4,101	522	26

영화 람료 MOVIE TICKET	신문 구독료 NEWSPAPER SUBSCRIPTION	지하철 기본요금 SUBWAY BASE FARE	시내버스 기본요금 BUS BASE FARE	택시 기본요금 TAXI BASE FARE	공중전화 기본요금 PAYPHONE BASE CHARGE
12	60	--	--	4	--
18	60	--	--	5	--
41	180	--	--	10	--
715	1,200	60	250	60	10
532	2,700	140	600	110	20
432	2,700	170	600	120	20
637	2,700	200	600	120	20
271	3,500	200	600	140	20
271	3,500	200	600	140	20
471	5,000	250	900	210	20
017	8,000	450	1,000	430	50
230	9,000	500	1,300	500	50
360	10,000	600	1,300	600	50
494	15,000	900	1,900	1,000	70
494	15,000	900	1,900	1,000	70
970	15,000	900	2,400	1,000	70
834	15,000	900	2,400	1,000	70
737	15,000	900	2,400	1,000	70

단위: 원

UNIT: WON

평행한 세계들을 껴안기:
포스트-미디엄과 포스트-미디어 담론을 다시 바라보며

이현진

뉴미디어 및 미디어 기술을 예술작품을 구성하는 매체 자체로, 그리고 예술작품의 제작 방법론으로 발견하는 것은 이제 너무나 자연스럽고 일상적인 경험이다. 미술관, 갤러리 등에서는 굳이 미디어 아트라 불리지 않아도 컴퓨터로 표현되고 돌아가는 수많은 작업이 있다. 현대미술에서 디지털 미디어와 기술은 이제 온전한 예술 매체와 장르 내지는 표현 형식으로 자리 잡았다. 이러한 상황에서 미술계에서 논의되는 예술 매체에 대한 담론이 과연 눈앞에 펼쳐지는 세상의 변화를 충실히 담아내고 있는지 혼란스럽다. 로절린드 크라우스(Rosalind Krauss)가 이끄는 '포스트-미디엄 (post-medium)'[1]과 피터 바이벨(Peter Weibel)이 개시한 '포스트-미디어(post-media)' 논의[2]가 그 예 중 하나다. 사실 이 담론들은 어제오늘 출현했다기보다 이미 "최근 '뉴미디어' 예술이라 알려지게 된 예술"이 소개된 이후 지속적으로 빈번하게 등장해왔다.[3] 그런데 아직도 논의가 이어지는 이유는 무엇일까? 그동안의 관련

연구들은 이러한 담론들의 흐름과 전체적 맥락을 이해하는 데 충실했는가? 그리하여 우리는 그동안 논의되어온 담론들의 전체적 맥락을 과연 잘 이해하고 있는가? 그리고 무엇보다 이것들은 오늘날 어떤 의미가 있으며 어떤 역할을 하고 있는가?

포스트-미디엄과 포스트-미디어 담론의 전개를 보고 있으면 마노비치(Lev Manovich)가 『뉴미디어의 언어(The Language of New Media)』(1999)를 발표하기도 전인 1996년, 예술 미디어로서의 뉴미디어를 소개하며 현대미술계와 컴퓨터 예술계 사이의 대립을 예견했던 일이 떠오른다.[4] 그는 전자를 예술 문화 위의 '뒤샹랜드(Duchamp land)'로, 후자를 과학 문화 위의 '튜링랜드 (Turing land)'로 정리하며 마치 이 둘이 평행한 세계처럼 영원히

1) 크라우스의 포스트-미디엄 논의는 아래서 다시 설명하겠지만, 1997년부터 2011년 발표된 글까지 십여 년간 다양한 글들을 통해 개진되었다. 여기에는 다음과 같은 글들이 포함된다. Rosalind Krauss, "'… And Then Turn Away?' An Essay on James Coleman," *October*, vol. 81 (Summer 1997), pp. 5-33; Rosalind Krauss, "Reinventing the Medium," *Critical Inquiry*, 25(2) (Winter 1999), pp. 289-305: Krauss, Rosalind. *A Voyage on the North Sea: Art in the Age of the Post-Medium Condition* (London: Thames & Hudson, 1999); 로절린드 크라우스, 「북해에서의 항해—포스트-매체 조건 시대의 미술」, 김지훈 옮김, 2017; Rosalind Krauss, *Perpetual Inventory* (Cambridge, Mass: MIT press, 2010); Rosalind Krauss, *Under Blue Cup* (Cambridge, Mass: MIT press, 2011).

2) Peter Weibel, "The Post-Media Condition," A paper given at the "Post-Media Condition" Exhibition, Medialab Madrid, February 7 to April 2, 2006. http://www.medialabmadrid.org/medialab/medialab.php?l=0&a=a&i=329

3) 이는 Quaranta가 말한 "The art most recently known as "new media""를 재인용한 표현이다. Quaranta, *Beyond New Media Art*, lulu.com. 2013. p. 179 참고.

만날 수 없을 거라 했다.[5] 1997년 발표된 크라우스의 글 「'… 그리고 나서 돌아서?' 제임스 콜먼에 관한 에세이("… And Then Turn Away?" An Essay on James Coleman)」에서 포스트-미디엄에 대한 논의가 시작되고, 바이벨의 「포스트-미디어 조건」이 2006년에 발표된 이래, 실로 각각은 마치 마노비치의 예언을 증명하듯 오늘날까지도 이분화된 논의들을 펼쳐왔다. 그 후 등장한 이론가 도미니코 콰란타(Domenico Quaranta)는 이러한 대립을 '보호댄스(Boho dance)', 즉 한쪽이 다른 한쪽에게 구애를 펼치지만 번번히 거부되고 마는 상황에 비유했고, 에드워드 샹컨(Edward Shanken)은 이 둘의 관계가 혼종적 담론을 지향해야 한다고 제언하기에 이른다.[6]

국내에서도 포스트-미디엄과 포스트-미디어 담론의 관계는 외국과 유사하게 펼쳐져 '미술사적 미디어 이론'과 '디지털 미디어 아트 이론'의 분리된 관계로 논의되어왔다. 외국과 조금 다른 점을 찾자면, 국내에서는 포스트-미디엄 담론에 비해 포스트-미디어 담론이 상대적으로 충실하게 소개되거나 논의되지 못했다는 것이다. 예컨대 바이벨은 그의 글에서 사회·정치 구조와 질서 아래서, 그리고 과학이나 이론과의 관계에서 서열화되고 폄하되어온 예술의 오랜 역사에 대해 말한다. 그리고 그 관념의 연장선에서 오늘날 미디어 아트의 예술적 창조를 위한 정신적 동력이 기계적이고 연산에 따른 프로세스에 가려진 채 회화,

조각, 건축 등과 비교해서 동일하게 대접받지 못했다고 한다.[7] 그런데 이러한 주장은 "피터 바이벨이 크라우스에게 무릎을 꿇었다"고 다소 오해되거나 잘못 전달되어 소개되고 있다.[8] 또한 바이벨이 미디어 기술과 인터넷 플랫폼을 통해 예술이 이제 어떤 규준이나 문지기 없이 다른 이들에게 자유롭게 보여줄 수 있게 되었다고 주장하는 부분, 그리고 튜링의 유니버설 기계,

4) Lev Manovich, "The Death of Computer Art," Rhizome posting, OCT. 22 1996, http://rhizome.org/community/41703/
여기서 현대미술의 세계는 갤러리, 메이저 미술관, 권위 있는 예술 잡지 들을 말하고, 컴퓨터 예술은 ISEA (international symposium of electronic art), Ars Electronica, SIGGRAPH art shows 등 디지털 예술이 전시되고 그 담론들이 펼쳐지는, 주로 컨퍼런스와 심포지엄 등의 장으로 논한다.

5) "What we should not expect from Turing-land is art which will be accepted in Duchamp-land. Duchamp-land wants art, not research into new aesthetic possibilities of new media. The convergence will not happen." Lev Manovich (1996), op. cit.

6) "New media artworld still keeps trying to 'Boho' dance (a bizarre mock courtship dance) with the contemporary artworld (legitimate high art) in order to gain acknowledgement from it, but its efforts are not yet accepted." Quaranta (2013), op. cit. pp. 121-176. 그리고 Edward Shanken, "Contemporary Art and New Media: Toward a Hybrid Discourse?," 2010, https://artexetra.files.wordpress.com/2009/02/shanken-hybrid-discourse-draft-0-2.pdf 참고.

7) 그는 아리스토텔레스의 고대 그리스, 로마 시대부터 에피스테메(episteme)와 테크네(techne)가 구별되어왔고, 이에 따라 자유로운 예술(artes liberals)과 기계적 예술(artes mechanicae)이 구분되고 서열화되어 이야기하고, 이것이 오늘날에 기술적이며 기계의 영역으로서의 미디어로 생산된 예술이 정신(마음)과 직관에 의한 활동으로서의 예술과 구분되어 평가절하되는 경향으로 이어졌다고 말한다.

8) 이 부분은 임근준의 글에 나오는데, 저자가 직접 쓴 것이라기보다는 윤원화의 발표문을 인용하며 소개하고 있으나, 참고문헌이 되는 윤원화의 원문이 미발표문이라 표기되어있어, 이를 현재 직접 확인할 수는 없는 상태이긴 하다. 임근준, 「문답: 포스트-미디엄의 문제들」, 《문학과사회》, 20(4), 2007, 227~350쪽 중에서 347쪽 참고.

즉 컴퓨터에 의해 예술의 형식과 실천들이 다양하게 확장되어 변형되고 있다는 디지털 미디어 아트 이론가들의 관점은 '인터넷 절충주의', '디지털 절충주의'라는 한시적이고 불완전한 용어에 기반하여 스스로 매몰되는 특성을 취하며, 예술의 자율성, 매체의 물리적 현존성을 너무 쉽게 포기하고 있다고 비판받았다.[9]

반면 이런 비판을 가한 미술사적 미디어 이론가들은 "작가/매체/형식은 창조의 범역사적 동인"이며, 크라우스의 포스트-미디엄론이 이러한 인식론적 패러다임을 예술의 양보할 수 없는 형식적 전통 위에 안착시킴으로써 후기 매체 시대의 예술의 혁신성과 역사성을 동시에 수렴하도록 이끌어야 한다는 주장을 펼치며 이러한 혼란스런 상태를 정리하고자 한다.[10] 최근 국내에서도 앞서 소개한 샹컨의 논의와 유사한 맥락에서 현대미술계와 디지털 예술계의 논의 모두 수정주의적 시각을 갖도록 노력해야 한다는 주장이나, 뉴미디어 아트를 현대예술 작업과 소통할 수 없는 별개의 영역으로 간과할 수 없기에 담론적 조응 관계를 재고찰해야 한다는 주장들이 제기되고 있다.[11] 하지만 아쉽게도 이러한 논의가 디지털 미디어 아트 혹은 디지털 미디어 이론 쪽보다는 현대미술 쪽에서 펼쳐지는 관계로 논의의 전체적 맥락과 이해가 여전히 좀 더 균형 잡힌 시각에서 이루어질 필요가 있다고 느껴진다. 그리고 어쩌면 이렇게 두 담론이 충돌하는 이유, 그리고 담론이 이분화된 채 서로 평행을 이루듯 양립하고 있는 이유가 무엇인지 분석되어야 하지 않을까 싶기도 하다. 혹시 그 이유가 각 담론이 근본적으로 예술에 대해

76 [1]

서로 다른 지평에 서서 논의를 진행하기 때문은 아닌지, 혹은 기술과 그 영향력에 대한 서로 극복하기 어려운 입장의 차이를 가지는 까닭은 아닌지, 그리고 이에 따라 각자 다르게 고수하고 있는, 아니 다르게 혹은 고수해야 하는 절실한 입장이 있기 때문은 아닌지 말이다.

따라서 이런 관점은 크라우스가 현대미술의 장에서 매체를 그토록 고수하고자 열망한 이유가 과연 무엇일까도 다시금 살피게 이끈다. 크라우스가 자기변별적 매체 개념을 통해 매체를 다시 확보하고자 한 이유, 즉 포스트-미디엄 시대에 매체를 논하기 위해 기술적 지지체(technical support)라는 개념을 통해 다시금 매체 특정성을 되찾고자 했던 이유가 무엇이었는지 말이다. 우선 크라우스는 그 직접적인 동기로 자본에 잠식당하듯 스펙터클화되고 난잡하게 펼쳐지는 당시 예술의 모습에서 큰 당혹감을 느꼈고 이것을

9) 분명, 바이벨의 디지털 미디어 담론은 기술에 대한 낙관주의와 믿음, 그리고 정치적 민주주의를 위한 도구로서의 기술적 역할을 심히 긍정적으로 바라본 면이 있다. 이러한 논의는 기술에 대한 거리두기를 통해 고찰되어야 마땅하다. 하지만 이러한 논의가 개별 작가들에 의한 다양한 작품을 논하지 않은 채, 몇몇 디지털 미디어를 사용한 작업에 대한 일반화된 논의로 흘러 일단락되는 한계 역시 점검되어야 한다.

10) 최종철, 「후기 매체 시대의 비평적 담론들」, 《서양미술사학회논문집》, 41집, 2014, 185~188쪽 참고.

11) 김지훈, 「매체를 넘어선 매체: 로잘린드 크라우스의 '포스트-매체' 담론」, 《미학》, 82(1)(2016), 73~115쪽. 그리고 김희영, 「미술사와 뉴미디어아트 간의 재매개된 담론의 조응관계」, 《미술사와 시각문화》, 14호(2014), 168~191쪽 참고.

포스트-미디엄의 재창안이 필요하다고 주창한 동기로 밝힌다.[12] 이러한 상황에 맞서 작업 방향을 진지하게 모색하는, 모범적인 예술가들의 작업에 이끌린 크라우스는 전통적 예술 미디어들이 점차 쇠퇴하고 낙후되어가는 상황에서 구원적 가능성을 드러내는 작업들에서 의미를 발견하고자 했다. 크라우스는 이것들을 전통적 미디어가 가져온 소명과 희망을 지켜내고, 이에 대한 역사를 재발견하고자 하는 작업들로 옹호한다. 그 후 이러한 작업들에서 그 구성 원리가 매체적 관습과 기억의 연장선에서 해석되거나 연결되는 일관성이 있음을 발견하고 이를 '기술적 지지체'라는 용어로 표현하며, 이것이 포스트-미디엄 시대의 새로운 매체 개념이라 주장한다. 여기서 '기술적'이란 표현은 장인의 기술과 같이, 그리고 마치 길드 조직에서처럼 전통적 작업 방식의 프로세스와 방법론을 보유하며 묵묵하게 역사와 전통에 의거해 작업을 펼치는 방식을 의미한다. 크라우스는 여러 저작들에서 이러한 노력을 이어가는 예술가들을 '기사들(knights)'이라고 명명하며, 이들이야말로 미학적 전통과 질서, 계층 구조 안에서의 전투와 투쟁을 이어가는 이 시대의 진정한 아방가르드라고 단언한다.

사실 1970~80년대 크라우스의 미술 비평의 방향성과 태도에 대해 논한 데이비드 캐리어(David Carrier)는 크라우스를 객관적인 독해 방식을 제공하는 비평의 역할을 확보하고자 시도한 철학적인 미술비평가로 평가한다.[13] 미술비평가로서의 그녀의 기존 태도와

76 [3]

접근의 연장선에서 그녀의 포스트-미디엄 논의를 해석한다면, 매체 특정성이 무너져가는 상황에서 변화하는 예술을 기존의 예술사 안에서 다시 읽기 위한 시도, 다시 말해 미디엄의 재발견을 통해 기존의 예술비평이 확보하고 있던, 작품 비평과 해석을 위한 미학적인 준거틀을 다시 객관적으로 마련하고자 한 것일 것이다. 이처럼 크라우스는 새로운 혹은 연장된 매체론을 통해 전통과 현대 사이에서 일관되면서도 동시에 그 발전 가능성들을 이어갈 수 있는 읽기의 방식을 발견하고 그 해석의 가능성을 찾고자 했다고 볼 수 있다.

크라우스의 주장을 보다 깊이 이해하기 위해서, 그녀가 이처럼 옹호하고자 한 대상과 더불어 비판하고자 한 대상이 무엇인지도 함께 살펴보자. 그녀가 '적(enemy)'이라고도 표현하며 경계한 대상이 과연 무엇이었으며 이러한 대상들은 어떤 문제점을 지니는지 파악해보자는 것이다. 그러나 이러한 접근은 생각보다 그 실체가 확실히 잡히지 않는다. 크라우스는 포스트-미디엄 시대의 매체 조건을 재방문하게 된 계기로 '설치'를 지속적으로 언급했다. 그녀의 불편함의 대상은 그 후 '포스트모던', 그리고 때때로 '개념미술'로 간혹 이동하거나 확장되기도 했다. 그 후에도 크라우스는 여러

12) 이는 크라우스가 여러 군데서 표명하지만, 가장 명시적으로는 *Under Blue Cup*의 'Acknowledgements', n. p.와 pp. 126-127 등을 참고할 수 있다.

13) David Carrier, *Rosalind Krauss and American Philosophical Art Criticism: From Formalism to Beyond Postmodernism* (London: Praeger, 2002).

지면에서 그 불편함의 대상을 '포스트모던', 그리고 때때로 '개념미술'로 이동시키거나 확장했다.[14] 그런데 이러한 지시를 통해 그녀가 지켜내려 했던 것은 보다 명확해지지만, 정작 그 반대 세력과 위협적 기운은 점점 더 모호해지고 만다. 따라서 그녀가 비판한 대상을 이해하려는 과정은 그녀의 비평적 태도가 짐짓 감각적인 취향의 호불호와 주관적 해석에 의지하고 있는 것은 아닌지 생각하게 된다. 더불어, 크라우스가 그러한 미디엄의 특정성을 말하는 작업들을 우연히 계속하여 접할 수 있었다는 것은 그녀가 일련의 비평적 주장들을 펼쳐가는 데 얼마나 중요한 문제였을까 질문하게 된다. 다시 말하면, 크라우스가 중시한 미디엄의 특정성을 지켜내고자 하는 작가들과 그들의 작업 앞에서 크라우스가 갖춘 능력, 즉 그러한 작업들을 '역사적 문맥에서 회고적으로 읽을 수 있는 능력'은 얼마나 중요한 역할을 하는가 질문하게 되는 것이다.[15] 이는 그녀가 예술에서 과거와 연결된 미학적 전통과 질서를 이어가고, 그 안에서 특정한 해석의 기준을 마련하고 더 나아가 이러한 기준을 앞으로 이끌고 나가며 더욱 공고히 하려는 의도를 가지고 있다고 파악할 때, 과연 그러한 관습과 기억은 누가 떠올릴 수 있는 기억이며, 누구를 위한 기억인가 하는 질문으로 연결된다. 더욱이 최근 저작에서 크라우스는 기술적 지지체의 개념에서 선조들로부터 이어져 오는 관습과 기억, 즉 문화적 기억을 주장하는데(그리하여 미디엄 특정성에 대한 주장은 그녀의 가장 최근 논의에서 기억의 문제와 연결되는데), 바로 이 지점에서

그녀는 그린버그를 연상시킨다.

그린버그 역시 모더니스트 예술의 대표적 비평가로서 자기참조적이며 순수하고도 객관적인 비평의 기준, 지적이고 해석적인 준거를 세우고자 한 것으로 알려져 있기 때문이다. 그린버그는 이러한 비평적 태도를 통해 모더니스트 예술을 진정한 아방가르드의 역사로서 증명하고자 했고, 동시에 그러한 질적 수준을 갖추지 못한 대상들을 키치로 간주했다.[16] 하지만 그린버그의 예술관은 오늘날 종종 형식주의적 사고에 얽매인 엘리트주의적 예술관으로 해석되기도 하는데, 이는 그가 그들만의 언어와 문법, 해석을 위한 규준과 독해력 등을 통해 그들만의 바벨탑을 더욱 공고히 하고 높게 쌓으려는 시각과 관점에서 자유롭지 못하다고 판단되었기 때문이다. 크라우스도 미술 작품을 해석하는 데 있어서 형식적인 일관성의 중요함을 역설했다는 것을 기억할 때,[17] 그녀가 여러 면에서 스스로 극복하고자 했던 모더니즘 미술비평가인 그린버그를 떠올리게 하며, 따라서 과거로 회귀하는 듯한 태도를 보이는 것은 매우 아이러니하다.[18] 이러한 측면에서 크라우스의 주장은 예술의 자율성과 매체를 중심으로 한 진정한 아방가르드의 추동력을 이어가기 위한 시도라고 해석되는 동시에, 대중 혹은 일반과는 거리를 두고자 하는 태도로서 엘리트적 담론 내에서 읽힐 수 있다는 비판을 피하기 쉽지 않다.

14) 크라우스의 이러한 입장은 그녀가 「매체의 재창안」의 마지막 부분에서, "나는 살아있는 아방가르드의 가장 최근의 구체화로서, 코수스(Joseph Kosuth)와 포스트모더니즘에는 미안한 말이지만, 그들 스스로를 표현(혹은 재현)하는 특정한 미디엄을 통해 작업을 계속하고 있는 것을 보며 그 이유를 제시하고자 했다"라고 말하는 부분을 예로 든다. 여기서 그녀가 개념미술과 포스트모더니즘을 비판적 대상으로 삼아 매체 특정성 논의를 이끌어갔음을 유추해볼 수 있다(p. 144). 크라우스는 설치에 대한 혐오도 직접적으로 피력했다. 그녀는 특히 카트린 다비드(Catherine David)가 큐레이팅한 도쿠멘타 X(Documenta X)에서 허세적으로 다가온 '설치' 작품들에 대해 불편함을 드러냈다. *Under Blue Cup*에서 그녀는 이러한 설치를 진짜인 체하나 가짜로서의 '키치'로도 연결시킨다. 그녀의 이런 태도는 당시의 예술계의 비평적 분위기와도 어느 정도 유사하며 영향을 주고받은 듯하다. 클레어 비숍(Claire Bishop)은 니콜라 부리요(Nicolas Bourriaud)의 「관계미학(Relational Aesthetics)」(1997)이 출간된 시기에 대해 언급하며, "[이 책이] 영국과 미국의 많은 학자들이 1980년대 미술의 정치화된 의제나 지적인 진두들(실제로 많은 경우 1960년대 미술)로부터 더 나아가기를 꺼려하는 듯하면서, 설치 미술에서부터 역설적이고 반어적인 회화까지, 소비의 스펙터클과 결탁되는 탈정치화된 표면의 찬양으로서의 모든 미술을 비난하던 그 즈음의 시기에 출간되었다"고 말한다(Claire Bishop, "Antagonism and Relational Aesthetics," *October* 110 (Fall 2004), pp. 51-79. 중 p. 53 참고). 크라우스의 포스트-미디엄에 대한 논의가 1997년에 발표된 「'… 그리고 나서 돌아서' 제임스 콜먼에 관한 에세이부터 본격적으로 시작된 것으로 보아, 이러한 예술계의 분위기에 일정 부분 영향 받고 반응한 것이 아닌가 추론해볼 수 있다. 다만 이처럼 그녀가 설치, 키치 등에 불편함을 느꼈다는 것은 여러 차례 확인되는데, 그녀가 그 불편함의 대상에 대해 좀 더 명확한 설명을 개진하지는 않아서 이들에 대한 보다 심도 있는 검토는 쉽지 않다.

15) 이 질문은 평소 필자가 궁금하게 여겨온 질문이기도 하지만, 한 청중이 강연에서 크라우스에게 직접 던진 질문이기도 하다. 2012년 3월 8일 테이트 모던에서 크라우스는 타시타 딘(Tacita Dean)의 작품 <Film>에 대하여 강연했는데, 이 강연은 포스트-미디엄 조건에 대한 논의로 할애되었다. 강연 직후 질문 세션에서 한 청중이 자신이 미술관에서 일하는 역사가라고 소개하며, 오늘날 포스트모던의 상황에서 쇠퇴하고 낙후하며 사라져가는 미디엄 특정적 작품들을 미술관에서 수집하고 설치하기가 점점 더 어려워지고 있음을 말한다. 그녀는 자신의 질문이 이러한 맥락에 있음을 밝히며, 크라우스가 비평가로서 미디엄 특정성을 말하는 작업들을 지속적으로 우연히 만날 수 있었다는 것은 그녀에게 얼마나 중요한 문제인지 질문한다. 또한 크라우스가 그러한 작업들을 역사적 문맥에서 회고적으로 읽을 수 있었다는 것이 얼마나 중요한지도 묻는다. 즉, 크라우스가 미디엄의 중요성에 대해 집중한다면, 작품에서의 미디엄의 논리를 회고적으로 읽을 수 있고 없음의 문제가 얼마나 중요한가에 관해 질문한 것이다. https://www.youtube.com/watch?v=vCU9CV7BAAk 참고.

평행한 세계들을 껴안기 | 이현진

16) 이는 그린버그의 다음의 글을 통해 확인할 수 있다. Clement Greenberg, "Avant-garde and Kitsch," *Partisan Review*, 6:5 (1939), pp. 34-49. Clement Greenberg, "Modernist Painting," Forum Lectures, Washington, D. C.: Voice of America, 1960. 이들은 오늘날 교조주의적이라는 비판을 받곤 한다. "Modernist Painting"의 제일 마지막 부분을 보자.

"과거의 모든 종류의 예술을 잘 알든 그렇지 못하든, 지식의 유무와 상관없이, 그리고 취향 혹은 실천의 일반적인 기준에서 자유롭도록, 예술이라는 것은 누구나 그것에 대해 말할 수 있는 것으로 매번 기대된다. 모더니스트 예술의 단계도 동일한 질문을 던져보지만, 마침내 그것이 취향과 전통의 지적인 연속성에서 그 자리를 잡듯이, 매번 이러한 기대는 실망스럽게 끝난다. 어떤 것도 우리 시대의 진짜 예술로부터 지속성의 분열과 파열이라는 아이디어보다 더 나아갈 수는 없다. 예술은—다른 것들 가운데—연속성이며, 그러한 연속성 없이는 생각할 수조차 없다. 예술의 과거, 그리고 그것의 최고 기준을 유지하기 위한 욕구와 필요성을 잃는다면, 모더니스트 예술은 그 실체와 정당성을 모두 잃게 될 것이다."

17) "미학적인 고려들은 형식적인 일관성의 기초를 형성하기 위해 필요하다(the aesthetic concerns necessary to formulate the basis of formal coherence)." Rosalind Krauss (2010), op. cit., p. 1.

18) 전영백은 다음과 같이 말한다. "근본주의자(essentialist)로서 그린버그는 궁극적으로 의미 있는 합의(consensus)를 논했다. 그는 영감적 판단은 집결될 수 있고 객관적 취향을 형성할 수 있다고 생각했고, 미적 판단에서의 합의는 미술의 본성을 드러내 준다고 믿었다. 다시 말해 그는 오랜 시간에 걸친 동의가 취향(taste)을 규명해 줄 수 있다고 보고 그러한 합의에 근거한 취향의 정당성을 주장하였다는 것이다. (…) 예술 취향의 기준은 그 의미를 전달하기 힘드나 영감적으로 알 수 있다는 신념으로 지탱했던 셈이다. 이것은 오늘날 설득력을 갖기 힘든 입장임을 새삼스레 강조할 필요가 없을 것이다. 반근본주의자(antiessentialist)로서 크라우스가 이러한 미술사관을 수용할 수 없었던 것은 당연한 입장이 아니었나 생각된다"(118쪽). 전영백, 「확장된 영역의 미술사: 로잘린드 크라우스 미술이론의 시각과 변천」, 《현대미술사연구》, 15집(2003), 111~144쪽. 참조. 한편 이러한 논의에 비추어 한때 크라우스는 모더니즘과 그린버그라는 입장에서 확장된 미술사의 가능성을 역설했음을 알 수 있는데, 포스트-미디엄 조건을 논하며 그녀가 다시금 그린버그의 비평과 유사하게 회귀되는 듯한 태도를 보이는 것은 아이러니하다. 상컨은 크라우스의 이러한 매체 특정성 논의가 "역행하는 주장(retrograde claim)"이라고도 말한다.

평행한 세계들을 껴안기 | 이현진

그렇다면 다시 포스트-미디어 담론을 들여다보자. 바이벨의 포스트-미디어 담론은 지금까지 '미술사적 미디어 이론' 내에서, 포스트-미디엄 논의에서 강조되는 매체 특수성, 매체 특이성이 사라진 보편적 매체성(universal medium)으로서의 특징이 지나치게 강조되어 읽혀왔다. 프리드리히 키틀러와 같이 바이벨은 분명 디지털 매체가 가진 보편적 속성에 대해 논한다. 그러나 그는 곧 이러한 속성 덕택에 포스트-미디어 조건하에 보편적 매체성을 지닌 미디어는 다른 전통적 미디어를 더욱 확장시키는 방식의 역할을 하게 되었다고 말한다. 이는 보편적 매체성을 지닌 컴퓨터와 디지털 미디어를 통한 예술이 이제 과거의 예술을 대신할 것이라 말했다기보다 새로운 미디어를 통해 이전 미디어가 더욱 새로워질 수 있으며, 자체적인 형식을 재발견하게 될 것임을 말한 것이다.[19] 이러한 지점에서 바이벨의 논의는 부리요의 포스트프로덕션에서의 논의와도 크게 다르지 않으며, 조슬릿(David Joselit)의 포스트-미디엄 이후의 회화에 대한 논의에서 엿볼 수 있는 오늘날의 예술에 대한 진단과도 크게 다르지 않다.[20]

한편, 보편적 매체성에 대한 논의 못지 않게 바이벨의 글에서 크게 주목된 또 다른 지점은, 포스트-미디어 이후 인터넷 시대에 비로소 예술은 민주적이 되어 이제 누구에게나 열리게 되었다는 주장이다. 바이벨은 인터넷을 통해 누구나 예술 작업을 창작하며, 자신의 작품을 다른 사람들에게 보여주고 평가받을 수 있는 기회를

78 [1]

얻게 되었다고 말한다. 포스트-미디어를 통해 이런 평등하고 민주적인 조건이 예술의 장 안에서 비로소 가능해졌다는 희망 섞인 주장이다.[21] 바이벨의 이러한 입장은 위에서 살펴본 크라우스의 엘리트주의적 매체 특정성 논의와는 상당히 다른 시각으로 인식되며 보편적 매체성과 매체 특수성에 대한 논의 이상으로 첨예하게 대립되고 있다고 보이는 대목이다. 바이벨의 논의는 얼핏 "모든 사람은 예술가"라는 '만인 예술가' 개념과 유사하며, '사회 조각'이라는 확장된 예술 개념을 통해 사회의 치유와 변화를 꿈꾸었던 요셉 보이스(Joseph Beuys)를 떠올리게 만든다.[22] 또한

19) 바이벨은 이렇게 말한다. "뉴미디어의 경험과 함께 우리는 오래된 미디어를 새로이 바라볼 수 있게 되었다. 새로운 기술 매체의 실천들과 함께, 우리는 오래된 비-기술 매체의 실천들의 새로운 평가 또한 시작할 수 있게 되었다. 사실 우리는 아마도 새로운 미디어의 본질적인 성공이 예술의 새로운 형태와 가능성을 개발해왔지만, 그것들이 우리에게 예술의 오래된 미디어에 대한 새로운 접근을 세우게끔 해주었다는 사실, 그리고 무엇보다도 그것들은 후자를 급진적인 변형의 과정에 머물도록 힘을 가함으로써 후자를 살아남게 했다고 말할 수 있겠다." Peter Weiber (2006), op. cit.

20) Nicolas Bourriaud, *Postproduction: Culture as Screen Play* (New York: Lukas & Sternberg, 2002)와 David Joselit, "Marking, Scoring, Storing, and Speculating," in eds. Graw and Lajer-Burchath, *Painting beyond Itself: The Medium in the Post-medium Condition* (Berlin: Sternberg Press, 2016), pp. 11-20.

21) 포스트-미디어 조건의 웹링크에는 바이벨의 글이 이렇게 요약, 소개된다. "바이벨은 그리스 로마 사회부터 오늘날에 이르기까지의 예술에서의 지식, 기술 지식, 그리고 사회적 노동과, 또한 이에 관련된 사회적 몸(the social body)에 대한 구분들의 깊은 역사에 대해 말한다. 그리고 오늘날의 이러한 구분들에 대한 부분적인 해결은 '포스트-미디어 조건'이라는 용어로서 이해될 수 있다고 한다." 이러한 논의에서 보편적 매체성이 매체 특수성과의 단순 비교로 논해지고, 그 논의가 매체 특수성과 특이성이 사라졌다는 방향으로 초점이 맞춰질 경우, 전체의 맥락을 제대로 읽어내지 못했다는 한계에 직면하게 된다.

하이 모더니즘(high Modernism)이 이끌어온 거대 서사로서의 예술—대문자로 시작되는 Art—이 끝나고, 다양한 개인들의 소통과 참여로 이루어지는 소소한 예술—소문자로 시작되는 art—의 시대가 도래했음을 말한 제이 볼터(Jay D. Bolter)를 떠올리게도 한다. 그런데 지금까지 바이벨의 논의는 미술사적 미디어 논의에서 기술 결정론과 인터넷 절충주의 시각이라 비판받으며, 따라서 극복될 대상으로 쉽게 치부되었다.[23] 분명 바이벨의 기술 낙관주의는 재검토될 측면이 있다. 하지만, 오늘날처럼 기술의 영향력이 전방위적으로 펼쳐지는 현실에서 이를 더욱 중요한 질문들을 출발시키는 계기로 활용해야 하지 않을까 생각한다. 이들은 오늘날 그림 모두가 예술가가 될 수 있고, 모두가 예술 작업을 하고 공유할 수 있는 시대에 이제 누가 과연 예술가라 불릴 수 있는가? 예술가 혹은 예술이란 특권화된 영역은 이제 정말 사라지는 것인가라는 위기의식과 더불어, 그럼 이러한 시대에 예술가의 조건과 자격은 어떻게 주어질 수 있는가부터 과연 오늘날 예술이란 무엇이며, 예술 고유의 전문적이고 특수하고 자율적인 영역은 어떤 식으로 의미화되고 유지될 수 있는가 혹은 굳이 보호될 필요가 있는가? 보호될 필요가 있다면 무엇을 위해 그래야 하는가에 이르기까지 본질적인 질문을 던지고 있으며, 각자의 답을 고민하도록 이끌고 있기 때문이다.

마지막으로 포스트-미디엄과 포스트-미디어 담론을 조금 다른

78 [3]

각도에서 살펴볼 수 있겠다. 기술과의 관계에 더 중점을 두고 살펴보고자 하는 것이다. 앞서 필자는 마노비치가 뒤샹랜드와 튜링랜드 비유를 통해 이 둘의 세계가 서로 매우 다른 지적 전통의 오마주로서 세워졌음을 주장했다고 언급하였다. 이는 뒤샹랜드처럼 튜링랜드 역시 수많은 과학자들의 지적 고민과 노력 위에, 과학 문화 한가운데에 서 있다는 것을 의미한다. 오늘날 급변하는 기술적 상황이라고 해도 컴퓨터 혹은 디지털 미디어를 통한 언어와 담론은 기술과 과학의 고유한 언어와 사고체계, 전통과 관습의 맥락과 함께 하고 있음을 의미한다. 그러나 이런 의미는 한편으로는 예술사와 예술비평이 기반하는 해석과 취향의 지적 전통만큼이나, 디지털 미디어 역시 하드웨어와 소프트웨어를 중심으로 한 디지털 및 기술 매체의 사용 원리를 이해하고 해석하고 사용하는 능력, 즉 디지털 리터러시 혹은 미디어 리터러시에 기반하고 있음을 의미하기도 한다. 필자는 이러한 면이 현대미술계와의 근본적인 분리를 초래하는 원인으로서 숙고될 필요가 있는 지점이라 생각한다. 비숍이 말한 "디지털에 의한 분리(Digital Divide)"와 이에 대한 반응으로서 제기된 "기술적 어려움(Technical Difficulties)"을 논하는 일련의 글들은 매우

22) Jay Bolter, 'The Digital Plenitude and the End of Art,' keynote lecture at ISEA2011, Istanbul, https://vimeo.com/35241050.

23) 최종철(2014), 같은 책, 187~188쪽, 그리고 김지훈(2016), 같은 책, 102~105쪽 참고.

미미하지만 바로 이러한 문제를 제기하고 가시화하고 있다.24)

그 연장선에서 콰란타가 뉴미디어 아트가 현대미술계에서
폄하되거나 경계의 대상으로 취급받아온 데에는 비평가와
큐레이터 들에게 많은 책임이 있다고 한 지적도 반추되어야 한다.
그는 현대미술계에 있는 이들 특히 전문화된 비평가들이 그동안
뉴미디어 아트 작품의 가치 기준을 현대미술계에 강요하고자
노력한 실수, 혹은 반대로 현대미술계의 가치 기준을 뉴미디어
작품에 강요하고자 한 실수를 범했다고 한다. 즉 통일된/
단일화된 현상을 완전히 이질적인 상황에 제시하고자 도전하며
"파벌sectorial(or even 'sectarian')" 담론을 발전시킨 실수를
했다는 것이다. 또한 현대미술 비평이 그들의 비평적 도구를
가지고 기술적 분리의 간극을 메워보고자 시도했으나 이를 해결할
능력이 없음을 증명해왔다고도 비판했다.25) 이는 뉴미디어 예술의
큐레이터인 스티브 디에츠(Steve Dietz)가 주장하는 것처럼
'뉴미디어 이후의 예술'에 대하여 그 맥락을 이해해야 할 필요가
있다는 뜻과도 상통한다. 뉴미디어 예술은 현대미술이 관객의
행동에 대한 이해와 특히 '참여'라는 개념에 대한 문화적 이해를
변화시키도록 유도한다.26) 이는 뉴미디어 예술뿐만 아니라 수많은
일상적이고 주변적인 기술 시대의 경험에 의해 우리의 행동이
변화해가고 관객이 변화해가는 데 적절한 이해를 필요로 한다는
것이다.27) 따라서 이런 배경에서 양쪽 세계의 서로 다른 언어와

소통 체계에 기반한 리터러시와 그 문화적이고 지적 전통에 대한
이해가 보다 자유로이 호환될 필요성이 제기된다.

이러한 면에서 바이벨의 논의를 포함한 포스트-미디어 논의는
한 켠에서 디지털을 통한 민주주의와 대중의 해방을 이야기한다고
하여도 또 다른 측면에서의 미디어 리터러시 등으로 벌어지는
새로운 간극, 그리고 이로 인하여, 포스트-미디엄 논의가 자유롭지
못했던 엘리트주의라는 동일한 비판에서 또 다시 자유롭지 못할
수도 있다. 이러한 생각을 이어가다 보면, 어쩌면 포스트-미디엄
담론은 이러한 기술에 대한 소외의 방어 논리로서의 자신들이 가진
예술 해석적 능력과 문해력을 보다 더 강조하고자 하였는지도
모른다는 생각에까지 이르게 된다. 그리고 반대로 포스트-미디어
담론은 이러한 현대 예술 담론과의 기득권 혹은 공존의 논쟁
안에서 상대의 바벨탑이 견고해질수록, 이에 대한 방어 논리

24) Claire Bishop, "Digital Divide," in Artforum (December 2012), pp. 434-442과
Lauren Cornell & Brian Droitcour, "Technical difficulties," in Artforum (January 2013),
pp. 36-38 참고.

25) Quaranta (2013), op.cit., pp. 179-180.

26) Steve Dietz, "Foreword," p. xiv in Beryl Graham & Sarah Cook, Rethinking
Curating: Art after New Media (Cambridge, Mass; MIT Press, 2010).

27) Hyun Jean Lee & Jeong Han Kim, "After Felix Gonzalez-Torres: The New Active
Audience in the Social Media Era," Third Text 30(5-6) (September-November 2016),
pp. 474-489.

혹은 공격 논리로 자신들만의 기술적 리터러시를 보다 더 앞세워
왔을지도 모른다. 그리고 또다시 이들은 그 상대로부터 기술
결정론이라 쉽게 비판받고 내쳐지는 현상이 반복되었을런지도
모른다. 서로 끊임없이 밀고미는 관계로서 서로의 세계를 더욱
공고히 하고 서로의 담을 더욱 높이 쌓으며 말이다. 어쩌면
이 두 세계, 예술적 미디어 세계와 디지털 미디어 세계 사이의
충돌은 서로에게 배척당하게 될 불안감을 교묘하게 벗어나는
동시에 자신이 취한 기득권적 능력을 지적 전통과 문화적
헤게모니를 더욱 공고히 유지하려 펼치는 방어적 몸부림으로
읽힐 수도 있다는 것이다.

바이벨은 예술과 기술이 분리되기 이전의 역사로 거슬러 올라가
서로가 평등해지길 희망했다. 그의 꿈이 이상적이고 희망적이라
비판할 수 있어도. 우리는 평등해진다고 예술이 기술이 되는
것은 아니며, 기술이 예술이 되는 것도 아님을 잘 알고 있다.
또한 우리는 더 이상 예술과 기술이 분리되는 것 역시 올바르지
않음을 점점 더 깊게 깨닫고 있다. 더욱이 디지털 기술이 예술의
생산과 수용에 미치는 영향력이 점점 더 커지고, 이러한 변화에
반응하는 작품들이 많아지며 이들을 미술관과 갤러리에서
수용해야 하는 상황이 빈번해질수록, 예술과 기술이 어쨌거나
가깝게 이해될 필요를 체감할 뿐이다. 다행히 현대예술계는 이제
서서히 기술적 환경 아래서 급속히 변화하는 사회를 올바로

담아내지 못하거나, 변화하는 관객을 올바르게 수용하고 맞이하지
못한다면, 오랫동안 세워오고 향유해온 기득권적 담론을 단지
반복해 주장할 수밖에 없음을 스스로 느끼고 있는 듯하다.
미미하지만 개개의 주체들로부터 이러한 새로운 자각과 변화들이
조금씩 감지되고 있기 때문이다. 오늘날 글로벌 자본주의 시장
논리에서 좀처럼 벗어나지 못하며, 예술에 대한 가치관마저
혼란스럽게 느껴지게 만드는 상황으로 치닫고 있다고 비판받는
상황에서, 그리고 기술주의에 극단적 상황으로부터의 위협을 계속
느끼게 되는 상황에서, 비로소 현대미술계와 뉴미디어 아트계는
각자 스스로를 더욱 면밀하고 겸허히 되돌아보며, 서로의 관계를,
그리고 서로 평행한 세계를 껴안기 위한 본격적인 이야기를
시작해야 하는 시간이 도래하고 있다.

1. intro

바쁘고 복잡한 이 시공간에서 모든 사람이 스마트폰을 들고
각자의 세계를 향유한다.
이 시공간과 저 화면의 시공간은 유리된 것인가?
하는 짧은 단상

2017년 12월 2일 영국 런던 Westminster Bridge에서 Palace of
Westminster를 바라보며

2. reference

전 세계의 사람들은 각자의 삶의 방식을 갖고 살아가고 있다.

원하던 원하지 않던.

이러한 삶들을 단지 몇몇의 수치로 논할 수 있을까?

connect라는 단어가 효용성을 갖는 사회는 지금일까?

나는 어떠한 태도와 입장으로 이러한 사회와 환경에 대하여 '발화'해야 할까?

2018년 1월 8일 일본 도쿄 国立科学博物館(국립과학박물관, Miraikan)의
Geo-Cosmos 주변을 거닐며

3. 상황, 환경 그리고 작용의 시간

디지털 매체에 생각보다 깊게 종속되어 있다는 사실을 망각하는 경우가 많다.
그리고 현재의 매체와 콘텐츠가 아닌 더 나은 것과 더 새로운 것을 지향한다.
그 차이를 구별하여 받아들이는 쪽은 오히려 아이들 인 듯 하다.

2018년 3월 5일 미국 뉴욕 Downtown Brooklyn의 Bam fisher 7층
<Teknopolis>전 중에서

조영각 83 Youngkak Cho

2018년 3월 5일 미국 뉴욕 Downtown Brooklyn의
Bam fisher L층 <Teknopolis>전 중에서

4. 사유와 소유의 시간에 대하여

보름 정도의 일정동안 프랑스의 수많은 전시장, 수많은 작가를 만나게 되었다.
그들은 새로운 세상을 탐험하는 선구자들의 면면히 보였다. 멈추는 것에 겁을
내지 않는 용기와 신념에 놀라울 따름이었다. 디지털을 매개로 한 매체의
확장은 그들에게 당연한 것으로 보였고, 그 사유에 나의 시간도 소유함을
잃어버리게 되었다.

2018sus 3월 25일 프랑스 파리 Square Louise Michel에서 파리 전경을
바라보며

조영각 85 **Youngkak Cho**

5. 나와 타자와 둘 다 아닌 존재와 함께

많은 곳에서 다양한 경험과 일을 경험하며 느끼는 것은 '철저한 고독과 쓸쓸한 상념' 뿐이다. 너와 나의 대화가 단절 되는 것. 나는 누구에게 무엇을 말하는지 고민한다. 차라리 그래서 내가 말하는 것이 아니라, 이야기를 들려줄 다른 차원의 존재가 환영처럼 다가오길 바란다. 그것에 어떠한 '격'이 부여 되는지는 아직 아무도 모른다. 나도 다만 찾아볼 뿐이다.

2018년 4월 16일 한국 서울 작업실 space_'id'에서 Software Programmer 조영탁과 함께 인공지능 모델 생성 중

7. 예술의 소유 / 무소유

뉴커미션 작업에서 소장품을 해석하는 행위를 인공지능이 담당하게 하고,
나는 데이터에서 추출한 음향과 로봇의 움직임을 위한 좌표계를 생성하였다.
둘은 하나로 모아지며 상관관계를 만들었다. 이 작업은 소유의 영역에 과연
해당될 수 있을까?
작가/관객/큐레이터/소유자 등 작품에 얽힌 수많은 이권 관계와 그 합치되지
못하는 신념들은 과연 예술의 진정한 발전에 얼마나 도움이 될 수 있을까?
각자의 욕심이
각자의 욕망이
각자의 바램이

무엇에도 자유롭지 못한 동시대에 고리타분한 이야기만 하고 있는 것은
비극이다.

2018년 4월 23일 한국 서울 <디지털 프롬나드> 전시연계 사전워크숍
<알파랩> 워크샵을 마치고

조영각　　　　　　　**87**　　　　　　　**Youngkak Cho**

8. Work Plan

제목 : Deep Breath / 깊은 숨

요약
이 시스템은 앞으로 인간이 미래를 예측하고 살아가기 이전에 선경험의
차원에서 물리적/정신적 긴장과 위협을 대비하는 긴 심호흡과 같은 과정을
보여주려 함.

형식
인터랙티브 미디어 설치 / 각 인공지능 모델 45초 구동 / 로봇의 구동
5-8초(좌표계의 값에 따라 변환) / 인공지능 모델의 구동에 다른 제네레이션
사운드

구조
인공지능을 통해 소장품을 학습하여 모델 생성 + OECD 각 국가 지표의
수치를 로봇의 좌표계와 제네레이션 사운드의 데이터로 활용 --> 관객의
인터랙션에 따른 변화와 소장품의 학습을 바탕으로 변화하는 상과
변이된 시각 구조를 경험하게 함

작업 설계 시뮬레이션 뷰(우측면)

조영각 **89** **Youngkak Cho**

조영각 93 Youngkak Cho

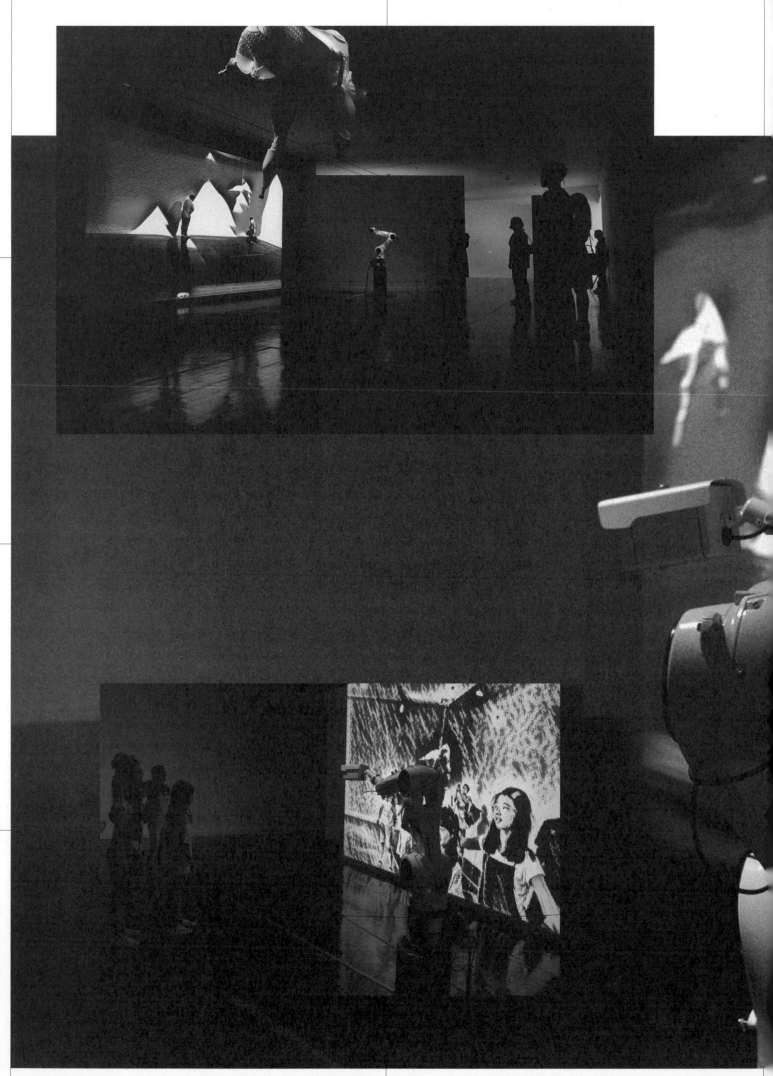

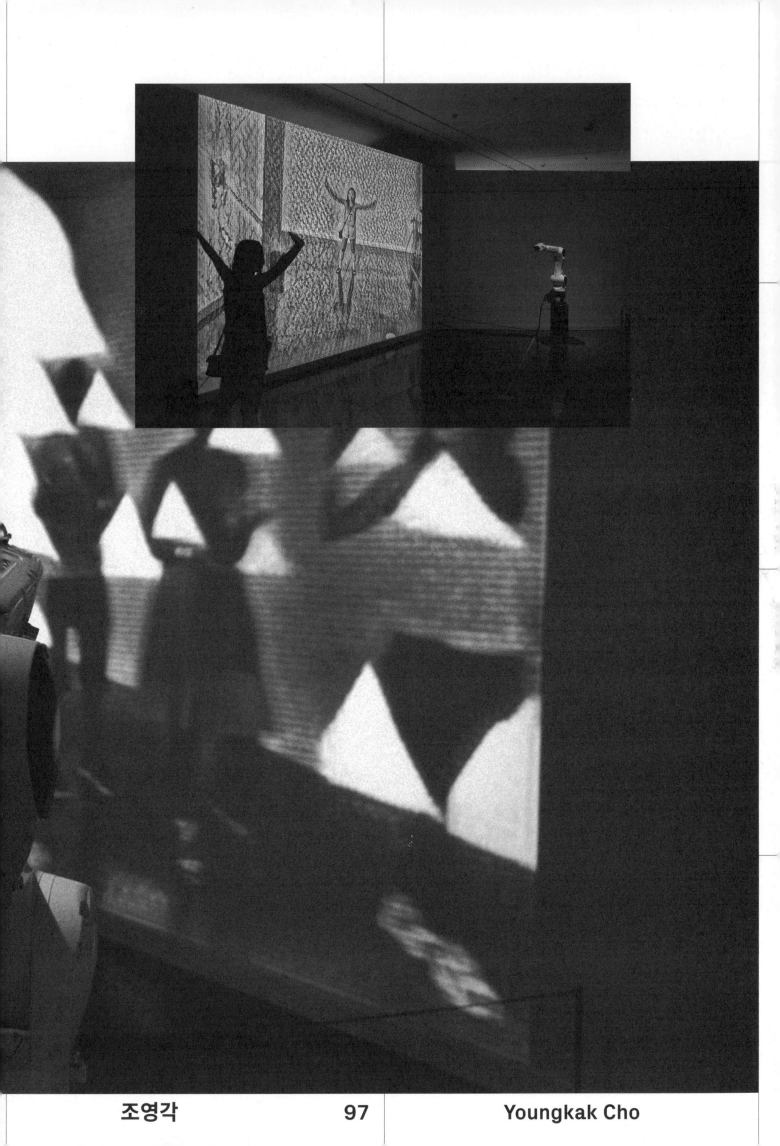

2005년에 본 작품들.

그 때 잘은 몰랐지만 훌륭한 작품들.

다시는 못 볼 수도 있는 작품들.

사진 찍어둔 작품들.

언젠가 이해할지도 모르는 작품들.

사실 이 작품들에 대한 나의 생각은 크게 나아지지 않았는데,

우선은 갖고 있자.

훌륭한 작품이니까.

Artworks I saw in 2005.

Great artworks yet I didn't quite get them.

Artworks I may never see again.

Artworks I took pictures of.

Artworks I may understand someday.

Through I don't get them,

I keep them for now.

Cause they are great artworks.

<올드 스폿> 자막에서 발췌

Extracted from the subtitles of <Old Spot>

월례 움직임(Monthly performance)에서 구성 단계에 있는 <올드
스폿>작업을 퍼포먼스로 발표함. 장소: 원앤제이갤러리, 일시: 2018년 1월
30일 7PM

미술관 소장품에 대한 생각:

미술 작가가 작품을 제작하고, 그 작품이 전시되고, 미술관에 소장되기까지.
이 일련의 과정은 미술관에 방문하는 관람객의 의사와는 무관하며 관람객은
그 작품의 제작 과정과 전시 상태 등에 개입한 바가 없다. 관람객은 그저
전시장에 놓인 작품과 잠시 만났다가 헤어질 뿐이다. 전시된 작품과의 만남은
관람객에게 인상적일 수도 있고, 아닐 수도 있다. 두루두루 칭송받는 작품이
별로 와 닿지 않는 경우도 있고, 별로 주목받지 못하는 작품이 삶에 큰 영향을
미칠 때도 있다. 관람객이 자신이 본 작품을 의미심장하게 여기든 그렇지 않든
그 작품은 하나의 국가, 사회, 기관의 차원에서 유산으로 지정하고, 보호하는
물건이며 귀하게 다뤄진다.

작가 노트에서 발췌
Extracted from the artist statement

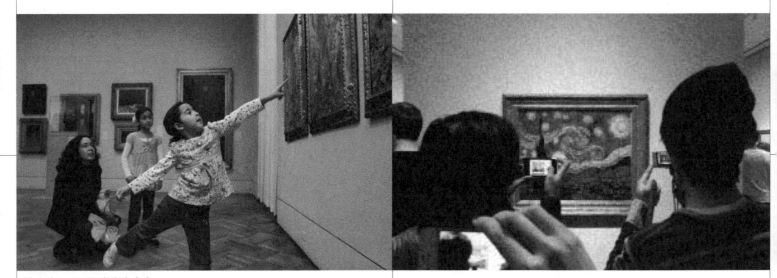

레퍼런스 : 구글검색이미지

개인이 갖고 있는 사물(예: 유품)에 대한 생각:

내가 갖고 있는 오래된 물건들. 갖고 있은지 얼마 안되었으나 사물 자체가
오래된 경우도 있고, 내가 갖고 있은지 오래된 경우도 있겠다. 어떤 경우건
내 의지와 무관하게 나와 엮여서 생의 한 부분을 함께 해야 하는 사물들에
대해 생각해본다. 버리고 싶은데, 갖고 있어야 한다. 짐스럽다. 골치 아프다.
떨떠름하다. 씁쓸하다. 이런 사물을 갖고 있을 때 나는 그 사물을 어떻게
대하는가. 언제까지 내 책임 하에 관리할 것인가. 내가 할 수 있는 선택은 어떤
것들이 있나. 한 개인이 갖고 있는 사물이 얼마나 오랜 시간동아 이 세상에
잔존할지는 그 사물의 역사를 아는 사람들의 선택에 달려있다.

- 작가 노트에서 발췌

Extracted from the artist statement

레퍼런스 : 구글검색이미지

미술관 소장품과 개인이 보관하는 사물의 공통점:
내 의지와 상관없이 나와 엮였다는 점 / 연이 닿았다는 점.
깊이 엮일 수도 있고, 느슨하게 엮일 수도 있다는 점.
기억하고, 지키려는 사람이 있을 때 사물이 보존될 수 있다는 점.
전시되지 않으면 아예 존재하지 않는 것처럼 취급될 수 있다는 점.

작가 노트에서 발췌
Extracted from the artist statement

2018년 4월 3일. 비어있는 서울시립미술관 서소문본관 전시실

3채널 영상 중 채널 A:

#<전시장>: 16:9, 흑백, Full HD, 영상에 사운드 없음

영상 내용: 비어있는 서울시립미술관 전시실. 마치 작품들이 전시되어있는 전시장을 거닐듯 4명의 관람객들이 전시장 안을 돌아다닌다. 벽에 걸린 그림을, 바닥에 놓인 조각을, 영상 작품이 재생되고 있는 TV 화면을, VR 기기를 착용하고 VR 작품을 보듯이 행동한다.

레퍼런스 : 구글검색이미지

3채널 영상 중 채널 B:	3채널 영상 중 채널 B:
# 장면 1. <사진첩>: 16:9, 칼라, Full HD, 영상에 사운드 있음	# 장면 2. <조각상>: 16:9, 칼라, HDV / Full HD, 영상에 사운드 있음.
영상 내용: 2005년에 작가(조익정)이 방문한 뉴욕 MoMA. 당시 익정은 MoMA에 상설 전시되어 있는 20세기 유명 회화 작품들을 디지털 카메라로 찍었음. 찍었던 사진들을 인화해서 노트에 하나씩 붙이고, 그 노트를 한 페이지씩 펼쳐본다	영상 내용: 익정이 요르단 여행 중 찍은 홈비디오 영상에 발췌한다. 암만 도시 전경 박물관 앞에서 익정과 대화를 나눴던 요르단 여자 두 명 박물관 내부 작품들

	박물관에 전시된 <아인 가잘 인간 소상> 익정이 2016년 9월, 플랫폼 엘 컨템포러리 아트센터에서 발표한 퍼포먼스, <옐로우 스폿 / Yellow Spot>의 영상 기록에서 발췌한다. 장막 뒤에 앉아있는 여자 B가 장막 앞으로 소조각들을 하나씩 꺼내놓음. 장막 앞에서 여자 A가 소조각들을 관람 여자 B가 장막을 걷어내고 모습을 드러냄 여자 A와 여자 B가 대면함 여자 A가 여자 B에게 등을 지고 립스틱을 바름 여자 A가 여자 B에게 가까이 다가가서 립스틱을 발라줌

레퍼런스 : 구글 검색 이미지

퍼포먼스 <옐로우 스폿> 연습 장면

익정이 요르단 박물관에서 찍은 <아인 가잘 인간 소상>

3채널 영상 중 채널 B:

#장면 3. <스웨이드 코트>: 16:9, 칼라, HDV, 영상에 사운드 있음.

영상 내용: 익정의 친구는 익정에게 자신이 입던 스웨이드 코트를 주고/
버리고, 다른 도시로 떠난다. 친구가 떠난 뒤 익정은 코트를 처분하기로 한다.
코트를 조각조각 자르고, 조각들을 이어 붙여 긴 원통형 오브제로 만들고,
만든 오브제를 가지고 논다.

잔디밭에 원형으로 원통형 오브제를 깔고
그 위에 머리를 대고 구르기

원통형 오브제를 뱀에게 입혀주기

원통형 오브제 안에 각목으로 넣고,
Caber toss(스코틀랜드 스포츠) 따라 하기

레퍼런스 : 구글에서 Caber toss 검색

3채널 영상 중 채널 B:

장면 4. <화문석>: 16:9, 칼라, Full HD, 영상에 사운드 있음.

영상 내용: 익정이 보관중인 할머니의 유품, 화문석, 화문석 위를 걷고, 표면을 만지고, 표면에 떨어져 나온 부스러기들을 정리하고, 화문석을 둘둘 말고, 검은 천으로 덮어 형체를 가리기.

레퍼런스 : 구글 검색 이미지

작품 제목: 올드 스폿 / Old Spot

작품 설명: 지킬 가치가 있는 것, 버리고 싶은데, 갖고 있어야 하는 이유가 있는 것, 내 의지와 무관하게 나와 엮여서 생의 한 부분을 함께 해야 하는 것, 짐스러운 것. 이런 사물을 갖고 있을 때 나는 그 사물을 어떻게 대하는가. 어제까지 내 책임 하에 관리할 것인가. 내가 할 수 있는 선택은 어떤 것들이 있나. <올드 스폿>은 사물의 보존에 대한 복잡하고 애매한 입장을 담은 3채널 영상 작품이다. 영상에는 국가 혹은 기관의 차원에서 보호 중인 박물관의 유물과 미술관의 소장품 그리고, 개인이 간직하고 있는 유품과 먼 곳으로 떠나는 친구가 주고 간 옷 등 가지각색의 이유로 보존중인 사물들이 하나씩 등장한다. 사물의 보존을 둘러싼 이야기는 오래 묵은 감정, 오래 끌고 온 관계 등에 대한 이야기로 확장될 수 있고, 관객들은 자신의 경험에 빗대어 제각기 다른 추측과 해석을 할 수 있다.

내용 요약: '보존' 이라는 개념의 함의들 중 복잡하고 애매한 지점에 대한 이야기

형식: 3채널 영상, 18분 30초, Full HD, 16:9, Sound.

채널 A: 미술관 소장품과 관련된 장면(흑백, 영상 사운드 없음)
채널 B: 개인 소장품과 관련된 장면(칼라, 영상 사운드 있음)
채널 C: 채널 A와 B의 장면들을 부연 설명하는, 장면들을 보면서 연상할 수 있는 문구/자막이 보임(칼라, 영상 사운드 없음)

조익정 111 Ikjung Cho

I am Chinese. I am Chinese.

I am Chinese. I wanted to go somewhere outside of China. Getting a visa was difficult.

WITHOUT a visa, I could go...

Where can I go? Asia? Africa?

The Middle East? My dad used to work in Pakistan. I decided to go to the Middle East. People who show me new music are important.

PEOPLE. Food. Houses. The ground. Everything is all yellowish!

Without a visa, I went to the desert. Sit inside if you are cold. You married?

No, you? I have three kids. 8, 4, 1 years old. How old were you when you had your first child? 16. Very young, huh? You want to marry?

This place

Compared to

I am so sma

Too many th

What to see

Wow, this

Great artworks
yet I didn't
quite get them

Artworks
I took
pictures of

Cause
they are
great

조익정 117 Ikjung Cho

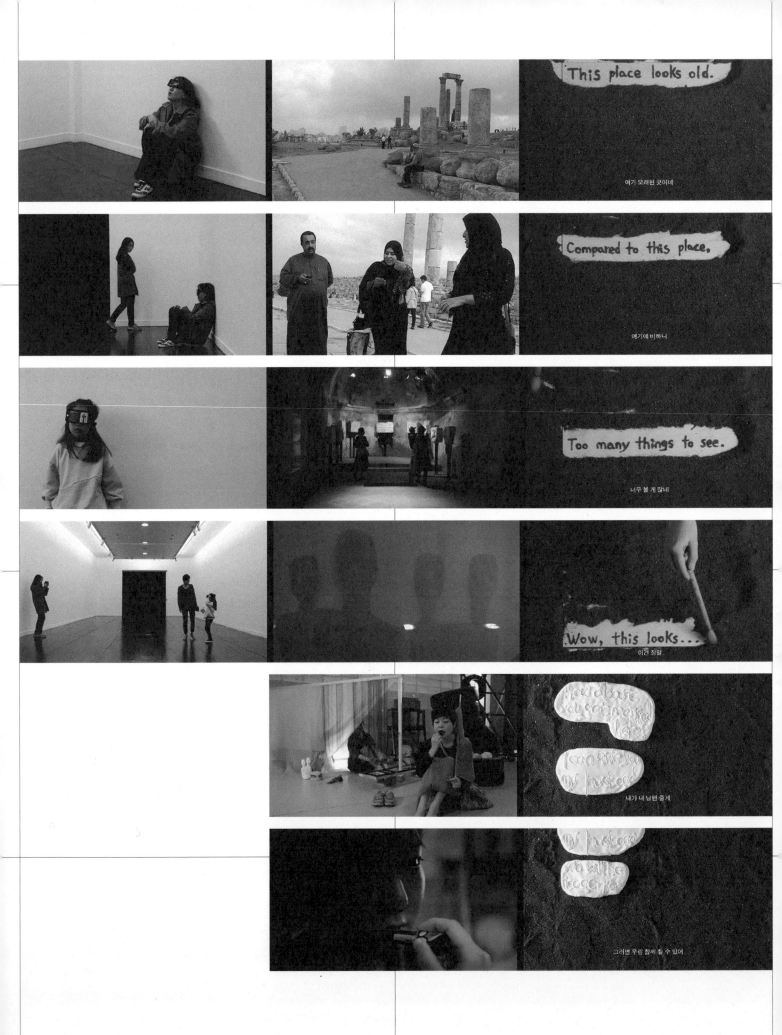

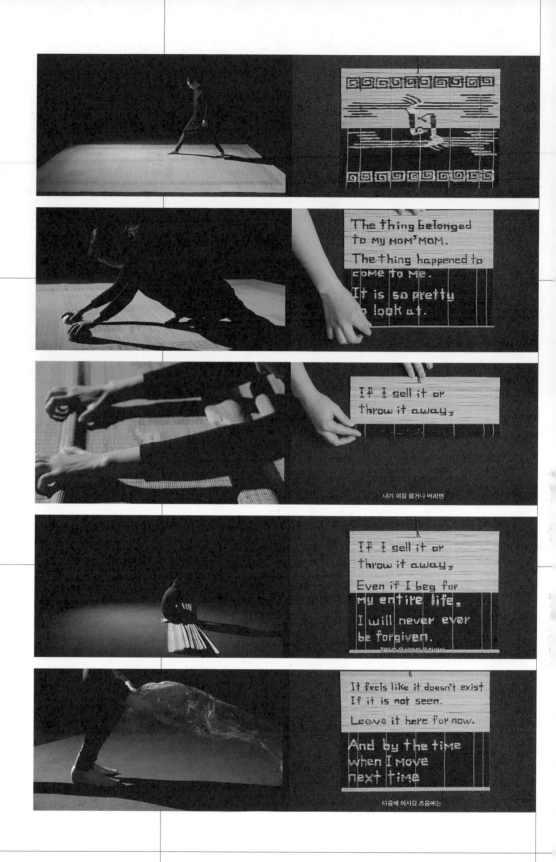

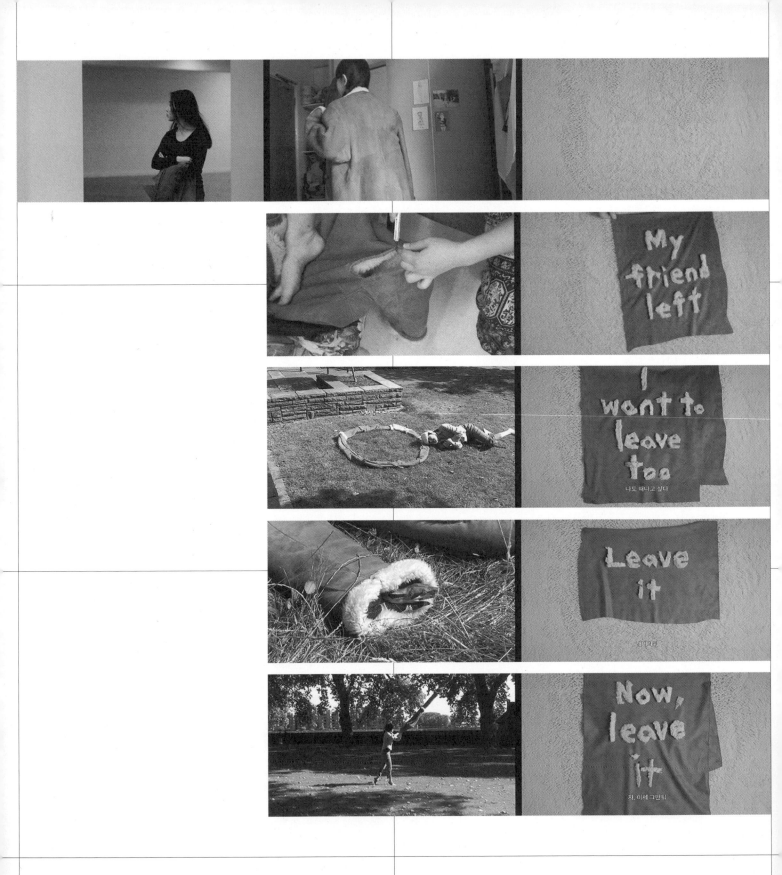

산책의 경험과 디지털: 개념주의, 리믹스, 3D 애니메이션

김지훈

서울시립미술관 30주년 기념전 «디지털 프롬나드: 22세기 산책자»에 선정된 작가들 중 무빙 이미지 미술의 맥락에서 전시의 주제에 부합하는 실천가는 구동희, 김웅용, 권하윤이다. 좀 더 정확히 말하자면 여기서 산책의 경험이란 물리적 공간을 특정한 목적 없이 배회하는 경험에만 국한되지 않는 경험이다. 더 정확히 말하자면 심리적 공간에서의 방황과 방향 상실, 조우가 물리적 공간에 중첩되는 경험, 그리고 물리적 공간의 이동과 일시적 정주 과정에서 마주치거나 개방되는 가상적, 몽환적, 무의식적 세계 내에서의 유동적 경험이다.

이런 맥락에 디지털이라는 변수를 삽입한다면 무빙 이미지 미술이 산책의 경험을 표현하는 방식은 두 가지일 것이다. 하나는 네트워크와 데이터, 온라인 현실, 소셜 미디어에서의 행위 등이 산책이 이루어지는 세계 자체는 물론 그 세계에 거주하는 주체와 대상 모두를 근본적으로 재구성하고 있는 상황에

예술적으로 반응하는 것이다. 히토 슈타이얼, 에드 앳킨스(Ed Atkins), 세실 B. 에반스(Cécile B. Evans)와 김희천, 강정석 등 포스트인터넷 아트(postinternet art)라는 레이블에 묶이는 국내외 작가들이 미학과 기법, 주제적 차원 모두에서 이러한 상황에 반응해왔다. 다른 하나는 산책의 경험이 기억, 꿈, 환상의 세계를 횡단하는 방황과 방향 상실, 예기치 않은 만남과 발견임을 인식하고 이러한 경험을 새로운 기술적, 미학적 가능성으로 표현하기 위해 디지털 이미지 제작 기술과 경험적 인터페이스를 활용하는 것이다. 가장 손쉽게 말하자면 이러한 두 번째 선택은 산책의 재매개(remediation)라 할 수 있을 것이다. 볼터(Jay David Bolter)와 그루신(Richard Grusin)이 뉴미디어가 기존 미디어의 재현적 관습을 재활용하거나 뉴미디어에 고유한 기술적, 미학적 특징으로, 이러한 관습을 변형하는 과정으로서 제안한 재매개는 한편으로는 "모든 미디어가 '기호들의 유희'임을 깨닫게 하면서도 다른 한편으로는 "우리 문화에서 미디어가 사실적이고도 효과적으로 현전한다는 점을 고수한다."[1] 이런 관점에서 보면 디지털 이미지 제작 기법과 관람 인터페이스를 거쳐 경험되는 산책의 시공간 속에서 관객은 문학과 영화, 회화 등에서 다양한 방식으로 재현된 산책의 경험을 떠올리게 된다. 재매개의 두 가지 국면을 염두에 두자면 디지털이 산책의 전통을 환기시키는 방식은

1) Jay David Bolter and Richard Grusin, *Remediation: Understanding New Media* (Cambridge, MA: MIT Press, 1999), p. 17.

그러한 전통을 복원하는 과정에서 빌려오고 재활용되는 과거 미디어 대상이나 기법의 현전을 드러내거나, 그러한 미디어의 현전 자체를 지우는 환영적인 투명성의 미학적 경험과 이를 위한 공간을 창조하는 것이다. 디지털과 무빙 이미지 미술의 만남이라는 관점에서 볼 때 구동희는 포스트인터넷 아트와는 다른 개념주의적 접근으로 디지털로 굴절된 현실에서의 산책의 경험을 표현하는 반면, 김웅용과 권하윤은 재매개의 두 가지 국면에 부합하는 정신적 산책의 경험을 각각 디지털 리믹스(digital remix)와 3차원 애니메이션을 동반한 가상현실(virtual reality: VR) 기법으로 형상화한다.

구동희의 디지털 개념주의

구동희의 싱글 채널 비디오 <Under the Vein I Spell on You>(2012)는 자연적인 개울이 흐르는 산 속 공원에서 등산용 배낭을 맨 채 나침판과 L-로드를 들고 수맥을 찾는 어떤 남성을 1인칭 시점과 3인칭 시점을 오가면서 제시한다. L-로드를 보며 수맥을 찾는 남성의 시점과 수맥으로 여겨지는 무엇을 발견할 때마다 오른쪽 팔에 문신을 새겨나가는 남자의 행위는 1인칭 시점으로 제시된다. 십자가에서 출발하여 공원에 조성된 다리를 연상시키는 형상이 더해지면서 문신 전체는 물리적 공간과 정신적 공간의 공존을 초현실적으로 나타낸다. 외부 음악을 삽입하지 않은 사운드 디자인, 공원의 평온한 풍경과 대비되는 남자의 기이한

행위와 그 남자의 주변에서 숨바꼭질하듯 서성이는 여성의 존재를 멀찍이 포착하는 관찰적인 카메라가 이러한 초현실성을 역설적으로 강화한다. 마침내 남자가 수맥으로 보이는 지점을 발견했을 때, 카메라는 이 수맥이 인공적으로 구축된 수로임을 발견하고는 자신이 새긴 문신을 지운다. 결국 개울이 흐르는 공원은 표면적으로는 사실적으로 보이지만 남자의 환상이 겹쳐진 일종의 유사-현실이며, 공원 한구석에 숨어있는 수맥의 존재는 이러한 유사-현실이 인공적이면서도 자연스럽게 물리적 현실에 겹쳐있음을 나타내는 알레고리다. 남자의 산책은 현상적으로 보이는 현실에 중첩된 정신적 유사-현실과 이 둘의 구별 불가능성을 깨닫는 모험이다. 이러한 모험을 위해 조성된 산 속 공원은 구동희가 <누가 소리를 내는지 보라(Look Who's Talking)>(2009)에서 모니터와 대형 거울, 새집 둥지 등을 배치하면서 가시성과 시각장의 한계를 체험하도록 만든 미로, 그리고 <재생길(Way of Replay)>(2014)에서 관람자의 움직임과 시점을 최대한 동요시키는 스크린들과 굴곡진 공간의 미로와도 연결된다.

기존 미술비평은 이러한 유사-현실의 이중성을 디지털의 감수성과 세계 인식을 표현한 결과로 해석해왔다. 임근준은 구동희의 작업을 "마음의 생태계를 탐구하기 위한 시뮬레이션 게임의 일종"[2]으로

2) 임근준(aka 이정우), 「구동희 개인전 리뷰」, «월간미술», 2007년 1월호, http://chungwoo.egloos.com/1476268

규정했고, 정연심은 구동희의 작업 방식을 "스마트나 트위터, 블로그 등에서 떠돌아다니는 이미지와 정보를 흙이나 물감처럼 자유자재로 사용"하여 "디지털 매체의 물리적 속성을 주무르[고] 파편화된 이미지들[을] 인공적 풍경, 인공적 합성체"3)로 표현한다고 주장했다. 구내의 천연기념물 공식 사이트를 검색해서 조합한 <천연기념물—남한의 지질 광물>(2008)과 같은 작업이라면 합성(compositing)이라는 디지털 이미지 제작 기법의 직접적인 미학적 연장이 될 것이다. 그러나 구동희의 작업과 디지털 간의 접속을 가리키기 위해 비평적으로 적용된 합성이라는 용어는 적어도 그의 비디오 작업에서는 은유적 또는 개념적으로만 적용될 수 있음을 분명히 염두에 두어야 한다. <Under the Vein I Spell on You>는 물론 김선일 참수 동영상의 무차별한 온라인 유통에서 영감을 받았다는 이유로 구동희의 작업을 디지털과 비평적으로 연결시키는 데 결정적으로 기여한 <과적의 메아리(Overloaded Echo)>(2006)의 경우에도 디지털 합성으로 제작된 장면을 발견할 수 없다. 이 점은 호프집의 맥주 거품과 욕실에서 목욕하는 여자가 만드는 비누 거품이 서로 연결되면서 내부와 외부를 가로지르는 모호한 경계면을 증폭시키는 <crossXpollination>(2016), 그리고 동일한 게스트하우스에 머무는 인물들을 전시가 구성되는 텅 빈 갤러리와 중첩시키면서 인물들의 무의미해 보이는 일상적 행위들을 연결시키고 이들 간의 타임라인을 뒤섞어버리는 <초월적 접근의 압도적인 기억들>(2018)의 경우도 마찬가지다.

즉 작가의 개념적 발상의 차원(예를 들어 '초월적 접근의 압도적인 기억들'이라는 제목이 미술에서 언급되는 담론과 용어들의 조합으로 자동적으로 문장을 생성하는 알고리즘에서 따왔다는 것), 또는 이러한 개념이 인물과 행위, 내러티브와 카메라 배치로 구현되는 과정에는 디지털의 감수성인 온라인과 오프라인의 경계 모호성 등이 적용되었을 수 있지만, 관객이 이러한 과정을 작품에서 체험하는 결과는 초현실주의적 실험영화, 퍼포먼스, 복잡성 내러티브(complex narrative) 영화 등에서 구현된 세계인 것이다. 이런 맥락에서 볼 때 구동희의 비디오 작업에서 디지털이 스며들고 작동하는 방식은 "미술 제작의 강조점을 고정적인 개별적 대상에서 시공간 내의 새로운 관계들의 제시로 이동"4)시킨 개념주의 미술의 유산을 당대적으로 계승한 결과로 보아야 한다. 디지털화된 세계와 그 속의 주체가 겪는 모험적 산책을 형상화하는 구동희 무빙 이미지 작업은 따라서 기술적 합성이 아닌 개념적 합성이며, 그 합성을 구체적으로 수행하는 기법과 재료는 물리적 시공간의 연속성과 사실성을 와해시키고 모호성과 환상을 활성화하는 영화적 상황과 내러티브의 전통이다.

3) 정연심, 「구동희의 <재생길>: 유희 그리고 현기증」, 오늘의작가상 웹사이트, 2014년 10월, http://koreaartistprize.org/project/%EA%B5%AC%EB%8F%99%ED%9D%AC/

4) Boris Groys, "Introduction: Global Conceptualism Revisited," e-flux, no. 29 (November 2011), http://www.e-flux.com/journal/29/68059/introduction-global-conceptualism-revisited/

김응용의 디지털 리믹스와 초현실적 산책

김응용의 <수정(Quartz Cantos)>(2015)에서 디지털 테크놀로지는 초현실적 산책의 주체성과 경관을 구성하는 데 활용된다. 여기서 초현실적 산책이란 현대적 세계의 풍경을 부유하는 주체의 환각적 정신 상태, 그리고 그러한 부유 과정에서 주체가 조우하고 통과하는 세계의 이중성—무의식과 현실이 뒤엉키고 교차하는 세계—모두를 말한다. 환각을 합리화된 자본주의적 현실의 소외를 벗어난 자기 인식의 단계로 설정하고 산책자의 경험을 도취적인 상태 속의 갑작스러운 깨달음으로 여긴 전통은 19세기 파리의 해시시 클럽(Club des Hashischins)에서의 경험을 시집 『인공 낙원(Paradis artificiels)』(1858)으로 승화시킨 샤를 보들레르(Charles Baudelaire를 거쳐 자본주의 도시 속에서 무의식적 깨달음의 일환으로 해시시에 관심을 가졌던 발터 벤야민에게로 이어졌다. 벤야민은 자신의 해시시 경험 중 일부를 두고 다음과 같이 적었다. "이미지들과 연속된 이미지들, 오랫동안 가라앉았던 기억들이 떠오르고 전체 장면과 상황들이 경험된다. …… 이 모든 것은 연속적인 발전 속에서 일어나지 않으며, 오히려 전형적인 것은 꿈과 같은 상태와 깨어 있는 상태의 지속적인 교차, 의식의 전혀 다른 세계들 사이의 지속적이고도 마침내는 소진시키는 진동이다."5) 이와 같은 경험은 벤야민이 초현실주의에 대한 에세이에서 제시한 중독의 변증법(dialectic

of intoxication)이 안내하는 경험, 즉 한편으로는 꿈에 빠져들 듯 도취되면서도 그 안에서 물리적 현실의 억압되거나 모순적인 이면을 발견하는 깨달음의 상태가 생겨나는 경험이기도 하다. 초현실주의자들의 자동기술법과 같은 논리로 부상하고 연결되는 이미지들은 바로 '전혀 다른 세계들 사이의 진동'을 가시화한다.

<수정>은 서로 무관해 보이는 이미지들의 연쇄를 통해 유사 의학적, 종교적 내러티브를 구축하고 이미지의 흐름을 초현실적 산책의 미로로 변환한다. 불특정의 그날 이후 "환각을 근거로 한 피해망상"과 '빛과 소리에 예민해지는 감각 과민증'을 겪는 주체들을 소개하는 자막으로 시작하는 <수정>의 카메라는 "최면은 여러분들이 푹 잠들게 하는 것이에요"라고 말하는 여성 화자의 목소리와 함께 어두운 영화관의 텅 빈 객석과 입구를 몽환적으로 안내한다. 이러한 오프닝이 제도적 영화관의 관람성을 지각과 이미지의 혼동, 현실 원칙을 유예시키는 퇴행 상태의 구축으로 설정했던 장-루이 보드리(Jean-Louis Baudry)의 장치이론(apparatus theory)을 환기시킨다는 점은 분명하다.6)

5) Walter Benjamin, "Hashish in Marseille," in Walter Benjamin On Hashish, ed. Howard Eiland (Cambridge, MA: The Belknap University of Harvard University Press, 2006), p. 117.

6) Jean-Louis Baudry, "The Apparatus: Metapsychological Approaches to the Impression of Reality in Cinema," in Narrative, Apparatus, Ideology: A Film Theory Reader, ed. Philip Rosen (New York: Columbia University Press, 1986), pp. 299-316.

중요한 것은 최면 상태를 자아내는 이 가상의 영화관에서 보게 될 것이다. '수동적으로 상상해보는 것'을 권유하는 남성 목소리와 더불어 라이터를 켜고 최면 상태를 안내하는 최면술사의 모습을 담은 영화 푸티지가 지나고, 원자폭탄 폭발 장면을 담은 또 다른 흑백 화면이 병치된다. 이어 비디오는 북한산 선녀와 만나 수억 년 전의 세계에 대해 대화했던 S라는 주체의 경험을 소개하는데, 이 경험은 북한산을 촬영한 비디오 푸티지뿐 아니라 칠레의 빌라리카 화산 폭발 장면, 애니메이션 <토끼의 간>의 발췌 장면, 초기 오락실 게임인 <버블버블> 장면, 90년대 초 천하장사 씨름대회 중계 화면을 동반한다. 불면증을 겪으면서 자신이 한국전쟁에서 살아남았다고 의사에게 주장하는 N이라는 주체의 사례 또한 한국전쟁 다큐멘터리 기록영화 발췌 장면뿐 아니라 조선기록영화촬영소에서 제작한 북한 영화 <나의 행복>(1988)의 발췌 장면을 비선형적으로 수반하고 종국에는 적외선 카메라로 촬영된 동물 사냥 장면으로 마무리된다. 이 두 사례에 부가되는 사운드트랙 또한 통도사에서 불경을 외우는 소리, 불길하고 신비한 느낌을 자아내는 알파파(alpha wave), 노래방 사운드 등으로 구성된다. 이처럼 맥락과 타임라인에서 이탈한 이미지와 사운드의 연상적인 병치를 통해 <수정>은 허구화된 환각적 주체를 소개하는 것을 넘어, 비디오 전체의 관람 경험을 초현실적 산책으로서의 환각과 유사하게 꾸민다.

초현실적 환각의 경험에 대한 김웅용의 관심, 그리고 기존의 시청각적 자료를 수집하고 조사하고 다시 연결하여 이러한 경험을 꾸며내는 아카이브 영화제작(archival filmmaking)의 방법론은 종교와 심리학을 넘나드는 최면적 상태라는 모티프와 더불어 <정크(Junk)>(2017)에서도 반복된다. "10월 28일 오전 11시 55분, 단지 작은 것 또는 신속한 것이 번창하고 또는 존재하기를 희망할 수도 있습니다"라는 여성의 독백으로 시작되는 이 작품은 교회 예배 장면에 참석한 여성 연기자들의 제의적인 행위들과 더불어 옴진리교 홍보를 위해 제작된 애니메이션 푸티지, 스탠리 큐브릭(Stanley Kubrick)의 <2001: 스페이스 오디세이(2001: A Space Odyssey)>(1968)의 장면, 90년대 휴거 종말론 소동을 담은 보도 영상, 김일성 장례식 장면을 연결시키고 3D 그래픽으로 합성된 운석의 유동하는 이미지를 병치시킨다. 초현실주의자들이 신뢰했던 환각의 경험에 대한 벤야민의 견해를 연장시킨다면, 김웅용의 이 두 작품에서 겉으로는 비인과적으로 부유하듯 제시되는 이미지의 몽환적 경험은 어떤 깨달음의 단계를 예비한다. <수정>과 <정크>에서 깨달음의 대상은 전생과 불멸의 영혼에 대한 무속 신앙, 종교적 맹신, 분단 이데올로기 등 여전히 21세기의 한국 사회 내면에 깃들어 있는 믿음과 이데올로기의 무의식적 잔존이다. 김웅용은 환각적 깨달음의 경험을 구축하기 위한 아카이브 영화제작의 방법론이 네트워크 하에서 이미지와 사운드 단편이 전례 없는 양으로 저장되고 전용되고 순환된다는 사실,

그리고 디지털 편집 소프트웨어가 이러한 이미지와 사운드 단편의 다양한 조합을 가능하게 한다는 기술적 가능성에 근거한다는 점을 인식한다. 즉 그가 활용하는 디지털 리믹스의 방법론은 "새로운 테크놀로지가 아카이브의 위상을 닫힌 제도에서 오픈 액세스(open access)로 변형시킨" 상황에 반응하면서, 그러한 상황이 "아카이브적 실천의 미학과 정치에 미치는 함의들"[7]을 고심한 결과 채택되었다.

권하윤의 3D 애니메이션,
현실과 허구를 넘나드는 뉴다큐멘터리의 재매개

권하윤은 다큐멘터리 증언이 파생시키는 유동적 기억과 정체성을 3D 애니메이션과 가상현실 공간에 전개하는 작업을 추구해왔다. 이러한 작업의 단초는 그가 프랑스 국립현대미술 스튜디오 르 프레스누아(Le Fresnoy)의 졸업 작품으로 제작한 <Lack of Evidence>(2011)에서 이미 마련되었다. 아프리카의 오스카라는 가상의 공동체에서 오빠가 살해를 당한 한 여성의 고백을 들을 수 있는 이 작품에서 여성의 사건 당시 체험은 사실주의적 3D 애니메이션으로 축조된 마을 전경에서 출발하여 여성의 집 구석구석을 연속적으로 훑는 가상 카메라(virtual camera)의 움직임과 더불어 회상된다. 정체불명의 살인마에게 쫓기는 여성의 상황을 묘사하는 부분에서는 카메라가 부엌에서 창문으로 이어지면서 여성의 긴박한 시점에 관람자가 동일화하기를

주문한다. 그런데 여성이 창문을 넘어 집 뒤편의 숲으로 달아났던 순간으로 증언의 내용이 이행할 때, 이 숲을 시각화하는 화면은 사실주의적인 그래픽 대신 이러한 그래픽을 뒷받침하는 흑백의 격자 모델과 스케치로 변화한다. 이처럼 증언에 대한 관객의 몰입과 공감을 자극하는 사실주의적 3D 이미지가 그 뼈대를 드러낼 때, 증언과 결부된 시각 이미지는 현재에는 접근 불가능한 과거의 기억을 재연(reenactment)한 결과임이 드러나고, 기억의 진실은 증언에 대한 객관주의적 신뢰를 넘어서는 방식으로 질문되고 재구성되어야 함이 입증된다. 이처럼 <Lack of Evidence>는 3D 애니메이션과 가상 카메라를 활용하여 증언하는 자의 기억을 디지털 가상공간에서의 탐험적(navigational)인 경험 양식 안에 포진시키고, 그러한 경험은 어떤 특정한 다큐멘터리 양식을 재매개하는 데 기여한다. 이때 재매개되는 다큐멘터리 양식은 카메라로 기록된 현실의 흔적에 대한 객관주의적 신뢰에 근거한 관습적 다큐멘터리의 인식론적 전제를 넘어서거나 심문한다. 이러한 전제에 반하는 다큐멘터리는 1980년대 이후 뉴다큐멘터리(new documentary)라는 이름으로 지칭되었는데, 이 용어를 확산시키는 데 기여한 린다 윌리엄스(Linda Williams)가 요약하듯 뉴다큐멘터리의 공리는 "사건들의 진실을 드러내는 것이 아니라 경합하는 진실들을 구축하는 이데올로기와 의식, 즉

7) Catherine Russell, *Archiveology: Walter Benjamin and Archival Film Practices* (Durham, NC: Duke University Press, 2018), p. 11.

우리가 사건들을 이해하는 데 의존하는 허구적인 거대 서사를 드러낼 뿐이다."8)

증언이 목소리로 전달되는 기억과 이에 대한 시각적 재연을 포함하기 때문에 진실의 재구성이라는 차원에서 허구를 수반한다는 점, 따라서 진실과 허구(또는 증언과 재연) 간의 경계 와해와 상호 접속이 다큐멘터리 프로젝트에서 문제가 된다는 점은 권하윤의 작업이 취하는 소재인 지정학적 이슈, 이주 문제, 분단 문제 등과도 유기적으로 연결된다. 특히 분단을 3차원적 공간에서 다룬 일련의 작품들이 뉴다큐멘터리의 전통을 현대적으로 복원하면서 동시대 무빙 이미지 미술의 다큐멘터리 전환(documentary turn)에 합류한다. 비무장지대의 북한 선전마을을 건축적인 3D 그래픽 모델링으로 재구성한 <Model Village>(2014)는 현실을 향한 카메라의 직접적 접근이 불가능하거나 과거에 대한 직접적인 시각적 증거가 부재할 때 활용되는 시각적 재연이 자칫 빠질 수 있는 환영주의를 거부한다. 건축 소프트웨어로 구축된 가상 3차원 공간 내의 유리 모델로 구축된 북한 선전 마을에서는 체제를 찬양하는 방송이 송출되고, 과거 북한 극영화로부터 추출한 남녀의 대화는 자족적 농업 공동체의 성취되지 않은 유토피아를 환기시키면서 회색으로 구획된 논과 투명 플라스틱 트랙터 등의 인공적 시뮬레이션으로 관객을 인도한다. 이 모든 과정을 촬영하는 DSLR 카메라가

트랙에 실려 움직이는 장면이 드러나고, 투명 플라스틱 집이 종이 모델로 변하는 과정이나 스케치가 그림자가 되고 뻗어나가는 장면, 유리(플라스틱) 건물에 그림자가 솟아나고 자라는 장면 등이 더해지면서 재연의 인공성은 자기 반영적으로 노출된다. 마을 전체에 인공적 조명이 드리우고 역시 그래픽으로 축조된 산 위에 마을의 그림자를 투영(project)할 때, DMZ라는 지정학적 장소에 대한 집단적 기억이 시각적 증거만으로 환원되지 않는 심리적 투사(projection)에 근거한다는 점이 암시된다. 이런 점에서 <Model Village>는 3D 애니메이션을 다큐멘터리의 성찰성(reflexivity)을 노출하는 데 활용하는데, 여기서의 성찰성은 다큐멘터리가 "감독이 창조하고 구축한 접합(articulation)이지 진정하고 진실되고 객관적인 기록이 아니라는 점을 드러내는 것"9)을 뜻한다.

권하윤의 작업 중 가장 잘 알려진 <489년(489 Years)>(2016)은 가상현실 체험 인터페이스로 관객 경험의 영역을 확장하면서 <Model Village>와 거울 관계에 있는 방법론을 채택한다. 즉 최대한

8) Linda Williams, "Mirrors without Memories: Truth, History, and the New Documentary," *Film Quarterly*, vol. 46, no. 3 (1993), p. 13; Jay Ruby, "The Image Reflexivity and the Documentary Film," in *New Challenges for Documentary*, 2nd edition, eds. Alan Rosenthal and John Corner (Manchester, UK: Manchester University Press, 2005), p. 44; Jay Ruby, "The Image Mirrored: Reflexivity and the Documentary Film," in *New Challenges for Documentary*, 2nd edition, eds. Alan Rosenthal and John Corner (Manchester, UK: Manchester University Press, 2005), p. 44.

9) Jay Ruby, ibid., p. 44.

사실주의적인 3D 애니메이션을 활용하여 DMZ에서 복무했던 남자의 수십 년 전 기억, 그 기억이 환기시키는 DMZ에서의 공포와 매혹을 생생하게 전달한다. DMZ 내부에 빼곡하게 매설된 대인지뢰의 공포, 적막함과 고요함이 자아내는 두려움 속에서 발견되는 자연과 생명의 경이로운 풍경이 남자의 증언에 더해지고, 가상 카메라는 DMZ를 수색하던 남자의 1인칭 시점을 매개함으로써 관람자에게 DMZ 공간 내에의 강력한 현전과 공간의 경험을 제공하는 VR 다큐멘터리의 일반적인 미학적 의도에 충실하다.10) 이러한 방법론은 크레이그 하이트(Craig Hight)가 그래픽 베리테 모드(graphic verite mode)라고 말한 CGI의 활용 방식, 즉 "디지털 애니메이션 기법이 극적 재구성을 위해 활용됨으로써 다큐멘터리 촬영 기법의 익숙한 형태들을 복제함으로써 다큐멘터리 렌즈의 범위를 역사 자체로 연장시키는"11) 방식이기도 하다. 그러나 이러한 사실주의적 방법론에도 불구하고 재연의 인공성을 드러내면서 기억의 객관성을 질의하는 권하윤의 문제의식은 VR 다큐멘터리 내부로도 연장된다. 대인지뢰를 아슬아슬하게 피한 후 찾아오는 기이한 적막감을 남자가 말할 때, 카메라는 1인칭 시점에서 탈피하여 하늘 높이 솟아오르고, DMZ가 미래에 사라지기를 바라는 남자의 희망이 선언될 때 전선은 불바다로 변한다. 사실주의적 그래픽으로 몰입적인 경험을 증강시키던 DMZ의 가상 공간은 다른 한편으로 환상의 구축물임이 드러나는 것이다. 이처럼 현실과

환상, 사실과 허구를 동일한 지평에 위치시키고 상호 교환의 회로를 구축함으로써 권하윤의 3차원적 가상공간은 경계에서의 기억을 말하는 증언자의 목소리를 다양한 각도에서 질문할 수 있는 시각적인 산책의 경험을 제공한다.

10) VR 다큐멘터리의 일반적인 미학적 목표인 현전과 공감에 대해서는 다음을 참조. Si Mitchell, "The Empathy Engine: VR Documentary and Deep Connnection," *Senses of Cinema*, no. 83 (June 2017), http://sensesofcinema.com/2017/feature-articles/vr-documentary-and-deep-connection/

11) Craig Hight, "Primetime Digital Documentary Animation: The Photographic and Graphic with Play," *Studies in Documentary Film*, vol. 2, no. 1 (2008), p. 17.

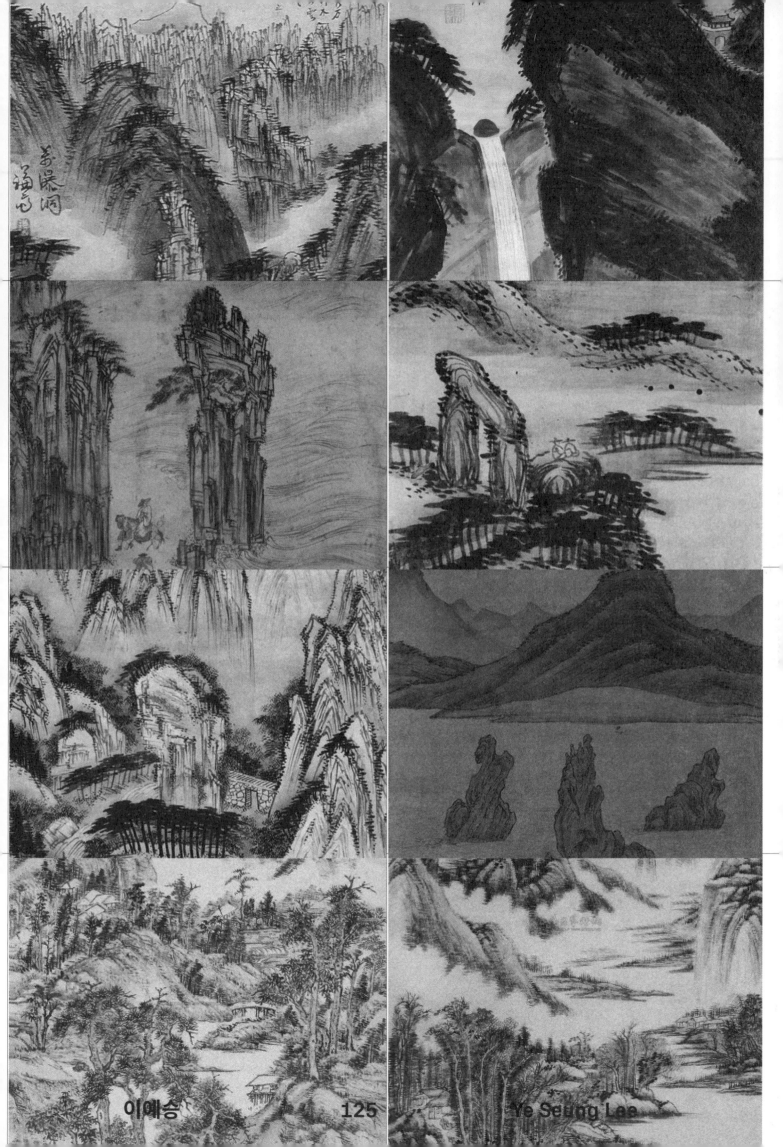

산수화 '7가지 관찰 방법'

(1) 걸음걸음마다 보는 방법(步步看)

(2) 여러면을 보는 방법(面面看)

(3) 집중적으로 보는 방법(專一看)

(4) 멀리 밀어서 보는 법(椎達看)

(5) 가까이 끌어당겨 보는 방법(拉近看)

(6) 시점을 옮겨서 보는 방법(取移視)

(7) 6원을 결합시켜 보는 방법(合六遠)

동양화 구도론 발췌

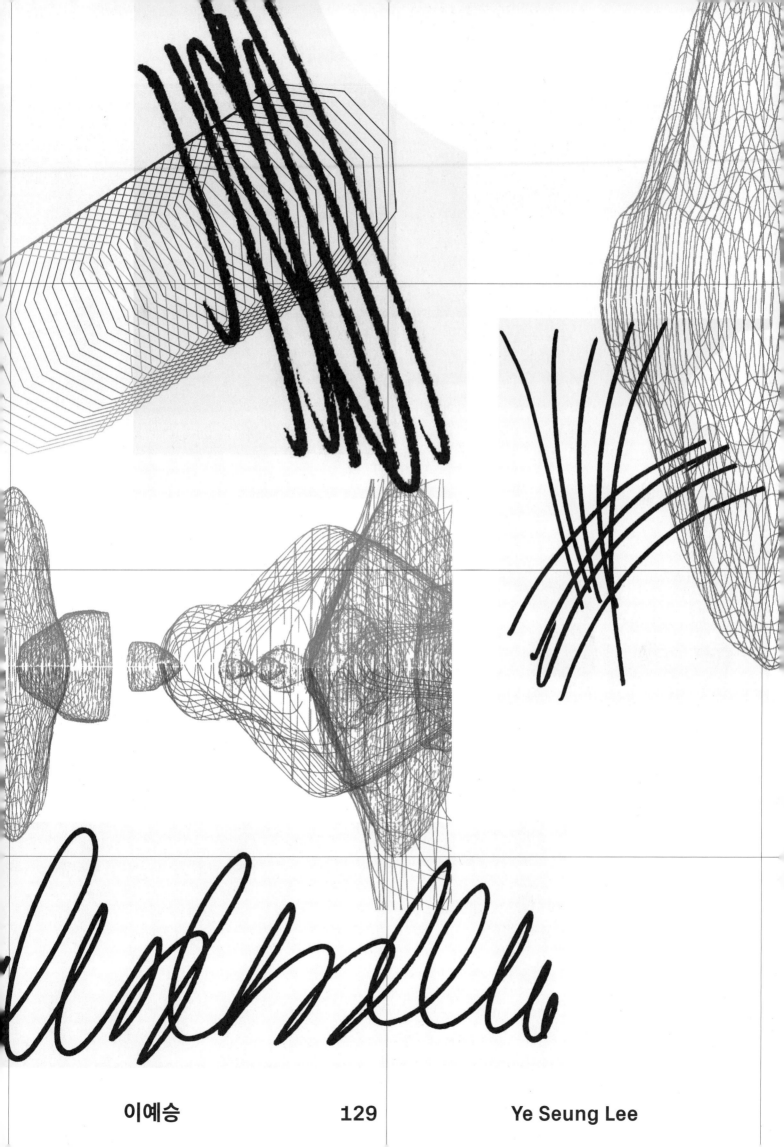

134

이예승 135 Ye Seung Lee

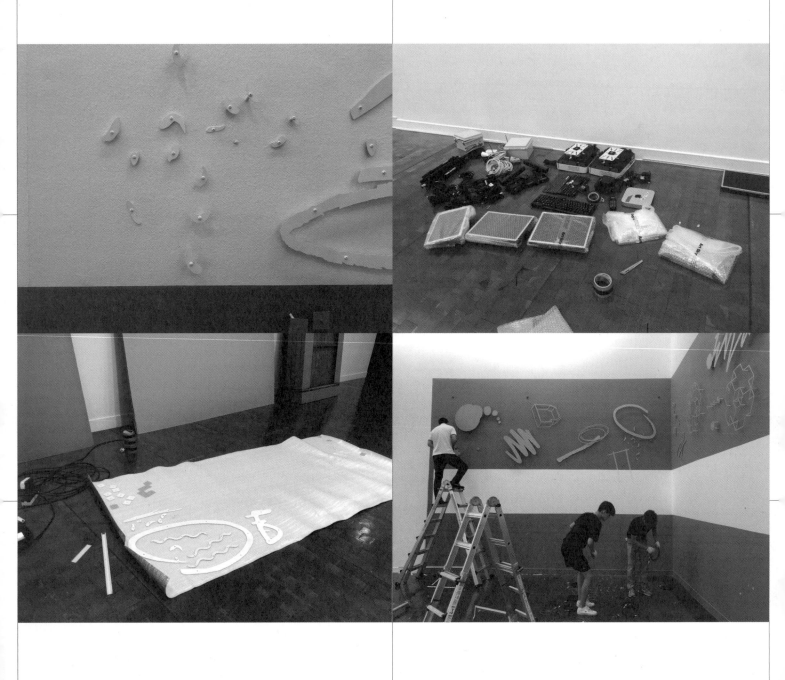

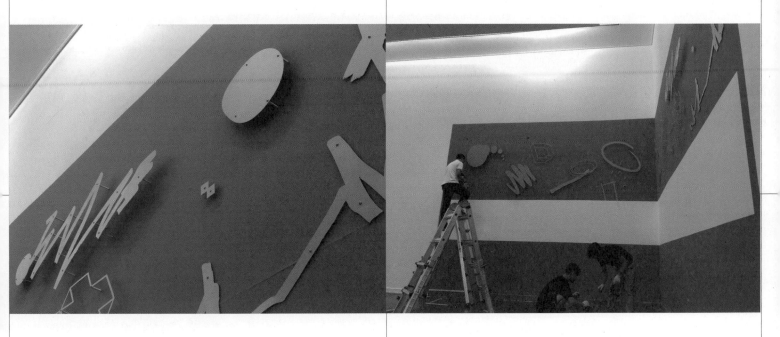

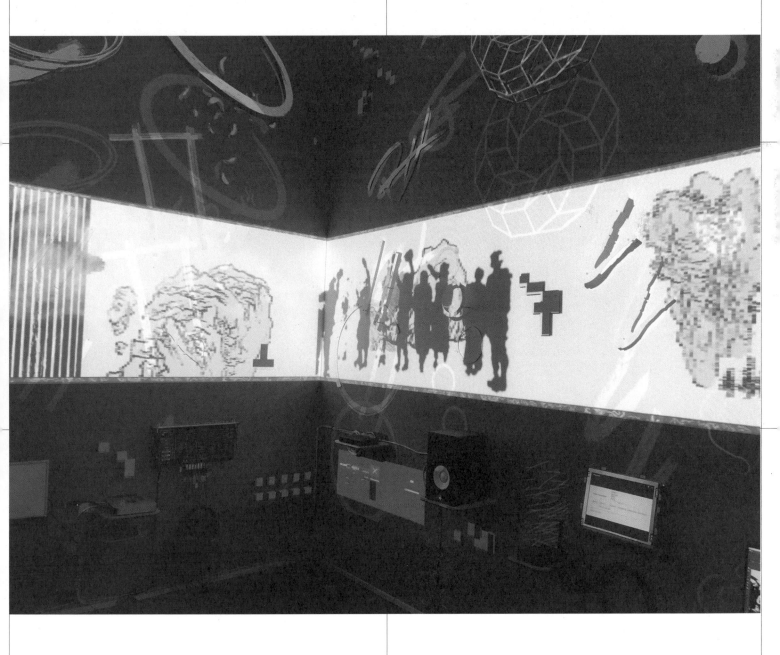

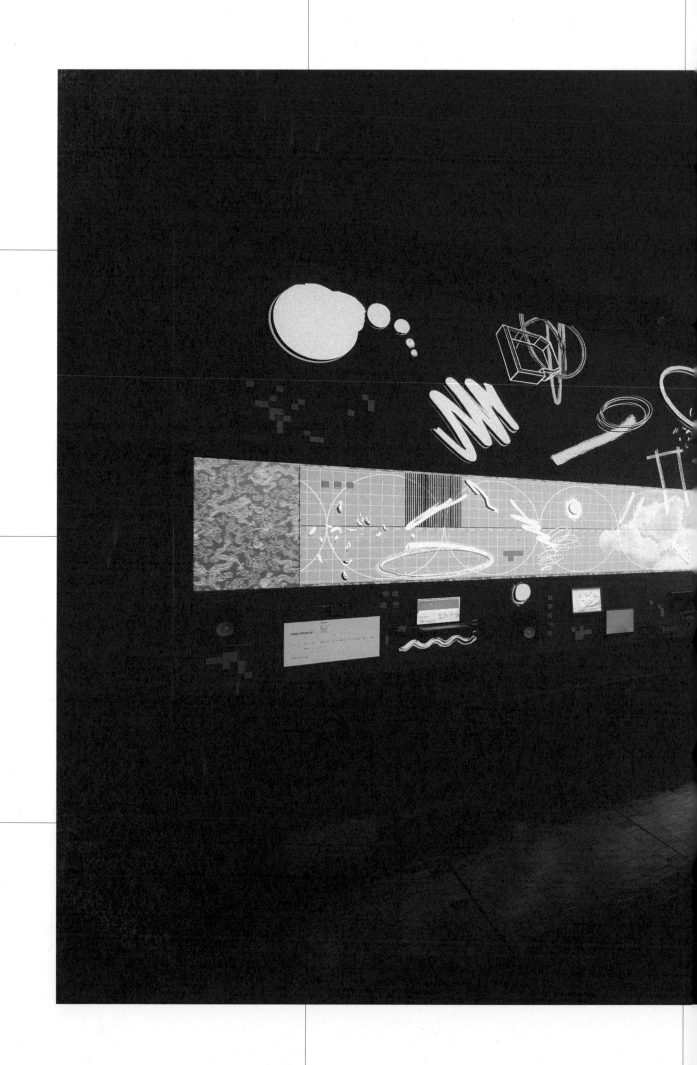

<그 곳에 다다르면>은 석철주 작가의 <신몽유도원도>와 안견의
<몽유도원도>를 디지털 이미지로 재해석한 인터랙티브 설치 작품이다.
<신몽유도원도>는 안평대군이 무릉도원을 거닐며 보았던 꿈속의 풍경을 화가
안견이 그림으로 표현한 <몽유도원도>를 재해석 한 것이다. 나는 이 두 회화
작품을 모티브로 하여 실제로 다다를 수 없는 상상속의 임시적이고, 불확실한
공간을 전시장에 구현하고, 관람객에게 '몽유도원도'의 꿈 속 풍경을 찾아
거니는 경험을 선사하고자 한다.

여섯 개의 산

키워드: 몽환적, 야간, 느림, 안개, 무중력의 시작, 성찰적인 산책, 하나의 경로

점진적으로 나타났던 모든 산이 순차적으로 사라진다.
점점 더 흐려지고, 산은 주저앉는다.
모든 것은 일시적이고, 이미지에 불과하다.
결국 도착 할 수 없는 곳
불가능성을 내재한 공간

고요함의 소리 1 : 안개 – 지평선을 느낄 수 있는 넓고 얇게 퍼지는 반복적
바람 또는 구름을 연상하게 하는 소리

하얀 산 소리 2 : 산의 울음 소리

폴리곤의 산

노이즈 산 소리 3 : 산이 혼란하다.
검은 산 소리 4 : 산이 우글거린다.
연두 산 소리 5 : 산이 밤에 노래를 부른다.
파란 산 소리 6 : 산이 나를 부른다. 멀리서.
분홍 산 소리 7 : 산의 가슴이 뛴다.
소리 8 : 잠을 자다가 다른 공간으로 가고 있는 중, 그곳에 가기위해 수면
상태로 들어간다.

산이 점차 사라진다.

레퍼런스 작품 (손봉채, 〈Migrants〉, 폴리카보네이트에 유채, LED, 940x1840cm, 2014)

사라짐 테스트 장면

산의 가슴이 뛴다.

밤에 노래를 부르는 산

꿈속의 산 – 지워짐으로 나타난 풍경, 몽환적 색상

레퍼런스 작품 (석철주, <신몽유도원도>, 캔버스에 아크릴, 120x299cm, 2009)

라이트닝 테스트 장면

혼동의 산 | 노이즈 화면

우글거리는 산 | 인터액티비티 테스트 장면

나를 부르는 산 | 레퍼런스 작품 (Aurelien PREDAL, <MUNE_OCEAN_02>, 2011)

우는 산 | 텍스쳐 1

수면상태

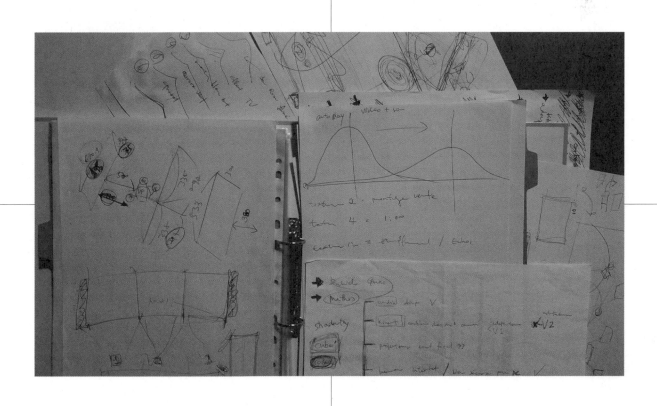

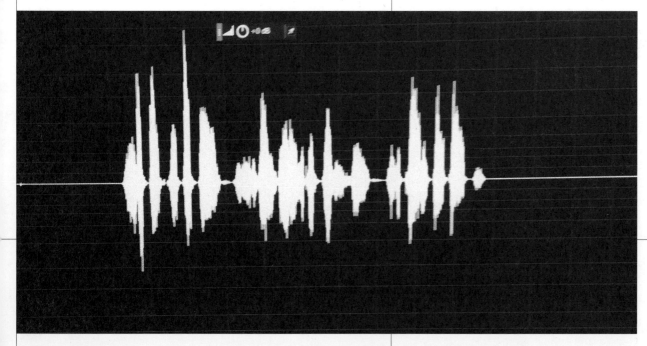

사운드 디자인 제작 과정

움직임 1

움직임 2

움직임 3

움직임 4

움직임 5

158

산의 나타남

산의 구성과 위치 조정

안개와 관객의 위치

관객의 위치가 영상에 미치는 영향 반경 3미터

권하윤 163 Hayoun Kwon

데우스 엑스 포이에시스: 세계의 끝, 그리고 예술과 기술의 미래

에드워드 A. 샹컨

1953년 마르틴 하이데거(Martin Heidegger)가 「기술에 대한 물음」(1954년 출간)을 집필하고 있었을 때 미국과 소련은 최초의 수소폭탄 실험을 실시했다. 이에 『핵과학자회보(The Bulletin of the Atomic Scientists)』는 지구종말시계(Doomsday Clock)를 자정 2분 전으로 맞추었고 유례없이 핵 아마겟돈과 가장 가까워졌다. 2018년 그때 이후 처음으로 지구종말시계가 자정 2분 전을 가리키게 되었다.[1]

하이데거에게 예술이란 기술의 비인간화 효과에서 구원해줄 수 있는 희망이었다. 그는 "인간이 결정적으로 (기술의) 닦달 (몰아세움, Gestell)의 도발적 요청의 귀결에 파묻혀, … 그 자신이 말 건넴을 받고 있는 자라는 것도 간과하고 있"(37)으며, 이어서 "본래적인 위험은 이미 인간을 그 본질에서 갉아먹고 있다"(38)고 말한다. 모든 희망이 상실된 것으로 드러나는 바로 그 순간, 이 철학자는 고대 그리스에서 "참된 것을 아름다운 것에로

끄집어내어 앞에 내어놓는 것도 테크네(techne)라고 일컬었다. 그리고 미술의 포이에시스(poesis)도 테크네라고 불리었"(46)음에 주목한다. "탈은폐를 위협하고 있으며"(46) "진리의 본질과의 연관을 근본적으로 위태롭게 만드는"(45) 기술의 닦달에도 하이데거는 "아름다운 예술이 시적인 탈은폐에 의거"하고 있으며, 그리고 그것은 "극단의 위험 한가운데에서 (…) 밖으로 비추는 (…) 구원자" (47~48)가 되고 있음을 주장했다.[2]

더욱 직접적으로는 예술사학자이자 비평가인 잭 버넘(Jack Burnham)이 "공격성이 커지면서 예술가의 한 가지 기능은 (…) 기술이 어떻게 우리를 사용하는지 밝히는 것이 되었다"[3]고 말했다. 그에 더해 버넘(1968)은 지나치게 합리화된 사회에서 예술이 중요한 생존 수단이 되었다고 주장했다. 1960년대 많은 지식인들 처럼 그는 과학과 기술을 향한 문화적 강박과 믿음이 인간 문명의 종언으로 나아가게 할 것이라는 공포가 분명히 있었다. 버넘은 "증가하는 일반체계 의식(general systems consciousness)"이,

1) *The Bulletin of the Atomic Scientists* <https://thebulletin.org/2018-doomsday-clock-statement> 2018년 4월 30일 인용.

2) 마르틴 하이데거, 「기술에 대한 물음」, 『강연과 논문』, 이기상 외 옮김 (서울: 이학사, 2008), 37~48쪽.

3) Jack Burnham, "Real Time Systems," *Artforum* (Sep 1969), pp. 49-55 (Great Western Salt Works, pp. 27~38 재판본).

기술을 사용해 "우리 자신을 초월하려는 욕망"이 "단순한 대규모 죽음의 동경(deathwish)"이며 궁극적으로 "추론의 최대 한계"가 포스트휴먼 기술에 의해 도달될 수 없고 "영원히 삶의 경계 안에 포함된다"는 것을 우리에게 확신시켜준다고 말했다.[4] 최근에 비슷한 맥락에서 작곡가 데이비드 던(David Dunn)은 음악에 "인간이 지속해온 생존의 단서를 제공"[5] 할 수 있는 독특한 진화적 기능이 있다고 주장했다. 그는 2016년 나무좀, 산불, 지구온난화의 순환을 늦출 가능성이 있는 "나무와 목재 제품에 서식하는 나무 해충 및 그 외 무척추동물을 방지하는 음향" 장치에 대한 특허를 받았다.[6]

철학자 알바 노에(Alva Noë)는 "예술은 정말로 우리의 실천, 기법, 기술이 우리를 조직하는 방식들과 관련되어있고 이는 결국 그 조직을 이해하고, 필연적으로 우리 자신을 재조직하게 만드는 방법"[7] 이라고 주장한다. 노에에게는 춤을 추고 노래를 부르고 그림을 그리는 것이 우리를 인간 존재로 만들지만 그것 자체로 예술은 아니다. 예술은 이러한 실천들을 낯설게 하고 그 조직을 드러내며 그것들을 이상하게 만든다. 그러므로 노에에게 예술이란 우리가 하는 것들과 기술적 본질이 우리의 존재 방식을 어떤 방식으로 만드는지를 살펴보기 위해 사용되는 '이상한 도구(strange tool)'다. 이러한 점에서 예술은 우리를 기술의 닦달에 의한 것이 아닌 방식으로 재구성할 수 있게 하여

하이데거를 포함한 이들이 지각했던 위험을 잠재적으로 약화시킬 수 있는 방식으로 기능한다.

데우스 엑스 마키나(deus ex machina)는 고대 그리스와 로마 희극 에서 딜레마를 해결하기 위해 기중기에 매달려 등장했던 신과 같은 형상의 출현을 가리킨다. 보다 일반적으로 말해서 이 용어는 예상치 못하게 갑자기 나타나는 사람 혹은 사물을 의미하며 쉽게 풀 수 없는 어려움을 인위적으로 타개하기 위해 쓰인다. 과거에 나는 하이데거의 예술에 관한 시적 피정(poetic retreat)이 데우스 엑스 마키나의 형식이라고 일축했다. 그는 「기술에 대한 물음」에서 기술로 야기되었고 해결할 수 없는 형이상학적·인식론적 어려움에서 우리를 해방시키기 위해 갑자기 데우스 엑스 포이에시스를 제시한다. 철학자 필립 라쿠-라바르트(Philippe Lacoue-Labarthe)에 따르면 "대학의, 그리고

4) Jack Burnham, *Beyond Modern Sculpture: The Effects of Science and Technology on the Sculpture of This Century* (New York: Braziller, 1968), p. 376.

5) David Dunn, "Cybernetics, Sound Art and the Sacred" (Hanover, NH: Frog Peak Music, 2005), p. 6.

6) US Patent 20140340996 <https://patents.google.com/patent/US20140340996>. David Dunn, James Crutchfield. "Entomogenic climate change: insect bioacoustics and future forest ecology," *Leonardo* 42.3 (2009), pp. 239-244 참조.

7) Alva Noë, "Strange Tools: Art and Human Nature: A Précis." *Philosophy and Phenomenological Research*, 94 (2017), p. 211-213.

그로 인한 독일 자체의 자기 확인(Selbstbehauptung) 프로젝트가
실패하면서 (그 프로젝트 전체를 지탱했던) 과학이 예술에,
이 경우에는 시적 사유에 길을 내주게 되었다.[8] 제2차 세계대전
이후 독일의 신체적·도덕적·감정적 잔해 속의 다른 동시대
지식인들처럼 왜 하이데거도 니힐리즘의 바다에서 희망의 숨을
쉬기 위해 지푸라기를 잡고 있었는지를 이해하기란 쉬운 일이다.
첨단 기술이 전례 없는 수준의 파괴력에 도달할 수 있게 했지만
그 파괴를 막기 위한 연민(compassion)은 발휘할 수 없었던
과학적 사고방식을 초월할 필요가 있었던 것이다.

저명한 사이버네틱스 학자인 그레고리 베이트슨(Gregory Bateson)
은 다음과 같이 말했다. "예술, 종교, 꿈과 같은 현상의 도움을 받지
못한 오로지 목표지향적인 이성은 필연적으로 병적이고 생명을
파괴한다는 것, 그리고 인간의 목적이 지향하는 것처럼 의식이
회로의 일부만을 볼 수밖에 없는 동안에 그 독성은 수반하는
회로의 맞물림에 의존하는 삶의 여건에서 분명 솟아나온다."[9]
베이트슨이 언급했던 목표지향적 이성, 즉 목적적 합리성은 사회적
가치가 시장 가치에 의해 결정되고 성장이 당연한 것이며 효율이
찬양되고 민영화가 만병통치약이 되는 신자유주의 자본주의의
논리에서 그 정점에 이른다. 보통 과학자들은 기후변화에 관하여
인간이 환경에 미치는 영향을 의미하는 용어인 '인류세'를
사용하지만, 인간생태학자 안드레아스 말름(Andreas Malm)은

지구온난화의 원인인 화석연료 채굴과 자본주의의 공모와 연루된
힘들의 망을 드러내기 위해 '자본세'라는 용어를 만들었다. 이런
생각들을 바탕으로 페미니스트인 다종(multispecies) 이론가
도나 해러웨이(Donna Haraway)는 인간과 비인간 행위자의
불가분성을 강조하면서 더 넓고 복잡하게 얽힌 장을 드러내기 위해
'술루세(Chthulucene)'라는 용어를 제안했다. 그는 자본주의의
"끝없는 성장, 채굴, 언제나 새로운 형태의 불평등 생산"이 "사회
체계, 자연체계 중 어떤 것을 말하더라도 방대한 파괴의 과정"을
구성한다고 주장한다. 해러웨이는 그러한 환경들을 널리 알리는
언어와 학문적 은유들의 조합에 유의해 예술, 과학, 철학을 서로
이어 새로운 은유들을 창조하는 학문적이면서 동시에 시적인 글을
쓴다. 그는 모든 존재를 연결하는 친족 혹은 '친족 만들기'의 개념을
내세운다. "모든 지구 생명은 가장 깊은 의미에서 친족이다. (…)
모든 생물은 공동의 '살'을 횡적으로, 기호론적으로, 계보학적으로
공유한다." 그는 지구의 생성 과정에서 모든 존재가 협력자라는
시적 출현의 집단적 과정을 강조하기 위해 '심포이에틱(sym-
poietic)'이라는 용어를 사용한다. "우리가 누구이고 무엇이든,
우리는 함께-만들어야(make-with), 즉 함께-되고(become-with),

8) Philippe Lacoue-Labarthe, *Heidegger, Art and Politics*, trans. Chris Turner (Oxford:
Blackwell, 1990), pp. 54-55.

9) 그레고리 베이트슨, 「원시 예술의 스타일, 우아함, 그리고 정보」, 『마음의 생태학』, 박대식
옮김(서울: 책세상, 2006), 260쪽.

함께-구성해야(compose-with) 한다." 해러웨이에게 지구를 돌보는
것은 생명의 다양성을 소중히 하기를 요구한다. 또 "다종의 환경-
정의(ecojustice)"는 목표일 뿐 아니라 친족으로서 함께 잘 살기
위한 수단도 되어야만 한다. 그는 '곤란함과 함께 가기(stay with
the trouble)'를 통해 "다른 테란들[지구 거주민들]과의 강력한
약속 그리고 그들과 협력하는 일과 놀이가 어쩌면, 그러나
어쩌면 그것만이, 그리고 그것뿐만이, 인간을 포함한 수많은 다종
배치들(assemblages)의 번창을 가능하게 할 것"이라고 제안한다.[10]

그러니까 학계의 문제는 너무 학문적이라는 것이다. 위에서
입증되었듯이 나에게도 다른 학자들처럼 학문주의(academicism)
라는 죄가 있다. 그리고 나는 다른 형식의 앎과 이해를 해치는
분석적 사고를 강조해왔던 수년간의 교육과 직업적 활동으로부터
나 자신을 치유하려 하고 있다. "비평은 그것이 무엇인지에 대해
맞서는 자들, 저항하고 거부하는 자들을 위한 도구여야만 한다"[11]
는 푸코의 주장에도 불구하고 학계는 균형을 잃었다. 그 지적인
광휘와 고도의 기교는 장기 생존을 위해 필요한 것으로 보이는 생명
능력들을 거의 발달시키지 않는다. 학계는 감성, 공감, 사랑의 함양을
해치는 과학적 합리성을 강조함으로써 열린 마음과 열린 가슴으로
모든 존재를 친족으로 포용하는 이성과 논리의 영역 바깥의 것들을
수용하는 우리의 능력을 약화시킨다. 메리 캐서린 베이트슨(Mary
Catherine Bateson)이 "사랑을 배우기 위해서 우리는 우리 자신을

체계로, 사랑하는 존재를 체계의, 유사한, 사랑스러운 복잡성으로
인식하고, 동시에 우리 자신을 사랑하는 존재와 단일 체계로
보는 것이 필요하다"[12]고 설명한 것처럼 말이다. 만일 핵무기를
둘러싼 최근의 긴장이 완화된다고 해도 기후변화는 인간의
삶뿐 아니라 지구의 수백만 종을 아우르는 방대한 생태계를
위협한다. 그리고 인류세-자본세-술루세의 백 년 동안의 영향은
호모사피엔스가 지구에 있었던 시간만큼인 무려 이십 만 년 동안
지속할지도 모른다! 그러나 우리 인간은 날카로운 합리적 정신과
특별한 기술에도 불구하고 공유되는 생태계를 우리가 이끌어낸
임박한 종말로부터 보호할 만큼 자기 자신을 사랑하는 능력이
비인간 친족보다도 훨씬 못하고 거의 전무해 보인다. 우리에게
무슨 문제가 있을까? 예술은 어떻게 도움이 될 수 있을까?
그레고리 베이트슨은 다음과 같이 제안했다. "만약 예술이 내가
말한 '지혜'를 유지하는 데 긍정적인 기능을 한다면, 즉 지나치게
목적적인 삶의 견해를 교정하고 좀 더 체계적인 견해를 만드는

10) Donna J. Haraway, "Anthropocene, capitalocene, plantationocene, chthulucene:
Making kin." *Environmental Humanities* 6.1 (2015), pp. 159-165; *Staying with the
Trouble: Making Kin in the Chthulucene* (Duke University Press, 2016) 참조.

11) Michel Foucault, "Questions of Method," Graham Burchell et al, eds, *The Foucault
Effect: Studies in Governmentality* (London: Harvester Wheatsheaf, 1991), p. 84.

12) Mary Catherine Bateson, *Our Own Metaphor* (New York: Alfred A. Knopf, 1972),
reprinted edition (Hampton Press, 2004), p. 284.

데 예술이 긍정적인 기능을 한다면, 그때 (...) 질문은 다음과 같은 것이 될 것이다. (...) 예술작품을 창조하거나 바라보는 것으로 어떤 종류의 교정이 성취될 수 있는가?"13)

1950년대 냉전 시대에 미국과 캐나다는 다가오는 소련 폭격기를 탐지하기 위한 레이더 기지 시스템이자 DEW 라인으로 알려진 원거리 조기 경보 라인(Distant Early Warning Line)을 도입했다. 캐나다 미디어학자 마셜 매클루언(Marshall McLuhan)은 DEW 라인을 예술가의 사회적 역할에 대한 유명한 은유로 사용했다. 1964년 그는 "내가 생각하기에 예술은, 가장 중요하게는 옛 문화, 그것에 무엇이 일어나기 시작했는지를 이야기할 때 언제나 기댈 수 있는 원거리 조기 경보 체계인 DEW 라인과 같다"14)고 말했다. 이러한 정서는 일찍이 발터 벤야민의 1930년대의 글에서도 드러난다. "예술은 종종 예를 들어 회화의 경우에서처럼 현실을 우리가 지각하는 것보다 몇 년이나 앞서 예견한다는 것은 잘 알려져 있다. (...) 그러한 신호를 읽어내는 방법을 익힌 사람이라면 누구나 예술의 최신 경향뿐만 아니라 새로운 법전이나 전쟁, 혁명까지도 미리 감지할 수 있을 것이다."15) 비슷하게 버넘은 예술을 "미래를 위한 정신적 총연습"으로 보았다. 그리고 그는 예술가를 "기존의 사회적 항상성을 잃는 대신 정신적 진실(psychic truths)이 드러나도록 하는" "이탈 증폭 체계"로 간주했다.16)

하이데거가 옳았다거나 최소한 그가 무언가를 말했다고 가정해보자. 지구상 삶의 미래의 위태로움을 고려해서 예술과 예술가가 행하는 어떤 역할이 지구 종말을 덜 위협적인 수준으로 돌려놓을 수 있을까? "어떻게 기술이 우리를 사용하는가" 아니면 "어떻게 정신적 진실을 드러내는" 일탈을 증폭시키는가라는 버넘의 언급처럼 예술은 어떤 방식으로 보여줄 수 있는가? 노에에 따르면 어떤 '이상한 도구'가 예술가들로 하여금 우리 자신과 우리의 기술적 본질을 살펴보게 만드는가? 혹은 베이트슨의 말대로 예술은 어떻게 지나치게 목적적인 사고방식을 교정하고 체계의 관점을 보다 북돋을 수 있는가? 그것은 어떤 종류의 '지혜'를 전하는가? 현재와 미래의 예술가가 감성, 공감, 사랑을 발달시키고 이성과 논리의 영역 바깥의 것들에 열려있으며 그것들을 받아들이는 우리의 능력을 확장시키는 다른 형태의 지식 생산과 분석적 사고가 균형을 이루도록 어떻게 도울 수 있는가? 벤야민의 암시처럼 우리는 미래를 보기 위해 어떻게 '이러한

13) 그레고리 베이트슨, 앞의 책, 261쪽.

14) Marshall McLuhan. *Understanding Media: The Extensions of Man.* 2nd edition (New York: Signet Books, 1964). 허버트 마셜 맥루헌(매클루언), 『미디어의 이해』, 김성기·이한우 옮김(서울: 민음사, 2002).

15) 발터 벤야민, 『아케이드 프로젝트 I』, 조형준 옮김(서울: 새물결, 2005), 244~245쪽.

16) Jack Burnham, op. cit., p. 376; "Real Time Systems," op. cit.

데우스 엑스 포이에시스 | 에드워드 A. 샹컨

신호를 읽어'낼 수 있는가?

서양예술사를 통틀어 미래에 가장 관심을 기울였던 예술가들은 작품에 최신의 과학과 기술을 불어넣었다. 때때로 그들은 새로운 과학 연구에 착수했고 그들의 비전을 실현하기 위한 새로운 기술을 개발했다. 20세기와 21세기 사이를 잇는 영국의 예술가 로이 애스콧(Roy Ascott)은 우리에게 현재 가능한 미래들을 샘플링할 수 있게 하는 예술적 모델을 창조하는 선지자다.17) 그는 사이버네틱스의 영향을 크게 받아 1960년대 중반까지 멀티미디어 화상회의를 통해 원격 학제간 연구 협업을 구상했다.

> 예술가는 다른 예술가들의 작업실로 바로 이동할 수 있다. (…) 그러나 곳곳에 멀리 떨어져 (…) 그들은 분리되어 있을 수 있다. (…) 그들의 작품을 팩스로 즉시 전송할 수 있고 창조적 맥락의 시각적 토론을 이어나갈 수 있다. (…) 모든 예술과 과학의 장에서 분리되어 있는 마음들이 접속되고 연결될 수 있다. (…)18)

1983년 애스콧은 중요한 텔레마틱 아트 작품인 <텍스트의 주름 (La Plissure du Texte)>을 실현했다. 이 온라인 스토리텔링 프로젝트에 전 세계 11개 도시의 예술가들이 컴퓨터 네트워크로 협업했다. 애스콧이 '분산된 작가성'이라고 이론화했던 모델의 채택으로, 각 노드는 하나의 아이덴티티(예: 마녀, 공주, 마법사)를

담당하며 그들 전체는 공동으로 '행성 동화'를 집필했다. 애스콧은 내러티브가 펼쳐지는 구동 과정 동안 참여자들 사이에서 발생되어 단일 마음으로는 만들어질 수 없는 일종의 집단의식을 경험했다. 그 기술은 현재의 표준에 비해 원시적이었고 결과물은 인쇄된 아스키(ASCII) 텍스트 인쇄로 제한되었다. 그럼에도 불구하고 그 '미래를 위한 정신적 총연습'은 참여자들에게 2000년대 중반 이후의 소셜 미디어와 참여 문화의 특징인 롤플레잉, 가상현전(virtual presence), 하이브 마인드(hive-mind), 크라우드 소싱의 형식들을 경험하게 했던 유례없는 기회였다. 비슷한 경우로, 1960년대 전자음악과 멀티미디어 퍼포먼스 선구자인 미국의 작곡가 폴린 올리베로스(Pauline Oliveros)는 원격 합동 임프로비제이션(improvisation)으로 집단적 소리 의식(sonic consciousness)을 탐구하고 확장하는 텔레마틱 음악 퍼포먼스를 1990년 초반부터 이끌었다.

1990년대 월드와이드웹의 도래를 예고했던 유토피아적 수사학 에도 불구하고 인터넷은 분명히 양날의 검이다. 2018년의

17) 그의 이론적 글의 첫 번째 엮음집은 영어가 아닌 한국어로 출간되었으며 그의 작품들로 구성된 회고전이 2010년 아트센터 나비에서 열렸다.

18) Roy Ascott, "Behaviourist Art and the Cybernetic Vision," Edward Shanken, ed. *Telematic Embrace: Visionary Theories of Art, Technology, and Consciousness* (Berkeley: University of California Press, 2004).

데우스 엑스 포이에시스 | 에드워드 A. 샹컨

지구종말시계는 불안정성이라는 우리의 현재 상태가 일차적으로 2017년 가을 미국과 북한의 지도자인 도널드 트럼프와 김정은의 과장된 수사학으로 악화되었던 북한의 핵무기 프로그램의 결과로 인한 것임을 드러낸다.[19] 기후변화는 지구종말시계의 시간을 지켜보는 자들에게 두 번째로 중요한 관심이다. 세 번째 관심은 시계의 역사에서 전례 없었던 것으로, 2016년 미국 대통령 선거에서처럼 '허위 정보에 대한 민주 국가의 취약성'을 드러내는 '정보기술 악용'이다. 하지만 『핵과학자회보』는 예술가의 미디어 사용법으로 적절해 보일 수도 있는 저항의 기회를 발견했다.

> 그러나 소셜 미디어의 남용에는 이면이 존재한다. 지도자는 시민이 그렇게 하라고 요구할 때 반응하며 전 세계 시민은 후손들의 장기적 미래를 더 좋게 만들기 위해 인터넷의 힘을 행사할 수 있다. 그들은 사실만을 주장하며 터무니없는 것은 무시할 수 있다. 그들은 핵전쟁의 실존적 위협과 방치된 기후변화의 해결 방안을 요구할 수 있다. 또 더 안전하고 건전한 세상을 만들기 위한 기회를 잡을 수 있다.[20]

1990년대 후반 예술가들은 인터넷을 정부와 기업에 실질적인 영향을 끼치는 개입의 매체로 사용하기 시작했다. 이런 예술가들은 보들레르(Charles Baudelaire)와 벤야민이 묘사했던 수동적인 산보자(flâneurs)가 아니었다. 대신 그들은 디지털 액티비스트와 온라인 게릴라가 되어 표류(dérive)와

168 [1]

우회(détournement)라는 상황주의 개념에 훨씬 더 가까운 전술을 펼쳤다. 그런 전자 시민 불복종의 형식에는 전술 미디어(tactical media), 핵티비즘(hacktivism), 문화 방해(culture-jamming)가 포함된다.[21] 예를 들어 1998년 전자교란극장(Electronic Disturbance Theater, EDT)의 플러드넷(FloodNet) 프로그램은 멕시코 정부 웹사이트의 서버가 과부하로 마비될 때까지 디도스 공격을 펼쳤다. 이 핵티비즘 작품은 1997년 12월 액티알 대학살(Acteal Massacre)에 대한 대응이었다.[22] EDT 프로젝트는 사파티스타 조직과 멕시코 정부가 사람들에게 가했던 폭력 행위에 대한 관심을 이끌어내었다.

19) 2018년 봄 김정은 국무위원장은 북한이 (이미 손상되어 사용할 수 없는 곳일 수 있는) 주요 핵 실험장을 공식적으로 폐쇄하겠다는 입장을 발표했다. 김정은 국무위원장과 트럼프 대통령은 2018년 6월 12일 싱가포르에서 회담을 갖기로 합의했으나 김정은 2018년 5월 만일 미국이 북한을 지나치게 압박한다면 이를 취소시킬 수도 있다고 경고했다.

20) "2018 Doomsday Clock Statement," Bulletin of Atomic Scientists <https://thebulletin.org/2018-doomsday-clock-statement> 2018년 4월 28일 인용.

21) 상황주의와 전술 미디어 실천의 차원에서 사이버 산보자를 분석한 비평 관련해서는 다음의 글을 참조. Conor McGarrigle, "Forget the Flâneur," ISEA 2013 Proceedings <http://hdl.handle.net/2123/9647> 2018년 5월 1일 인용.

22) 멕시코 정부의 자금을 받은 한 군사 부대가 예배시간에 교회를 포위하고 "교회 안의 사람들, 탈출하려던 사람들, 총으로 모두 사살했다. 어린이 15명, 남성 9명, 임신한 4명을 포함한 여성 21명의 사상자가 나왔다."<https://en.wikipedia.org/wiki/Electronic_Disturbance_Theater> 2018년 4월 29일 인용.

아트마크(®TMark)는 액티비즘 컨설팅 회사로 1990년대 설립되었다. 1999년에서 2000년 사이에 두 번의 성공적인 활동이 이루어졌다. 1) 인터넷 장난감 소매업체 이토이스(eToys)로부터 도메인 eToys.com의 권리 문제로 고소되어 법원 명령을 받은 유럽의 한 아티스트 그룹을 보호했고, 2) 레오나르도 파이낸스(Leonardo Finance)가 검색 엔진에 《레오나르도(Leonardo)》 저널(1968년 창간)이 프랑스 금융가 이름 위에 뜨는 것에 불만을 품고 제기했던 법적 소송에서 이 저널을 보호했다. 아트마크의 문화 방해 전략을 통해 이토이스 회사의 주가는 급락했고 소송은 취하되었다. 《레오나르도》 저널 전략은 시위 웹사이트들을 엄청나게 많이 만들어 레오나르도 파이낸스의 검색 엔진 결과에 더욱 경쟁적인 환경을 조성하는 것이었고 제기되었던 소송은 법정에서 기각되었다.

최근에 베를린 거점의 예술가와 기술자인 줄리언 올리버(Julian Oliver), 고단 사비치(Gordan Savičić), 단야 바실리에프(Danja Vasiliev)는 「크리티컬 엔지니어 선언문」(the Critical Engineering Manifesto)을 발표했다. 거기엔 "크리티컬 엔지니어는 어떤 기술이라도 도전이자 위협 둘 다가 된다고 믿는다. 기술 의존도가 커질수록 소유권이나 법률상 규정과는 무관하게 그 내부의 작용을 연구하고 드러내야 할 필요성 또한 커진다"[23]는 주장이 담겨 있다. 올리버와 바실리에프의 작품 <PRISM: 비콘

168 [3]

프레임(PRISM: The Beacon Frame)>(2013~2014)은 정부 기관이 사람들을 감시하기 위해 사용해왔던 이동전화 네트워크의 취약성을 드러내고 '프리즘(Prism)'으로 알려진 NSA의 네트워크 감시 장치의 존재를 의심한다. 이 작품은 이동전화 지역 서비스 제공자로 가장해서 "(...) [PRISM의] 송신탑 근처에 있는 전화기에게 그 사기 네트워크가 신뢰할 만하다고 여기게 하고 거기에 접속하게 만든다." 전화기가 예술작품에 납치되어 부지불식간에 관객이 된 사람들은 "당신의 새로운 NSA 파트너 네트워크를 환영합니다." 혹은 "스파이 개혁 2014-A6은 우리의 투명성을 허용합니다" 같은 "문제적이고 익살스럽고/거나 냉소적인 성격"의 문자 메시지를 받는다.[24]

예술가들은 대안적 미래들을 탐구하고 다가올 미래를 미리 내다보는 실용 모델을 창조함으로써 계속 중요한 역할을 행할 것이다. 또한 그들은 정부에 항의하기 위해, 기업의 불법 행위를 전복시키기 위해, 감시에 의문을 품고 전복시키기 위해, 소비자 기술 전반에서의 은폐된 취약성에 대한 관심을 이끌어내기 위해 전자 미디어의 전략적인 사용을 더욱 정교하게 꾀할 것이다. 2016년 한국의

23) Critical Engineering Working Group (Julian Oliver, Gordan Savičić, and Danja Vasiliev) "Critical Engineering Manifesto" (Oct 2011-17) <https://criticalengineering.org/> 2018년 4월 29일 인용.

24) Julian Oliver, 작가 웹사이트 <https://julianoliver.com/output/the-beacon-frame> 2018년 4월 24일 인용.

촛불집회는 박근혜 전 대통령을 부정부패 혐의로 탄핵시키기 위해 당시 230만 명(대략 인구의 4%), 총 1,600만 명의 시민들이 20여 차례에 걸쳐 모였던 평화로운 혁명이었다. 이 모델을 참고하여 예술가들이 (대략 미국 전체 인구수와 맞먹는) 전 세계 시민의 4%를 동원한다면 우리는 효과적으로 지구온난화를 반대하고 해결해나갈 수 있을 것이다.

미래의 예술가들은 기술을 "기술의 정확성을 왜곡하는"[25] 메타비평적인 방식으로 더 많이 사용할 것이다. 즉 그들은 기술을 그 기저에 깔린 기업이나 정부의 이데올로기나 아젠다를 약화시키기 위해 사용(오용)할 것이다. 노에에 따르면 예술은 점점 더 그 자체로 기술을 변화시키거나 심지어 그 자체에 대립하는(against) 언제나 낯선 도구가 될 것이다. 그럼으로써 우리 인간은 (하이데거의 말을 응용하여) 그것의 '말 건넴을 받고 있는 자가 되'지 않고, 어떻게 기술 안에 지각, 지식 생산, 감시와 치안, 경제, 사회성의 양식들이 깊게 내재해 있는지를 드러내는 방식을 통해 우리 인간은 그것을 그 자신에게, 그리고 우리에게 말 건넴을 하도록 만들 것이다. 리타 랠리(Rita Raley)의 지적처럼 전술 미디어의 실천은 "비평과 비판적 성찰이 (사실상 중립 지대인) 바깥에 서서 구경하는 위치를 택하지 않을 때, 그저 표면만 스케치하지는 않을 때, 대신 구조적 변화를 꾀하기 위해 시스템 그 자체의 중심을 관통할 때, 인식(identification)[26]을

169 [1]

강화시키고 최대로 강력해진다."[27] 과학, 엔지니어링, 예술, 디자인이 결합된(SEAD) 초학제적 협업 연구의 증가 추세는 혁신을 획기적으로 일으키면서 기술을 인간적으로 만드는 역할을 할 것이다. 이런 혁신은 상업적인 제품을 훨씬 넘어서며 지식이 구성되는 방식과 우리가 삶을 살아가는 방식을 재구성하는 변화를 미묘하게, 서서히, 근본적으로 구현할 것이다.

그에 더해 미래의 예술가들은 과학적 합리성에서 유래된 기술의 한계를 인식할 것이며 지식의 다른 체계에서 유래된 대안적 기술의 개발과 배치를 시도할 것이다. 그들은 학문적 담론과 과학적 합리주의의 한계를 넘어설 것이다. 그들은 애스콧과 올리베로스의 모델을 따라 합리적인(rational) 기술 형식과 초합리적인 (super-rational) 기술 형식을 통합할 것이다. 여기서 내가 염두에

25) Rafael Lozano-Hemmer, "Perverting Technological Correctness," *Leonardo* 29:1 (1996), p. 5

26) [역주] 랠리는 네트워크상에 개인의 정보를 저장·연결하거나 즉각적으로 개인 정보를 인식·추출하는 시스템 기반의 기업과 정부 주도의 데이터 감시(dataveillance), 데이터 마이닝(data mining)을 비판한다. 그는 프리엠티브 미디어 콜렉티브(Preemptive Media collective)와 오스만 칸(Osman Khan) 같은 미디어 작가들의 시도처럼 개인 정보를 인식하는 데이터 감시 기술을 예술로 사용하는 것에 찬성한다. 그것이 데이터 마이닝 장면을 복제하는 현실의 '거울 세계'의 역할을 하여 사람들에게 문제점을 인식할 수 있다는 근거에서다. 그러므로 '인식'이라는 표현은 일부 인용된 부분만 놓고 본다면 문제 인지의 의미만 있지만 그의 글 전체 맥락에서 본다면 문제 인지와 신분 증명의 의미가 이중적으로 함의되어 있을 수 있음을 밝힌다. Rita Raley, "Dataveillance and Countervaillance," Lisa Gitelman, ed. *Raw Data Is an Oxymoron* (MIT Press, 2013) 참조.

27) ibid., p. 137.

데우스 엑스 포이에시스 | 에드워드 A. 샹컨

169 [2]

두고 있는 것은 명상, 요가, 샤머니즘, 그 외 영적 기술로 함양된 지식 형식, 지각 양식, 의식 상태. 예술은 샤머니즘과 많은 전통 문화에서의 치유와 긴밀하게 연관되어있다. 그러므로 하이데거의 주장처럼 왜 기술적 닦달을 극복하기 위한 투쟁에서 무기를 예술로 제한하는가? 확실히 다양한 형태의 심오한 전통은 1950년대 이래로 동시대 미학에 큰 영향을 미쳤고 거기엔 지구종말시계의 바늘을 되돌려놓을 수 있게 하는 방식으로 의식에 변형을 가하는 엄청난 잠재력이 있다. 지구온난화의 대재앙을 막기 위한 위대한 도전은 기술이 아닌 태도와 의지에서 비롯된다. 전 세계 시민과 정부는 모든 존재와의 친족 관계에 열린 가슴과 마음을 가져야 하고 우리는 자본세-술루세의 문화적 논리(와 수소불화탄소hydrofluorocarbons)에서 회복될 수 있도록 공감과 의지력을 사용해야 한다.

애스콧과 올리베로스는 의식의 확장된 형식을 성취하기 위해 예술, 과학, 기술을 다양한 영적 전통과 연결했다.[28] 올리베로스는 불교, 명상, 태극권, 기공, 가라데를 심도있게 연구하여 마음과 신체의 에너지 흐름을 수련하는 방법과 언어를 고안했다. 그 기법처럼 그의 실천 및 교육법은 신체의 복잡계(complex system)의 균형을 회복하게 하고 건강해지도록 설계되었다. 이렇게 개인적 차원의 균형과 건강은 아마도 사회적 차원의 균형과 건강을 위한 전제조건일 것이다. 1970년 올리베로스는 텔레파시와 유체이탈이 연계된 <소리

169 [3]

명상(Sonic Meditations)>의 작곡에 착수했다. 이 획기적인 동시대 음악 작품은 거의 50년 뒤에도 계속해서 작곡가, 연주자에게 영감을 준다. 음악평론가 존 록웰(John Rockwell)은 "어떤 단계에서 음악, 사운드, 의식, 종교는 모두 하나인데 그[올리베로스]는 그 단계에 아주 가까워진 것으로 보인다"[29]고 말했다.

애스콧의 실천은 사이버네틱스와 초심리적 현상, 텔레매틱스와 텔레파시, 가상현실과 샤머니즘적 의식의 확장된 상태 사이의 유사점들을 그린다. 올리베로스가 <소리 명상>을 작곡하고 있던 시기, 애스콧의 1970년 에세이 「정신-사이버네틱 아치(The Psibernetic Arch)」는 "분명히 상반되는 두 개의 영역, 사이버네틱스와 초심리성, 마음의 서쪽과 동쪽, 말하자면 기술(technology)과 텔레파시 (telepathy), 규정(provision)과 예지(prevision), 즉 사이버(cyb)와 초심리성(psi)"을 통합했다. 나아가 애스콧은 "가장 참다운, 그리고 가장 희망적인 의미에서 예술은 정신-사이버네틱 문화를 표현하기 시작할 것이며 그것은 이미 시작된 것으로 보인다. 그것은 시각적, 구조적 대안으로서의 예술"[30]이라고 제안했다.

28) 올리베로스와 애스콧 사이의 공통점에 관한 부분들에 관해서는 예전에 샹컨과 해리스 (Yolande Harris)의 논문으로 게재된 바 있다. "A Sounding Happens: Pauline Oliveros, Expanded Consciousness, and Healing," *Soundscape* 16 (2017), pp. 4-14.

29) John Rockwell, "New Music: Pauline Oliveros," *New York Times*, Sept 23, 1977.

30) Roy Ascott, "The Psibernetic Arch" (1970), Edward Shanken, ed. *Telematic Embrace*, op. cit., p. 162.

데우스 엑스 포이에시스 | 에드워드 A. 샹컨

169 [4]

동양과 서양, 고대 도교 사상과 실리콘 테크노퓨처리즘을 서로 잇는 애스콧의 <열 개의 날개(Ten Wings)>(1982년 로버트 에이드리언 Robert Adrian의 <세계의 24시간(The World in 24 Hours)>의 일부)는 최초로 주역(周易)으로 점을 전 지구적으로 칠 수 있도록 컴퓨터 네트워킹으로 세 개의 대륙, 열여섯 군데 도시의 예술가들을 연결했다.[31] 애스콧은 테야르 드 샤르댕(Teilhard de Chardin)의 정신권(noosphere)과 베이트슨의 전체 마음(mind-at-large) 개념, 그리고 피터 러셀(Peter Russell)의 지구적 두뇌 모델의 차원에서 텔레마틱 아트에서 대두되었던 전 지구적 의식 장(field of consciousness)을 이론화했다. 틀림없이 올리베로스에게서 온 말로 보이는데, 애스콧은 텔레매틱스가 "우리 문화의 패러다임 변화와 (...) 인간 의식의 양자도약(quantum leap)이라 할 만한 것을 구성한다"[32]고 선언했다.

원격 현전과 텔레파시는 올리베로스의 작품에서 되풀이되는 주제다. '퍼시픽 텔(Pacific Tell)'과 '텔레파시 임프로비제이션(Telepathic Improvisation)'으로 구성되어있는 세 번째 <소리 명상>은 참여자 집단을 "집단 간 혹은 성간(星間) 텔레파시 전송을 시도하"면서 세 번째 명상 파트도 수행하도록 인도하는 네 번째(무제)로 증폭된다. 1990년대 후반에서 2000년대 중반까지의 올리베로스의 퀀텀 리스닝(quantum listening)과 퀀텀 임프로비제이션(quantum improvisation)은 미래의

예술적 비전을 제시한다는 면에서 같은 시기 애스콧의 테크노에틱스(technoetics)와 포토닉스(photonics)에 대한 사색과 궤를 같이한다. 「퀀텀 임프로비제이션」(1999)에서 올리베로스는 음악을 만들 수 있는 미래의 인공지능 '칩'의 이상적인 속성들을 열거한다. 그 속성들은 더욱 추상적인 초자연적 능력처럼 인간 두뇌를 상회하는 복잡하고 빠른 속도의 연산 능력이라는 상상 가능한 기술적 능력을 포함한다.

> 음악 에너지의 본질을 이해하는 관계적 지혜를 이해하는 능력. 음악의 기반이자 특권으로서 모든 존재와 만물의 영적 연결과 상호의존을 지각하고 이해하는 능력. 음악을 통해 공동체를 만들고 치유하는 능력. 고래가 광대한 바다에 소리를 내고 바다를 지각하듯 우주의 먼 곳까지 소리를 내고 우주를 지각하는 능력. 그것은 아직 미확인된 존재와 차원을 넘나드는 은하계의 임프로비제이션 무대를 올릴 수 있다.[33]

31) 애스콧은 다음과 같이 묘사했다. "우리가 8번 즉 '비(比) / 서로 친하고 돕는다 / 화합'에 접근했었지만, 그러나 그 마지막 행이 'x'로 끝나 있었던 탓에, 그것이 3번 즉 '둔(屯) / 일을 시작함에 어려움이 많을 괘'로 변경되어 버렸던 것이다. 그것은 정말 제대로 맞춘 운이었다." 로이 애스콧, 「예술과 텔레매틱스」, 「테크노에틱 아트」, 이원곤 옮김 (서울: 연세대학교 출판부, 2002), 25쪽.

32) Telematic Embrace, op. cit., pp. 189-90.

33) Pauline Oliveros, "Quantum Improvisation: The Cybernetic Presence," *Sounding the Margins: Collected Writings 1992-2009* (Deep Listening Publications, 2010), p. 53.

올리베로스의 실천은 애스콧의 작업에도 영향을 주었던 샤머니즘 의식과도 선명하게 연결되어있다. 샤먼은 공동체에서 특별한 역할을 행하기 위해 반은 자발적인 선택으로, 반은 다른 샤먼들의 부름을 받은 자다. 샤먼은 병을 낫게도, 해를 가할 수도 있기에 숭배와 공포의 대상이다. 종종 샤먼은 실패하면 죽을 수도 있는 자기치유 과정을 통해 샤머니즘의 잠재력을 증명한다. 샤먼은 여기 세계와 저 너머의 세계 둘 다에 속한다. 샤먼은 저 너머의 영혼과 조상신과 소통하고 그들에게서 배우고 아픈 공동체 일원을 낫게 하고 공동체 전체를 보호하고 치유하기 위해 지식과 지혜를 세상으로 가져온다. 버넘은 「샤먼으로서의 예술가(The Artist as Shaman)」에서 "사회의 본모습을 이해하는 데 가장 기여할 자는 인격들을 적나라하게 투사하는 것에 참여하는 정확히 그런 예술가들이다"라고 말했다. 버넘에게 사회적 병리는 오직 '신화적 구조'를 드러내고 '메타프로그램'을 펼치는 방법을 통해서만 극복될 수 있다. 그는 예술이 그런 드러냄을 위한 수단이며 특정 예술가 개인들을 신경과민증적 주문을 외워 메타프로그램으로부터 우리를 해방시켜줄 샤먼으로 보았다. 그 샤먼은 "모든 인간의 몸짓을 전형적 혹은 집단적 중요성을 띨 때까지 확대한다."[34]

1990년대 후반 애스콧의 예술 개념은 아마존 쿠이쿠루(Kuikuru) 족의 샤머니즘 의식의 참여 및 브라질 산토 다이메(Santo Daime) 공동체의 가르침에서 지대한 영향을 받은 것이다. 애스콧은

"샤먼은 영혼과 육체의 온전성을 목적으로 하는 의식의 탐색이 삶의 주제이자 목표인 이들의 의식을 '돌보는' 자"라고 설명한다. 고대 아야와스카(ayahuasca) 의례를 통해 확장된 의식 상태에서 샤먼은 "현실의 많은 층들, 서로 다른 현실들을 통과"할 수 있으며 "육체로부터 분리된 존재, 화신, 다른 세계의 현상"[35]과 연결될 수 있다. 그는 다른 눈으로 세계를 보고 다른 몸으로 세상을 누빈다. 샤먼은 동물을 포함한 다른 존재의 의식을 체현할 수 있고, 그것은 그를 해러웨이의 이론인 친족 관계를 재현하는 이상적인 지도자로 만든다.[36] 올리베로스는 버넘과 애스콧이 묘사했던 몇 가지 샤먼의 역할을 수행했다. 그에게 "영혼과 육체의 온전성을 목적으로 하는 의식의 탐색"이란 개인적, 직업적 삶의 "주제이자 목표"였다. 그의 작곡은 연주자와 관객의 주의를 집중시켜 "현실의 많은 층들, 서로 다른 현실들을 통과"할 수 있게 만드는 전략을 펼친다.

34) Jack Burnham, "The Artist as Shaman," *Great Western Salt Works: Essays on the Meaning of Post-Formalist Art* (New York, 1974).

35) Roy Ascott, "Weaving the Shamantic Web: Art and Technoetics in the Bio-Telematic Domain" (1998), *Telematic Embrace*, op. cit., pp. 356-62.

36) 이를 통해 샤먼은, 말하자면, 어떻게 인간이 우리처럼 훨씬 작고 약하고 느린 동물을 잡아먹는 표범이나 악어 같은 훨씬 힘이 센 동물을 먹이로 삼을 수 있는지에 대한 깨달음을 얻는다. 샤먼은 빙의된 사람의 퇴마 의식을 할 수 있다. 샤먼은 자신에게 영을 씌운 다음에 그것을 몰아냄으로써 빙의자는 건강을 회복할 수 있게 된다. 이 과정은 극도로 위험할 수 있기에 샤먼은 아주 강한 영혼, 자기치유의 능력이 있어야 하며 방법에 매우 정통해야만 한다. Marilys Downey, 샹컨과의 스카이프 인터뷰, 2017년 5월 5일.

한국에는 예술가에게 지속적인 영감을 불어넣는 무속이라는
풍부한 전통이 있다. 박생광 화백은 한국 근대미술의 주역으로
한국의 무속문화와 불교의 뿌리를 다루었다. 《디지털 프롬나드》
전에 선보이는 1985년 회화 작품 <무속>은 1980년대의 다른
작품들처럼 단청과 한국의 전통 공예를 연상시키는 강렬한 색깔을
띤다. 이 회화는 정면을 집중하여 바라보는 긴 눈과 흰 얼굴,
꽉 다문 입술의 샤먼의 압도적인 모습을 담았다. 무당은 새 조각이
위에 얹힌 토템 기둥인 솟대가 박혀있고 보석과 깃털이 달린
검은 모자를 쓰고 있다. 왼손에는 무구를 엄지에 묶어 쥐고 있다.
오른손의 손가락은 이상하게 뒤틀려 있는데, 마치 다른 사람의
가슴에 감긴 검고 노란 뱀을 잡으려고 뻗은 것처럼 보인다.
그 사람의 시퍼런 가면 같은 얼굴에는 부분적으로 빨간 칠이
되어있고 그 텅 빈 눈으로부터 아무것도 읽을 수 없다.
다른 작은 사람도 온몸이 뻣뻣한 그와 똑같이 빨갛게 칠해진
시퍼런 얼굴에 홀린 듯이 텅 빈 눈을 하고 있다. 생명 에너지가
충만한 흰 얼굴의 무당과, 삶과 죽음 사이를 오가는 굿을 겪거나
보는 시퍼런 얼굴의 사람은 극명한 대조를 이룬다.

최근 김정한 작가의 <버드맨>(2006~2009)도 한국의 무속과
불교 전통의 영향을 받은 멀티미디어 설치 작품이다. 작품은
근본적인 물음을 던진다. 어떻게 인간은 세계를 개념화하는가?
<버드맨>의 혼종적 세계가 인간의 생리적 한계를 넘어 지각을

변형시킬 수 있는가? 새로운 지각이 새로운 은유를 창조한다면,
다른 종의 지각적 현실을 경험함으로써 더 큰 공감과 생태학적
감성의 혼종적 관점들을 가질 수 있는가? 위에서 언급되었듯
인간과 비인간을 아우르거나 중개하는 것은 박생광 화백의
작품에서 새와 뱀으로 상징되는 무속의 특징이다. 혼종적인
인간새는 작가의 꿈에 나타났다. 꿈에서 그는 새의 머리와 하나의
날개만 가진 괴물로부터 새의 언어를 배웠다. 꿈과 작품은 새에
대한 두려움이 날개가 하나이고 짓이겨져 죽어가는 새를 돕지
못하게 막았던 유년시절 트라우마에 대한 작가의 죄의식을
해소하기 위한 시도로 해석될 수 있다. 김정한과 공동 작가들은
다음과 같이 설명했다.

> 한국의 전통에서 어떤 무당들은 죽은 영혼과 몸을 공유할 수 있다. 죽은
> 자의 영혼이 들어올 때마다 무당은 마치 그의 지각을 빌려오는 것처럼
> 다른 사람처럼 말하고 느낀다. 그 순간은 둘의 지각과 정체성이
> 혼재되어 살아있는 몸과 죽은 자가 공존하는 상태로 보인다.37)

'자아'가 '타자'와 다르지 않다는 개념은 <버드맨>에 내재된 또 다른
불교사상이다. 작품은 관객에게 인간과 조류의 감각질(감각인식
내부와 주관적 구성요소)이 혼재된 혼성 지각 형태를 경험하도록

37) Kim Jeong Han, Kim Hong-Gee, Lee Hyun Jean, "The BirdMan: hybrid perception,"
Digital Creativity 26.1 (2015), pp. 56-64.

한다. 그럼으로써 우리는 자아와 타자를 통합하여 우리의 의식을
본래 인간 정신의 한계를 넘어 확장시키고, 인간과 비인간 사이의
새로운 정체성을 창조하고, 결과적으로 무엇으로 살아가는지,
누구와 함께 살아가는지에 대한 새로운 은유를 창조할 수 있다.

핵전쟁, 지구온난화, 기술 남용에 대한 긴급하고 지속적인 관심은
진정으로 우리가 지각의 범위를 확장시키기를 요구한다. 우리는
과학적 합리성을 넘어서 지식을 만드는 방법을 확장시켜야만
한다. 우리는 반드시 의사소통 수단과 경로를 확장시켜야만
한다. 예술가는 '이상한 도구'의 가능성인 포이에시스의 최대치의
힘을, 그리고 '지나치게 목적적인 삶의 관점'을 교정하기 위해
알아내기 힘든 '지혜'를 끌어내야만 한다. 우리는 지구의 모든
존재를 친족으로 포용하고 '곤란함과 함께 하기'를 택해야 한다.
김정한 작가가 "인간의 판단이 아니라 타자의 지각을 통해서
인간은 그들이 만들어낸 사건들의 의미에 기대어 생태학적으로
그리고 창조적으로 살아갈 수 있다. 우리는 인간으로서 타자들과
소통하는 무한한 방법이 존재할 것이라는 전제로 이야기를 끝없이
창조한다"38)고 주장했던 것처럼 말이다. 미래가 있기를 바란다면
미래의 예술가는 디지털 산보자가 아니라 이탈을 증폭시키고
기술의 정확성을 왜곡시키는 열정적인 액티비스트여야 할 것이다.
그들은 애스콧, 김정한, 올리베로스, 박생광과 같이 고양된 형태의
지각을 경험하고 체계적 은유를 만드는, 모든 생명의 존엄성을

보전하는, 후세를 위해 지구를 치유하고 보존하는, 다른 형식의
삶과 지성과 교감하는 샤머니즘적 선지자여야 할 것이다.

38) ibid.

1970년 김포공항에 불시착한 일본 적군 멤버들의 요도호 하이재킹 이미지가 있다. 이는 TV에서 최초로 중계된 하이재킹 사건이기도 하다. 그들은 하이재킹에 실패했고 목적지 역시 가려고 했던 평양이 아닌 남한이었다. 이 사건은 역사 속에서 벌어진 실패의 이미지이다. 더불어 그들이 도달하려던 유토피아와 동일시했던 만화 주인공 <내일의 죠> 그리고 비슷한 시기 제작된 와카마쓰 고지의 <천사의 황홀>은 모두 연속된 실패의 이미지를 가지고 있다. 실패의 이미지는 거듭하여 변환을 시도하지만 변환된 세계에 도달하지 못하고 신기루처럼 사라진다.

한편 다중접속게임 일인칭 슈터의 시점 MMORPG(Massive Multiplayer Online Role Playing Game) FPS으로 화면 속 풍경을 돌아다니는 몸이 있다. 몸은 종종 손으로 표상되어 화면 속에서 부유한다. 게임 플레이어가 조작하는 손의 연장인 것이다. 화면 속에 등장하는 손은 움직임에 의해 풍경을 생성할 수 있고, 게임이 설정한 무대들을 거쳐 간다. 이제 그 손이 과거 적군파 하이재킹의 실패를 데모 버전 프로그램 속 CGI 풍경으로 경유해 다시 방문한다. 제한된 시간 동안 공항을 마비시킨다는 설정이 현실세계에서는 끔찍한 일이더라도 게임 내러티브에서는 일상적 미션으로 등장한다. 접속자가 서로를 적으로 설정한 규칙은 '총괄'로 숙청한다는 적군파 내러티브와 겹쳐졌다.

<데모>는 변환된 몸과 실패하는 이미지 패턴에 관한 질문에서 시작되었다. 말하자면, 역사 속에 실재하는 몸과 그것을 가공한 가상의 몸이라는 두 이미지는 항상 불일치하며 그 실패는 필연적인 것인가이다. 이 실패는 내러티브를 형성하는 생성과정과 관련하며 인공적이다. 영상 속에 보이는 몸은 그런 인공적 상황을 패턴화한다. 그러므로 영화나 비디오에서 기록된 몸의 이미지는 실패의 패턴을 그린다. 그것은 곧 장르나 유사한 경향으로 묶여 관습이 된다. 매체를 통해 가공된 몸은 그것이 실재와 구분할 수 없을 만큼 흡사해 보이더라도 결코 도달할 수 없는 두 세계의 이미지가 갖는 한계 속에 있는 것이다. 나는 이 작업에서 그러한 이미지가 생성되는 실패의 과정과 패턴을 연합 적군에 의한 김포공항 요도호 납치 사건과 일인칭 시점으로 전개되는 시뮬레이션 MMORPG 공항 에피소드를 동시에 진행하여 그려보려 하였다.

이 작업 속에서 이미지들은 일시적으로 생성되어 활동하다가 실패하여 사라진다는 공통된 시간을 겪는다. 신드롬 속에서 시간과 몸-손은 충돌을 일으키고 동일한 것으로 연결하려던 시도들은 에러를 발생시킨다. 손은 계속 화면 속에서 부유하며 공항납치를 시도한다. 게임 접속자 역시 적군파 멤버가 된듯 하지만 적군파라는 극단주의처럼 신드롬 속에서 가공된 인물일 것이다. 일치하기 위해 시도하는 순간들과 거기서 멀어진 실패로의 귀결이 내가 본 시간의 내러티브였다.

We are...people who will build our own world.

빛 가운데 손이 나타난다. 그로부터 말씀이 전해진다. 몸은 보이지 않는다.
프라 안젤리코 Fra Angelico의 '수태고지'(1430-1432) 에는 두 손이 신을
대신하여 등장한다. 성령의 빛이 두 손에서 비롯되고 처녀인 마리아가
임신하는 내용이다. 여기서 손은 단순히 몸의 일부가 아니라 전신의 표상이며
성스러움을 수행하는 역할을 한다. 수태고지를 실행한다는 차원에서 보면
손은 보이지 않는 것을 보이게 하는 기능을 수행한다.

한편, 손은 성스러움을 파괴한다. 안젤리코의 '모욕당하는 예수'(1440)에서 손은 예수에게 매질을 하고, 손가락질을 한다. 능욕당하는 예수는 눈이 가려진 상태에서 손들에 의해 고난을 당한다. 육신이 보이지 않는 순간 손의 움직임만이 전달된다. 손은 수행하고 그것은 몸의 잠재성을 암시한다. 몸을 대신해 수행하는 손의 이미지는 다른 문화의 신화에서도 찾아볼 수 있다. 손이 특정한 의미나 상징을 담고 있는 것이 아닌 변환 가능한 의미를 생성할 수 있다는 점에서 손은 몸을 적극적으로 대체한다.

브레송의 영화에서 등장하는 손 역시 그렇다. 더러운 손, 역겨운 손, 아름다운 손, 성스러운 손은 바로 몸의 행위뿐 아니라 행하는 이의 역할을 암시하며 그의 운명을 결정짓는다. 손을 바라보는 미드쇼트를 통해 그 사람이 어떤 옷을 입었는지, 어떤 상태에 있는지, 무엇을 하려 하는지, 어디에 있는지 짐작할 수 있는 것이다. '돈'(1983)에서 손은 생각보다 앞서 움직이고, 행위의 최종 결정을 담당하는 역할을 한다. '어느 시골사제의 일기'(1951)에서는 끓인 포도주에 반복해서 각설탕을 넣는 손의 행위만으로도 그것이 사제의 파멸을 앞당기고 있음을 짐작할 수 있다. 이때 손은 반복해서 어떤 경험들을 불러 일으키고 이미지를 만든다.

손이 실패한 이미지들 사이를 떠돌아다닌다. 두 손을 내밀고 걷는 사람은
앞이 잘 보이지 않는 사람이거나 좀비일 가능성이 있다. 시뮬레이션 화면에
떠다니는 손들은 정면을 향해 있고 이미지들 사이를 가로지르며 임무를
수행하거나 체험한다

손이 실패한 이미지들 사이를 떠돌아다닌다. 두 손을 내밀고 걷는 사람은
앞이 잘 보이지 않는 사람이거나 좀비일 가능성이 있다. 시뮬레이션 화면에
떠다니는 손들은 정면을 향해 있고 이미지들 사이를 가로지르며 임무를
수행하거나 체험한다

김웅용 179 Woong Yong KIM

CGI 풍경 속에서 손은 몸의 역할을 한다. 버튼을 누르는 손이 재생과 죽음-게임오버의 운명을 결정하는 것이다. 그렇게 손의 경험이 몸으로 전이된다.

데모 프로그램인 오픈 소스의 배포와 MMORPG(Massive Multiplayer
Online Role Playing Game)에서 손은 퍼포먼스로 경험하는 신드롬과 같다.

데모 프로그램인 오픈 소스의 배포와 MMORPG(Massive Multiplayer
Online Role Playing Game)에서 손은 퍼포먼스로 경험하는 신드롬과 같다.

182

적군파는 이미지 속에서 만들어지고 그 속에 고립되어 자멸한 사례들 중 하나이다. 그들 스스로 만든 이미지가 아니라 덧붙여진 이미지 속에 갇혀버린 것이다. 유토피아적 세계라는 이미지, 선이라는 착각의 이미지, 내일의 죠 이미지, 심지어 미시마 유키오 이미지까지. 만들어진 이미지 속에서 살아가며 그들은 자신을 가상의 이미지에 동화시켰다.

요도호 납치의 총책임자였던 적군파 멤버 다미야 다카마로는 1970년 3월 당시, 일본을 떠나면서 다음과 같은 말을 남겼다.

"우리는 '내일의 죠'다."

붉은무리
일본여객기납

평양에 가기위해 장난감 총, 사무라이 칼 등으로 비행기-요도호를
납치한 적군파 멤버들이 1970년 김포공항에 불시착했다.

DEMO 데모

시위(示威), 또는 데모는 사람들이 공동의 목적을 가지고 공공연하게 위력
또는 기세를 보여 다른 사람에게 영향을 주는 행위이다.

게임 체험판(Demo game)은 가정용 게임기의 게임 소프트 등으로
사용자에게 체험 테스트 받는 것을 목적으로 배포되는 게임이다. 보통 게임
체험판은 오리지널판에 비해 제한된 기능이 많다.

어트랙트 모드라고도 한다. 오락실 게임과 이의 영향을 받은 비디오 게임에서
게임을 플레이하지 않을 시 중간 중간 나와 시선을 끄는 플레이화면을
말한다.

데모웨어(Demoware), 평가 소프트웨어라고도 부른다. 셰어웨어
소프트웨어는 보통 인터넷에서 내려 받거나 잡지에 포함된 디스크를 통해
무료로 제공된다. 보통 이러한 소프트웨어는 사용기간과 기능에 제약이 있다.

자의식이 사라진, 구성된 이미지의 세계 속에서 살아가며 떠도는 손들은 연속된 시간을 갖지 못한다. 항상 일시적 체험의 한계 속에서만 살아간다. 이미지들은 일시적으로 만들어지고 경험은 저장되지 않는다. 언제 에러가 발생할지도 모른다. 프로그램으로 생성된 이미지를 경유하면 그런 경험을 무한 반복할 수 있다.

자의식이 사라진, 구성된 이미지의 세계 속에서 살아가며 떠도는 손들은 연속된 시간을 갖지 못한다. 항상 일시적 체험의 한계 속에서만 살아간다. 이미지들은 일시적으로 만들어지고 경험은 저장되지 않는다. 언제 에러가 발생할지도 모른다. 프로그램으로 생성된 이미지를 경유하면 그런 경험을 무한 반복할 수 있다.

블루 스크린은 과거 요도호의 풍경과 그래픽으로 생성된 손을 연결하는
화면이다.

보이지 않는 풍경과 대상은 변환된 화면 밖에서만 드러난다.

블루 스크린에 잠식된 세계에서는 시뮬레이션의 몇 가지 사례가 있을 뿐이다.

변환이미지 A와 B 그리고 C.

김웅용 189 Woong Yong KIM

에러라는 감각

감각이 데모 프로그램을 통해 경험된다. 몸은 게임 속에서 메시지를 전달받고
몇 가지 미션을 통과해야 한다. 접속자는 같은 편이면서도 서로를 숙청의
대상으로 삼는다. 그렇게 프로그램의 규칙 너머에서 데모게임은 에러를
동반한다. 에러는 고스란히 예상치 못한 감각으로 구성된다.

```
                          Windows

Windows crashed again. I am the Blue Screen of Death. No one
hears your screams.

    *  Press any key to terminate the application.
    *  Press CTRL+ALT+DEL again to restart your computer. You will
       lose any usaved data in all applications.

                 Press any key to continue _
```

컴퓨터상의 오류는 간단한 오류부터 블루 스크린 같은 심각한 오류까지 다양한다. 바이러스 등 인위적으로 발생시키는 오류도 있다. 오류로 인해 작업하던 파일이 날아가거나 하는 경우도 잦다. 프로그래밍의 측에서는, 버그의 일정으로 취급하기도 하지만, 대개 발생하면 버그와 달리 컴파일 자체가 실패하는 것이다.

Press any key to continue __

작품 제작 계획	작업(전시) 방식
접근	**이미지 변환 장치**
- 관람객에게 미술작품을 감상하고 향유하는 소극적 경험이 아닌 미술관에서 누릴 수 있는 다른 층위의 경험(직접 작업을 만들어 가는 적극적 체험)을 제공 - 디자인 작업이 완성되어지는 과정을 체험할 수 있는 '디자인 스튜디오'를 연출 **키워드**	서울시립미술관 소장품(19점)을 재료로 관람객이 새로운 작품을 만들 수 있는 터치스크린 툴 제작 - 소장품 중 하나의 작품을 선택 - 각 작품마다 미술관 큐레이터 혹은 평론가에 의해 작성된 작품의 - 설명글 중 색채, 구조, 표현기법 등을 카테고리화하여 150개의 키워드를 도출. 참여자는 세 단계로 분류된 키워드들 중 세 개를 선택 - 각 키워드마다 일정한 필터값이 입력되어 새로운(예측 불가능한) 이미지 생성
- 타이포그래피: 정보 전달의 가장 중요한 도구, 그래픽디자이너를 다른 창작자들과 구분 짓는 가장 분명한 영역 - 대화: 디자인 작업 진행 과정에서 동반되는 의사소통 수단 - 확장성: 고정된 매체에 국한되지 않는 현 시점의 디자인 - 미스 커뮤니케이션: 디자인의 과정에서 발생하는 불가항력적인 요소 **기대** - 참여자의 행위에 따라 시시각각 변화하는 캔버스를 통해 디자이너의 작업 과정 내부에 들어온 듯한 경험을 제공 - 'A.I. 시대에 디자인이라는 행위는 생존할 수 있는가' 혹은 '인간의 감각이 창작행위에 어떻게 작동하는가' 등의 질문에 대해 참여자의 체험을 통한	- 선택된 작품명 + 선택한 키워드의 조합에 의해 새로운 작품명 생성 - 새로 생성된 작품은 입력한 이메일과 벽면의 아트월로 전송 **전시 공간** 전시장에 공간을 마련하여 관람객이 작품을 만드는 과정과 결과물을 전시 - 6,000x4,300mm - 공간의 가운데 관람객이 참여할 수 있는 터치스크린 모니터 사용 - 양쪽 2개의 벽면에 거울 벽을 연출, 확장된 갤러리의 느낌을 표현 - 터치스크린을 통해 만들어진 완료된 작품을 위로 Swipe하면 스크린에 아카이브 됨 - 아카이브되어 벽면에 뿌려진 작품들은 시간의 흐름에 따라
응답을 기대	점점 뒤로 밀려나감 - 참여자들끼리 작업을 하면서 나누는 대화 내용이 음성인식 시스템을 통해 바닥면에 타이포그래피로 표현, 일정 시간이 지나면 자동으로 사라짐

미술관에서 전달받은 소장품(19점)과 작가 소개글에서 추상적 이미지로 변환이 가능한 150개의 키워드를 도출

어떤	키치적인	세밀하게	우연성
특정	대중적	표상하고	집중
거창한	즉흥적	역설적	순수성
메세지	빠르게	관조적	탐미
상징	변화하는	적대적	실험정신
메타포	명상적인	무감각하게	환산되는
삶에서	채색	지나치는	이분법적
기쁨	유기적으로	폐쇄적인	서정성
슬픔	욕망	은밀하게	향토적
분노	현대적	부조리한	이상향
행복	원색적인	굵직한	왕성한
추함	토속적인	급속한	단순한
감정	전통적인	무분별하게	평면적
이야기	비사실적	고찰하며	섬세하게
함축적	강렬하게	흘러내린	표현된
여성	과감하게	꿋꿋하게	단면
자전적	전면적으로	강인함을	관찰자적
보편적인	균일한	한가롭게	묘사
웃음소리	반복적인	평화로운	받아들이는
따뜻하게	초월한	비현실적	풍자
위태롭게	방향성	급격하게	소통
고단함	드러내는	본격적	단절
비정형의	마음속에	암울한	소외
거친	관념적	차용하여	도발적
위계	사변적	어두운	당당한
병치하여	초현실적	시작하는	극도로
상이한	순간적으로	탐구	흔들리는
공존	복합적인	직관적	질긴
언제나	지속적으로	자유로운	근간으로
가시적인	대채로운	생동감	사실적
연속적인	그로테스크한	극복하려는	리듬감
추상적	전위적인	고도화된	모순
전환	사이에	재해석된	유동성
구체적인	아름다운	차이	
오랫동안	상반된	엇갈리는	
동시에	뒤섞여	파격적인	
단색조	생경한	탈피하여	
독창적인	중첩되어	해체	
화려한	활발히	과도기의	

필터

각 키워드마다 이미지 필터값들을 입력

각 필터값은 1개 이상의 무작위의 수치값을 포함한다.

150개의 키워드는 색상 변환 / 단순 이미지 효과 / 분절, 모양 변화 3개의
그룹으로 나눈다.

그룹1 - 색

1. 순수성
2. 원색적인
3. 다채로운
4. 가시적인
5. 단색조
6. 어떤
7. 여성
8. 모순
9. 은밀하게
10. 어두운
11. 아름다운
12. 암울한
13. 슬픔
14. 키치적인
15. 파격적인
16. 과감하게
17. 강렬하게
18. 화려한
19. 활발히
20. 감정
21. 추함

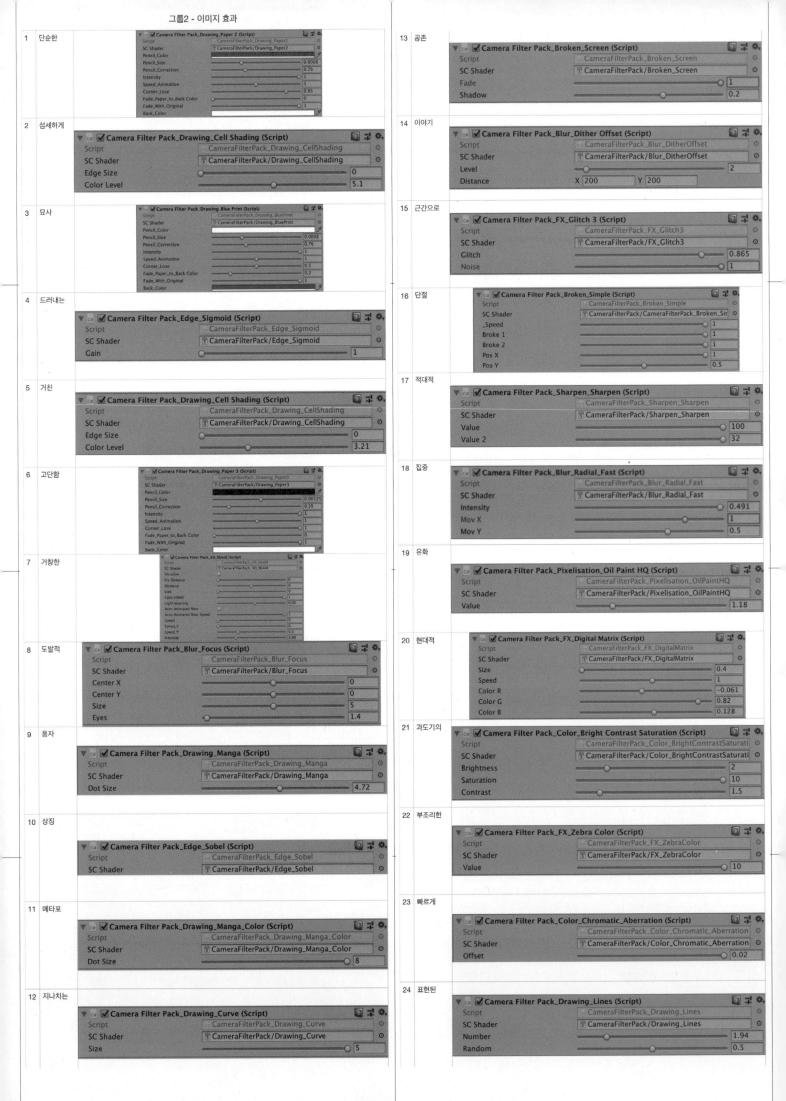

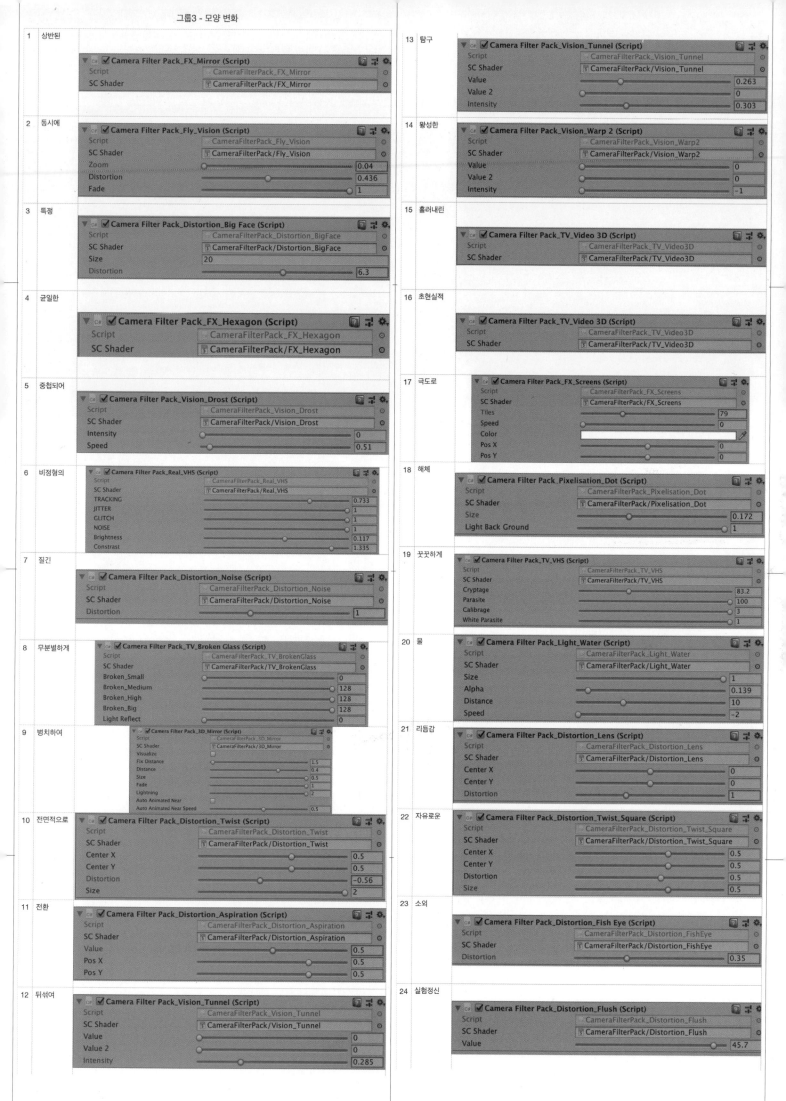

1 상반된

Camera Filter Pack_FX_Mirror (Script)
Script — CameraFilterPack_FX_Mirror
SC Shader — CameraFilterPack/FX_Mirror

2 동시에

Camera Filter Pack_Fly_Vision (Script)
Script — CameraFilterPack_Fly_Vision
SC Shader — CameraFilterPack/Fly_Vision
Zoom — 0.04
Distortion — 0.436
Fade — 1

3 특정

Camera Filter Pack_Distortion_Big Face (Script)
Script — CameraFilterPack_Distortion_BigFace
SC Shader — CameraFilterPack/Distortion_BigFace
Size — 20
Distortion — 6.3

4 균일한

Camera Filter Pack_FX_Hexagon (Script)
Script — CameraFilterPack_FX_Hexagon
SC Shader — CameraFilterPack/FX_Hexagon

5 중첩되어

Camera Filter Pack_Vision_Drost (Script)
Script — CameraFilterPack_Vision_Drost
SC Shader — CameraFilterPack/Vision_Drost
Intensity — 0
Speed — 0.51

6 비정형의

Camera Filter Pack_Real_VHS (Script)
Script — CameraFilterPack/Real_VHS
SC Shader — CameraFilterPack/Real_VHS
TRACKING — 0.733
JITTER — 1
GLITCH — 1
NOISE — 1
Brightness — 0.117
Constrast — 1.335

7 질긴

Camera Filter Pack_Distortion_Noise (Script)
Script — CameraFilterPack_Distortion_Noise
SC Shader — CameraFilterPack/Distortion_Noise
Distortion — 1

8 무분별하게

Camera Filter Pack_TV_Broken Glass (Script)
Script — CameraFilterPack_TV_BrokenGlass
SC Shader — CameraFilterPack/TV_BrokenGlass
Broken_Small — 0
Broken_Medium — 128
Broken_High — 128
Broken_Big — 128
Light Reflect — 0

9 병치하여

Camera Filter Pack_3D_Mirror (Script)
Script — CameraFilterPack_3D_Mirror
SC Shader — CameraFilterPack/3D_Mirror
Visualize
Fix Distance — 1.5
Distance — 0.4
Size — 0.5
Fade — 1
Lightning — 2
Auto Animated Near
Auto Animated Near Speed — 0.5

10 전면적으로

Camera Filter Pack_Distortion_Twist (Script)
Script — CameraFilterPack_Distortion_Twist
SC Shader — CameraFilterPack/Distortion_Twist
Center X — 0.5
Center Y — 0.5
Distortion — -0.56
Size — 2

11 전환

Camera Filter Pack_Distortion_Aspiration (Script)
Script — CameraFilterPack_Distortion_Aspiration
SC Shader — CameraFilterPack/Distortion_Aspiration
Value — 0.5
Pos X — 0.5
Pos Y — 0.5

12 뒤섞여

Camera Filter Pack_Vision_Tunnel (Script)
Script — CameraFilterPack_Vision_Tunnel
SC Shader — CameraFilterPack/Vision_Tunnel
Value — 0
Value 2 — 0
Intensity — 0.285

13 탐구

Camera Filter Pack_Vision_Tunnel (Script)
Script — CameraFilterPack_Vision_Tunnel
SC Shader — CameraFilterPack/Vision_Tunnel
Value — 0.263
Value 2 — 0
Intensity — 0.303

14 왕성한

Camera Filter Pack_Vision_Warp 2 (Script)
Script — CameraFilterPack_Vision_Warp2
SC Shader — CameraFilterPack/Vision_Warp2
Value — 0
Value 2 — 0
Intensity — -1

15 흘러내린

Camera Filter Pack_TV_Video 3D (Script)
Script — CameraFilterPack_TV_Video3D
SC Shader — CameraFilterPack/TV_Video3D

16 초현실적

Camera Filter Pack_TV_Video 3D (Script)
Script — CameraFilterPack_TV_Video3D
SC Shader — CameraFilterPack/TV_Video3D

17 극도로

Camera Filter Pack_FX_Screens (Script)
Script — CameraFilterPack_FX_Screens
SC Shader — CameraFilterPack/FX_Screens
Tiles — 79
Speed — 0
Color
Pos X — 0
Pos Y — 0

18 해체

Camera Filter Pack_Pixelisation_Dot (Script)
Script — CameraFilterPack_Pixelisation_Dot
SC Shader — CameraFilterPack/Pixelisation_Dot
Size — 0.172
Light Back Ground — 1

19 꿋꿋하게

Camera Filter Pack_TV_VHS (Script)
Script — CameraFilterPack_TV_VHS
SC Shader — CameraFilterPack/TV_VHS
Cryptage — 83.2
Parasite — 100
Calibrage — 3
White Parasite — 1

20 물

Camera Filter Pack_Light_Water (Script)
Script — CameraFilterPack_Light_Water
SC Shader — CameraFilterPack/Light_Water
Size — 1
Alpha — 0.139
Distance — 10
Speed — -2

21 리듬감

Camera Filter Pack_Distortion_Lens (Script)
Script — CameraFilterPack_Distortion_Lens
SC Shader — CameraFilterPack/Distortion_Lens
Center X — 0
Center Y — 0
Distortion — 1

22 자유로운

Camera Filter Pack_Distortion_Twist_Square (Script)
Script — CameraFilterPack_Distortion_Twist_Square
SC Shader — CameraFilterPack/Distortion_Twist_Square
Center X — 0.5
Center Y — 0.5
Distortion — 0.5
Size — 0.5

23 소외

Camera Filter Pack_Distortion_Fish Eye (Script)
Script — CameraFilterPack_Distortion_FishEye
SC Shader — CameraFilterPack/Distortion_FishEye
Distortion — 0.35

24 실험정신

Camera Filter Pack_Distortion_Flush (Script)
Script — CameraFilterPack_Distortion_Flush
SC Shader — CameraFilterPack/Distortion_Flush
Value — 45.7

원본

어떤

파격적인

복합적인

웃음소리

묘사

단절

부조리한

굵직한

전위적인

반복적인

어떤 + 반복적인 + 부조리한

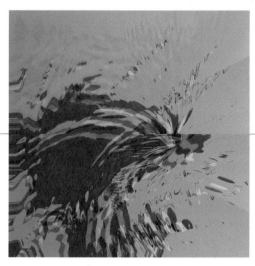

전위적인 + 파격적인 + 단절

묘사 + 복합적인 +반복적인

굵직한 + 파격적인 + 웃음소리

202

Poster Generator 1962-2018

To get started,
touch anywhere on the screen

1. 시작하려면 터치스크린의 아무 곳이나 터치하세요.
2. 소장품들 중 하나를 선택한 후 오른쪽 아래 Start 버튼을 누릅니다.
3. 키워드 세 가지를 선택하면 작품이 생성됩니다.
4. 작품을 만드는 과정에서 나누는 대화는 음성인식 센서에 의해 텍스트로 변환되어 바닥에 나타납니다.
5. e-mail 주소를 입력한 후 화면을 위로 슬라이드 하면 완성된 작품이 정면의 아트월과 입력하신 e-mail로
 동시에 보내집니다.

1. To get started, touch anywhere on the screen.
2. Select one of the collections, and press Start on the lower right.
3. If you select three keywords, your work will be created.
4. Conversations in the process of creating the work are converted to text by speech
 recognition sensors and displayed on the floor.
5. When you enter your e-mail address and slide the screen upwards, the final work
 will be sent to the art wall in front and the e-mail you entered.

Please select one of the collections

노상균, 별자리9_쌍둥이자리(2010)

Start

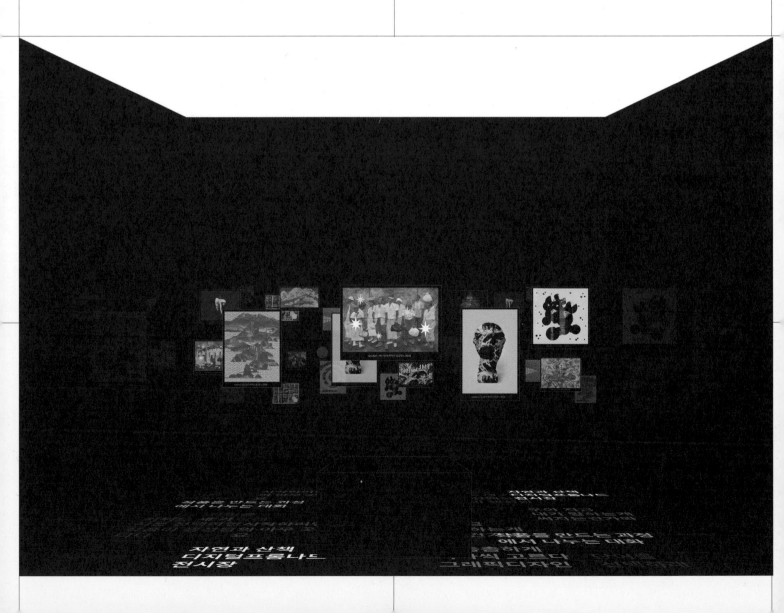

예술의 종언과 디지털 아트

김남시

예술의 종언

1826년 행한 미학 강의에서 헤겔은 "예술이 최고의 것으로 규정되던 시대는 우리에게는 과거의 것이 되어버렸고", "예술이 본질적인 관심사였던 관점도 더 이상 우리의 것이 아니"라고 단언한다. 당대의 예술은 "더 이상 현실성과 직접성을 갖지 않고", "다른 민족들에게 있었고 지금도 있을 수 있는 만족을 보장하지도 않는다"[1]는 것이다. 예술이 더 이상 당대의 주요한 관심사가 아니며 사람들을 만족시키지도 못하는 상황에 처하게 된 것은 당대 예술가들의 역량이 부족하거나 당대 문화가 이전 시대에 비해 퇴보했기 때문이 아니다. 오히려 그 반대다. 이는 예술을 포함한 인류 문화 발전의 필연적 귀결이다. 예술은 정신이 자신을 실현해가는 과정에서 드러나는 특정한 형태인데, 당대의 정신은 더 이상 예술 속에서 자신의 최고의 관심사를 찾기 힘든 단계에 도달하였기 때문이다. 이로부터 도출된 예술의 종언이라는 테제는 예술이 더 이상 제작되기를 멈추었다는 말은 아니다.

이는 예술의 근본을 이루던 무엇인가가 이전 시대와는 급진적으로 달라졌으며 그와 함께 예술이 역사 속에서 가지던 의의가 크게 변화되었음을 의미한다. 도대체 무엇이 어떻게 바뀌었다는 것일까.

헤겔에 의하면 이전 시대의 예술가는 자신이 다루는 "내용과 그 내용의 묘사에 있어서 참된 진지함"을 가지고 있었다.

예술가가 내용과 그 묘사에 있어 참된 진지함을 가진다는 것은, 내용을 자기 자신의 의식의 무한함과 참됨으로 받아들이고, 그의 가장 내적인 주관성과 그 내용 사이의 근원적 통일 속에서 살아간다는 것이다. 그 내용이 드러나는 형상은 예술가로서의 그에게 절대적인 것과 대상들의 영혼을 가시화시켜주는 데 최종적이면서 필연적인 최고의 방식이 된다. 자신에게 내재하는 제재의 실체를 통해 예술가는 그 [실체의] 전개(Exposition)에 묶이게 된다. 예술가는 제재와 그 제재에 속하는 형식을 직접 자기 자신 속에, 자신의 존재의 본래적 본질로서, 그가 상상해낸 것이 아닌 자기 자신으로서 지니기에, 예술가는 이 진정으로 본질적인 것을 객관화하고, 그를 생생하게 표상하고, 형성하는 것에 매진한다. 그러할 때에만 예술가는 온전하게 자신의 내용과 묘사에 열중하며, 그의 고안물은 자의의 산물이 아니라, 그 자신으로부터, 바로 이 실체적 토대로부터 연유하는 것이 된다.[2]

1) Georg Wilhelm Friedrich Hegel, *Philosophie der Kunst: Vorlesung von 1826* (Frankfurt am Main: Shurkamp, 2004), p. 54.

예술의 내용과 묘사에 있어 '참된 진지함'을 가지고 있던 예술가는 그저 마음 가는 대로 임의의 내용을 선택하지 않는다. 그 자신에게 절대적이고 참된 것으로 여겨지는 것, 그의 깊은 주관성과의 근원적 통일을 이루고 있는 것이 그의 예술의 내용이 된다. 그 내용을 형상화하고 묘사하는 예술의 형식 역시 자의적이지 않다. 형식은 그에게 절대적인 것으로 여겨지는 내용을 가시화하는 '최종적이면서도 필연적인 방식'이어야 한다. 이러한 시대의 예술은 "한쪽에는 그 자체로 우연적이지 않고 임시적이지 않은 내용이, 다른 쪽에는 그러한 내용에 전적으로 상응하는 형상화 방식"[3]이 서로 결합되어 있었고 바로 이를 통해 "이상으로서의 본래적인 예술작품이라는 개념"[4]을 이룰 수 있었다. 예술가에게 절대적이고 본질적인 것이 예술의 내용이 되고, 그 내용이 그를 드러내는 필연적인 형상화 방식과 결합해 있던 예술, 바로 이 관계맺음을 통해 예술은 "정신이 자신을 실현하는 형식, 정신이 자기 자신을 드러내는 특별한 방식"[5]이자 "인간 정신의 최고의 관심이 인간에게 의식되는 방식"[6]으로서의 본래적인 예술일 수 있었던 것이다.

그런데 헤겔이 예술의 낭만적 단계라 불리는 시기에 "이 모든 관계가 철저하게 변화되었다."[7] 예술가가 더 이상 자신의 예술의 내용과 묘사 방식에 대해 구속적이지 않게 된 것이다.

특별한 내용과 바로 그 제재에만 적합한 묘사 방식에 묶여있는 것은 오늘날 예술가에게는 과거의 일이 되었고 예술은 이를 통해 자유로운 도구가 되었다. 예술가는 주관적 능숙함의 척도에 따라 어떤 종류의 것이건 상관없이 임의의 모든 내용에 대해 그 도구를 사용한다.[8]

예술가가 임의의 모든 내용에 대해 예술이라는 도구를 사용하는 일, 곧 자신이 다루는 내용과 제재, 그를 묘사/형상화하는 방식을 자유롭게 선택한다는 건 오늘날 우리에게는 너무도 당연한 것으로 여겨진다. 그런데 헤겔에게 이것은 예술이라는 정신의 영역에서 일어난 전적으로 새로운 현상이었다. 이는 예술의 내용이 작가의 의식의 실체적인 것으로, 다시 말해 그의 의식의 가장 내적인 진리를 형성하지도 않으며, 어떤 특정한 묘사 방식이 필연적이라고도 여겨지지도 않는다는 것을 의미한다. 예술의

2) Georg Wilhelm Friedrich Hegel, *Vorlesungen über die Ästhetik II* (Frankfurt am Main: Shurkamp, 1984), pp. 232-233. 게오르그 빌헬름 프리드리히 헤겔, 두행숙 옮김, 『헤겔의 미학 강의 2』(은행나무, 2010).

3) ibid., p. 223.

4) ibid., p. 223.

5) Georg Wilhelm Friedrich Heglel (2004), op. cit., p. 51.

6) ibid., p. 51.

7) Georg Wilhelm Friedrich Hegel(1984), op. cit., p. 234.

8) ibid., p. 225.

내용과 그 묘사 방식의 역사적 필연성이 해체되기 시작한 것이다.

"예술가가 특정한 예술 형식에 대한 이전의 제한으로부터 해방되고, 모든 형식과 제재가 그가 활용할 수 있는 것으로 된"9) 사정은 정신의 역사적 발전 과정의 필연적 귀결이다. 예술가에게 절대적이고 참된 것으로 여겨지고, 그의 내적인 주관성과의 근원적 통일성을 이룰 만큼 그의 의식을 규정하는 어떤 이념이나 세계관이 더 이상 존재하지 않게 되었기 때문이다. 달리 말하면 근대의 예술가가 그만큼의 반성 능력을 획득했기 때문이다. 예술가는 이전 시대를 지배하던 신화적, 종교적 세계관에 지배받지 않는다. 근대인으로서 그가 종교를 가질 수는 있지만 그가 가진 믿음은 더 이상 '절대적이고 참된 것', 자신의 본래적 본질로 여겨지지 않는다. 자신의 종교적 믿음에 대해 이미 반성적 거리를 획득한 그는 자신의 신앙을 비신앙 또는 무신앙과의 관계 속에서 상대화시켜 바라볼 것이다. 그가 어떤 이유로든 종교적인 내용의 작품을 제작한다 하더라도 그 내용이 그의 의식의 가장 내적인 진리를, '그의 의식에 직접적으로 실체적인 것'이라 말하기 힘든 이유다. "오늘날의 프로테스탄트가 마리아를 조각이나 회화의 대상으로 만든다 하더라도 그 제재에 대한 참된 진지함은 우리에게는 없는"10) 것이다.

시대를 규정하던 종교적, 이념적 세계관을 반성적으로 바라볼 수 있게 된 근대적 예술가는 이제 예술의 내용과 형식, 곧 그

214 [1]

내용의 묘사 방식을 '자유롭게' 선택한다. 그의 의식이 실체적인 것으로부터 해방되어 일어난 결과다. 이와 더불어 예술은 주관적인 것이 된다. 예술의 낭만적 시대는 자신의 내면성으로 회귀한 주관적 정신에서 연유한다. 고전적 이상의 해소와 더불어 자기 자신에게로 회귀한 낭만적 예술가는 이제 자신에게 외부적인 세계의 전체 내용으로부터 자유로워지면서 내면의 고유성과 특수성에 매진하게 된 것이다. 그 결과 이전 시대 예술에서 다루어졌던 '영원'하고 '고귀'한 내용들 대신, 그 자체로는 덧없고, 일시적이며, 우연적인 감정과 내면성이 예술의 주요한 내용으로 등장한다. 이제 예술가는 "인간의 정서 그 자체의 깊이와 높이, 일반적인 인간적인 기쁨과 고난, 그의 노력과 행위, 운명들", "무한한 자신의 감정과 상황들", 한마디로 "인간의 가슴"11)에서 일어나는 일을 예술의 제재로 삼는다. 나아가 그를 묘사하는 방식 역시 "그 내용에 가장 적합해 보여야 한다는 요구 외에는 철저하게 '동등한' 이미지들, 형상화 방식들, 이전 시대 예술의 형식들의 창고"12)에서 선택한다. 특정 내용을 예술의 제재로 삼아야 할 필연성도, 특정한 형상화와 묘사 방식을 고수해야 할 이유도 없이,

9) ibid., p. 236.

10) ibid., p. 233.

11) ibid., p. 235.

12) ibid., p. 235.

214 [2]

자유롭게 자신의 '가슴'에서 길어낸 주관적인 것을, 그에 적합해 보이기만 한다면 어떤 형상화나 묘사 방식이라도 활용해 작품을 만들어내는 것이다. 이렇게 주관화·내면화된 예술의 대상이 크게 다양해지는 건 당연한 귀결이다.

이 영역이 포괄할 수 있는 대상들의 범위는 무한대로 확장된다. 예술이 그 영역이 닫혀있는 그 자체로 필연적인 것이 아니라, 우연적 현실을 그 형태와 관계들의 한정 없는 변양들 속에서, 자연과 그 개별적 형상들의 다채로운 유희를, 자연적 욕구와 만족을 찾는 욕망을 가진 인간의 일상적인 행동과 활동을, 그 우연적인 관습, 상황, 가족생활, 시민적 용무의 활동들, 한마디로 외적인 대상성의 예측할 수 없이 다양한 것을 내용으로 삼기 때문이다.13)

다른 것이 아닌 바로 그 내용을 다룰 수밖에 없는 내적 필연성도, 그 내용으로부터 도출된 묘사와 형상화 방식도 없이, 예술가의 감정과 착상을 드러내기에 적절해 보인다는 것 외에는 어떤 다른 이유도 없이 선택되는 내용과 형식, 이것이 예술의 종착점 낭만적 예술이 도달한 모습이다. 이제 우리는 왜 헤겔이 예술은 '더 이상 현실성과 직접성을 갖지 않으며', 더 이상 우리의 본질적인 관심사가 아니라고 말하는지를 이해할 수 있다. 예술은 더 이상 시대적 관심사나 역사적 이상을 내용으로 삼지도 않으며 '대상에 대한 순수한 마음에 듦'에서 출발하여 예술가의 내면이나 능숙함을

214 [3]

드러내는 '무해한 놀이', '무한한 판타지에 침잠', '운율과 각운의 희롱에서의 자유'에 다름없게 된 것이다. 예술은 "영혼을 현실에 대한 집요한 연루를 넘어서게"14) 만드는 주관적 유희가 되어버린 것이다.

예술의 종언 이후의 예술

시대적 정신과 관계하는 대신 주관화·내면화된 예술, 한마디로, 예술의 내용과 그 묘사 방식에 있어 '참된 진지함'이 없는 예술은 더 이상 '역사적'이길 그친다. 예술가에게 이것은 무엇보다 예술이 역사로부터 철저히 자유로워짐을 의미한다. 『예술의 종언 이후의 예술』15)에서 단토(Arthur Danto)는 그 점을 강조한다.

이것은 예술가들로 하여금 역사를 이어 써야 하는 과제에서 해방시켰다. 이것은 예술가들을 '엄밀한 역사적 노선'을 따라야

13) ibid., p. 223.

14) ibid., p. 242.

15) 헤겔 사유의 틀을 따르기는 했으나 단토가 말하는 예술의 종언은 19세기가 아니라 20세기, 보다 정확히는 1964년 앤디 워홀(Andy Warhol)의 <브릴로 상자(Brillo Box)>와 더불어 이루어진다. 이 작품과 더불어 예술이 자기 자신으로부터 나와서 자신의 본질에 대한 질문, 곧 예술이 무엇이고 그것은 어떻게 예술 아닌 것과 구분되는가를 제기했기 때문이다. 이 질문에 대한 대답은 예술로부터는 얻어질 수 없고 철학을 소환하는데, 이를 통해 예술은 더 이상 자신이 제기한 질문을 스스로 풀 수 없는 상황에 도달함으로써 종언을 고하게 된다는 것이다.

214 [4]

하는 강제에서 벗어나게 하였다. 이것이 의미하는 바는 이제부터는 생각해낼 수 있는 모든 것이 예술이 될 수 있다는 것이다. (…) 예술이 종말에 도달하고 나자, 추상화가, 리얼리스트, 알레고리 화가, 형이상학적 예술가, 초현실주의자이거나 아니면 풍경화, 정물화 혹은 누드 전문 화가일 수도 있다. 누군가는 자신이 원하는 대로 장식적 혹은 축어적 예술가, 일화의 이야기꾼이, 종교적 화가나 포르노그래피 제작자가 될 수도 있다. 어떤 것도 역사적 명령에 종속되지 않기에 모든 것이 허용된다.[16]

생각해낼 수 있는 모든 것이 예술이 될 수 있다는 것은 다른 한편 우리가 더 이상 예술을 일반적인 역사적 범주에 입각해 서술할 수 없게 되었다는 것을 의미한다. 우리는 개별 예술가와 그들의 작품을 각각의 내용과 묘사 방식에 대해 이야기할 수 있을 뿐, 그 작품들을 포괄할 수 있는 내적 서술 논리를 가진 예술의 역사를 이야기할 수 없다.[17] 헤겔에게 낭만적 단계의 예술은 예술을 역사적 성격을 갖는 정신과의 관계에서 설명—정신의 자기 자신으로의 회귀—할 수 있었던 마지막 대상이었던 것이다.

디지털 아트

디지털 아트 역시 예술의 종언 이후의 예술인가? 나는 그렇지 않고 생각한다. 디지털 아트는 다음과 같은 점에서 종언에 이르지 않은

예술, 여전히 역사적 노선을 따르며 역사를 이어 쓰고 있는 예술이다.

헤겔에게 예술의 역사를 규정해왔던 것이 정신과 이념이었다면 디지털 아트에서는 기술이 예술의 발전을 규정짓고 그 내용을 창안하게 하는 역할을 담당한다. 디지털 아트의 내용은 그 출발점에서부터 기술 규정적이었다. 여기서는 기술이 "제재의 실체를 통해 예술가[로 하여금] 그 [실체의] 전개에 묶이게" 만든다. 사진 기술과 다르게 디지털 기술은 현실의 재현을 둘러싸고 기존 예술과 경쟁하지 않았다. 디지털 기술은 처음부터, 기존 미술은 하지 못했던 독자적 이미지 생성 능력을 통해 새로운 이미지를 만들어내거나 미술가들에게 기존의 이미지를 새롭게 변형시키는 도구를 제공하였다. 디지털 기술은 처음부터 기존의 예술과는 전혀 다른 차원의 시각 이미지의 창조 및 변형의 가능성을 제공하였고 이로써 이전까지 다룰 수 없었던 새로운 내용을 예술의 대상으로 삼을 수 있게 했던 것이다.

디지털 아트에서 내용과 묘사/형상화 방식의 관계는 임의적이지 않다. 여기에서는 디지털 기술이 먼저 작가들에게 새로운 '묘사

16) Arthur Danto, *Kunst nach dem Ende der Kunst* (München, Wilhelm Fink, 1996), p. 22. 아서 단토, 김광우·이성훈, 「예술의 종말 이후—컨템퍼러리 미술과 역사의 울타리」(미술문화, 2004).

17) Hans Belting, *Das Ende der Kunstgeschichte: eine Revision nach zehn Jahren* (München, C.H.Beck, 1995).

방식'의 가능성을 제공하면, 이로부터 이전까지 의식되지 못하던 새로운 '내용'이 환기된다. 디지털이라는 기술이 새로운 예술의 제재와 내용을 창안하고 개시한다는 것이다. 낸시 버슨(Nancy Burson)의 초창기 작업 <미인 합성체(Beauty Composites)> (1982)나 <인류(현재 인구 분포에 따라 배분된 동양인, 백인, 흑인) (Mankind(An Oriental, a Caucasian, and a Black weighted according to current population statistics)>(1983~1985)는 디지털 이미지 합성 기술을 통해 서구 중심적인 미의 기준이나 인종적인 차이의 지각과 인류에 대한 표상 사이의 간극이라는 주제를 예술의 내용으로 삼을 수 있었다. 신체에 대한 3차원 스캔과 3D 프린터 기술을 통해 실현된 카린 잔더(Karin Sander)의 미니어처 조각 작업은 바로 그 기술을 통해 조각가의 개입 없이 이루어지는 신체의 사실적 재현과 결부된 미학적 질문들을 제기한다. 제프리 쇼(Jeffrey Shaw)의 고전적인 디지털 작업 <읽을 수 있는 도시(The Legible City)>(1989) 역시 관람자 신체의 움직임에 반응하여 움직이는 가상 이미지 기술에 의해 비로소 가능해진 것으로, 그로 인해 기존 예술에서는 다루어질 수 없었던 신체적 방향감각과 장소성의 문제를 내용으로 삼을 수 있었다. 백남준의 말을 빌자면 디지털 아트는 "새로운 접촉이 새로운 내용을 낳고 새로운 내용이 새로운 접촉을 낳는 피드백"[18]에 따라 이루어지는 것이다.[19]

디지털 매체와 기술은 기존까지의 예술의 내용과 형태뿐 아니라

그것의 관람 방식도 급진적으로 변화시켰다. 디지털 기술이 제공하는 상호작용성은 작품의 전개에 관람자의 참여를 필수적 요소로 포함시켰고[20] 인터넷과 텔레마틱 기술은 작품에 대한 관람자의 관계를 직접적인 공간적 현존 너머로까지 확장시켰다. 이러한 상호작용성은 디지털 혹은 미디어 아트[21]를 온전히

18) 백남준, 「예술과 인공위성」, 1984, 랜덜 패커·켄 조던(편), 「멀티미디어—바그너에서 가상현실까지」, 아트센터 나비 학예연구실 옮김(나비프레스, 2004), 112쪽에서 재인용.

19) 「아방가르드와 키치」에서 그린버그는 피카소, 브라크, 몬드리앙, 미로, 칸딘스키, 세잔 같은 모더니즘 작가의 경우 "그들이 작업할 때 다루는 매체에서 주로 영감을 끌어"내고 "이러한 요소들 속에 필수적으로 함축된 것이 아니라면 어떤 것이든 배제하는" 경향을 보이는 데 반해 "달리와 같은 화가의 주요 관심은 그가 사용하는 매체의 과정들이 아니라 그의 의식의 과정 및 개념들을 재현"하고 있다는 점에서 [매체] "외적인" 주제를 복구하려는 반동적인 경향"을 지닌다며 구분한다. 이러한 구분에 따르면 작품의 영감이 작업하는 매체 자체로부터 오는 디지털 아트는 여전히 '매체 특정적'이라 말할 수 있다. 클레멘트 그린버그, 「아방가르드와 키치」, 「예술과 문화」, 조주연 옮김(경성대학교출판부, 2004), 17쪽.

20) "과거에는 예술가가 승리를 위해 게임을 풀어갔다. 그렇기 때문에 그는 언제나 게임을 주도하는 입장에서 상황을 설정해왔다. 반면 관람자는 계획된 방식으로만 움직일 수 있고, 자신만의 전략을 만들어낼 줄 몰랐기 때문에 언제나 패자의 위치에 설 수밖에 없었다. (…) [오늘날에는]예술-경험의 일반적인 맥락은 예술가에 의해 주어지지만, 어떤 특정 의미에서 작품의 전개는 예측할 수 없을 뿐 아니라 관람자의 개입에 의해 판가름난다." 로이 애스콧, 「행동주의 예술과 사이버네틱 비전」, 랜덜 패커·켄 조던(편)(2004), 앞의 책, 192쪽에서 재인용.

21) 디지털 기술의 보편화로 인해 오늘날 '미디어 아트', '뉴미디어 아트', '디지털 아트'의 엄밀한 구분은 쉽지 않게 되었다. 「디지털 아트」의 저자 크리스티안 폴(Christiane Paul)은 디지털 아트를 "사진, 판화, 조각 혹은 음악과 같은 전통적 예술의 대상들을 창작하기 위한 하나의 도구로서 디지털 기술을 사용하는 예술"과 "오직 디지털 기술을 자신의 고유한 매체로 하여 특별히 디지털 형식으로 담고 그것을 보관, 재현하는 쌍방향성과 참여성을 이끌어내는 예술"로 구분한다. 크리스티안 폴 「디지털 아트」, 시공아트 2007, 8쪽. 최근에는 후자처럼 "처음부터 디지털 포맷으로 제작된 예술작품'을 'Born-Digital-Art'라 칭함으로써 사후에 디지털화된 미디어 아트와 구분하기도 한다. Bernhard Serexhe ed. *Preservation of Digital Art: Theory and Practive* (Wien: Ambra Verlag, 2013), Glosary.

예술가의 주도하에 의해 창작되던 고전적인 예술작품과
본질적으로 다르게 만든다. 한마디로 여기서는 작가의 주관성,
내면성이 작품의 전면에 등장하지 않는다. 디지털 아트는 기술과
매체를 통해 비로소 개시하게 된 새로운 내용들—인공생명,
인공지능, 기술화된 신체, 정체성 등—을 다루거나, 기술과 매체의
결과로 생겨난 사회·문화·윤리적 문제들을 작품의 내용으로
삼는다. 여기서 중요한 것은 작가의 주관성이 아니다. 낭만주의
이후의 예술에서 중심 제제가 된 작가의 주관성과 내면성은 디지털
기술의 묘사 방식이 불러내는 객관적 이념과 문제들의 배후에
머물러있다.22)

바이오테크놀로지를 비롯한 기술화된 신체의 문제를 작업화하는
스텔락(Stelarc)이나 생명공학과 유전자 조작의 가능성을
실험하는 에두아르도 칵(Eduardo Kac) 등의 작가는 자기 신체를
기꺼이 위험한 예술적 실험에 내맡기고, 네트워크 내 통제와
감시를 문제 삼는 행동주의 작가들은 권력과 자본을 상대로
아슬아슬한 저항을 벌인다. 우리는 이러한 예술적 실천에서 헤겔이
말한 "내용과 그 묘사에 있어 참된 진지함을 갖는" 예술가의
모습을 본다. 이들에게 예술은 "인간의 가슴에서 일어난 일"을
"이전 시대 예술의 형식들의 창고"에서 골라낸 형상화 방식으로
표현하는 것이 아니다. 오히려 이들은 "제제와 그 제제에 속하는
형식을 직접 자기 자신 속에, 자신 존재의 본래적 본질로서,

그가 상상해낸 것이 아닌 자기 자신으로서 지니기에, 진정으로
본질적인 것을 객관화하고, 그를 생생하게 표상하고, 형성하는
것에 매진"하는 예술가라고 말할 수 있다.

예술이 역사를 이어 쓰거나 역사적 노선을 따라야 하는 강제에서
벗어났다는 것은 그만큼 예술이 역사적으로 '사소'해졌다는
말이기도 하다. 역사적으로 사소하고 임의적이 된 예술은
일화적으로만 서술될 수 있을 뿐이다. 그러나 기술이라는 실체적
토대에 의존해23) 있는 디지털 아트는 그에 의거해 '역사화'될 수
있다. 디지털 아트의 역사가 아직 서술되지 않았다는 사실이
이 예술의 현재성을 증거한다.

22) "이와 같은 새롭고 급진적인 문화의 초기 단계에서는, 예술가가 하는 일은 관람자와의 새로운
관계를 이끌어내는 데 지나지 않는다. 그는 자신들의 생각을 다루는 새로운 방식들, 생각을 담아낼
유연하고 적합한 구조를 모색한다. 다시 말하면, 그는 동시대의 경험을 조율하기 위한 새로운
흐름을 만들어내려고 한다. 그리고 자기가 할 수 있는 기술을 증대시키기 위해 기술적 자원을 찾고
있기도 하다. 그의 관심은 대화가 가능하다는 것을 확인하는 것이다 이 대화는 오늘날 예술의
내용이자 메시지다. 그리고 이것이 바로 결정론적 관점에서 보았을 때, 예술의 내용이 없어진 것
같고, 예술가는 아무런 이야기를 하지 않고 침묵하는 것처럼 보이는 이유다. 의사소통, 피드백과
실행 가능한 상호작용의 현대적 방식들이 이제 미술의 내용이다." 로이 애스콧, 「행동주의 예술과
사이버네틱 비전」, 랜덜 패커·켄 조던(편)(2004), 앞의 책, 194쪽에서 재인용.

23) 디지털 아트의 기술 의존성은 보존이라는 측면에서 또 다른 문제를 낳는다. 빠른 속도로
발전하는 하드웨어와 그에 맞추어 업데이트되는 소프트웨어로 인해 이전 시기의 디지털 매체—CD
롬 등—나 프로그램 등을 아예 실행시키지 못하게 되는 소위 '디지털 노후화'가 그것이다. 이에
대해서는 Bernhard Serexhe, "Born Digital-But still in Infantry," Bernhard Serexhe ed.
Preservation of Digital Art: Theory and Practive (Wien: Ambra Verlag, 2013).

예술의 종언과 디지털 아트 | 김남시

아예 이곳을 떠나기로 했다. 수 없이 돌변하는 외부의 변화를 못 견딘 B는 작업실을 떠나기로 마음먹는다. B는 필요한 재료와 과거에 만들어낸 중요한 마음덩어리들을 고민하며 선별한다. 이제 새로운 작업실(마음공간)을 찾아 떠나 모험 혹은 여행이 시작되었다. 가는 도중 많은 일들을 겪는다. 고심 끝에 선별한 재료와 마음 덩어리들을 무사히 이상향의 장소에 가져다 놓을 수 있을까? B가 가고 싶은 B라는 공간은 시간은 얼마나 걸리고 어느 방향으로 가야 도착 할 수 있을까? 같은 길을 돌고 돌아 원래의 작업실로 도착하는 것은 아닐까?

<스튜디오 B 로 가는 길> 시놉시스에서 발췌

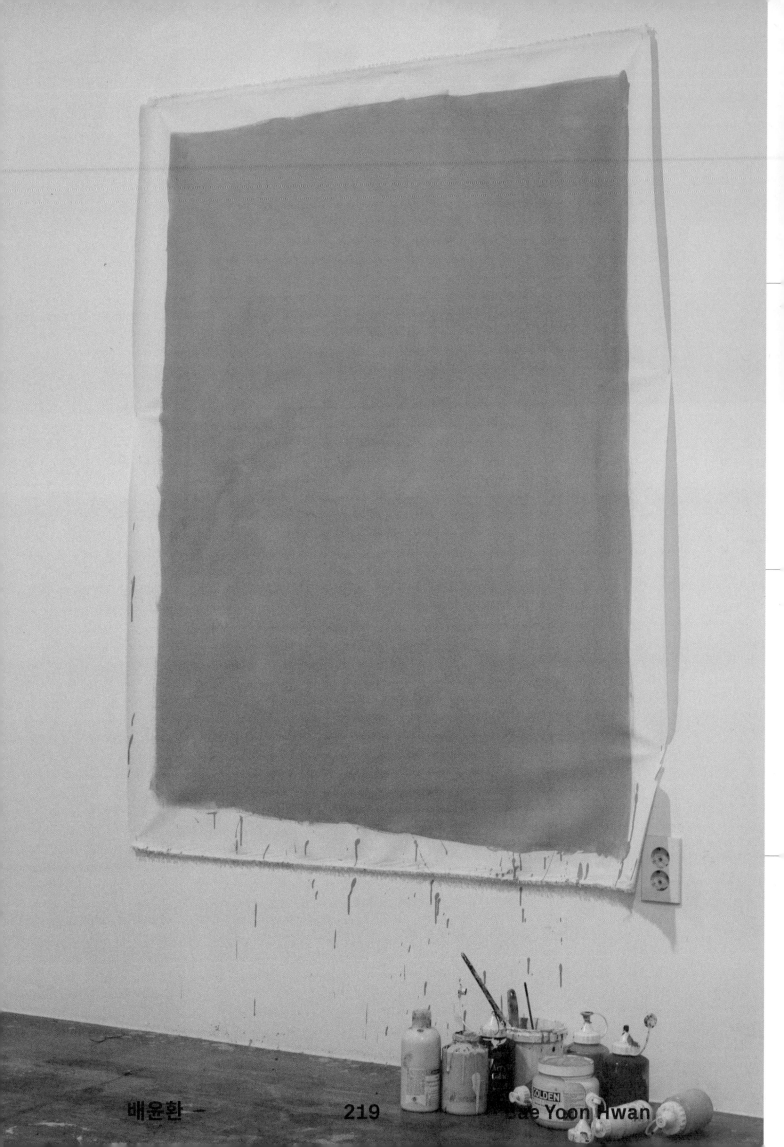

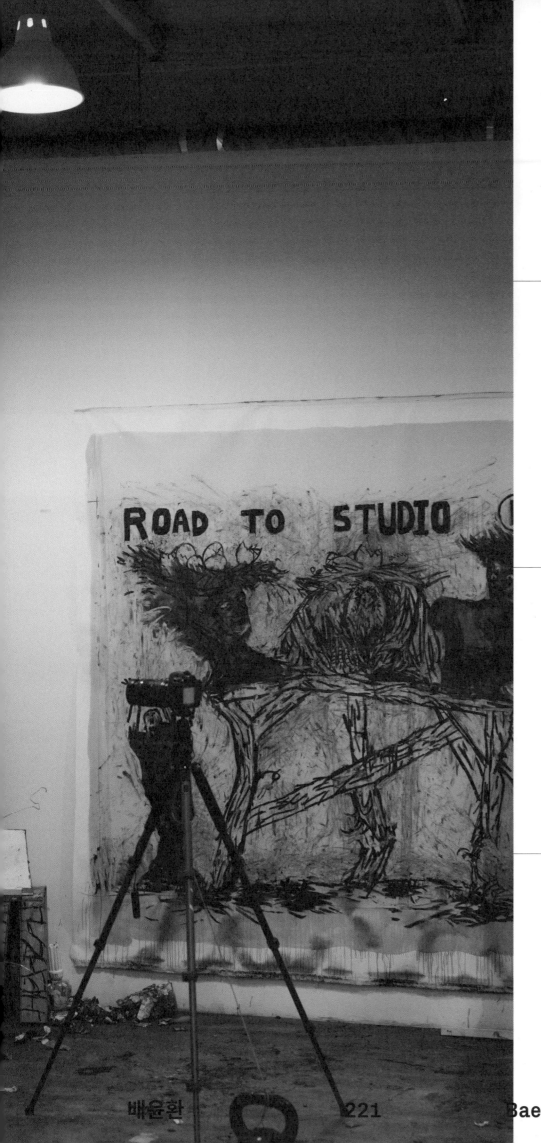

배윤환 225 Bae Yoon Hwan

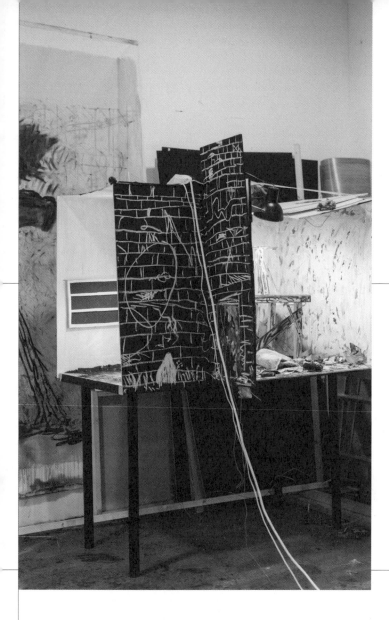
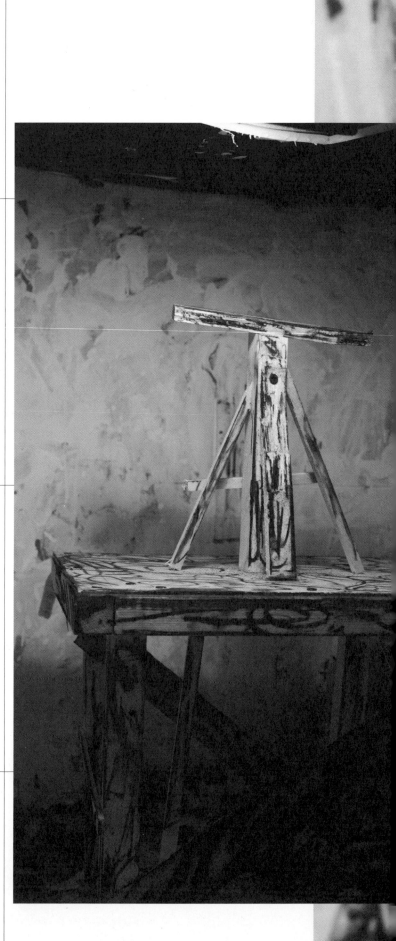

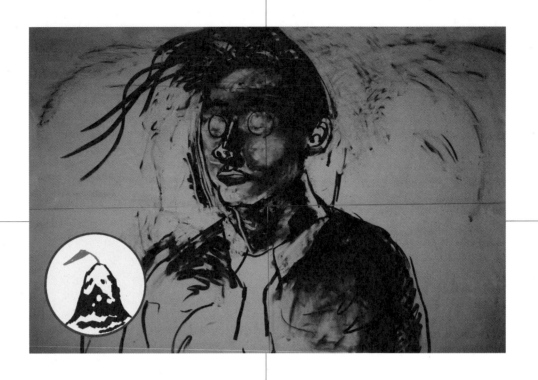

추운 겨울 밤 한 사람이 담배를 피우고 눈밭에 버렸다. 피우다 버린 담뱃불은 오지 속 오두막의 희미한 불빛처럼 힘겨운 주황빛을 발하다가 이내 꺼졌다. 사람은 매서운 추위 속에 지쳤다. 더욱이 밤이었고 방향을 잃었다. 가벼운 산책에서 시작된 발걸음은 이제 생존의 갈림길에 허우적 되고 있다. 공포와 한기 속에 오로지 자신의 오감에 의지해 아니 이미 꺼져버린 오감을 포기하고 발이 움직이는 대로 단내 나는 입김을 내뿜으며 걷고 또 걸었다. 어디를 가고 있던 중이었는지도 잊었다. 무거운 적막 속에 자신이 밟는 눈의 비명소리와 얼어붙은 귀를 스쳐가는 괴이한 소리만이 가득히다. 갑자기 어디신가 쿵 하는 소리가 들렸다. 눈사태인가? 비행기가 추락했나? 분명 어마어마한 무언가가 눈밭에 떨어진 소리다. 그 와중에 사람은 작년 여름 냄새를 떠올렸다. 막 자른 풀의 진 냄새, 여름 나무들의 피톤치드, 산을 가로지르는 개울의 물방울 소리들. 자주 올랐던 산의 울퉁불퉁한 바위들. 산에 오를 때 다리가 바위를 잡아먹듯이 거침이 올랐던 그다. 다리가 갈지자를 그리며 가위처럼 악어처럼 크고 작은 거친 바위를 먹어치우며 걸었었다. 다시 눈밭이다. 분명 희미하지만 저 멀리 불빛이 보인다. 사람은 마지막 힘을 다한다. 목구멍이 따갑다. 눈보라 속의 찬바람이 아무 여과 없이 사람의 폐 속 깊숙이 때려박힌다. 태풍에 고장 난 문짝처럼 들숨 날숨이 열고 닫힌다. 어느새 가까워진 불빛. 아까 사람이 버린 담뱃불이었다.

<스튜디오 B로 가는 길>의 모티브인 배윤환 단편소설 오두막

배윤환　　　231　　　Bae Yoon Hwan

자신이 작업실을 비웠을 때 작업실 스스로 움직인 듯한 느낌을 받은 적은 있었다. 그러나 그것이 눈앞에 현실로 들어난 것은 처음이었다. 작업실의 주인인 자신을 매번 거부하는 것 같아 실망감도 있었지만 자신이 없을 때만 요상한 힘을 발휘하는 작업실에 호기심도 일어나 기운을 차리기도 했다. 왜냐하면 대부분 그런 호기심과 엉뚱한 생각이 유일하게 그림을 그리고 싶게 만드는 순간이었기 때문이다. 작업이 시작되자 작업실은 순식간에 놀이터, 도박장, 지옥, 수련장으로 변해갔다. 오늘은 다른 호기심이 든다. 아예 이곳을 떠나기로 했다.

<스튜디오 B로 가는 길> 시놉시스에서 발췌

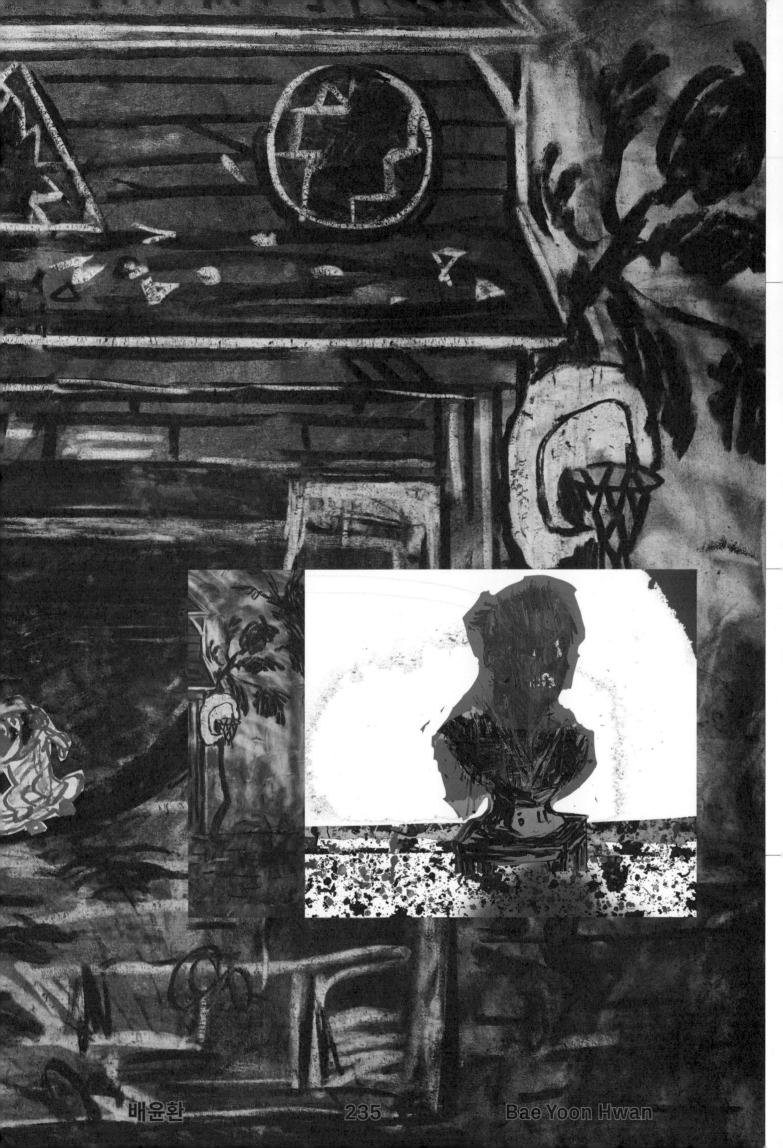

배윤환 235 Bae Yoon Hwan

기이한 것은 B가 뭔가를 깨달은 순간 그 깨달음이 한줌의 덩어리가 되어
그의 뒤통수로 빠져나가 입을 막고 어깨를 흔들거리며 추적도, 습격도 아닌
애매한 태도로 일정한 거리를 유지한 채 들키지 않기 놀이를 한다는
것이다. 마치 미끼만 쏙 빼먹고 도망치는 물고기처럼 반대로 B는 매번
걸려드는 물고기처럼.

<스튜디오 B로 가는 길> 시놉시스에서 발췌

236

서울시립미술관은 개관30주년을 맞이하여 <디지털 프롬나드>展을 준비했습니다. 1988년 경희궁 서울고등학교 터에서 시작한 서울시립미술관이 올해로 30년이 되었습니다. 2002년 구(舊) 대법원터에 건축물 전면부를 보존하여 지금의 서소문 본관을 신축하였고, 이후 2004년 남서울미술관 분관, 2013년 북서울미술관 분관 등이 차례로 개관되었습니다.

공자의 옛 말씀에 '서른'을 일컬어 '자기를 세우는 해'〉 라고 하셨습니다. 서울시립미술관으로서의 방향과 정체성을 더욱 뚜렷이 해야 할 30주년을 기념하기 위해 시립미술관이 자랑하는 소장품 4천700여점 중에서 자연과 산책을 키워드로 30점을 선별하였습니다. 이를 디지털 테크놀로지를 활용한 10명의 젊은 작가들의 신작 커미션과 어우러지게 함으로써 미술과 미술관에 대한 새로운 해석과 몰입과 참여를 이끌어내는 <디지털 프롬나드>전을 선보입니다.

경험이 고도화되는 디지털 환경 속에서 자연을 산책하는 것과 같은 인간의 실존적 경험이 어떻게 변화해갈 것인가, 그리고 미술은 이러한 시각적 표상과 경험들을 어떻게 예술적으로 해석하고, 작품으로 끌어들이며, 반성적으로 성찰할 것인가에 대한 고민을 이번 전시에서 작품으로 펼쳐보이고자 합니다. 또한 이것은 최근 인터넷 기반의 디지털 미디어나 소셜 미디어의 광범위한 시각적 영향 아래 동시대 미술이 새로운 매개 방식에 의해 비물질화, 비형상화, 정보화 등의 최신의 양상을 담아내는 것을 진단해보는 기회이기도 합니다.

이미 우리 안에 와있는 미래의 테크놀로지를 활용하여 서울시립미술관 소장품에서 선별한 작품들 속을 산책하듯 거닐면서 작품이 표상해냈던 시대의 마음과 온도의 변화들을 느껴볼 수 있는 기회이자 관람객이 미래의 산책자가 되어 전시에 함께 참여해보는 기회가 되시기 바랍니다.

미술관에 서른 살이 될 때까지 함께 해주신 모든 분들께 이 자리를 빌어 깊은 감사를 전합니다. 앞으로도 저희 서울시립미술관에 끊임없는 관심과 성원을 부탁드립니다.

감사합니다.

〉 子曰 "吾十有五而志于學. 三十而立, 四十而不惑, 五十而知天命, 六十而耳順, 七十而從心所欲, 不踰矩."

In celebration of Seoul Museum of Art's 30th anniversary, we are presenting "Digital Promenade." The Seoul Museum of Art, which started at the site of Seoul High School inside Gyeonghuigung in 1988, is now in its 30th year. In 2002, the front part of the former Supreme Court building was conserved and built into the current Seosomun main building, and the Nam Seoul Museum of Art and Buk Seoul Museum of Art opened in 2004 and 2013 respectively.

In the old words of Confucius, 'thirty' is said to be 'the year to establish oneself.' To commemorate the 30th anniversary in which our direction and identity as the Seoul Museum of Art should be made clearer, we have selected 30 works from the Museum's proud collection of some 4,700 works using the keywords nature and stroll. By combining them with new commissions by 10 young artists that utilize digital technology, we are presenting the "Digital Promenade" which reinterprets arts and the art museum, and induces new engagement and participation. In particular, the Korea Creative Content Agency has provided such tremendous support and cooperation for the production of new commission works and the exhibition.

The contemplation on how a digital environment that enhances our experience will transform our human experience that strolls through it, and how art should artistically interpret these visual representations and experiences to adopt them into artworks with reflective introspection, will be unfolded through the works in this exhibition. It is also the opportunity to diagnose the trend in which contemporary art is including the latest aspects such as dematerialization, disembodiment, and informatization by means of new mediation methods under the broad visual impact of internet-based digital media and social media in recent years.

It will be an opportunity to try out future technologies that are already among us to take a stroll through the works selected from Seoul Museum of Art's collection, and feel the changes in the minds and atmosphere of the periods that the works represent, as well as an opportunity for the visitors to participate in the exhibition as future strollers.

 I send my deepest gratitude to all who have been with us in the museum's thirty years. I Look forward to your continued interest and support for the Seoul Museum of Art.

Thank you.

디지털 프롬나드 속으로
여경환

회화 x 이미지의 미래

한 점의 회화를 제작하고 전시하고 감상하는 일련의 과정은 계속되고 있고, 머지않은 미래에도 사라지지는 않을 것이다. 그러나 전체의 시각적 지형도에서 하나의 회화 작품이 의미를 발생시키고 해석을 확장시키는 문제는 이전과는 다른 위상을 갖게 될 것이다. 미술계라는 제도 안팎에서 회화가 제작되고 유통되고 소비되는 방식이 이전과는 다른 조건에 놓이게 되기 때문이다. 특수한 시각적 예술 양식인 회화는 어떤 방식으로, 언제까지 회화일 수 있을까? 전혀 새로울 것 없는 이 진부한 고민을 다시금 붙잡게 될 수밖에 없는 것이 디지털 시대의 피할 수 없는 조건이다.

예술작품에는 시대를 초월한 감동과 의미가 영속적으로 존재한다고 흔히 말하지만, 실상 대부분의 예술 양식은 그 시대의 자장 속에 존재한다. 예술은 형식과 주제, 당대의 매체, 소비와 유통의 방식과 같은 총체적 요소들을 통해 시대적 변화에 밀접하게 조응하고 변화하면서 그 생명력을 유지해왔다. 인간을 둘러싼 미디어(환경)를 적극적인 미술의 매체로 끌어들인 미디어 아트 역시 마찬가지다. 미디어 아트는 미술이 미술의 문법 안에서 이해되고 통용되는 것을 넘어, 미디어 환경이나 네트워크와 결합해 때로는 작품의 매체로, 소재로, 주제로 활용되고 있으며, 때로는 그 사회적 함의가 논구되고, 때로는 그 위험성에 대한 경고가 제기되기도 하면서 미술이 좀 더 넓은 영역에서 소통되기를 바랐던 미술가들의 꿈의 연장이었을 것이다.

지금의 미디어 아트는 키네틱 조각부터 시작해서 사이버네틱스, 상호 인터랙션, 위치기반추적 등과 같은 기술을 이용하거나 인체의 움직임과 공기의 파장, 상대방과의 거리와 사운드, 목소리 같은 요소들을 결합하기도 한다. 물론 이 과정에서 중요한 미학적 요소는 과학과 예술 사이의 무리한 종합이 빚어내는 기괴함을 벗어나는 일이다. 이미 슬라예보 지젝은 '신체 없는 기관'에서 다음과 같이 지적했다. "예술적 '아름다움'은 실재적 사물, 상징화에 저항하는 사물의 심연이 외양하는 가면이다. 한 가지는 확실하다. 최악의 접근은 과학과 예술의 일종의 '종합'을 목표하는 것이다. 그러한 노력들의 유일한 결과는 심미화된 지식이라는 뉴에이지 괴물의 일종이다." 결국 심미화된 지식, 테크놀로지적 심미화가 아닌 미학의 정치화를 어떻게 달성할 것인가 하는 문제는 미디어 아트에서도 피할 수 없는 문제처럼 보인다.

그래서 이처럼 예술과 미디어의 경계를 끊임없이 재편하고 확장하는 미디어 아트의 시대에 미술이 당면한 문제에 대한 본질적인 물음을 제기해보는 것은 오랫동안 예술이 수행해왔고 또 앞으로도 그럴 거라는 기대의 지평을 가늠하고 그 과정에서

INTO THE DIGITAL PROMENADE
Kyung-hwan Yeo

The Future of Painting x Image

The process of creating, exhibiting, and appreciating a piece of painting is still going on, and neither will it disappear in the near future. Yet in the overall visual topography, the meaning and the extended interpretation that a painting generates will have a different topology. This is because the way in which paintings are produced, circulated and consumed within the system of the art world will be placed in a different condition from before. In what way, and to what extent can painting that is a particular style of visual art, remain as painting? The inevitable condition of the digital era is that this timeworn contemplation that is nothing new has to be clasped once again.

Though it is often said that an artwork has a timeless touch and perpetual meaning, the fact is that most art forms exist within the scope of its era. Art has maintained its vitality by reflecting the era through collective elements such as the form and theme of the art, the medium of the times, the method of consumption and distribution, closely adapting and altering according to the changes of the period. The same is true for media art, which brings in the media (environment) that surrounds human beings as active mediums of art. Instead of just being understood and accepted within the grammar of art, media art is sometimes used as a medium, material, and subject in combination with media environment or network, and the social implications that were discussed, and the warnings about the dangers that were raised would have been an extension of the artists' dream who wanted to see art communicate in a broader area.

The media art of today uses not only kinetic sculptures but also technologies such as cybernetics, interactions, and location-based tracking, or even combines elements such as the human motion, air movement, distance to the other, voice and sound. Of course, the aesthetic element that is crucial in this process is to avoid the uncanny that an unnatural synthesis between science and art can create. Slavoj Žižek already pointed out in the Organs without Bodies that "the Artistic 'beautiful' is the mask in the guise of which the abyss of the Real Thing, the Thing resisting symbolization, appears. One thing is sure. The worst approach is to aim at a kind of "synthesis" of science and art. The only result of such endeavors is some kind of New Age monster of aestheticized knowledge." In the end, the problem of how to achieve the Politics of Aesthetics rather than aesthetic knowledge or technological aestheticization, seems to be an issue that is avoidable even for media art.

Thus, questioning the fundamental problems faced by art in the era of media art, where the boundary between art and media is constantly reshaping and expanding, is perhaps a task that art has been carrying on and is expected to continue doing, through which process new possibilities can be found. What will

새로운 가능성을 모색하는 일인지도 모른다. 회화가 디지털 이미지로 존재하는 현실을 반영한다면 어떤 결과를 낳게 될까? 또 디지털 미디어로 변환되는 시대에 비주얼 리터러시는 어떤 변화를 겪게 될까. 모바일로 언제 어디서든 접속할 수 있는 인터넷은 또 하나의 세상을 만들어냈다. 스마트폰의 고화질 카메라에 담긴 이미지는 일상에서 만나는 온갖 이미지들의 소스를 얻을 수 있고, 웹의 사진 앨범(photo album)으로 저장되어 포토샵이나 다양한 애플리케이션으로 언제든 수정할 수 있는 이미지가 된다. 사진 이미지는 때로는 텍스트와 결합하거나 다양한 파일링(filing) 시스템에 의해 폴더링, 검색, 선택, 키워드로 분류된다. 이러한 작업을 위해서 스스로를 콜렉티브 방식으로 임시적이고 일시적인 방식의 다양한 협업들이 시도된다. 이미지 소비의 층위·제작·유통·관람 방식의 변화는 온라인을 기반으로 취향에 따라 이합집산하는 새로운 플랫폼을 만들어낸다. 이것은 오프라인-온라인이나 상업적-비상업적 공간이라는 기존의 이분법을 넘어서는 이종적이고 잡종적인 공간들의 탄생이다.

'기분대로, 취향대로, 그때 내가 생각하는 대로'로 대표되는 취향의 발견은 정체성의 문제를 대체하면서 수많은 셀피(selfi) 이미지들로 분산된다. 웹이나 모바일을 통해 우리 시각의 대부분을 점유하고 있는 이미지 양의 절대적인 증가 속에서 결국 우리의 (시)지각 방식도 변화할 수밖에 없다. 문제는 과연 어떻게 변화할 것인가이다. 포스트-인터넷 세대, 밀레니얼 세대의 특징은 작업이 일종의 취향의 교환으로서 인정되고 그 서로의 다양성에 대한 인정은 일종의 상대주의의 보편화다. 각자의 취향에 대한 존중이자 기성의 권위에 대한 거부이기도 하다. 다양성 속에서 나의 색깔, 나의 취향은 나를 그 어떤 정치적 도그마보다 더 적절히 표현하며, 이러한 개인의 표현들이 모여 하나의 성좌, 집단적 흐름이 된다. 히토 슈타이얼은 저퀄 이미지를 위한 변호 라는 글에서 인터넷에 떠도는 수많은 사진들, 변형된 이미지, 이미지화된 정보, '짤'과 같은 새로운 유형의 이미지들을 위한 자리를 부여한다. 비물질성과 전파력을 무기로 하는 저퀄 이미지는 대중을 대표하는 막대한 영향력을 행사하고 있는데, 그녀는 이것이 미술사적으로는 개념미술과 친연성이 있다고 분석한다. 그런데 개념미술이 광고 등의 방식으로 자본에 포섭된 것처럼 저퀄 이미지가 그 길을 가지 않기 위해서는 시각적 유희나 단순한 정보 전달의 기능을 넘어선 '시각적 유대'를 획득해야 하며, 그때 저퀄 이미지는 20세기 아방가르드처럼 정치적이고 진보적인 유토피아를 향해 예술과 삶을 결합하는 방식으로 나아갈 수 있다고 그녀는 주장한다.

젊은 예술가들은 개인과 집단 사이의 자유로운 분리와 연합의 방식을 때와 장소에 따라 적절히 활용한다. 새로운 세대는 이러한 집단과 개인의 힘의 차이와 균형, 절제, 시너지를 영리하게 파악한다. 공공적 가치나 공동체에서 내거는 캐치 프레이즈 안에 모여야 하는 때를 아는 것이다. 이들은 때로는 사회적 정의와 평등에 대한 높은 민감도를 보이기도 하고, 때로는 시각성

result from the reflection of reality in which paintings exist as digital images? And what changes will visual literacy go through in the age of transition to digital media? Accessible through mobile phones from anywhere at any time, the Internet has created another world. The images captured through the high-definition cameras of smartphones enable all sorts of image source from everyday life to be obtained, which are saved on a photo album on the web as images that can be edited at any time with Photoshop or various applications. The photo images are sometimes combined with text or are categorized through various filing systems into folders, search info, selections, or keywords. For this task, various temporary and transitory collaboration methods are attempted in a collective manner. The changes in the methods of the consumption, production, distribution, and viewing of images create new online based platforms that meet and part according to preference. It is the birth of heterogeneous and hybrid spaces that go beyond the traditional dichotomy of offline-online or commercial-noncommercial spaces.

The discovery of preference represented by 'according to mood, taste, and whatever I think at that moment' replaces the question of identity and disperses into countless selfie images. In the exorbitant upsurge in the amount of images that occupy most of our vision through the web or mobile phones, our method of (visual) perception will also change eventually. The characteristic of the post-Internet generation and the millennial generation is that work is

acknowledged as a sort of exchange of tastes, and this acceptance of diversity is a kind of universalization of relativism. It is a respect for the taste of each individual and a rejection of established authority. Within diversity, my own color and taste expresses the self, much better than any political dogma, and these individual expressions gather together to become a single constellation, a collective flow. In the article, "In Defense of the Poor Image," Hito Steyerl allocates a place for the new types of images drifting in the internet such as the numerous photos, distorted images, imaged information, and 'GIFs.' The poor image is exercising enormous influence on the masses using immateriality and the power of propagation as its weapon, which she analyzes as having affinity with conceptual art in terms of art history. But she argues that for poor images to avoid the path of conceptual art that was subsumed into capital in the form of advertisements and such, it needs to acquire a 'visual bond' that reaches beyond the function of visual amusement or mere transmission of information, upon which poor images will be able to advance towards a political and progressive utopia that combines art and life, like the 20th century avant-garde.

Young artists use the means of free separation and union between individuals and groups appropriately depending on time and place. The new generation has an astute grasp on the difference in power, balance, temperance, and synergy between these groups and individuals. They know when to gather together inside a public value or a community hoisted catch-phrase. They at times display a high sensitivity for social justice and equality, whiles on the other paying attention to

자체보다는 청각성에, 완벽한 균질성보다는 오류나 결함, 노이즈나 백색 소음과 같은 빈 곳(void)이 갖는 작동 방식에 주목하기도 한다. 그들은 현대 첨단기술 시스템이 만들어내는 규율·통제·감시·제어·스캐닝·스크리닝으로의 연결 속에서 그 이면의 비판적 태도와 선택적 수용을 촉구하기도 한다. 관람객의 직접 참여가 갖는 인터랙션, 작품·공간·작가·다른 관람자들과의 몸의 교환을 지향하면서 인간의 목소리나 움직임처럼 하나의 인터페이스로서의 몸을 다양한 방식으로 변주하기도 한다. 퍼포먼스가 실행되는 방식도 미디어적 결합을 통해 녹화되고 편집되고 반복된다. 수행성의 의미가 저장 장치를 통해 끊임없이 연장되고 확장되는 셈이다.

다양한 미디어가 급속도로 확장되면서 리터러시(literacy) 문제는 그 어느 때보다도 중요한 의제가 되었다. 비주얼 리터러시를 넘어 미디어 리터러시, 디지털 리터러시, 데이터 리터러시, 사이버 리터러시, 인터넷 리터러시, 게임 리터러시 등으로 확대되고 있는 형편이다. 하지만 비주얼 리터러시라는 본격적인 용어의 성립 이전에도 라스코 동굴벽화와 같은 선사시대부터 19세기 인쇄술이나 그래픽 기술 등에 이르기까지 기호 및 상징들을 읽어내는 비주얼 리터러시의 선행적 개념들이 존재해왔다. 문제는 이러한 전통적 개념들을 어떻게 시대에 맞게 변형할 것인가라는 점이다. 지금 우리에게 필요한 것은 네트워크의 복잡성을 이해하고 그 복잡성의 한 지점을 관통하면서 서로 만나는 지점을 공유하는 일이다. 네트워크를 이용해서 네트워크를 해체하는 일, 인과관계가 아니라 상관성에 기반해 사고할 줄 아는 접근이야말로 나와 너의 인과적 연결을 넘어서서 나와 그들(타자), 나와 그것(사물)의 연결을 만들어줄 것이다. 객체 지향(object-oriented) 사물의 네트워크를 통한 새로운 동맹, 그것은 인간과 비인간의 경계를 넘어서는 일이다. 그렇다. 클리세에 불과할지 모르지만 예술은 여전히 '그럼에도 불구하고' 모두 타버린 재 위에서도 무언가를 뒤적거려야 한다.

디지털 프롬나드

서울시립미술관은 86아시안게임, 88서울올림픽을 앞두고 수도 서울을 위한 대대적인 도시 정비의 일환으로 개관되었다. 정부의 문화정책과 도시개발계획의 일환으로 개관된 서울시립미술관은 길지 않은 역사에도 불구하고 국내 미술계에서 제 몫을 해내고자 노력하고 있으며, 개관 30주년을 맞이하여 좁게는 서울시립미술관, 넓게는 미술 일반이 디지털 시대에 당면한 문제를 성찰해보는 기회를 갖고자 했다. 지난 30년 동안 서울시립미술관 약 4천 700여 점의 작품을 소장해오고 있다.

개관 30주년을 맞이하여 준비한 전시 디지털 프롬나드 展은 소장품 중에서 '자연과 산책'을 키워드로 30점을 선별했다. 자연과 산책이라는 주제는 일차적으로는 미술과 미술관에 대한 재해석이기도 하다. 특히 자연이라는 외경은 미술의 가장 오래된 소재이자 주제였다.

sound rather than the visual, to errors or defects instead of perfect homogeneity, and to the way in which voids such as noise or white noise works. They are also encouraged to have critical attitudes and selective acceptance within the connection of discipline, control, surveillance, control, scanning, and screening that are created by modern high-technology systems. In the pursuit of interaction by the direct participation of the audience, in which the bodies of the work, space, artist, and audience are exchanged, the body as an interface such as the human voice or movement is transformed in various ways. The method in which the performance is carried out is also recorded, edited and repeated through combination via the media. The meaning of performance is constantly being prolonged and expanded through storage devices, so to speak.

With the rapid spread of diverse media, the matter of literacy has become a topic that is more important than ever before. It is now extending beyond visual literacy into media literacy, digital literacy, data literacy, cyber literacy, internet literacy, and game literacy. But the preceding concept of visual literacy, which is the reading of symbols and concepts, has actually been in existence prior to the establishment of its terminology, from prehistoric Lascaux cave paintings to 19th-century typography and graphics technique. The problem is how to adapt these traditional concepts to suit the times. What we need now is to understand the complexity of the network and share the points of convergence as we penetrate through a point in its complexity. The approach that knows to use the network for dismantling the network, and thinks based on correlation rather than causality,

will be able to make connections beyond the causal connection between you and me, creating connections between me and them (others), and me and it (things). A new alliance through object-oriented Internet of things is what overcomes the boundaries of human and non-human beings. That's right. Though it may be just a cliché, art 'nevertheless' still has to rummage through the burnt-out ashes.

The Digital Promenade

Seoul Museum of Art opened as part of a major urban improvement project for the capital prior to the 86 Asian Games and the 88 Olympic Games in Seoul. Despite its short history, the Museum that started as a part of the government's cultural policy and urban development plan is trying to play its part for the Korean art world, and in celebration of its 30th anniversary, we wanted to have an opportunity to reflect on the problems that the Seoul Museum of Art—and the world in a broader sense—is facing in the digital era. Over the past 30 years, the Seoul Museum of Art has collected around 4,700 works. The "Digital Promenade" exhibition that was prepared for the museum's 30th anniversary, has selected 30 items from the collection using the keywords 'nature and stroll'. The theme of nature and stroll is primarily a reinterpretation of art and art museums. In particular, the scenery of nature was among the oldest subject and theme in art. The question of how to embrace the subject of nature in a painting that is a two-dimensional plane, or shape it as a three-dimensional piece of sculpture, could be a valid reference point even in the contemporary condition in which the

자연이라는 대상을 그림이라는 2차원의 평면으로 어떻게 담아낼 것인가, 또는 3차원의 입체적 조각이라는 형상으로 어떻게 다듬어낼 것인가 하는 미술의 가장 근본적인 물음들은 미술을 둘러싼 환경이 급변하고 있는 동시대의 조건에서도 유효한 참조점이 될 수 있을 것이다. 이것은 과거와 현재를 연결하되 미래에 대한 진단과 비전을 함께 포괄하는 작업이기도 하다.

우리 사회는 지금 4차 산업혁명과 더불어 인공지능(AI), 사물인터넷(IoT), 뇌과학과 신생물학(neo-biology)의 발전을 거듭하고 있는 급속한 변화의 한가운데에 서 있다. 이번 전시는 역설적이게도 작품과 창작, 그리고 예술가에 대한 가장 기본적인 질문부터 시작한다. 작품이라는 것은 어떻게 사회를 표상해왔는지, 예술가들은 어떻게 매체를 다루고 작품을 창작하는지, 예술을 창작한다는 것은 어떤 과정을 거치는지와 같은 질문을 던지고, 그에 대한 탐색을 1960년부터 2017년 사이에 제작된 선별된 소장품 30점을 통해 개진해보고자 했다.

이와 같은 질문은 10명의 뉴커미션 작가들의 신작 작품들을 통해서도 이어졌다. 경험이 고도화되는 디지털 환경 속에서 자연을 산책하는 것과 같은 인간의 실존적 경험이 어떻게 변화해갈 것인가, 미술은 이러한 시각적 표상과 경험들을 어떻게 예술적으로 해석하고, 작품으로 끌어들이며, 반성적으로 성찰할 것인가, 다가오는 미래에도 인간은 여전히 예술을 창작할 수 있는가. 이 시대 젊은 작가들은 기술의 발전에 따른 예술의

변화에 대한 기대와 두려움, 그리고 또 다른 해석과 재매개의 과정을 거치면서 과거 속에서 미래를 발견하기도 하며, 미래가 이미 현재에 도래해 있음을 깨닫기도 한다. 이번 전시는 드로잉, 퍼포먼스, 영상과 같은 전통적 매체부터 음성인식, AI 딥러닝, 로보네틱스, 위치기반 영상·사운드 인터랙션, 프로젝션 맵핑 등 최신 테크놀로지에 이르기까지 폭넓은 스펙트럼을 한자리에 보여줌으로써 미디어 아트의 현주소를 반영한다. 이를 통해 미디어 아트의 현재가 전통적인 미술의 형식과 어떻게 연결되고 또 단절되어왔는지를 성찰하게 해줄 것이다. 또한 인터넷 기반의 디지털 네트워크나 소셜 미디어의 광범위한 시각적 영향 아래서 비물질화, 분절화, 정보화, 자동화 등에 따른 시각 언어의 변화를 확인할 수 있는 자리이기도 하다.

전시는 모두 4개의 섹션으로 이루어져 있지만 관람객 각자가 자신만의 인덱스를 구성하면서 자유로운 동선과 독자적인 해석을 도모하도록 유도하고자 했다. 전시는 전시장 입구에 설치된 뉴커미션 작가 중 한 명인 Sasa[44]와 디자이너 슬기와민의 협업 작업으로 시작한다. 1961년부터 2011년에 이르기까지 버스요금, 택시요금, 자장면 가격 등의 사회물가 지표를 나타낸 이 협업 작업을 통해 시대와 작품, 그리고 개인의 삶이 교차하는 공간을 탐색하고자 했다. 그것은 작품이 담고 있는 과거와 현재, 실제와 허구, 그 혼합된 현실 사이를 들어가 보는 일임과 동시에 미술을 통해 그 현실에 대한 비판적 거리두기를 실행해보는 일이기도 하다.

environment surrounding art is rapidly changing. This is a work that connects the past with the present while also encompassing the diagnosis and vision for the future.

Our society is currently in the midst of a rapid change where artificial intelligence (AI), Internet of Things (IoT), neuroscience, and neo-biology are fast developing along with the 4th industrial revolution. Paradoxically, this exhibition begins with the most basic questions about art, creation, and artists. It asks questions such as how works of art have been representing society, how artists handle medium and create artworks, and what process the creation of art entails, and seeks to lay out this search process through 30 of the collections that were created between 1960 and 2017.

These inquiries were carried over into the new works by 10 New Commission artists. How will a digital environment that enhances our experience transform the existential experience of humans who stroll through it? How will art interpret these visual representations and experiences artistically, adopt them into artworks, and reflect on them with introspection? Will humans still be able to create art in the upcoming future? In the process of going through expectation and fear, and through alterative interpretations and re-mediation on the artistic changes brought about by technological advancements, the young artists of this era sometimes find the future inside the past, or even realize that it has already arrived. By showing a wide spectrum of works in the same place, from traditional media such as drawing, performance, and video, to the latest

technologies such as speech recognition, AI deep running, robonetics, location-based video and sound interaction, projection mapping etc., this exhibition is reflecting the current status of media art. Through this, we will be able to consider the points in which the media art of the present is connected to or disconnected from traditional art forms. It is also an occasion where we can identify the changes in visual language under the broad visual influence of Internet-based digital networks and social media, such as de-materialization, disembodiment, informatization, and automation.

Although the exhibition is composed of four sections in total, the aim was to encourage the viewers to form their own index by freely moving around and viewing it through their own interpretations. The exhibition begins with the collaboration work between one of the new commission artists, Sasa[44], and the designer Sulki at the entrance of the exhibition hall. Through this collaboration work that illustrates consumer price index such as bus fare, taxi fare, and jajangmyeon (Black bean noodle) price from 1961 to 2011, they sought to explore the space where the times, works, and individual lives intersect. It is also an act of venturing into the mixed reality between the past and present, and real and fiction that is held within the work, and also an act of trying to keep a critical distance from that reality through art.

The first section is the contact point between the art and the art museum. Through art historical interpretations about nature and by asking the meanings that are created in the visual exploration of nature itself, the exhibition sought to illuminate the meaning of art surrounding nature. The

첫 번째 섹션은 미술관과 미술이 만나는 접점이다. 자연에 대한 미술사적 해석, 또는 자연 그 자체에 대한 시각적 탐색에서 생성되는 의미들을 되물음으로써 자연을 에워싼 미술의 의미망들을 조명하고자 했다. 두 번째 섹션은 작가의 작업실에서 혹은 작가의 마음속에서 어떤 모험, 여행, 지옥을 거치면서 작품이 만들어지는지를 탐색하는 장이다. 세 번째 섹션에서는 본격적으로 디지털과 테크놀로지의 발전을 목도하면서 4차 산업혁명과 과학기술의 발전이 더욱더 정교하고 깊은 차원에서 우리의 삶을 파고들고 제어하는 과정을 네트워크나 알고리즘, 블록체인과 같은 첨단의 과학기술과 결합한 미술의 방식으로 탐색한다. 마지막 네 번째 섹션은 '디지털 프롬나드'라는 전시 제목에 맞게 관객을 디지털 풍경 속으로 초대한다. 디지털 풍경이 단지 지금의 현상이 아닌 우리의 전통적 산수화, 현대적 감수성의 회화, 그리고 지금의 디지털 문화에서 어떻게 재해석되고 반복되고 있는지를 가늠해보고자 했다.

각 섹션 안에서 서울시립미술관의 소장품 30점과 뉴커미션 10점은 한 공간에서 서로 뒤섞여 있다. 각 섹션은 그 섹션에 해당하는 작품들의 제목, 배경, 해석 등에서 가져온 다양한 해시태그(#)의 키워드들로 제시된다. 관람객들은 미술관 2층과 3층 전시실을 이동하면서 전시장과 전시장 사이, 계단과 복도로 이어지는 미술관 곳곳을 산책하듯 걸으며 작품, 그리고 그 작품이 담고 있는 과거와 현재, 미래의 의미들을 탐색한다.

서울시립미술관 개관 30주년을 맞이하여 기획한 전시 «디지털프롬나드»전을 위한 이 도록에는 30주년을 어떠한 방식으로 기념할 것인가 하는 고민을 담고 있다. 이 도록은 좁게는 미술관의 과거와 현재, 그리고 가까운 미래의 문제를 담고 있지만, 크게는 미술계 전체에 대한 문제의식과도 궤를 같이할 수 있도록 기획되었다. 예술과 기술 사이를 오가는 오랜 진동을 바라보면서 이 세계와 우리의 미래에 관해 질문하는 여러 필자들의 글은 미술에 대한 본질적인 사유를 촉발하면서 미래의 예술에 거는 가능성의 지평을 펼쳐줄 것으로 기대된다.

먼저 핀란드 출신으로 벤야민과 키틀러를 잇는 떠오르는 미디어 사상가인 유시 파리카는 이번 전시를 위한 새로운 기고문 「수천 개의 작은 미래들」에서 미래에 대해 묻는다는 것의 의미를 짚어내면서 시작한다. 미래에 대한 질문은 곧 시간적 시제를 작동시키면서 동시대의 풍경 속에서 그것을 찾아내는 것이라는 점을, 고고학과 미래주의들, 그리고 미래성이라는 3가지 키워드를 중심으로 동시대 미디어 이론과 예술 실천 속에서 지금 인류세와 자본세가 그려 넣은 폐허 풍경에 대해 숙고한다. 우리에게 주어진 것은 미래에 대해 단순히 상상하는 것이 아니라 분석학과 미학으로 이루어진 인프라를 생성하는 일, 즉 미래주의 작업과 새로운 시간성의 생성이 지속적 비즈니스로서 수천 개의 작은 미래들과 병행하는 것임을 주장한다.

second section is a scene which explores what sort of adventure, journey, or pit of hell inside an artist's studio or within an artist's mind, creates works of art. In the third section, we look in earnest into the advancement of the digital and technology, and explore the process in which the 4th Industrial Revolution and the advancement of science and technology is digging deeper and more elaborate into our lives and controlling it through methods of art that is combined with cutting-edge science and technology such as networks, algorithms, and block chains. Lastly, the 4th section invits the audience into the digital landscape as befits the title of the exhibition, 'Digital Promenade'. We wanted to see whether the digital landscape is being reinterpreted and repeated in the context of our traditional landscape paintings, paintings of modern sensibility, and the present digital culture, rather than a mere phenomenon of the present.

In each of the sections, the 30 collections of Seoul Museum of Art and the 10 new commissions are mixed together inside a single space. Each section is presented with various hashtag (#) keywords that were taken from the titles, backgrounds, and interpretations of the works that correspond with that section. The audiences move through the exhibition space on the second and third floors of the museum, and walk between the exhibition halls and around the museum that leads to the stairs and the hallways as though taking a stroll, exploring the works, as well as the past, present, and future that are held within the works.

This catalogue was planned for the exhibition "Digital Promenade,""Promenade," which was prepared for the 30th anniversary since the opening of Seoul Museum of Art. It contains our contemplations on how to commemorate the 30th year. Although it contains the problems of the museum's past, present, and the near future, the catalogue was also designed to be able to share the critical awareness about the art world as a whole. We expect that the essays of the many writers who look at the long oscillation between art and technology and question this world and our future, will trigger fundamental thought about art and open up a new horizon of possibilities for future art.

First, Jussi Parikka from Finland, who is an emerging thinker on media that succeeds Benjamin and Kittler, begins by pointing out the implications of asking about the future in his new article, "Thousands of Tiny Futures." Based on the point that the question about the future activates the temporal tense and searches for it in contemporary landscape, he centers on 3 keywords which are archeology, futurism, and futurity, in contemplating about the landscape of ruins that the present humanity and capital have painted inside contemporary media theory and art practice. He argues that the task which we are given is not simply to imagine the future, but to create an infrastructure composed of analysis and aesthetics, that the creation of futuristic works and new temporalities is a continuous business that exists in parallel with thousands of tiny futures.

In her article "Embracing the Parallel Worlds: Looking Back at the Discourse of Post-medium and Post-media," Lee Hyun-jin, who is working as both a media artist

미디어 아트 작업과 강의를 병행하고 있는 이현진은 「평행한 세계들을 껴안기: 포스트-미디엄과 포스트-미디어 담론을 다시 바라보며」라는 글에서 로절린드 크라우스를 중심으로 한 포스트-미디엄/뒤샹랜드/미술사적 미디어 이론/현대미술계와, 피터 바이벨을 필두로 한 포스트-미디어/튜링랜드/디지털 미디어 아트 이론/디지털 예술계로 양분되어 서로 평행선을 달리는 양자의 입장을 충실하게 추적한다. 이러한 양분의 배경은 무엇이고, 특히 한국 미술계에서 양자의 균형 상태를 함께 점검한다. 나아가 디지털 리터러시/미디어 리터러시(디지털 및 기술 매체의 사용 원리를 이해하고 해석하고 사용하는 능력)에 대한 서로 다른 간극과 자신만의 영역 속에서 이러한 분리를 더욱 강화하게 만든 원인으로 분석해낸다.

미디어•예술 이론가 에드워드 샹컨은 이번 「데우스 엑스 포이에시스: 세계의 끝 그리고 예술과 기술의 미래」라는 글에서 1950년대의 수소폭탄과 2018년의 북한 핵을 연결시키면서 핵전쟁, 지구온난화, 기술 남용에 둘러 쌓인 세계의 끝에서 예술가는 예술의 포이에시스의 힘을 끌어낼 것을 주장한다. 대안적 미래들을 탐구하고 다가올 미래를 내다보는 실용적 모델을 창조하는 예술가들의 역할은 더욱 더 강화되고, 기술의 왜곡과 에러를 메타비평적 방식으로 제시하는 예술의 힘은 지구상의 모든 존재를 친족으로 끌어안고 타자들과 교감하고 소통하는 방식들, 그것은 디지털 산책자가 아닌 "이탈을 증폭시키고 기술의 정확성을 왜곡시키는

열정적인 액티비스트"가 될 것을 주문한다.

영화•미디어 이론가 김지훈은 「산책의 경험과 디지털: 개념주의, 리믹스, 3D 애니메이션」라는 글에서 전시의 출품된 작가들 중에서 디지털과 무빙 이미지 미술의 만남이라는 점에 초점을 맞추고 구동희, 김웅용, 권하윤 3명의 작가의 작업을 집중적으로 분석한다. 포스트인터넷 아트와는 다른 개념주의적 접근법을 통해 디지털로 굴절된 현실에의 산책을 표현하는 구동희의 디지털 개념주의, 디지털 리믹스를 통한 초현실적 산책을 통해 초현실적 환각의 경험을 동시대의 미학과 정치와 연결시키는 김웅용의 작업, 그리고 현실과 허구를 넘나드는 뉴 다큐멘터리의 재매개를 보여주는 권하윤의 작업의 쟁점을 분석한다.

미술 이후의 미술, 포스트-미디엄 이후의 회화를 논하는 미술사학자 데이비드 조슬릿의 경우 2015년 하버드 대학의 심포지엄에서 발표한 초고를 선집 『회화 그 자체를 넘어서 포스트-매체 조건에서의 매체(Painting Beyond Itself: The Medium in the Post-medium Condition)』(Sternberg Press, 2016)에 수록되었던 글을 재수록하였다. 「(시간에 대해) 표지(標識)하기, 스코어링하기, 저장하기, 추측하기」는 동시대 회화와 시간과의 관계를 논하는 글로서, 예술 소비가 가속화되는 동시대 미술의 조건 속에서 회화에 시간이 표지하고, 저장하며, 축적되는 경향을 짚어낸다. 조슬릿은 이때의 축적이 시간을 기입하고 정동을 저장하는

and a lecturer, faithfully traces the position of the two sides that are divided into Rosalind Krauss centered post-Medium/Duchamp-land/art historical media theory/modern art circle and Peter Weibel's post-media/Turing-land/Digital Media Art Theory/Digital Art circle, whose stance are running parallel to each other. She looks at the background of this division, and in particular, checks the balance of the two sides in the Korean art world. Furthermore, her analysis puts the difference in digital literacy/media literacy (the ability to understand, interpret, and use digital and technical media) within their own domain as the cause that has strengthened this division.

Edward Shanken, who is a media and art theorist, links the hydrogen bomb of the 1950s with the North Korean nuclear crisis of 2018 in his essay, "Deus ex Poiesis: A Manifesto for the End of the World and the Future of Art and Technology," and argues that at the world's end that is surrounded by nuclear war, global warming, and technology abuse, an artist should draw on the power of the poiesis. The role of artists in exploring alternative futures and creating practical models that look forward into the future is further strengthened, and the power of art to present the distortions and errors of technology in a meta-critical way embraces all being on earth as its relative, and communes and communicates with the others, asking us to become "enthusiastic activists that augment deviation and distort the accuracy of technology" rather than digital strollers.

In the essay "Strolling Experience and the Digital: Conceptualism, Remix, 3D Animation," Kim Ji-hoon, who is a film and media theorist, focuses on the encounter between the digital and moving image art among the artists that are included in the exhibition, and intensively Analyzes the work of three artists, Koo Donghee, Woong Yong KIM, and Hayoun Kwon. He analyzes the issues underlying Koo Donghee's digital conceptualism that takes a conceptual approach which differs from post Internet art in its depiction of a stroll in a digitally distorted reality, Woong Yong KIM's work that connects the surreal experience of hallucination with contemporary aesthetics and politics through surreal stroll that is digitally remixed, and the work of Hayoun Kwon which shows the re-mediation of new documentary that crosses between reality and fiction.

In the case of David Joselit, who is an art historian that discusses art after art, and painting after post-medium, he has re-included the article which was presented as a draft at the Harvard University symposium in 2015 and published in the anthology, *Painting Beyond Itself The Medium in the Post-medium Condition*. "Marking, Scoring, Storing, and Speculating (On Time)" is an article that discusses the relationship between contemporary painting and time, and it picks out the tendency of painting to mark, store, and accumulate time in the context of contemporary art in which the consumption of art is accelerating. Joselit argues that this accumulation is an act of recording time and storing emotion and that it does not belong to spectacle but is instead the scoring of experience. And he connects the question of what is high-tech and where the center lies in the era of globalization and digitization, with the new fate of painting that has entered the world of image circulation.

일이며 이것은 스펙터클에 귀속되는 것이 아니라 경험을 스코어링 한다고 주장한다. 그리고 세계화와 디지털화의 시대에 무엇이 최첨단이고 어디가 중심인지를 묻는 의문들과 이미지의 순환의 세계로 진입한 회화의 새로운 운명을 연결시킨다. 조슬릿은 회화를 "시간을 표지하고, 저장하고 스코어링 하고 추측하는 것"으로 재정의한다.

마지막으로 미학자 김남시의 「예술의 종언과 디지털 아트」는 예술의 종언을 둘러싼 헤겔과 아서 단토의 논의를 다시 짚어보면서 디지털 아트라는 것이 "여전히 역사적 노선을 따르며 역사를 이어 쓰고 있는 예술"임을 주장한다. 새로운 예술의 제재와 내용을 창안하고 개시하는 동시에 관람 방식의 근본적인 변화를 가져오는 디지털 매체와 기술의 중요성을 지적하면서 디지털 아트가 가져온 혁신과 역사성을 논한다.

Joselit redefines painting as the 'marking, storing, scoring and speculating of time'.

Lastly, the aesthetician Nam-see Kim's "The End of Art and Digital Art" re-examines the discussions of Hegel and Arthur Danto surrounding the end of art, and argues that digital art is "art that is still following the course of history and continuing to write history." He discusses the innovation and historicity brought about by digital art, pointing out the significance of digital media and technology that creates and introduced the limits and contents of the new art, while at the same time resulting in fundamental changes in the way of seeing.

❶

#작품_속으로 #미술관 #미술 #하나의_사물
#상상력 #실제_허구 #혼합된_현실 #통제불능
#복잡적응계 #인공적 #기계적 #자기조직화
#비선형 #이야기 #데이터베이스 #조사 #정보
#관계 #만남 #보존 #수집 #소장품 #정보가공
#진채기법 #전통적 #토속적 #욕망 #부조리
#풍자 #역설 #블랙유머 #사회적_발언 #관조
#현대인 #도시화 #단절 #소외 #무관심 #귀로
#땅 #파괴 #노동자 #고단함 #강인함 #일상
#내밀함 #자전적 #직관적 #색채 #환희 #곤궁함
#여성 #생명력 #의지 #환희 #파격 #신드롬
#해체 #실험 #우연성 #계절 #순환 #자연 #콜라주
#DMZ #분단 #향토색 #설화 #과도기

❷

#창작 #작업실 #작가 #마음덩어리 #지옥 #여행
#모험 #플랜B #인터넷 #회화 #애니메이션
#과정 #카테고리 #키워드 #디자인스튜디오 #AI
#도출 #참여 #시스템 #음성인식 #터치스크린
#이국적인 #자유로운 #자화상 #동양적 #구도
#스케치 #색채 #구성 #향수 #리듬 #점_선
#한국전쟁 #이상향 #향토성 #풍요로움 #생동감
#필치 #원색 #아방가르드 #이벤트 #ST그룹
#유신체제 #언론통제 #검열 #개념미술 #신문
#사물 #관계 #비현실적 #초현실적 #인식_너머
#낯설게_하기 #기록 #기억 #괴물

❸

#디지털 #테크놀로지 #과학기술 #제4차산업혁명
#네트워크 #알고리듬 #캔버스 #평면성 #부재
#소멸 #점멸 #화석 #각인 #죽음 #인공기억 #변이
#왜곡 #간섭 #나르키소스 #에코 #시각기계
#청각기계 #시청각적_전이 #오류 #잡음 #파편적
#소음 #메타-회화적 #삭제 #중간지대 #1인칭시점
#시뮬레이션 #로그인 #뉴스릴 #파운드푸티지
#편집 #콜라쥬 #재배치 #인터넷 #네트워크
#유토피아 #파편화된_몸 #오픈소스_프로그램
#반복 #기계 #인공지능_딥러닝 #로보네틱스
#빅데이터 #로봇암 #Chainer_fast_neural_network_algorithm #비디오_인터랙션
#전위적 #포스트민중미술 #예술_일상 #오토
#누미너스 #정신 #물질 #시선 #이방인 #낯설음
#주변인 #가상_현실 #허구_진실 #경계
#재구성 #역행 #모순 #몬스터 #포스트_휴먼
#시퀀 #느림의_미학 #인내 #명상 #인지_사실
#색면추상 #신사실파 #추상미술

❹

#프롬나드 #22세기 #산책자 #풍경 #산수
#자연 #주체 #객체 #너와나 #균열 #갈등
#퍼포먼스 #무대 #경계 #가치 #사물의_보존
#감정 #관계 #해석 #물질 #비물질 #중간_공간
#인지 #미디어환경 #중첩 #다접속 #조작 #압축
#시간_공간 #산점투시 #삼원법 #준법 #제관
#인터랙티브 #모호함 #정체성 #동시성 #편재성
#객관 #허구 #임시적 #일시적 #불확실한 #이분법
#이상향 #극복 #픽셀 #즉물성 #노동집약적
#환산 #여백 #단색화 #간결한 #쓸쓸함 #고독함
#물질문명 #투명한 #함축적 #호방한 #역동적인
#먹 #점 #선 #일필휘지 #기 #획 #여백 #묘법
#자기성찰 #물성 #순수성 #명상 #비정형성 #공존
#흉중구학 #스밈 #번짐 #산수

254

❶

#into_artworks #museum #gallery #art
#single_object #imagnation #reality_
fiction #combined_reality #Out_of_Control
#complex_adaptive_system #artificial
#mechanical #self_organizing #nonlinear
#narrative #database #investigation #data
#relationship #encounter #preservation
#collecting #collection #information_
processing #jinchae_technique #traditional
#folksy #desire #absurdity #satire
#ironic #black_humor #social_statement
#contemplation #contemporary_people
#urbanization #lack_of_social_alienation
#lack_of_communication #indifference_
to_others #Return_Journey #land
#destruction #workers #exhaustion
#firmness #everyday_life #secrecy
#weariness #autobiographical #intuitive
#colors #Joy #poverty #woman #vitality
#will #joy #unconvention #syndrome
#dismantlement #experiment #contingency
#season #circulation #nature #collage
#DMZ #separation #local_color #folk_tale
#transitional_period

❷

#creation #studio #artist #mass_of_mind
#hell #travel #adventure #PlanB #Internet
#painting #animation #process #category
#keyword #design_studio #AI #deduction
#participation #system #voice_recognition
#touch_screen #exotic #free #self-portrait
#oriental #composition #sketch #colors
#nostalgia #rhythm #dot_line #Korean_
war #utopia #native #richness #liveness
#brush_stroke #primary_color #avant-garde
#event #ST_group #Yushin_regime #media_
control #censorship #conceptual_art
#newspaper #object #relation #unrealistic
#surrealistic #beyond_consciousness
#being_unfamiliar #record #memory
#monster

❸

#digital #technology #scientific_technology
#the_forth_industrial_revolution #network
#algorithm #canvas #flatness #absence
#extinction #flicker #fossil #imprint #death
#artificial_memory #transition #distortion
#interference #narcissus #eco #visual_
machine #auditory_machine #audiovisual_
transference #error #static #fragmentary
#noise #meta-pictorial #elimination #middle_
zone #first_person_point_of_view #simulation
#login #newsreel #found_footage #editing
#collage #rearrangement #Internet #network
#utopia #fragmented_body #open-source_
program #repetition #machine #AI_deep-
learning #robonetics #bic_data #robot-arm
#Chainer_fast_neural_network_algorithm
#video_interaction #radical #Post_Minjung_
Art #art_everyday #auto #numinus #spirit
#material #gaze #stranger #unfamiliar
#surrounder #virtual_reality #fiction_fact
#boundary #reconstitution #retrogression
#irony #monster #post_human #sequin
#aesthetic_of_slow #patience #meditation
#awareness_truth #color_field_abstract
#new_realism #abstract_art

❹

#promenade #22nd_century #stroller
#landscape #nature #subject #object #You_&_
I #fracture #conflict #performance #stage
#boundary #value #preservation_of_object
#sentiment #relation #interpretation #material
#nonmaterial #middle_space #perception
#media_environment #overlap #multicontact
#fabrication #compression #time_space
#shift_perspective #three-perspectives
#painting_technique #seal #interactive
#ambiguous #identity #simultaneity
#ubiquity #objectivity #fiction #temporary
#momentary #uncertain #dichotomy #utopia
#overcoming #pixel #realistic_property #labor-
intensive #conversion #margin #monochrome
#concise #lonesomeness #solitary #material_
civilization #transparent #connotative
#magnanimous #dynamic #ink #dot #line
#one_stroke_of_a_brush #spirit #stroke
#style #self-examination #property_of_matter
#purity #meditation #atypical #coexistence
#Heart_the_pursuit_of_learning #permeating
#spreading #landscape

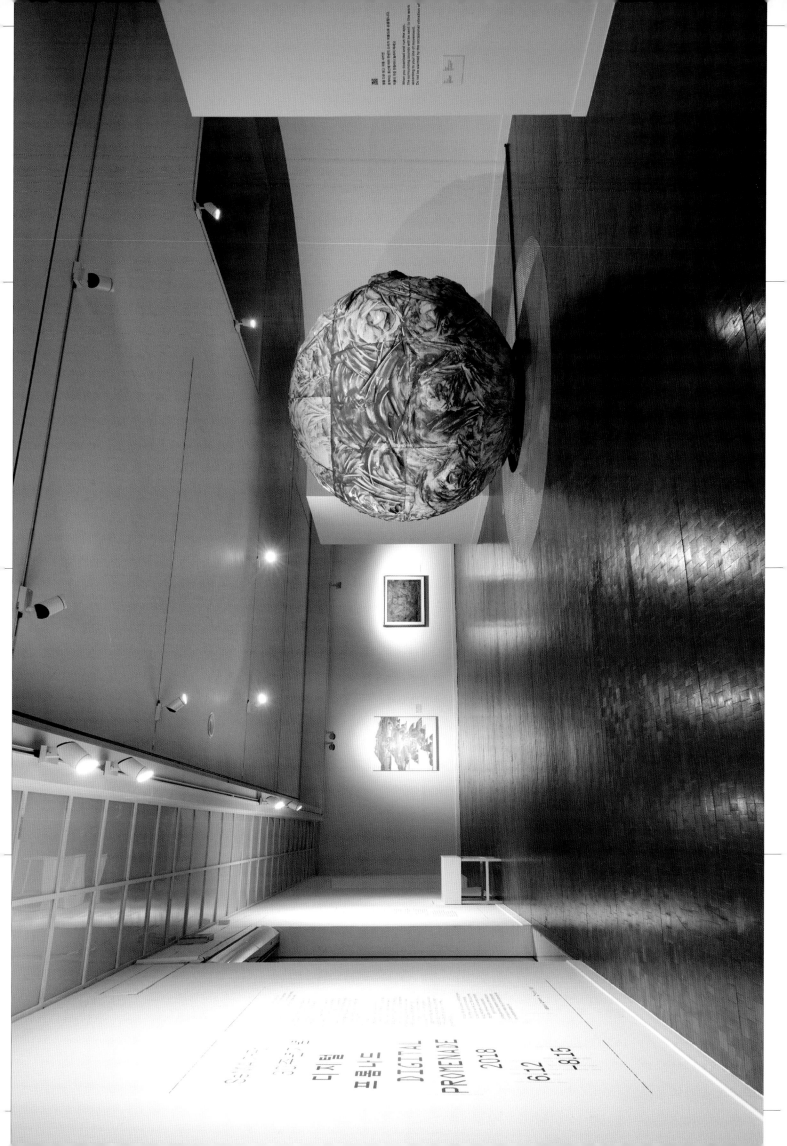

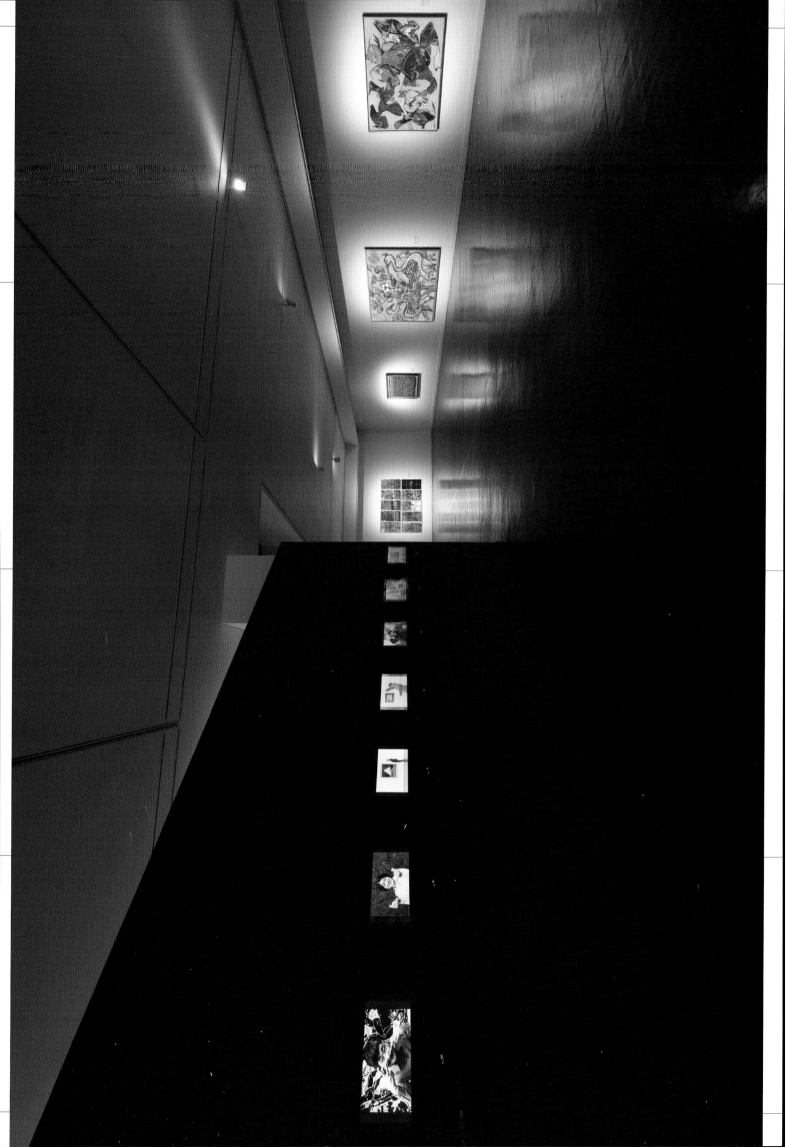

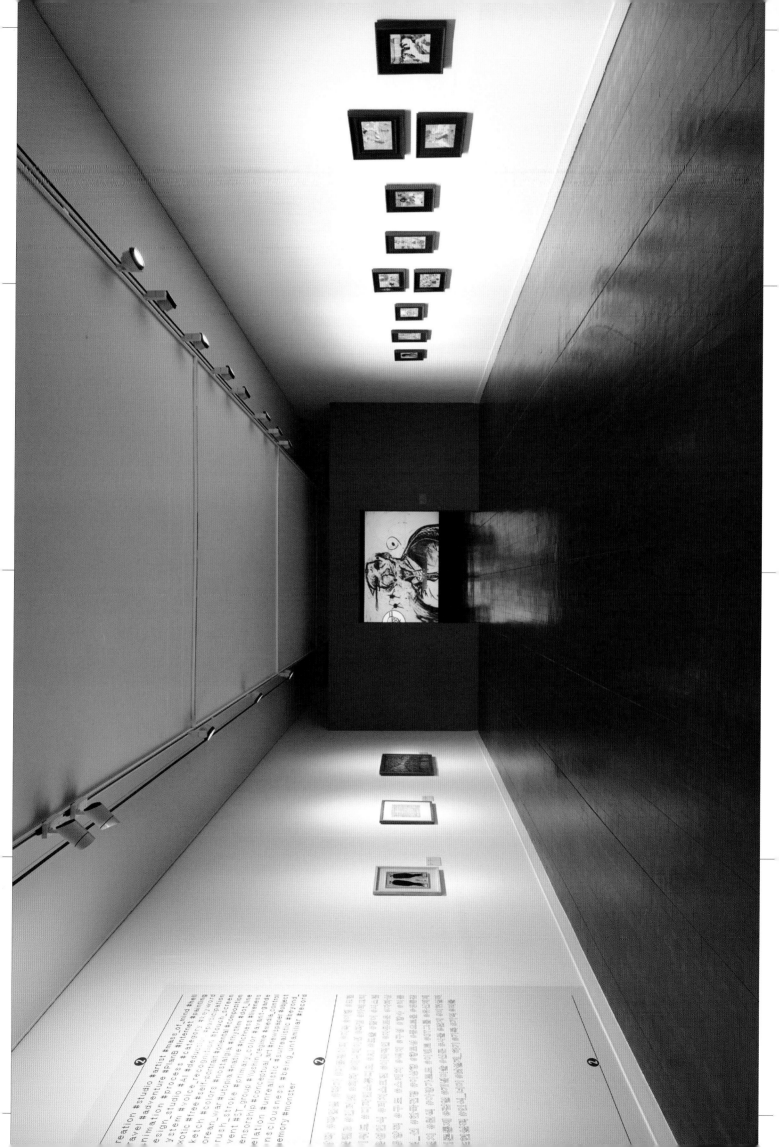

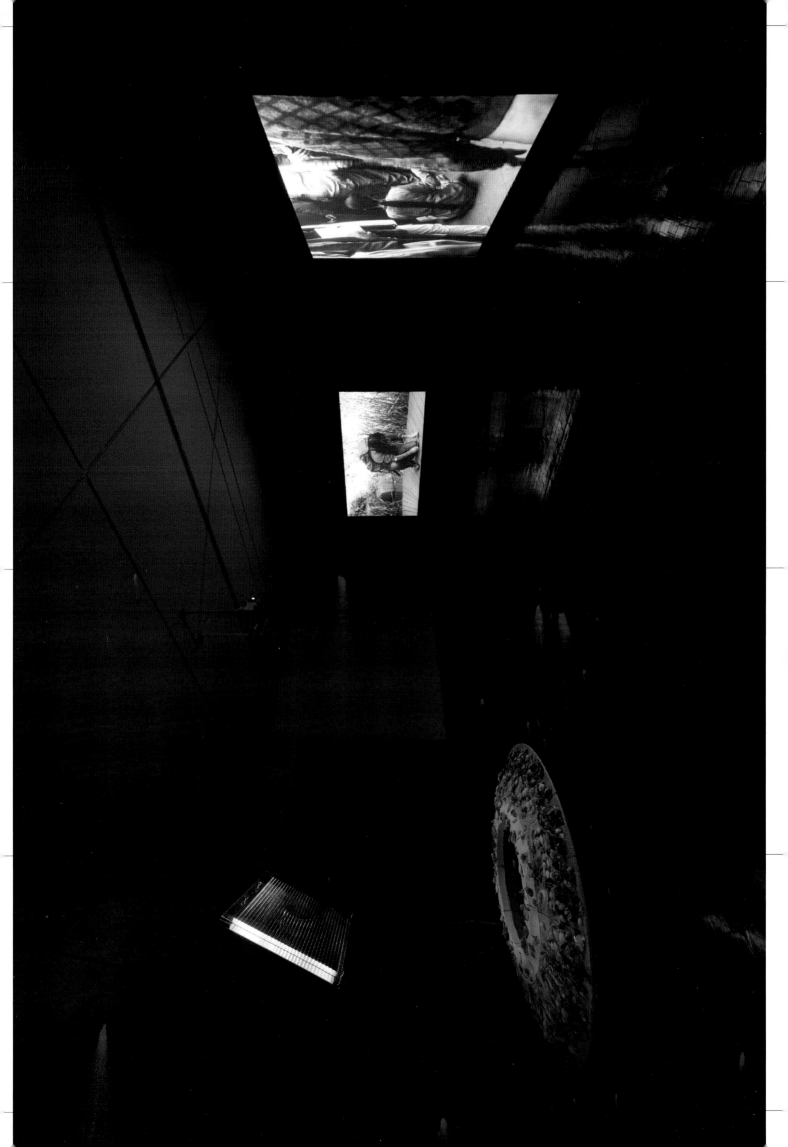

<Fire, Ice and Silence>, 2018

CHOI Soojung has been combining media such as installation and objects based on painting. In contemplating on the conditions of traditional painting that is the canvas(two-dimensional plane), and the meta-pictorial ways to transcend it, she has made the expansion of setting the canvas itself as a physical object, and has thereby explored the gap between space, painting, narrative, and the image that activates the narrative. With the Greek myths of Narcissus and Eco as its motif, <Fire, Ice and Silence> brings in a variety of opposing pairs similar to 'fire and ice', such as contact and absence, visual machines and auditory machines, media and information, memory and death, 0 and 1, and creation and extinction. Just like Narcissus falling in love with his own reflection in the river, the surface of a mirror image cannot reach the depths, and the voice Echo, which is all that remains of her as she has wasted away by grief for her love of Narcissus, resonates everywhere except with Narcissus, failing to communicate. By transplanting Greek mythology into the modern media environment, CHOI Soojung turns the finitude of information, the problem of human memory and death, the possibility of deletion of artificial memory, and the variations, errors occurrences, distortions, and interferences that exist throughout the whole process, into a dumping ground of civilization and nature, a middle ground between extinction and creation, a shell mound (prehistoric dumping ground, heap of shells) where noise and silence alternate. The surface where the light of the blinking eyes(visual machine-Narcissus) and the voice(auditory machine-Echo) simultaneously come into contact is a sedimentary shell mound filled with fossil-like shellfish and the noise of mixed fragments of historic media. It is a place where audiovisual transition such as dusky/sound and subtle/light occurs.

<불, 얼음 그리고 침묵>, 2018

최수정은 회화를 기반으로 설치나 오브제와 같은 매체를 결합시켜왔다. 캔버스라는 전통적 회화의 조건(평면성)과 그것을 넘어서기 위한 메타-회화적 방식들을 고민함으로써 캔버스 자체가 하나의 물리적인 오브제로 설정하는 확장을 통해 공간과 회화, 그리고 내러티브와 그 내러티브를 작동시키는 이미지의 사이를 탐색해왔다. 신작 <불, 얼음 그리고 침묵>은 나르키소스와 에코의 그리스 신화를 모티브로 정촉과 부재, 시각기계와 청각기계, 매체와 정보, 기억과 죽음, 0과 1, 생성과 소멸 등과 같이 '불과 얼음'처럼 서로 상반되는 대립 쌍들의 변주를 가져온다. 최수정은 그리스 신화를 현대의 매체 환경에 대입함으로써 정보의 유한성, 인간의 기억과 죽음의 문제, 인공기억의 삭제 가능성, 그 모든 과정에서 존재하는 변이, 오류, 돌발, 왜곡, 간섭 그리고 잡음을 문명과 자연의 쓰레기장, 소멸과 생성의 중간지대이자 잡음과 침묵이 오가는 유적지-패총(선사시대의 쓰레기장, 조개 무덤)으로 만들어낸다. 점멸하는 눈의 빛(시각기계-나르키소스)과 목소리(청각기계-에코)가 동시에 접촉하는 표면은 화석을 연상시키는 조개들과 오랜 역사의 매체들이 파편적으로 섞인 소음으로 가득 찬 퇴적된 조개 무덤이다. 회화를 주매체로 사용하는 작가의 새로운 디지털 미디어에 대한 비판적 성찰이 흥미롭게 펼쳐진다.

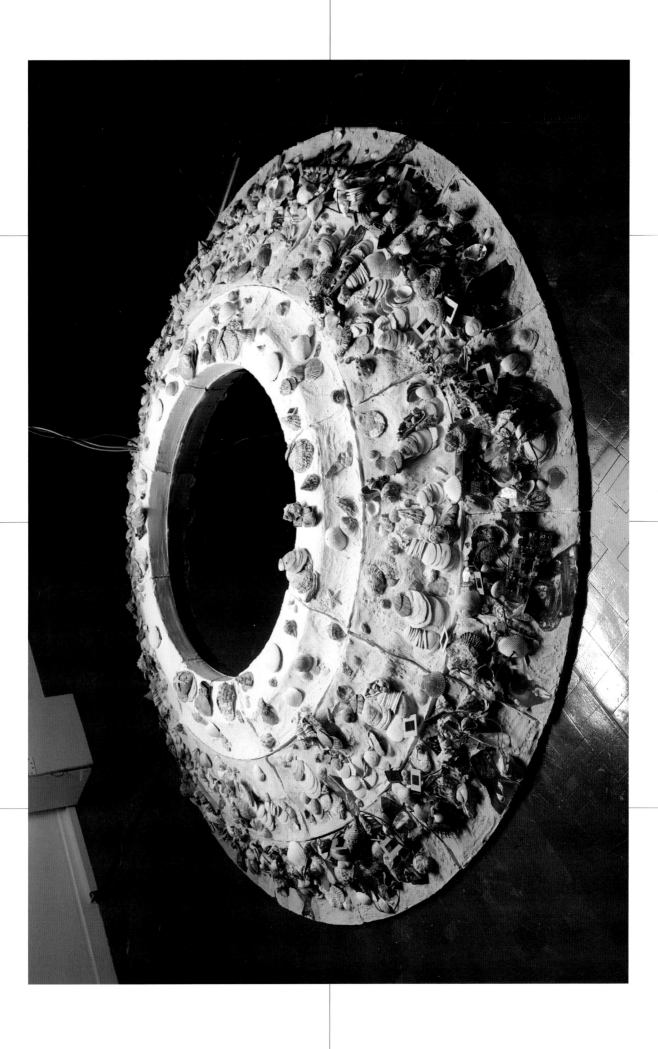

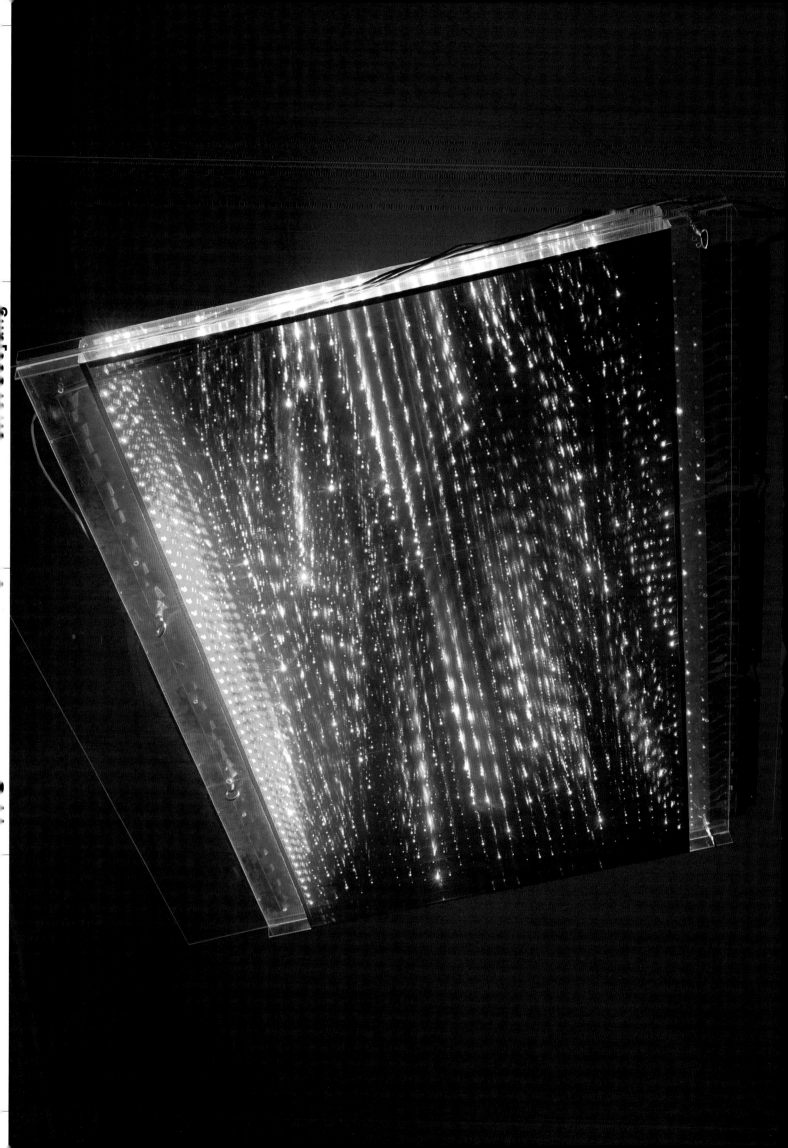

Gong, 2018

Kijin Park creates stories in which his own experiences during travels or everyday life and figments of his imagination are mixed together, and unfolds each element that make up the story- background, devices, characters, events and situations - through large installation works. By combining media elements such as videos and sensors, he has been contriving essay-devices that represent our reality where fact and fiction are merged together.

His new work, *Gong*, is an irregular sphere of 2.5 meters in diameter. The spherical shape is built in with a sound system consisting of a large speaker and a woofer, a steam injection system that dribbles like sweat, a vibration system using a noiseless motor and a hydraulic device, and an IT system that transmits the processed sounds collected by the participants' private mobile phones. Through this massive sphere consisting of complex and unstable systems, Kijin Park visualizes his artistic imagination on Kevin Kelly's *Out of Control* in which 'the realm of the born and the realm of the made is becoming one'. To Kijin Park, a work of art exists as an object, and in the process of personifying this object into a gigantic spherical form of complex systems, he questions our era's definition of works of art. Through a complex system of sound-vibration-liquid embedded in this giant sphere, the collected sounds of the participants are turned into something entirely new. It is a work that reflects on the relationship between art, human, and science in the coming future through the concept of 'complex adaptive system' that is autonomous, adaptive, and therefore uncontrollable.

〈공〉, 2018

박기진은 여행이나 일상 속의 실제 경험과 상상력으로 엮어낸 허구가 뒤섞인 스토리를 만들고 그 스토리를 구성하는 각 요소들—배경, 장치, 인물, 사건과 상황들—을 대형 설치작업으로 펼쳐낸다. 그는 영상이나 센서와 같은 미디어 요소들을 결합해서 실제와 허구가 혼합된 현실을 은유하는 에세이-장치를 고안해왔다.

신작 〈공〉은 지름 2.5미터의 비정형 구형이며, 구형 내부에는 대형 스피커와 우퍼로 이루어진 사운드 시스템, 땀처럼 흘러내리게 하는 수증기 분사 시스템, 무소음 모터와 유압기를 이용한 진동 시스템, 그리고 참여 관람객들의 개인 휴대전화로 수집된 사운드를 수집가공해서 중계하는 IT시스템이 내장되어 있다. 이 복잡하고 불안정한 시스템으로 이루어진 거대한 구형을 통해 박기진은 개빈 켈리의 '통제 불능'에서 말하는 '태어난 것들과 만들어진 것들의 결합'에 대한 예술적 상상을 시각화시킨다. 그에게 예술 작품이라는 것이 '하나의 사물(object)'로 존재하고, 이 하나의 사물을 복잡한 시스템으로 엮인 거대한 구형으로 의인화하는 과정을 통해 박기진은 이 시대 예술작품이라는 정의에 대한 질문을 던진다. 수집된 참여자들의 사운드는 이 거대한 구형에 내장된 사운드-진동-액체의 복합적인 시스템을 통해 전혀 새로운 어떤 것으로 만들어지게 된다.

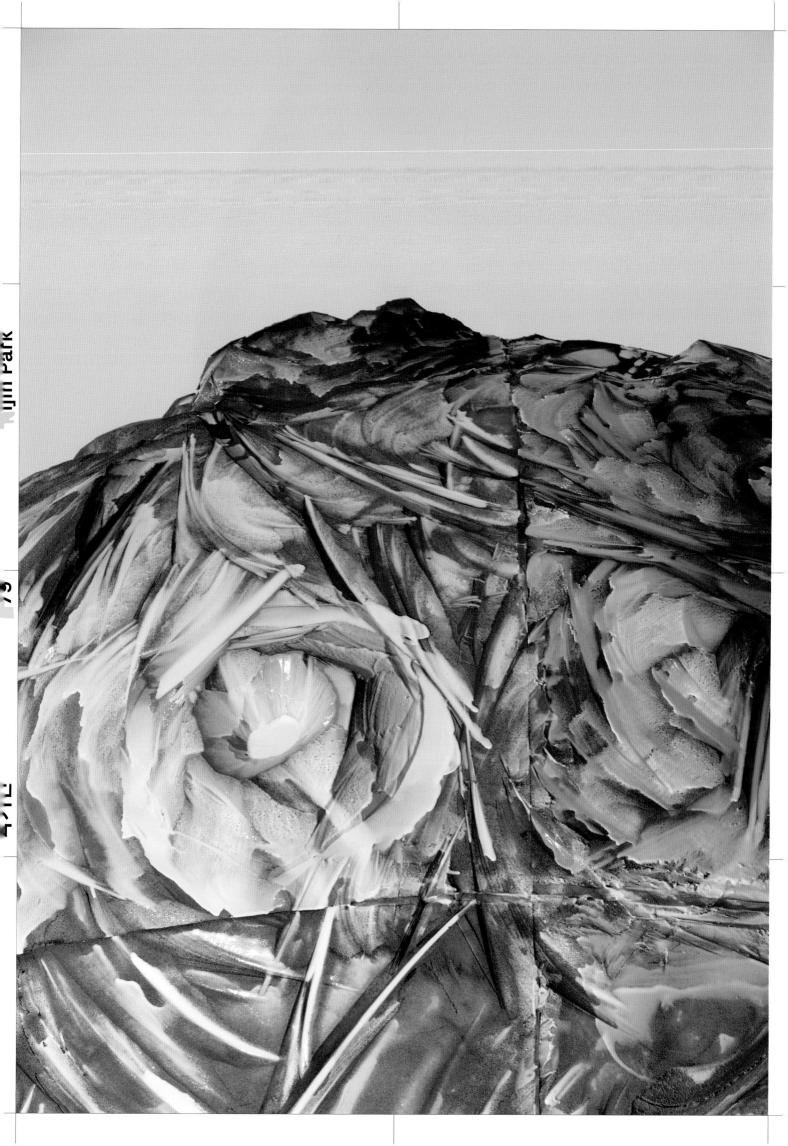

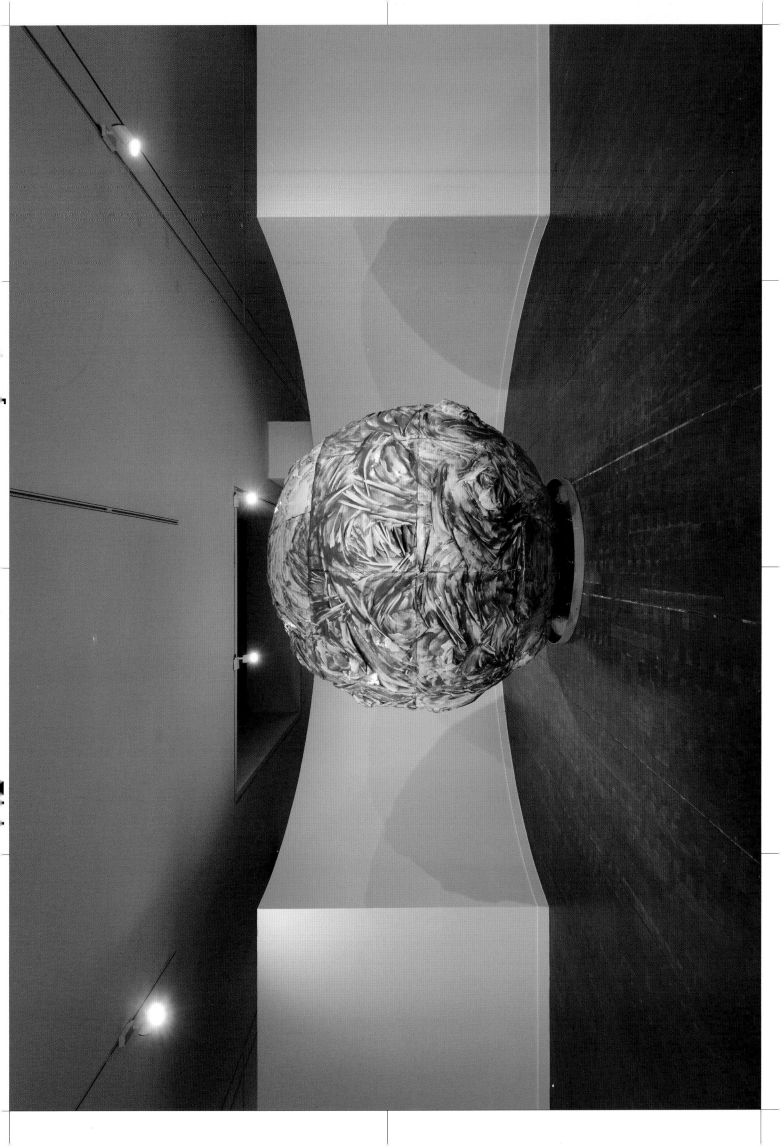

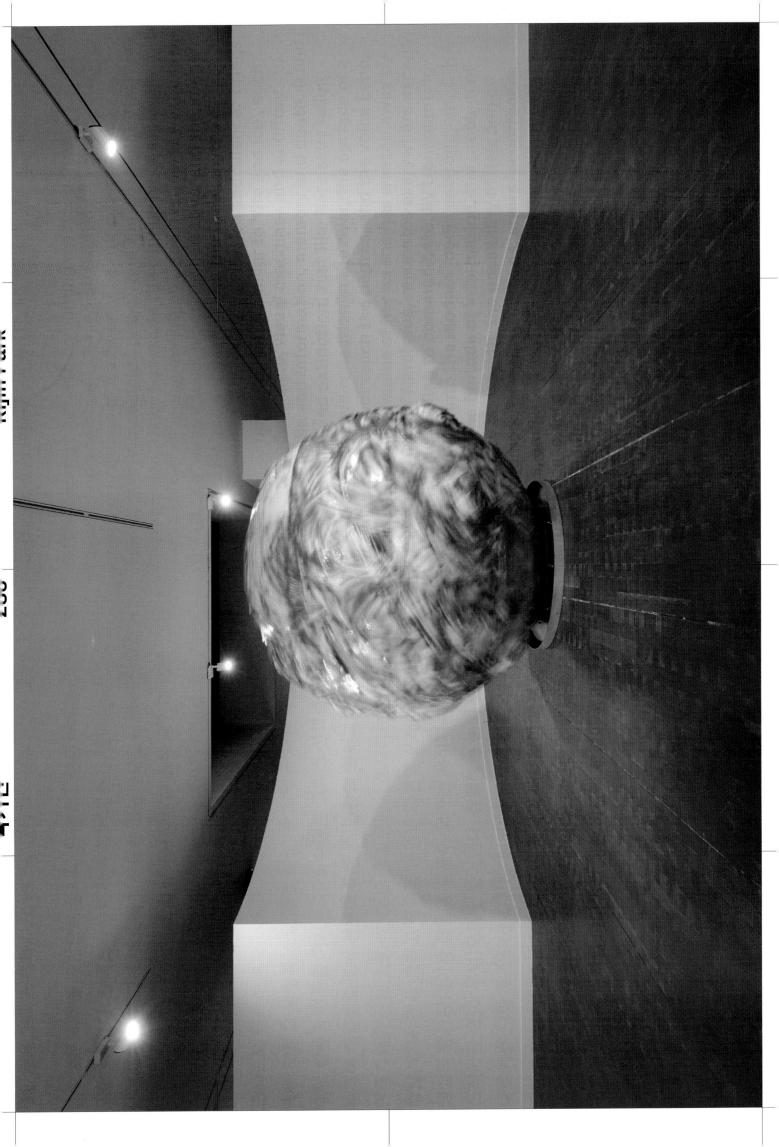

18 Works, 18 People, and 18 Stories in 58 Years, 2018

Sasa[44] has been working with various media such as installation, publication, photography, and performance, focusing on the question of 'how the same idea can result in apparently different outputs'. He has shown works that turn information collected through comic books, newspapers, and Wikipedia into database, or crosses/combines meta-narrative.

The new work, *18 Works, 18 People, 18 Stories in 58 Years*, is a work that started with questions about the works, people, stories and history that have variously come into contact with the SeMA Museum over the 30 years, and asks about the tales of people and artworks, the encounter between people, and the historicity of stories. The artist ponders on how many methods and relations are needed in different levels for the collection of a museum to be made, and how the audience should view this collection, and recommends each visitor to take a stroll through the promenade of history. The artist searched Naver's news library using the titles and production years of the 30 selected items as his keywords, looking for stories with same words and year. Excluding words that did not return any search results, 18 news items corresponding to the final 18 selected artists were each recited by a viewer born in the year of the work's production, and the recording was installed in the exhibition hall, along with the photographs of the reciters and the works. In addition, a graphical wall with multiple layers of data and stories, which occurred in the process of collaboration with the designer Sulki & Min, was installed at the entrance of the exhibition hall.

<18개의 작품, 18명의 사람, 18개의 이야기와 58년>, 2018

Sasa[44]는 설치, 출판, 사진, 퍼포먼스 등 다양한 매체로 작업하면서 '같은 아이디어가 어떻게 다른 외향의 결과로 귀결될 수 있는가'하는 문제에 관심을 기울여왔다. 만화책, 신문, 위키피디아 등에서 수집과 조사를 거쳐 가공한 정보들을 데이터베이스하거나 메타-서사를 교차/조합하는 작업을 선보여 왔다.

신작 <18개의 작품, 18명의 사람, 18개의 이야기와 58년>은 사람과 작품의 이야기, 사람과 사람의 만남, 작품과 역사의 관계, 이야기의 역사성 등을 질문하며, SeMA 미술관과 30년 동안 다양한 접점을 이루는 작품, 사람, 이야기와 역사에 대해 질문하며 시작된 작품이다. 작가는 미술관의 소장품이 몇 개의 층위에서 및 개의 방법으로, 몇 명의 관계를 맺으며 만들어지고, 관객은 이 소장품을 어떻게 바라볼 수 있을까를 고민하면서, 관람객 각자가 역사의 프롬나드를 통해 산책하기를 제안한다. 작가는 선별된 소장품 30점 목록으로 작품의 제목과 제작년도를 네이버 뉴스 라이브러리에서 키워드 검색하여 동일한 년도와 단어로 이야기를 찾았었다. 검색이 불가능한 단어를 제외하고 18명의 작가의 작품으로 최종 선택된 18개의 뉴스를 각 작품 제작년도에 태어난 관객을 섭외, 기사를 낭독하고 녹음하여 전시장에 설치하고 낭독관객과 해당 작품을 함께 촬영하여 전시한다. 또한 전시장 입구에는 디자이너 '슬기와 민'과 협업하여 데이터 그래픽 벽면을 설치한다.

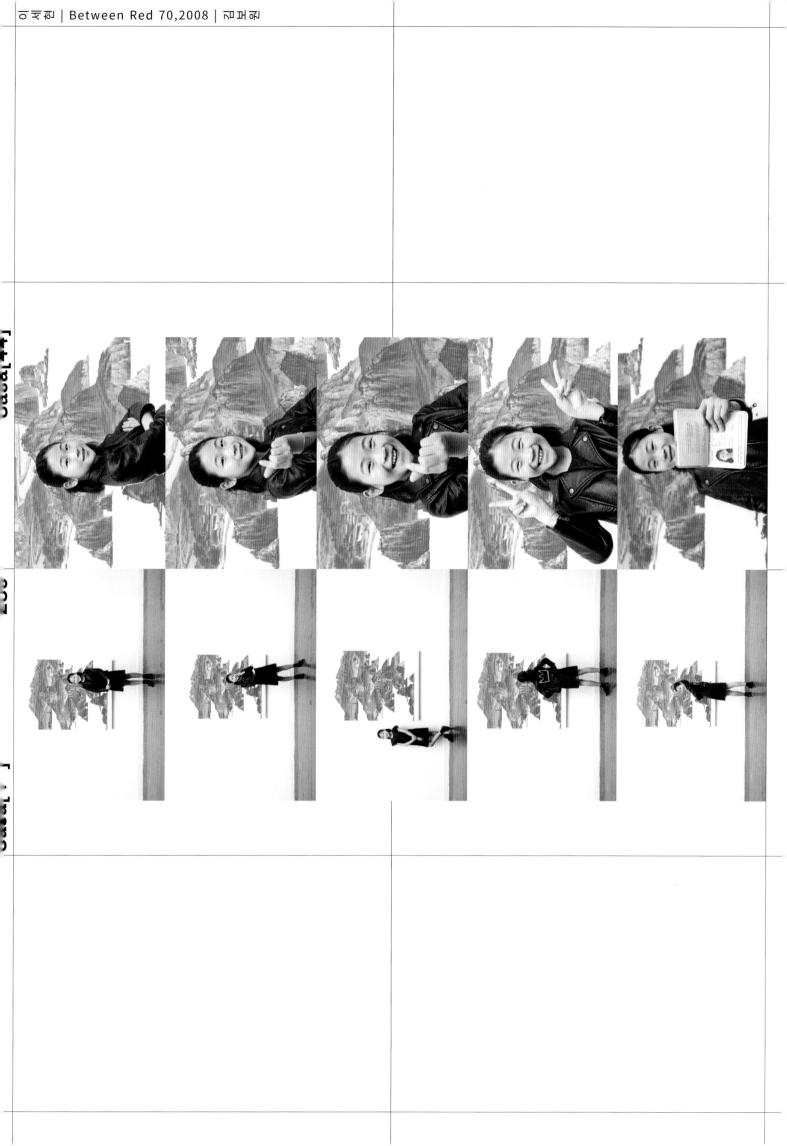

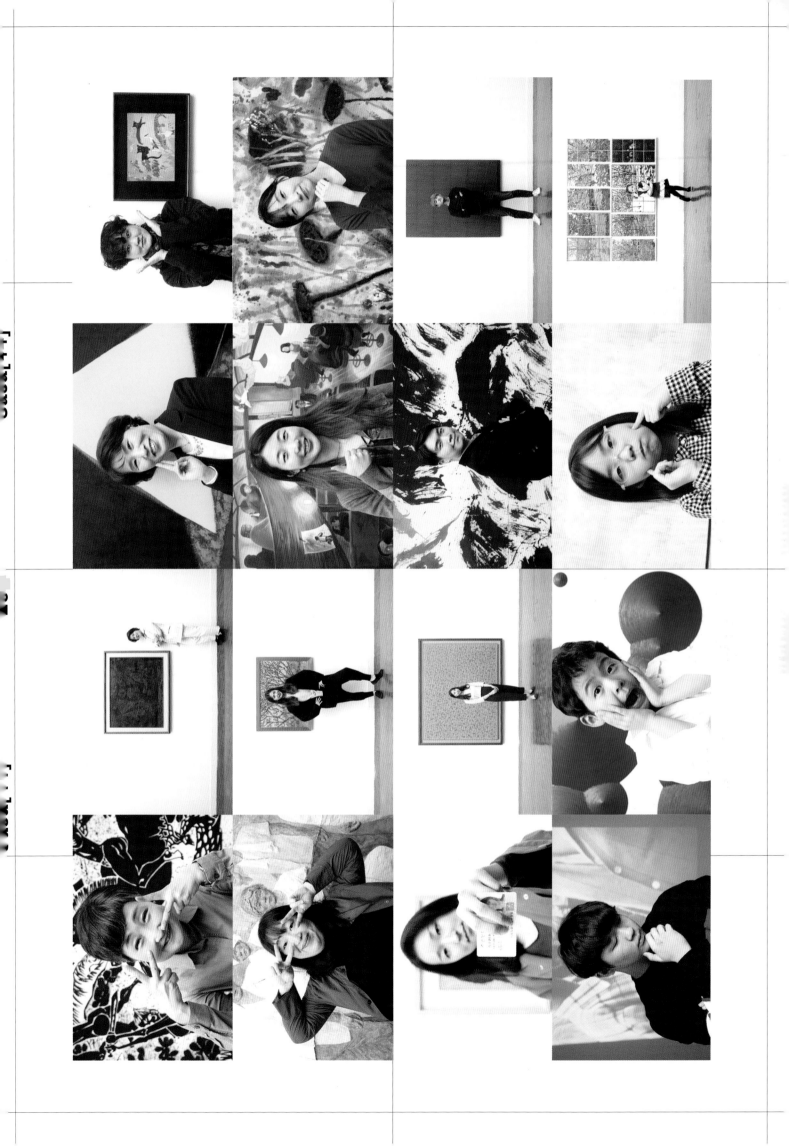

	설렁탕 일인분 SEOLLEONGTANG PORTION	자장면 일인분 JAJANGMYEON PORTION	라면 한 봉지 INSTANT NOODLES 1 PACK	초코파이 한 개 CHOCO PIE 1 PIECE	영화 관람료 MOVIE TICKET	신문 구독료 NEWSPAPER SUBSCRIPTION	지하철 기본요금 SUBWAY BASE FARE	시내버스 기본요금 BUS BASE FARE	택시 기본요금 TAXI BASE FARE	공중전화 기본요금 PAYPHONE BASE CHARGE	
1	1961	—	—	—	—	12	60	—	4	—	—
2	1962	—	—	—	—	18	60	—	5	—	—
3	1967	—	—	—	—	41	180	—	10	—	—
4	1979	885	277	115	100	715	1,200	60	60	250	10
5	1984	1,704	572	196	100	1,532	2,700	140	110	600	20
6	1985	1,774	616	196	100	1,432	2,700	170	120	600	20
7	1987	1,825	676	190	100	1,637	2,700	200	120	600	20
8	1989	2,402	899	185	100	2,271	3,500	200	140	600	20
9	1989	2,402	899	185	100	2,271	3,500	200	140	600	20
10	1992	3,550	1,450	204	100	3,471	5,000	250	210	900	20
11	1997	4,516	2,500	270	150	5,017	8,000	450	430	1,000	50
12	1999	4,567	2,533	326	200	5,230	9,000	500	500	1,300	50
13	2001	4,733	2,583	335	200	5,860	10,000	600		1,300	50
14	2008	5,780	3,731	518	267	6,494	15,000	900		1,900	70
15	2008	5,780	3,731		267	6,494	15,000	900		1,900	70
16	2009	5,976	3,786		267	6,970	15,000	900		2,400	70
17	2010	6,204	3,833		267	7,834	15,000	900		2,400	70
18	2011	6,700	4,101		267	7,737	15,000	900		2,400	70

단위: 원
UNIT: WON

Deep Breath, 2018

Youngkak Cho has been showing the new experience and digital sensibility that is produced in the interaction between machine and system using interactive media. He explores the diverse social and technological issues by combination the various elements that exist in and out of the system with the latest digital technologies.

The new piece, *Deep Breath* is a work which, by drawing elements of the latest cutting edge technologies such as deep learning in AI(artificial intelligence), robonetics, and big data into works of art(selected collection of Seoul Museum of Art), experiments with new relations that will be forged between humans, society and machines in the coming future. In the work, three major technological elements, which are the learning of collections by artificial intelligence, robotic arm performance by big data input, and video image interaction of the visitors, are merged into one and shown as a 5-meter-wide projection. By merging cutting edge technologies such as the image learning software, Chainer fast neural network algorithm, which is a deep learning Artificial intelligence, learning the collections of Seoul Museum of Art according to elements such as colors and pattern to create new images, and the video interaction of the viewers collected through the camera that is attached to the robotic arm in the exhibition hall which combined with pre-entered big data, the artist is constantly experimenting in the massive and compact system that is stretched before us for the emergence of a new generator that is somewhere between man and machine.

<깊은 숨>, 2018

조영각은 기계와 시스템의 작용 속에서 산출되는 새로운 경험과 디지털 감수성을 인터랙티브 미디어로 선보여 왔다. 다양한 사회적 기술적 이슈에 대해 시스템 안과 밖에서 위치하는 다양한 요소들을 최신의 디지털 테크놀로지를 결합하여 탐색한다.

신작 <깊은 숨>은 인공지능 딥러닝, 로보네틱스, 빅데이터 등 최신의 첨단 기술의 요소들을 예술 작품(선별된 시립미술관 소장품) 속으로 끌어들여 다가오는 미래에 인간과 사회, 기계 사이에 맺어지는 새로운 관계항을 실험하는 작품이다. 작품은 크게 소장품의 인공지능 학습, 빅데이터의 입력에 의한 로봇암 퍼포밍, 관람객의 비디오 이미지 인터랙션이라는 3가지 최신의 기술적 요소가 하나로 결합하면서 전면 5미터 크기의 영상으로 투사된다. 시립미술관 소장품을 인공지능 딥러닝 중 Chainer fast neural network algorithm이라는 이미지 학습 프로그램으로 색채와 패턴 등의 요소에 따라 이미지가 학습되어 새로운 이미지가 생성되고, 전시장의 로봇암에 부착된 카메라들을 통해 수집되는 관람객의 비디오 인터랙션과 이미 입력된 빅데이터와의 결합과 같은 첨단 테크놀로지의 결합을 통해 작가는 우리 앞에 펼쳐진 거대하고 촘촘한 시스템 속에서 인간과 기계 사이의 그 어딘가에 새로운 생산자의 발현을 끊임없이 실험하고 있다.

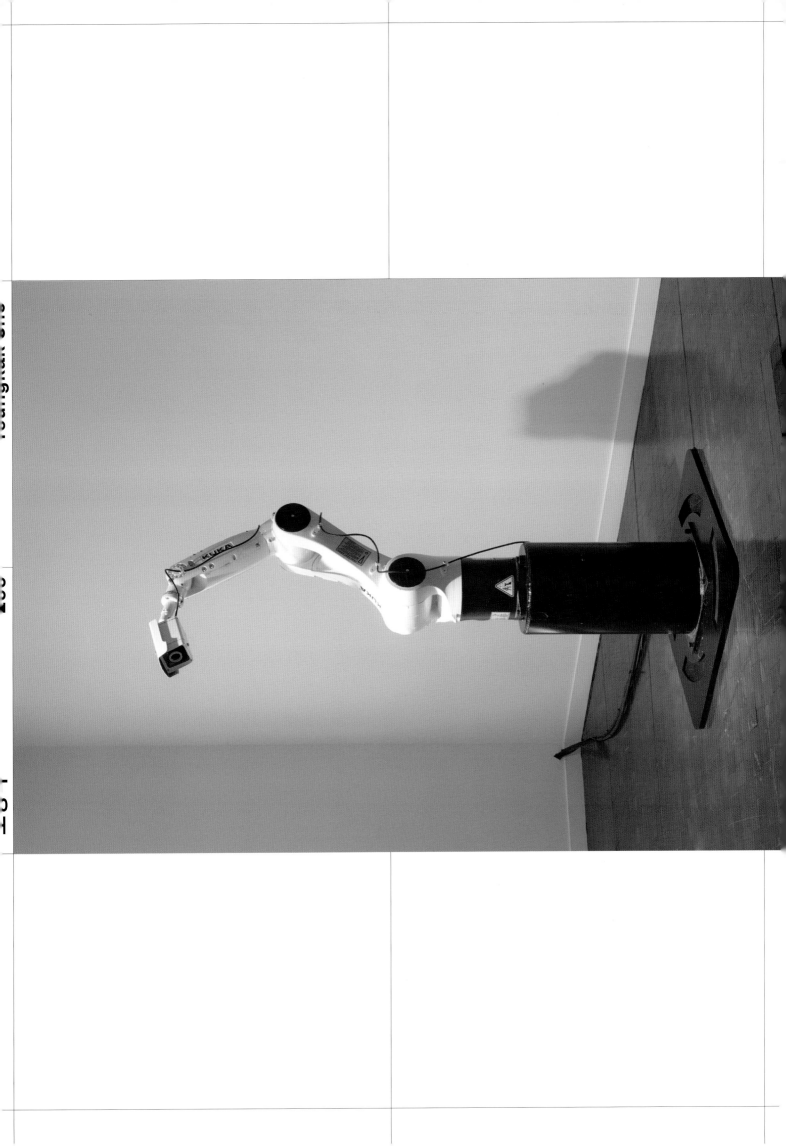

Old Spot, 2018

Ikjung Cho has been making 'play' that adds stories to the emotions, cracks, and conflicting situations experienced by individuals, and has been showing performances that feature human characters as the subject, or video works that feature edited shots of its process. The props and stages that are used are made based on the story of the drama she has created.

The new work, *Old Spot* is an extension of the *Spot* work that Ikjung Cho has been working on since 2016, but has been made into a new 3-channel performance video. The artist explains, "Things worth keeping, things I want to abandon but have a reason to be kept, things that are tied to me regardless of my will and thus have to be part of my life, and things that are a burden. When I have such things, how do I treat them? How long will I keep them under my responsibility? What are the choices I can make? <Old Spot> contains a complex and ambiguous position on the preservation of things. The video features objects that are preserved for various reasons one after another, such as artifacts in museums and collections of art museums preserved at a national or institutional level, and keepsakes that are treasured by individuals and clothes given by a friend who is leaving for a distant place. The story surrounding the preservation of things can be extended to stories about long-standing emotions and long-lasting relationships, and the audiences can make different assumptions and interpretations according to their own experiences." The work of Ikjung Cho insistently moves between public preservation(museum collection) and personal keep(private objects/relations) in its inquiry.

<조익정>

<올드 스폿>, 2018

조익정은 개인이 체감하는 정서와 균열, 갈등 상황들을 이야기를 덧입한 '극'으로 제작하고 인물이 주체가 되는 퍼포먼스 공연이나 그 과정을 촬영, 편집한 비디오 작업으로 선보여 왔다. 사용된 소품과 무대는 자신이 만들어낸 극의 이야기를 바탕으로 제작한다.

신작 <올드 스폿>은 조익정이 2016년부터 진행해 온 작업 <스폿>의 연장선에 있되 새로운 3채널 퍼포먼스 영상으로 제작되었다. 작가는 설명한다. "지킬 가치가 있는 것, 버리고 싶은데, 갖고 있어야 하는 이유가 있는 것, 내 의지와 무관하게 나와 엮여서 생의 한 부분을 함께 해야 하는 것, 짐스러운 것. 이런 사물들을 갖고 있을 때 나는 그 사물을 어떻게 대하는가. 언제까지 내 책임 하에 관리할 것인가. 내가 할 수 있는 선택은 어떤 것들이 있나. <올드 스폿>은 사물의 보존에 대한 복잡하고 애매한 입장을 담아냈다. 영상에는 국가 혹은 기관의 차원에서 보호 중인 박물관의 유물과 미술관의 소장품을 그리고, 개인이 간직하고 있는 유물과 먼 곳으로 떠나는 친구가 주고 간 옷 등 가지각색의 이유로 보존하는 사물들이 하나씩 등장한다. 사물의 보존을 둘러싼 이야기는 오래 묵고 온 감정, 오래 묵은 관계 등에 대한 이야기로 확장될 수 있고, 관객들은 자신의 경험에 빗대어 서로 다른 추측과 해석을 할 수 있다." 조익정의 작업은 끊임없이 공적인 보존(미술관 소장품)과 사적인 간직(개인적인 사물/관계) 사이를 오가며 질문한다.

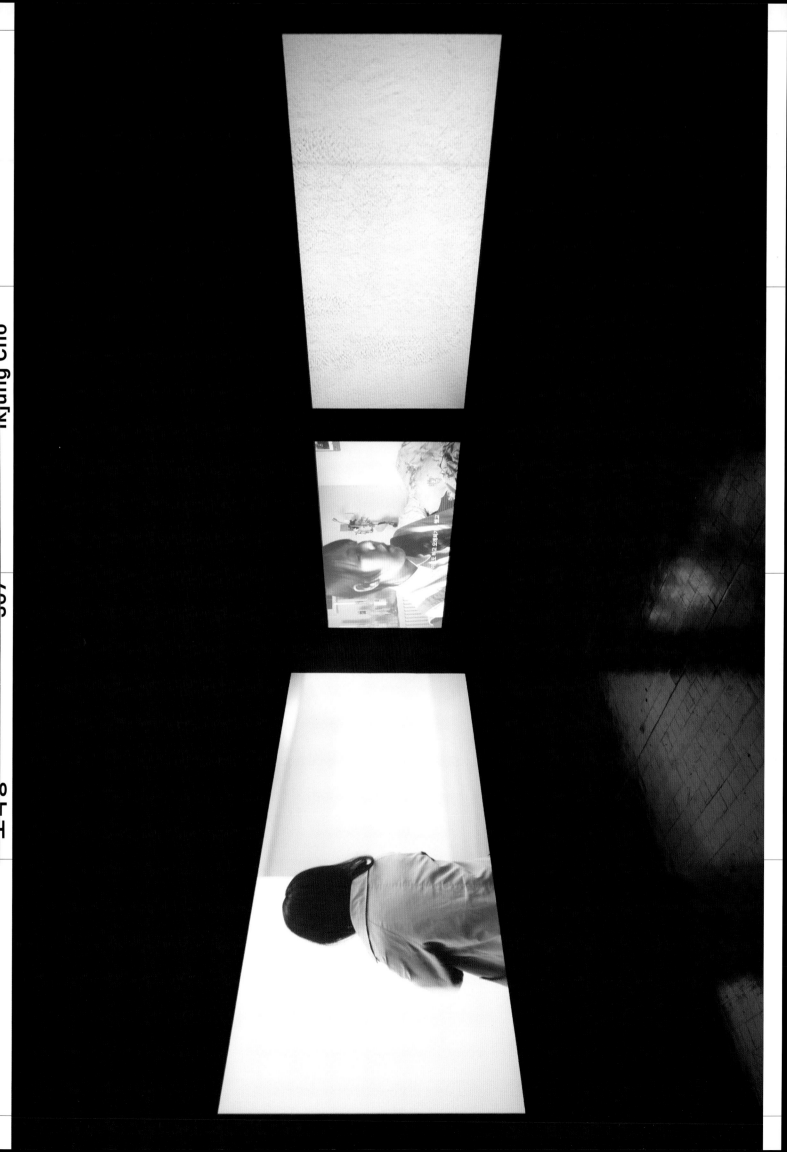

Great artworks
yet I didn't
quite get them

그때 그림은 훌륭했지만 충분히 이해 직접하진 않았음

Great artworks
yet I didn't
quite get them

Artworks
I took
pictures of

Cause
they are
great

<중간 공간>, 2018

이예승은 영상, 오브제, 사운드 등 다양한 매체를 이용하여 작업한다. 가상과 현실의 경계를 혼동하게 하는 거대한 미디어 설치 작업을 통해 동시대를 바라보는 인간의 인지 방식과 미디어 환경 속에서의 우리가 직면하고 있는 다양한 사회적 현상들에 대하여 질문을 던지는 작업을 선보여 왔다. 신작 <중간 공간>은 평면과 입체, 물질과 비물질, 있음과 없음, 디지털과 아날로그, 시간과 공간, 주체와 객체 사이의 중간 공간을 탐색하는 인터랙티브 미디어 설치 작품이다. 산점투시나 삼원법과 같은 동양화의 전통적 조형 원리가 동시대 미디어 환경과 어떻게 맞닿아 있으며 이를 새롭게 읽어낼 수 있는 가능성을 탐색한다. 서양적인 원근법과는 달리 동양적 산수화는 여러 시점에서 바라본 풍경을 한 화면 속에서 이동되면서 다층적으로 중첩되어 표현하는 방식을 사용했다. 이는 동시 다점속, 주체와 객체 사이의 경계의 모호성, 데이터의 자유로운 조작과 압축 등과 같은 최신 인터넷 네트워크나 데이터의 특성과 연결된다. 이 작품은 산수화의 필치, 준법, 제관과 같은 동양화 형식들을 차용해서 전통적 산수의 풍경을 미디어 조각으로 분절해낸다. 자연합일의 통합적이고 이상적 자연이라는 고정관념과 달리 전통적 동양화에서 자연을 인식하는 방식은 때로는 파편적이고 산발적인 동시에 그 모두를 아우르며 총체적이 되는 상반성을 가진다. 관람객은 미디어 설치의 인터랙티브 속에서 작가가 새롭게 환기시킨 동양적 자연 개념을 미디어 설치의 인터랙티브 속에서 감각적으로 조우하게 된다.

In between space, 2018

Ye Seung Lee uses various media in her work including video, object, and sound. Through massive media installation works that blur the boundary between virtual and reality, she has been asking questioning about the mode of human perception in looking at the contemporary era and the various social phenomena that we face within the media environment. The new piece, *In between space*, is an interactive media installation work that explores the middle space between flat-surface and solid body, material and non-material, existence and absence, digital and analog, time and space, and subject and object. She looks at how the traditional formative principles of Oriental painting such as the shifting perspective and the three distances relate to the contemporary media environment, and explores the possibility of a new interpretation. Unlike the Western perspective, Oriental landscape painting has used the method of illustrating the landscape in a manner that overlaps multiple layers that are seen from various viewpoints, shifting the point of view within a single frame. This is connected to the characteristics of information such as multiple simultaneous connections, the ambiguity in the boundaries between subject and object, and free manipulation and compression of data. This work borrows from the conventions of Oriental painting such as the brush strokes, chapping method, and inscription in landscape paintings, and splits up the scenery of traditional landscape into media fragments. Unlike the fixed idea of it being unified and ideal and achieving oneness with nature, the way that traditional oriental painting recognizes nature is conflicting in that it is sometimes fragmented and sporadic, and inversely all-encompassing and holistic at the same time. The viewer comes to sensuously encounter the Eastern concept of nature as has been newly aroused by the artist within the interactive setting of the media installation.

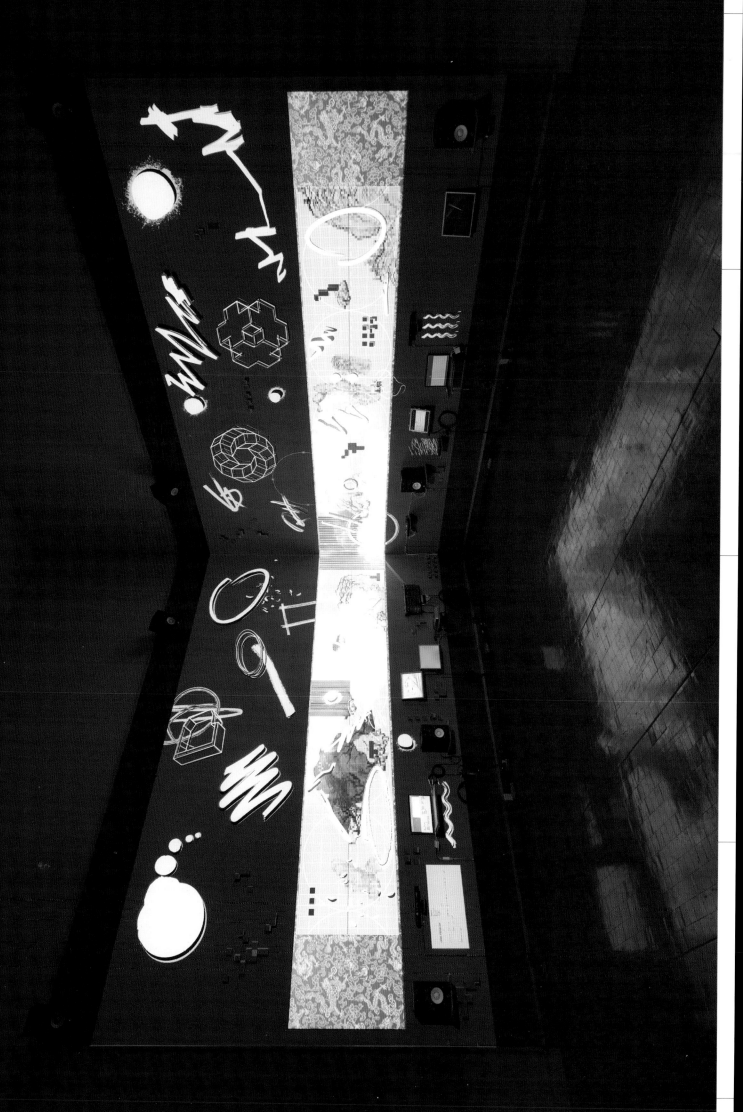

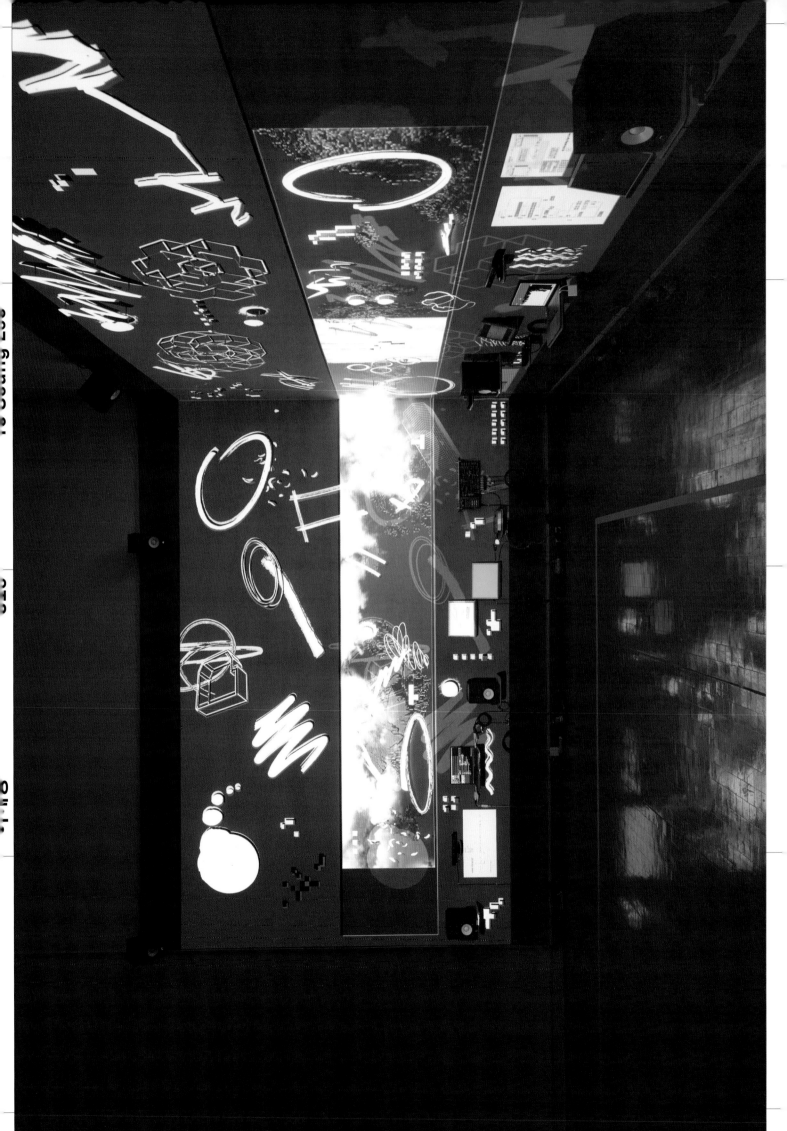

Hayoun Kwon

When you get there, 2018

Hayoun Kwon uses media such as VR, 3D animation, and short films to implicitly and indirectly visualize social topics such as identity, migration, and geopolitical issues. In Particular, she stretches her imagination on the unfamiliar experience of connecting with virtual space through digital media, making the viewers cross the boundary between objective statement and fictional interpretation.

Her new work *When you get there* is a digital interactive installation that takes Suk Chul-joo's *New Scenery in Dream*(2009) and An Kyŏn's *Scenery in Dream*(1447) as motif, in which the video projection and sound respond to the viewer's position in real-time by using a position sensor. The landscape of *Scenery in Dream*, which begins with the old story of the Grand Prince Anpyeong dreaming of a stroll in paradise one day and commissioning the painter An Kyŏn to paint what he had seen in the dream, is overlapped with Suk Chul-joo's *New Scenery in Dream*, and the space of unreachable utopia and temporary and uncertain imagination, is laid out in the exhibition room as a real space where you can walk through. The mountain peaks and valleys in the 5 meters wide and 15 meters long exhibition space repeatedly form up and disappear again according to the movement of oncoming or outgoing viewers. Just as Suk Chul-joo used paint and plain water alternately in *New Scenery in Dream* to paint the mountains that exist within every mind through the act of erasing, the digital landscape created by Hayoun Kwon, in it's blinking 0s and 1s, also reminds us of art as a temporary and transient act that endeavors towards the unreachable, which we are made to take part.

권하윤

<그 곳에 다다른면>, 2018

권하윤은 정체성, 이주, 지정학적 이슈 등이 사회적 의제를 VR, 3D에니메이션, 단편 필름 등의 매체를 이용하여 암시적이고 우회적으로 시각화한다. 특히 디지털 미디어를 통해 가상의 공간과 접속하는 낯선 경험과 상상을 펼쳐내면서 관람객들로 하여금 객관적 진술과 허구적 해석 사이의 경계를 넘나들게 한다.

신작 <그 곳에 다다르면>은 석철주의 <신몽유도원도>(2009)와 안견의 <몽유도원도>(1447)를 모티브로 하여 위치 센서를 이용해서 관람객의 위치에 따라 영상 프로젝션과 사운드가 실시간 반응하는 디지털 인터랙티브 설치작품이다. 안평대군이 어느 날 무릉도원을 거니는 꿈을 꾸고 난 후 자신이 꿈에서 본 풍경을 화가 안견에게 그리게 한 것에서 시작된 몽유도원도의 풍경, 이 오래된 이야기 속 풍경은 석철주의 <신몽유도원도>와 겹쳐지면서 다다를 수 없는 이상향의 공간, 임시적이고 불확실한 상상을 거닐 수 있는 실제의 공간으로 전시장에 펼쳐낸다. 가로 5미터 세로 15미터로 길게 이어진 전시 공간을 따라 산책하면 겹쳐진 산봉우리와 골짜기들이 관람객이 다가서고 멀어지는 동선에 따라 만들어지고 사라지기를 반복한다. 석철주가 <신몽유도원도>를 통해 물감과 맹물을 번갈아 사용하면서 누구의 마음속에 존재하는 마음의 산을 지워나가면서 그렸듯이, 권하윤이 만드는 디지털 풍경 역시 0과 1의 점멸 속에서 다다를 수 없는 곳을 향해 다가서는 임시적이고 일시적인 행위로서의 예술을 상기시키고, 그 산책에 우리가 동참하기를 제안하고 있다.

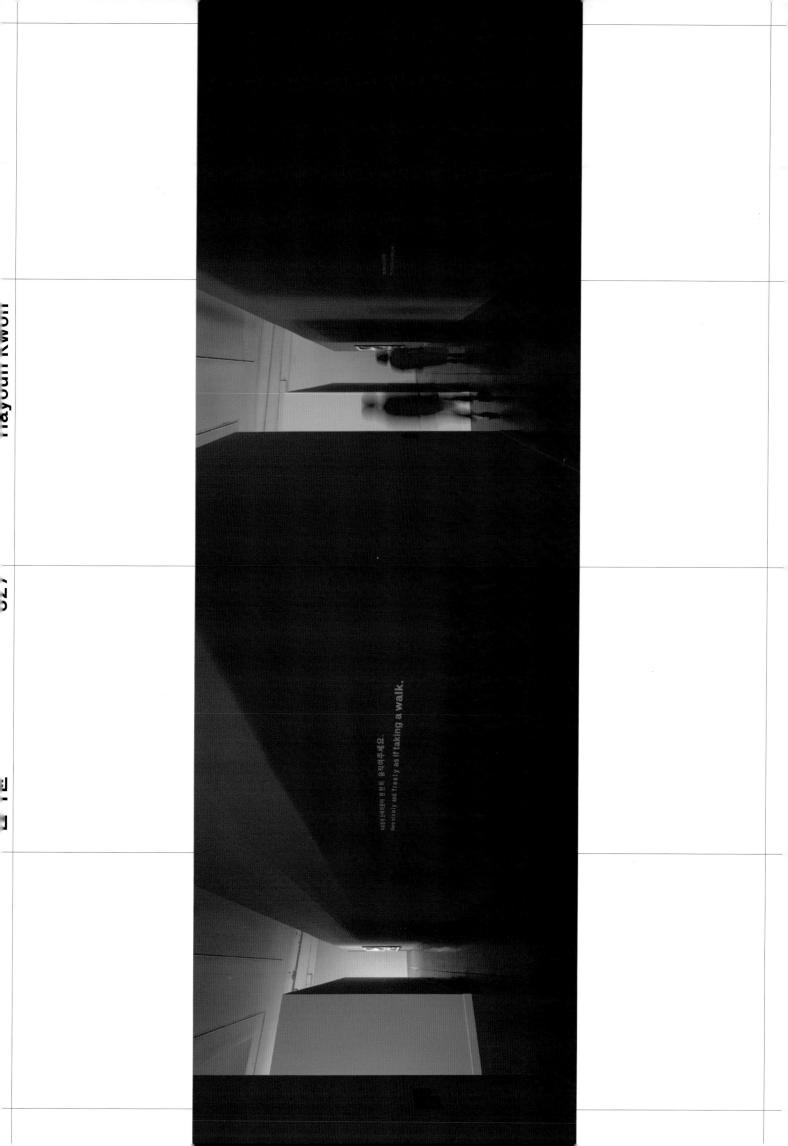

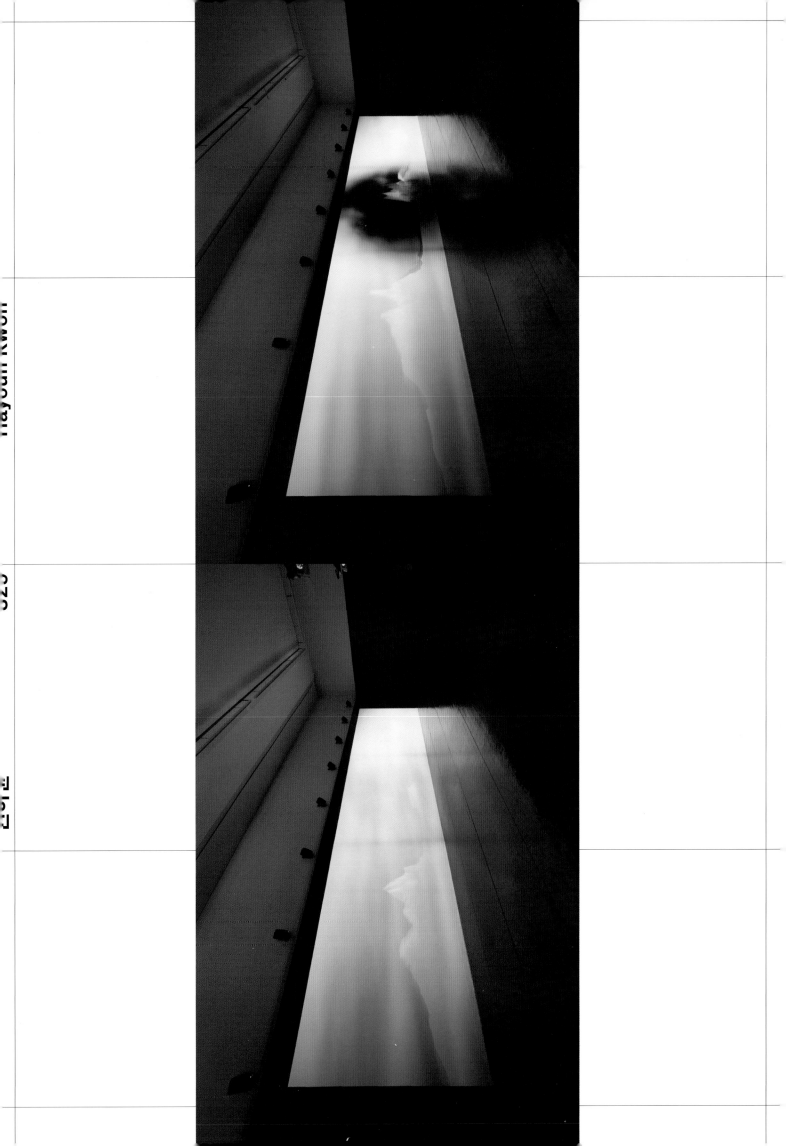

DEMO, 2018

Woong Yong KIM has been presenting video works that weave stories that exist beyond the visible world by combining and editing found footage and sounds from classic movies and newsreels with videos that he directed himself. In particular, he disassembles elements such as sounds, cuts, colors, sequences, and objects, and repositions them in a drastic collage to visualize his peculiar narrative. The new work, *DEMO*, is a three-channel video that shows two gamers connected to FPS(First-Person Shooter) demo simulation software which takes a first-person point of view, playing out the activities of the Japanese Red Army and their hijacking mission in the early 1970s. With the goal of realizing a world revolution and a unified and equal world, the Red Army members sought to go to North Korea to receive military training for the revolution. The work is cross-edited with the news footages of the time when they hijacked a plane with toy guns but landed in South Korea's Gimpo Airport instead of North Korea due to communication disruption from the Gimpo control tower. The world view of the Red Army, which was a contradictory being that yearned for a romantic body of virtuality and self-sacrifice, is connected through the network of the internet and revived in the space of a simulated demo game. The multi-layered intersection between past events in the newsreel, the actual airport of 2018, the simulated space inside the game, and 3D graphics, leads to the flotation of the body and the fragmented body through the FPS game's activities and the FPS game's progression, and to the transformation of the body. He takes note of the fact that the repetitive and trivial movements of the fingers pressing the mouse or the touch screen, is ultimately the decisive movement of pressing a button or a trigger. And eventually, this open source software is destroyed over time like a time bomb.

〈데모〉, 2018

김응용은 고전영화, 뉴스 등에서 가져온 파운드 푸티지나 사운드를 자신이 연출한 영상과 조합, 편집함으로써 보이는 세계 저편의 이야기들을 직조해내는 영상작업을 선보였다. 특히 사운드, 커트, 색채, 시퀀스, 오브제 등의 요소들을 분해해서 과감한 콜라주 재배치를 통해 기묘한 서사를 시각화한다. 신작 〈데모〉는 3채널 영상으로 2명의 게이머가 1인칭 시점의 FPS(First-Person Shooter) 데모 시뮬레이션 프로그램을 하기 위해 접속해서 1970년대 초 일본 적군파의 활동과 그들의 하이재킹 미션을 구현/실패하는 과정을 담은 영상 작품이다. 적군파 멤버들은 세계혁명과 단일하며 평등한 세계를 구현하겠다는 목표로 당시 북한에 가서 혁명 군사훈련을 받고자 했다. 그들이 장난감 총을 소지하여 비행기를 탈취하고 김포 공항 관제탑에서의 교신교란을 통해 북한이 아닌 남한 김포공항에 착륙했던 당시 뉴스를 교차 편집한다. 가상성과 산화를 통한 낭만적 신체를 동경한 모순적 존재인 적군파의 세계관이 인터넷이라는 네트워크를 통해 접속하고 공간 시뮬레이션 데모 게임 속에서 되살아나게 된다. 뉴스릴 속 남아있는 과거의 사건과 2018년 현실의 공항, 게임 속 시뮬레이션 공간, 그리고 3D그래픽의 중층적 교점한은 과거의 적군파 활동과 FPS 게임의 전개 과정을 유영하는 몸과 파편화된 몸, 그리고 몸의 변환으로 이어진다. 작가는 마우스나 터치스크린을 누르는 반복적이고도 하찮은 손가락의 움직임이 결국 버튼을 누르거나 방아쇠를 당기는 결정적 움직임이라는 점에 주목한다. 그리고 마침내 이 오픈소스 프로그램은 시한폭탄처럼 시간이 지나면 파기된다.

Poster Generator 1962-2018, 2018

As the name of the studio suggests, 'Everyday Practice' aims to create a community that thinks about what role design should play in real life and what it can do. With interest in how design practices can change our daily lives, they have involved themselves through design in the scenes of action such as the labor magazines *Workers*, refugee problems, Sewol ferry, and candlelight rallies. Their new work, *Poster Generator 1962-2018*, provides a process where the visitors participate in making new posters from the selected collections. What is designed by Everyday Practice is the full process in which the collections meet the audiences and reinterpreted into new works. This is a 'design studio' that is a metaphor for the process of completing a work of design, as well as a canvas where the whole space changes from moment to moment through the act of participants. It is a space in which each participant creates new images that are unpredictable through the application of image conversion filters that reflect each of the keywords derived by categorizing the color, structure, and expression method of the works from among the commentaries on the collection, written in the viewpoint of curators or critics. In the process of this new conversion, the dialogues of the participants are visualized through speech recognition system and expressed as texts within the space. This creates a multisensory space in which images are transformed by specific words(demands) and the contents of the conversations are expressed in texts(communication, typography). Here, the posters are a medium for sharing the transformation process of text into image and represent the internal image of each viewer, and through the play of words in 'post generator', also includes the question about design's mod of existence in the age of AI.

<Poster Generator 1962-2018>, 2018

'일상의실천'이라는 스튜디오의 이름 그대로 현실에서 디자인이 어떤 역할을 해야 하며, 무엇을 할 수 있는가를 고민하는 공동체를 지향한다. 디자인적 실천이 어떻게 우리의 일상을 바꾸어낼 수 있는가에 관심을 가지고 노동 잡지 『워커스(Workers)』, 난민문제, 세월호, 촛불집회 등 실천의 현장에서 디자인적 방식을 함께해왔다. 신작 <Poster Generator 1962-2018>은 선정된 소장품들을 관람객들이 참여해서 새로운 포스터로 만들어내는 과정을 제공하는데, 소장품과 관람객이 만나서 재해석되며 새로운 작업으로 탄생하게 하는 과정 전체를 디자인한다. 이것은 하나의 디자인 작업이 완성되는 과정을 은유하는 '디자인 스튜디오'이자 공간 전체가 참여자의 행위에 따라 시시각각 변화하는 캔버스다. 큐레이터 혹은 평론가의 관점으로 기술된 소장품에 대한 작품해설 중에서 작품의 색채, 구조, 표현기법 등을 카테고리화하여 키워드를 도출하고, 각 키워드를 반영할 수 있는 이미지 변환 필터를 적용함으로써 참여하는 관람객들 각자가 예측 불가능한 새로운 이미지를 만들어내는 공간이다. 이 새로운 변환의 과정에서 참여자들의 대화가 음성 인식 시스템을 통해 시각화되어 공간 속에 텍스트로 표현된다. 이미지가 특정 단어(요구)에 의해 변환되고 대화의 내용이 텍스트(의사소통, 타이포그래피)로 표현되는 공감각적인 공간을 구현해낸다. 여기서 포스터(poster)는 텍스트를 이미지화시키는 과정을 공유하는 매개체이자 관람객 각자의 내적 심상을 대표하는 각자의 포스터이며, '포스트 제너레이터(post generator)'의 언어유희를 통해 AI 시대 디자인의 존재 방식에 대한 질문까지 담아낸다.

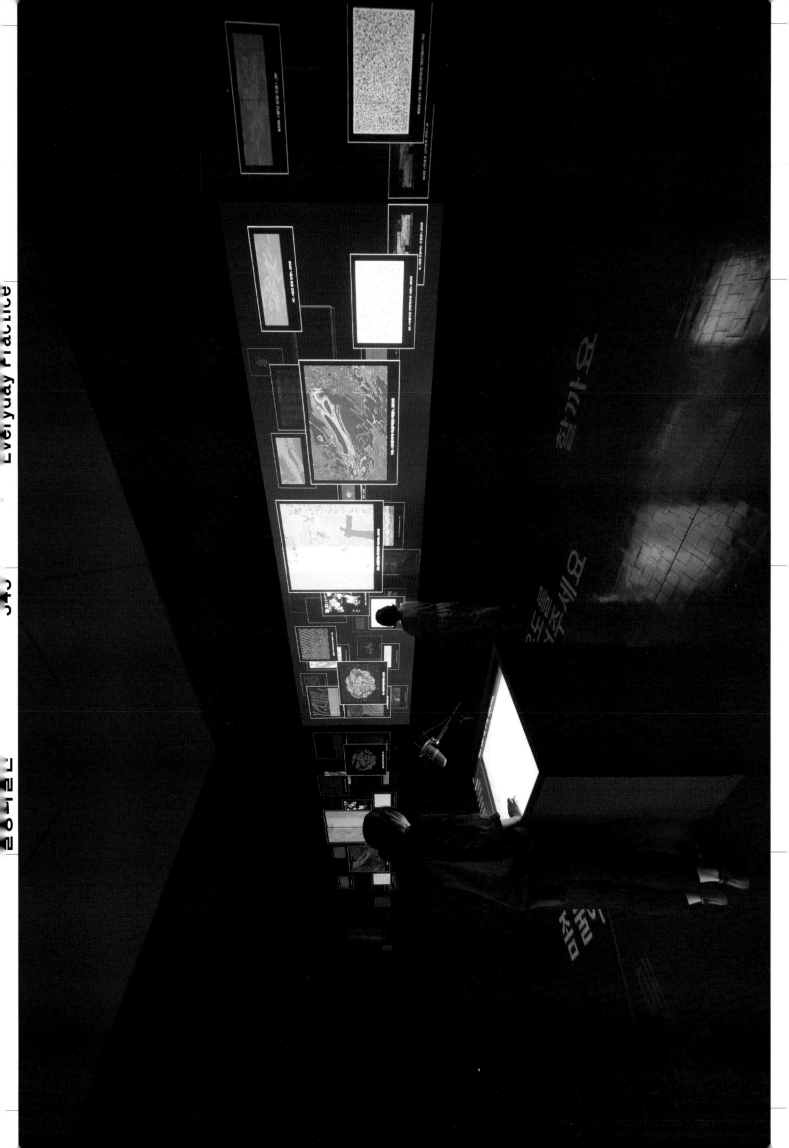

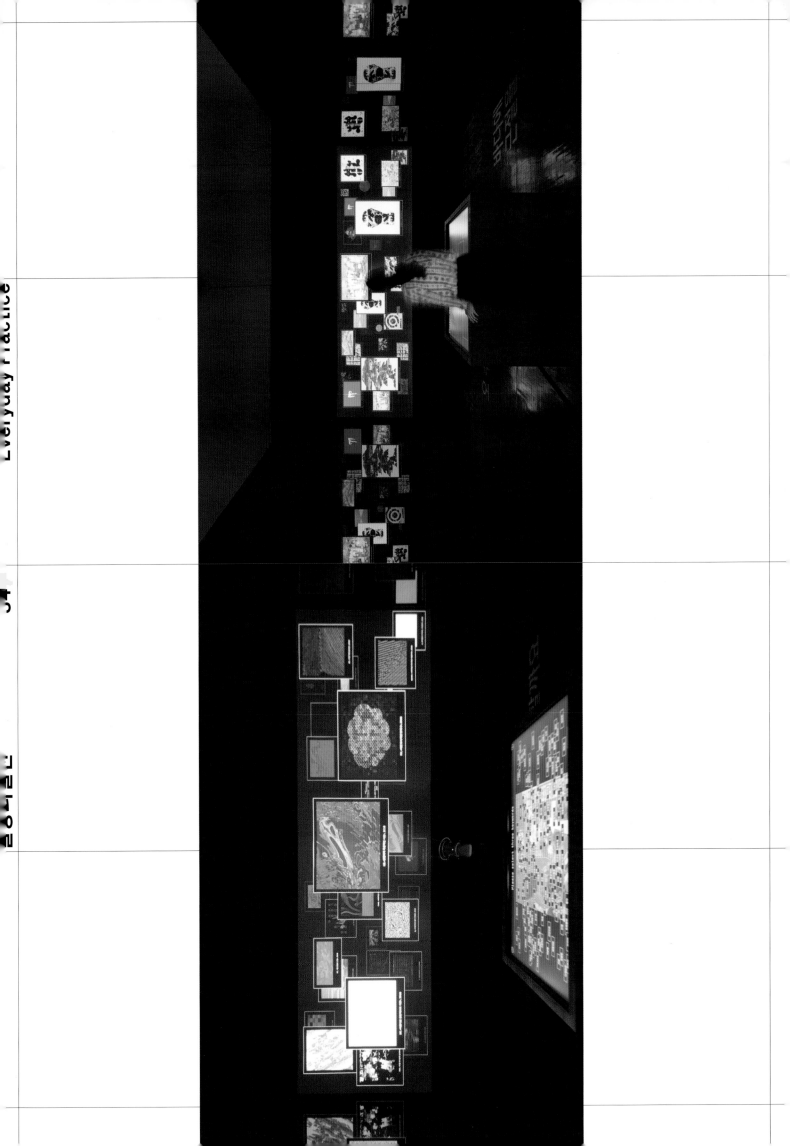

ROAD TO STUDIO B, 2018

Bae Yoon Hwan creates stories that are triggered by various images such as images floating in the Internet, classical paintings in art history, and sequences in movies. The stories that start from sporadic and anecdotal daily life and then endlessly continue, borrow from the traditional painting style of huge triptychs/Diptychs, but by mixing and matching adjacent genres such as comic books or cartoons, and material such as plywood or billboard instead of canvas, it avoids the Cliché of traditional painting.

The new work, *ROAD TO STUDIO B*, is a stop-motion animation with Bae Yoon Hwan's own short story *Cabin* as the motif, with every single image and object completed by the artists own hands. Though it began with the simple idea of 'how is a work created inside the artist's mind', the development of the actual animation is just as complex, unstable and fluctuating as the creation process itself.

In the animation, the studio that is laden with the artist's 'Mind Chunks' transform into a gambling joint, hell, a training center, a playground, and a cave, and is filled with a series of unpredictable events that occur in the journey(adventure) towards a new studio, such as creation, failure, disappointment, joy, frustration, arrival, closure, and a beginning. This is the very process in which a new work is created, and can be seen as a recording of the numerous creations and movements of mind chunks that happen in the process.

〈스튜디오 B로 가는 길〉, 2018

배윤환은 인터넷에 떠도는 이미지, 미술사 속 고전 명화, 영화 속 시퀀스 등의 다양한 이미지에서 촉발된 이야기들을 만들어낸다. 산발적이고 일화적인 일상에서 시작해서 끝없이 이어지는 이야기들은 초대형 3면화/2면화라는 전통적인 회화의 방식을 차용하되, 만화책이나 카툰이라는 인접 장르, 캔버스 대신 합판이나 장판과 같은 소재를 믹스 매치함으로써 전통적인 회화의 클리셰를 비껴나간다.

신작 〈스튜디오 B로 가는 길〉은 배윤환이 직접 쓴 단편소설 「오두막」을 모티브로 그림 한 장, 오브제 하나하나까지 모두 직접 그리고 만들어서 완성한 스톱모션 애니메이션 작품이다. '작가의 머릿속에서 하나의 작품은 어떻게 만들어질까'라는 단순한 아이디어에서 출발했지만 실제 애니메이션의 전개는 창작의 과정만큼이나 복잡하고 불안정하며 쉴 새 없이 변한다. 작가가 빚어 놓은 '마음 덩어리'들이 놓여 있는 작업실은 애니메이션 속에서 도박장, 지옥, 수련장, 놀이터, 동굴과 같이 그 모습을 바꾸고, 새로운 작업실을 향해 가는 여행(모험) 속에서 벌어지는 생성, 실패, 실망, 환희, 좌절, 도달, 종결, 시작과 같은 종잡을 수 없는 일들이 꼬리에 꼬리를 물고 생겨난다. 바로 이것이 새로운 작업을 만들어나가는 과정이며, 그 과정에서 벌어지는 수많은 마음 덩어리들의 생성과 이동에 대한 기록이다.

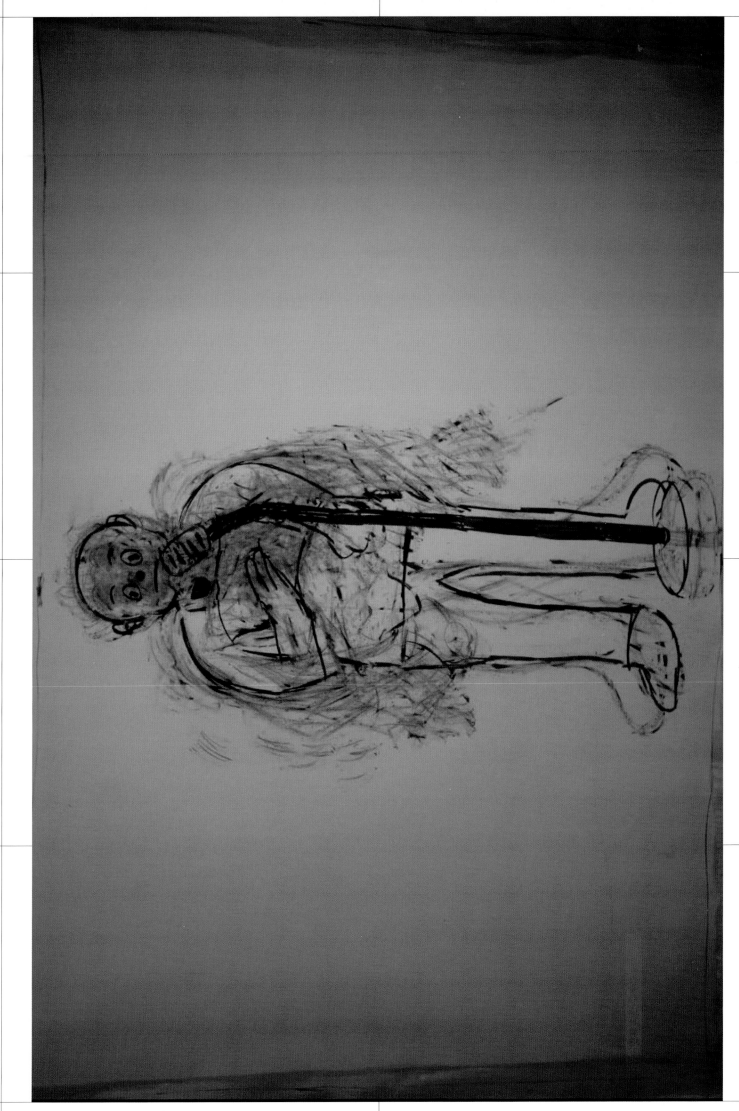

Shamanism, 1985

Park Saeng Kwang's work is regarded as a modern succession of Korean painting based on the jinchae technique. Having participating in the "Myeong lang Art Exhibition" and the "Japanese Art Center Exhibition" while in Japan, he returned to Korea after liberation but did not garner attention due to his work lacking perspective and the colorful jinchae technique deemed Japanese in style. Since 1977, he endeavored for a modern inheritance of traditional Korean sentiments, adding folksy materials such as Goguryeo murals, roof tile patterns of Silla, folk tale paintings, Buddhist paintings, and shamanic paintings to his works. *Shamanism*(1985) portrays a Shaman-like figure in an unrealistic proportion, vehemently depicted in bold outlines and scarlet, blue, and yellow colors borrowed from paintwork on traditional buildings. Furthermore, in its bold composition of placing the images of talisman and the signboard of 'Guksadang Shrine' on a single picture plane, it is a good example of Park Saeng Kwang's characteristic folksy art world. This work is the first that was transferred into the collection of Seoul Museum of Art from the city of Seoul in 1985.

〈무속〉, 1985

박생광의 작품은 진채기법에 기초한 한국 회화의 현대적 계승이라는 평가를 받는다. 그는 일본에 머물며 《명랑미술전》, 《일본미술원전》에 출품하며 활약하다가 해방 후 귀국하여 활동했지만 원근이 없고, 원색적인 진채기법이 일본 화풍이라는 이유로 크게 주목받지 못했다. 1977년부터는 일본화의 원색적인 요소보다 고구려 벽화, 신라의 기와문양, 설화, 탱화, 무속화 등 토속적인 소재를 작품에 가미하여 전통적인 한국의 정서를 현대적으로 계승하고자 노력했다. 〈무속〉(1985)은 무당으로 짐작되는 인물을 비사실적 비율로 묘사하고, 굵은 윤곽선과 단청에서 가져온 주홍색, 청색, 황색을 사용해서 강렬하게 표현했다. 또한 부적과 '국사당' 현판 이미지를 한 화면에 과감하게 구성함으로써 박생광 특유의 토속적인 작품세계를 특징적으로 보여준다. 이 작품은 1985년 서울시로부터 서울시립미술관 컬렉션으로 관리 전환된 제1호 소장품이다.

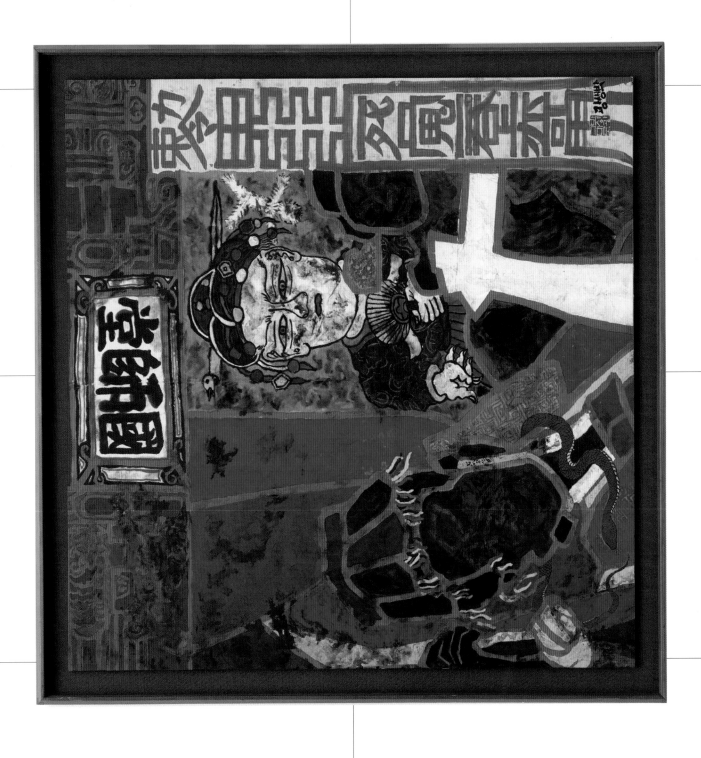

The Café, 1987

Lee Heungduk is a figurative artist who has been depicting human desires and the absurdities of society through his characteristic paintings of ironic humor and contemplative gaze. The places that mainly appear as the background of his work such as cafes, subways, and railway stations are symbolic spaces that show the loneliness and indifference of the crowd, subjects that capture the absurd reality of modern society and the dark facets of human existence. The artist describes the situation in the work from the perspective of an observer, and satirizes contemporary people who insensitively accept the incidents that occur around them through the characters that appear in his works. In *The Café*(1987), the characters in an enclosed space with only a single entrance are each looking at different directions or secretly whispering. This metaphorically reveals the problems of indifference to others, lack of communication, and social alienation, which arose with the change to our living environment by the rapid urbanization of Korean society since the 1980s.

<카페>, 1987

이흥덕은 형상미술 계열 작가로 인간의 욕망과 사회 부조리를 특유의 역설적인 유머와 관조적 시선으로 표현해 왔다. 작품의 배경으로 주로 등장하는 카페, 지하철, 기차역 등과 같은 장소는 군중 속의 고독과 무관심을 나타내는 상징적인 공간으로서 현대 사회의 부조리한 현실과 인간의 어두운 단면을 포착해내는 소재이다. 작가는 작품 속의 상황을 관찰자적 입장에서 묘사하고 있으며, 작품에 등장하는 인물들을 통해 주변에서 벌어지는 사건사고를 무감각하게 받아들이고 지나치는 현대인을 풍자한다. <카페>(1987)는 출입문이 유일한 통로인 폐쇄적인 공간에서 인물들이 각기 다른 곳을 바라보고 있거나 은밀하게 귓속말을 나누고 있는 그림이다. 이는 1980년대 이후 한국 사회의 급격한 도시화로 인해 생활환경이 변화하면서 타인에 대한 무관심, 소통의 단절, 사회적 소외 등의 문제를 은유적으로 드러낸다.

The Way Home, 1984

Lim Ok Sang has recorded the major social events of Korean modern history as a founding member of 'Reality and Utterance', a society of Minjung Art for resisting the military dictatorship. Concerned in the early days of his career about the indiscriminate destruction of the land that was a nation's history and the source of life due to rapid industrialization, Lim Ok Sang made the land his subject, warning that 'humans are ultimately beings of the land'. In the 1990s, his subject extended to the soil in consideration of the material and social aspect of the land. *The Way Home*(1984) is a painting that was created using the paper relief technique, using soil to create shape on the surface of the canvas and coating it with mashed-up paper, which were then delicately removed and colored. The sloped shoulders and draped clothes of the characters in there lief show both the exhaustion of the workers returning home and their firmness in stubbornly existing through reality.

〈귀로〉, 1984

임옥상은 군사독재정권에 저항하면서 미술의 사회적 민중미술 모임인 '현실과 발언'의 창립회원으로서 한국 근현대사의 굵직한 사회적 사건들을 작품으로 기록해 왔다. 활동 초기 급속한 산업화로 인해 민족의 역사이자 생명의 원천인 땅이 무분별하게 파괴되는 것을 우려했던 임옥상은 '인간은 결국 땅 위의 존재'라고 경고하며 땅을 소재로 삼았다. 그는 땅이 재료적 측면과 사회적 측면을 고찰하면서 1990년대부터 주제를 흙으로 확장시켰다. 〈귀로〉(1984)는 흙으로 캔버스 표면에 형태를 만든 다음 그 위에 종이죽을 바르고 섬세하게 떠낸 후 채색한 종이 부조의 기법으로 제작한 회화 작품이다. 부조로 표현된 인물들의 처진 어깨와, 흘러내린 옷자락은 집으로 돌아가는 노동자들의 고단함과 꿋꿋하게 현실을 살아가는 강인함을 동시에 보여준다.

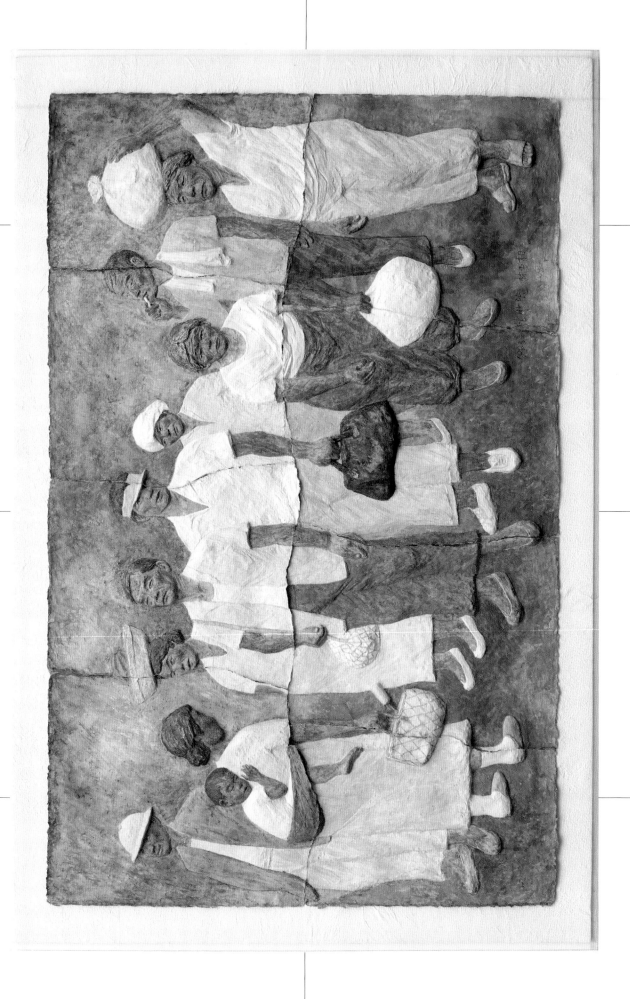

Kim Won-Sook

Untitled, 1990

There is no particular trend or grand message to be found in the works of the Korean-American artist Kim Won-Sook. However, the work connotes through symbolism and metaphor, the innate stories and various emotions which are felt in everyday life such as joy, sorrow, anger, happiness, and ugliness. Though the works often feature women to tell stories that are autobiographical, they are stories universal to life rather than confined to women. In *Untitled*(1990), a man leaves behind a warmly lit house where the sound of laughter seems to ooze out, and perilous crosses a line drawn across a river. On the man's shoulder is a woman in a white dress standing upside down, from whose attires you can tell them as bride and groom. As an autobiographical story that expresses the weariness of life in which people of different backgrounds meet to form a family and adjust to a life together, their perilous move forward arouses the viewer's emotional empathy.

김원숙

<무제>, 1990

재미작가 김원숙의 작품은 어떤 특정 사조나 거창한 메시지가 보이지 않는다. 하지만 상징과 은유를 통해 일상의 삶에서 느낀 기쁨, 슬픔, 분노, 행복, 추함 등의 다양한 감정과 내면의 이야기를 작품에 함축적으로 담아낸다. 작품에 주로 여성을 등장시켜 자전적인 이야기를 하고 있지만 이는 여성에 국한되지 않는 보편적인 삶의 이야기다. <무제>(1990)는 웃음소리가 새어나올 것만 같은 따뜻하게 불 켜 진 집을 뒤로 하고 한 남성이 강 위의 외줄을 위태롭게 건너간다. 남성의 어깨 위로는 흰색 원피스를 입은 여성이 거꾸로 서 있는데, 이들의 복장으로 신랑과 신부임을 상상할 수 있다. 위태롭게 한 곳을 향해 나아가는 모습은 서로 다른 배경의 사람들이 만나 가정을 이루고, 맞추며 살아가는 삶에 대한 고단함을 표현한 자전적인 이야기로서 보는 이의 공감을 불러일으킨다.

Delight of Life, 1975

Wook-kyung Choi, who was called 'a genius painter' that established her own unique abstract color style, learnt from famous painters such as Kim Ki-chang and Park Rae-hyun in her childhood. After earning her master's at Cranbrook School of Art in the US, she began to explore abstract expressionism in earnest. The artist, who felt futile in her repeated exploration of abstract expressionism that emphasized intuitive and free expression, gradually tried to find shapes within abstract images and began to use Korean colors borrowed from folk paintings and paintwork on wooden buildings. She also tried to explore her femininity and project it into her work, but died of a heart attack at the early age of 43. The *Delight of Life*(1975) is a work created during her study in the US, and the shape expressed by the curves seems like two people in bliss dancing with their hands held together. The addition of bright yellow vividly expresses the happiness, delight, and the joy of life.

<생의 환희>, 1975

자신만의 독특한 추상 색채 화풍을 정립한 '천재 화가'로 불렸던 최우경은 어린 시절 김기창, 박래현과 같은 유명 화가들을 사사했다.

그녀는 미국 크랜브룩 미술학교에서 석사학위를 취득한 후 본격적으로 추상표현주의를 탐구하기 시작했다. 직관적이고, 자유로운 표현을 중시했던 추상표현주의에 대한 탐구를 거듭할수록 허무감을 느꼈던 작가는 점차 추상적인 이미지에서 형체를 찾아내고자 했고, 단청이나 민화에서 차용한 한국적인 색채를 사용하기 시작했다. 또한, 자신의 여성성에 대해 탐구하고 작품에 투영시키고자 노력하였으나 심장마비로 43세의 나이에 요절했다. <생의 환희>(1975)는 미국 유학 시기에 제작된 작품으로, 곡선으로 표현된 형태가 마치 두 사람이 기쁨에 겨워 양손을 맞잡고 춤을 추는 듯하다. 노란색의 밝은 색채가 더해져 즐거움과 기쁨, 생의 환희를 생동감 있게 표현하고 있다.

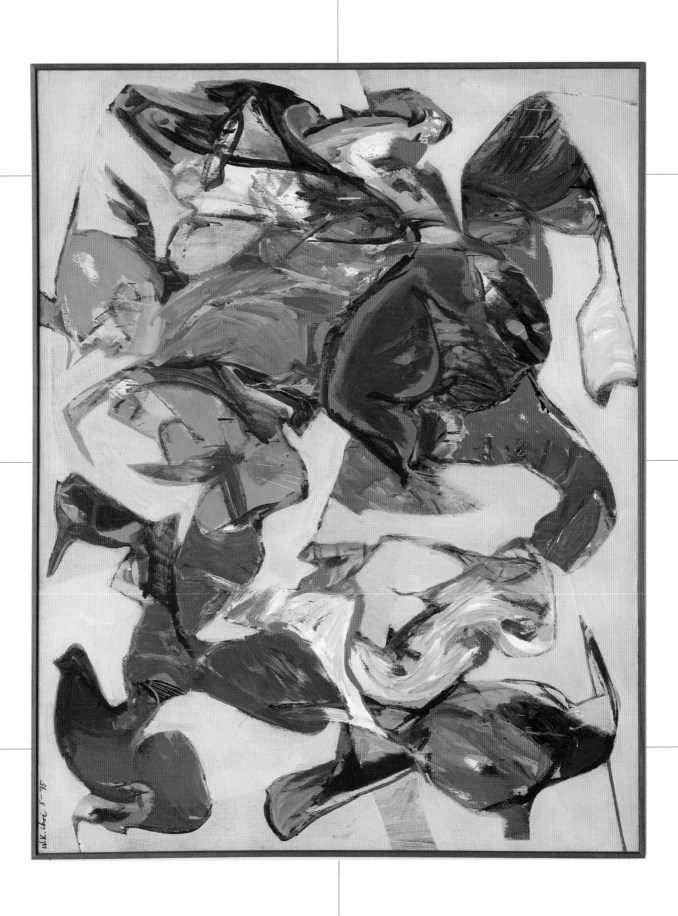

Untitled, 1993

Hwang Chang Bae burst into the art scene by winning the Presidential Award at the National Art Exhibition in 1978 for the first time in the field of Korean painting. Deviating from the materials of Korean painting, he kept experimenting with mediums such as paper, brush, and ink that were acrylic and oil on canvas, and even used knives and hands, unconfined by material or method. The unconventional works of Hwang Chang Bae, who received contrasting reviews as a 'terrorist of Korean painting' and a 'pioneer of new Korean painting', was enough to stir up a 'Hwang Chang Bae syndrome' in the 1980s and 1990s. Even in terms of subject matter, objects that traditionally appear in Korean paintings such as landscapes, humans, flowers, and birds were dismantled in a new angle, and aesthetic experiments on the pureness of expression were conducted by concentrating on abstraction and contingency.

Untitled(1993) is a work from the early 1990s when Hwang Chang Bae was at the peak of his experimental spirit. It converts the flowers and birds from traditional Korean patterns into symbols and displays freely expanding lines as an extension of his exploration on the flat surface.

<무제>, 1993

황창배는 1978년 대한민국미술전람회에서 한국화 분야 최초로 대통령상을 수상하며 혜성처럼 화단에 등장했다. 지필묵의 한국화 재료에서 벗어나 캔버스에 아크릴 물감이나 유채, 나이프와 손을 이용하는 등 재료와 방법에 구애받지 않는 매체의 실험을 계속했다. '한국화의 테러리스트'와 '신 한국화의 개척자'라는 엇갈리는 평가를 받는 황창배의 파격적인 작업들은 1980-1990년대 '황창배 신드롬'을 일으키기 충분했다. 소재면에서도 산수, 인물, 화조 등 전통적으로 한국화에 주로 등장하는 소재들을 가지고도 새로운 각도로 대상의 해체하고, 추상과 우연성에 집중하면서 표현의 순수성을 탐미적으로 실험했다. <무제>(1993)는 황창배의 실험정신이 정점에 달했던 1990년대 초의 작품이다. 한국의 전통 문양에서 착안한 꽃과 새를 기호화하고 평면 탐구의 연장선으로 선의 자유로운 확장을 보여준다.

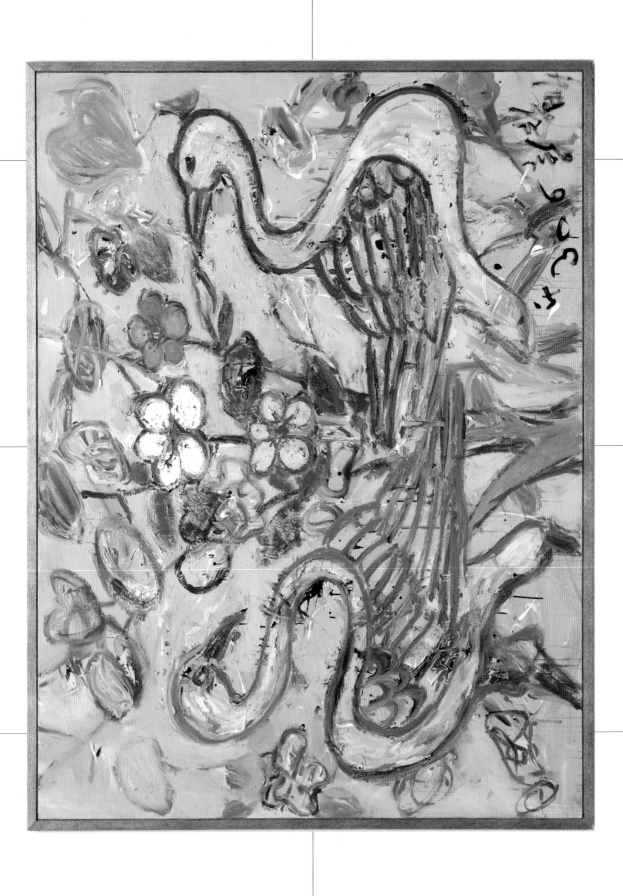

*2004-6 Green Barley Field-Thistle and a Pair of White
Butterflies I*, 2004

*2004-6 Green Barley Field-Thistle and a Pair of White
Butterflies I*, 2004

To Lee Sook-ja, who is represented by 'Barley field, flower,
and woman', barley is a medium that symbolizes our
nation's sentiments, which maintains the will and hope for
life even in the midst of poverty. In the 1970s she mainly
painted flowers and women though she also did paint the
barley fields, and it was in 1980 when she won the grand
prize at Joong-Ang Fine Arts Prize with *Barley Wave-Yellow
Barley* that the barley field was established as Lee Sook-
ja's representative motif. Since then, she used the barley
field as a spatial and mental background for featuring nude
women, flowers, and butterflies, and in the late 1990s, she
even presented a painting of a provocative and dignified
nude woman in a barley field that was combined with
Hunminjeongeum(Korean language script). In *2004-6 Green
Barley Field-Thistle and a Pair of White Butterflies I*,(2004),
the barley field that covers the whole canvas is described in
extreme detail using mineral pigments. The barley field that
sways in the wind, but holds firm, represents the strong
vitality and will of life, and the wild flowers in the middle of
the canvas symbolize the joy of life.

이숙자

<2004-6 푸른 보리밭-영겅퀴, 흰나비 한쌍 I>, 2004

'보리밭, 꽃, 여인'으로 대표되는 이숙자에게 보리밭은 궁궁함
속에서도 삶에 대한 의지와 희망을 잃지 않는 우리 민족의 정서를
상징하는 매개체다. 1970년대에는 보리밭을 그리긴 했으나 꽃과
여인을 주로 그렸고, 1980년 <맥파-황맥>으로 중앙미술대전에서
대상을 수상하며 보리밭이 이숙자의 대표적인 모티브로 자리 잡는다.
이후 보리밭을 공간적, 심적 배경으로 삼아 여인의 누드, 꽃, 나비 등을
주제로 등장시키는가 하면, 1990년 말에는 훈민정음과 결합한
보리밭 이미지에 도발적이면서도 당당한 여인의 누드를 그린
작업을 선보이기도 했다. <2004-6 푸른 보리밭 - 영겅퀴, 흰나비
한쌍 I>(2004)에서 캔버스의 전면을 뒤덮고 있는 보리밭은
암채(巖彩)기법으로 극도로 세밀하게 묘사되었다. 바람의 물결에
따라 흔들리지만 꿋꿋이 견디는 보리밭은 질긴 생명력과 의지를
표상하고, 화면 중간의 들꽃은 삶의 기쁨을 상징한다.

Ten Windows or the One Day, 2011

Yoo Geun Taek proposed a new direction for Korean painting in the 1990s by finding the material for landscape painting in the scenes of everyday life. The artist shunned the conceptual and speculative materials of traditional Korean paintings, turning instead to the space and relationship of familiar everyday life. By using bold methods such as frontal composition in laying out the scenes, he effectively expressed the complex relationship with the subject matter, which is formed according to the energy and flow of time that manifests instantaneously when the object or landscape is first encountered. *Ten Windows or the One Day*(2011) is a series in which the artist observed and illustrated the outside scenery that was seen through the window of a house in the United States, where he spent his one year sabbatical. The work, which captures the changing scenery of a given place throughout the passage of time, is a metaphor for the 'cycle' where temporal creation and disappearance is repeated, and the ten canvases that were completed through consistent observation show the flow of time and the subtle changes of season using the various change of colors.

〈열 개의 창문, 혹은 하루〉, 2011

유근택은 일상의 풍경에서 산수의 소재를 찾으면서 1990년대 한국화의 새로운 방향을 제시했다. 작가는 관념적이고 사변적이었던 전통적인 한국화의 소재에서 탈피해 친숙한 일상의 공간과 관계 속에서 산수의 소재를 발견해냈다. 그는 전면 구도와 같은 과감한 화면 전개 방식들을 사용함으로써 대상이나 풍경을 처음 접했을 때 순간적으로 발현되는 에너지와 시간의 흐름에 따라 형성되는 대상과의 복합적인 관계를 효과적으로 표현해낸다. 〈열 개의 창문, 혹은 하루〉(2011)는 작가가 1년 동안 미국에서 안식년을 보내면서 머물렀던 집의 창문을 통해 바라본 바깥 풍경을 지속적으로 관찰하고 그려낸 연작이다. 동일한 장소가 시간의 흐름에 따라 변화하는 풍경을 담아낸 이 작품은 시간의 생성과 소멸을 반복하는 '순환'을 은유하며, 꾸준한 관찰을 통해 완성한 열 개의 캔버스는 시간의 흐름과 계절의 미묘한 변화를 다채로운 색채의 변화와 함께 보여준다.

Weeds, 1989

Born in Sinuiju, North Pyeongan Province, Kim Chong Hak defected to South Korea in 1948. Though renowned as the 'painter of Seorak' for his paintings of Seorak Mountain's beautiful scenery and flowers, Kim Chong Hak did not always paint Mt. Seorak. At the beginning of his career, he was inspired by modernist trends of the West such as abstract expressionism and the informel. The work he submitted for the so-called "Wall exhibition" – in which the '60s Artists Association' exhibited works on the walls of Deoksugung Palace - was reminiscent of American abstract expressionism. The paintings of Mt. Seorak, which began when he moved his studio to near the Seorak Mountain in 1979, were not merely depictions of natural landscape but the scenery of Seorak as was internalized by the artist. In *Weeds*(1989), the flowers and weeds that bloomed from the artist's interior seem almost abstract due to their non-compositional arrangement. Ordinary subjects such as weeds, flowers, and butterflies were expressed in his own figurative language called 'a new representation based on the abstract'.

〈잡초〉, 1989

김종학은 평안북도 신의주 태생으로 1948년 월남했다. 설악산의 절경과 꽃 그림으로 잘 알려진 '설악의 화가' 김종학이 처음부터 설악산을 그렸던 것은 아니다. 활동 초기에는 서구에서 유입된 추상표현주의나 앵포르멜과 같은 모더니즘 사조에 경도되었다. '60년 미술가협회'가 덕수궁 벽에 그림을 전시한 일명 《벽전》에 출품한 작품은 미국의 추상표현주의를 연상시키기도 했다. 1979년 설악산 근처로 작업실을 옮기면서 시작된 설악산 그림은 단순히 자연 풍경을 묘사한 것이 아니라 작가의 내면에서 내재화된 설악의 풍경들을 그려낸 것이다. 〈잡초〉(1989)는 작가 내면에서 피어난 꽃과 잡초들이 비구성적으로 배치되어 마치 추상화처럼 보이기도 한다. 잡초, 꽃, 나비 같은 평범한 소재들을 '추상에 기반 한 새로운 구상'이라는 자신만의 조형 언어로 표현해냈다.

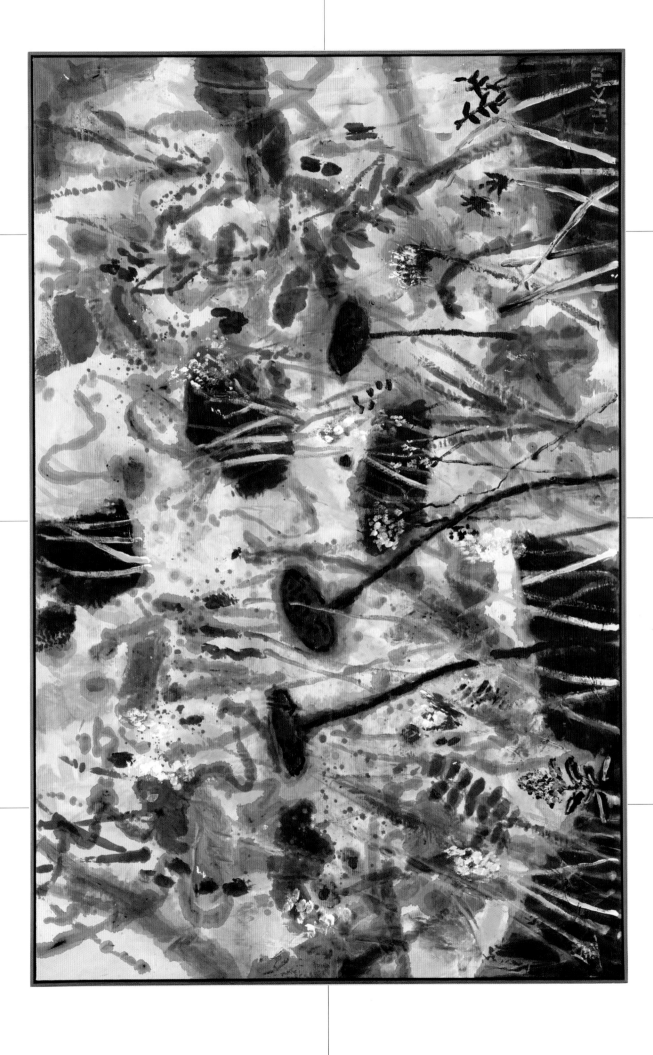

Legend, 1962

Born in Pyongyang in 1916, Choi Young-rim came to prominence as a painter early in life when his oil painting was selected for the "Joseon Art Exhibition" in 1935 while he was still attending Kwangsung High School in Pyongyang. In 1938, he studied at the Pacific Art School in Japan under the modern printmaking master, Shiko Munakata. The work of Choi Young-rim, who came to the South alone at the outbreak of the Korean War, can be divided into the black period of the late 1950s in which he presented abstract works of dark colors that was influenced by the pain of separation, bleak times, and economic deprivation, and the folk tale era since the 1960s that borrowed images from legends and folk paintings to express a rural lyricism. *Legend*(1962) is a work from the transitional period that moved away from the black period's dark abstraction into showing figures. Without making a base drawing, earth and sand was applied on the canvas to create a surface resembling an earthen wall, and was painted using oils.

<전설>, 1962

1916년 평양에서 태어난 최영림은 평양 광성고등보통학교 재학 중이던 1935년 《조선미술전람회(선전)》에 출품한 유화작품이 입선하면서 일찍이 화가로서 두각을 나타냈다. 1938년 일본 태평양미술학교에서 현대 판화의 대가인 무나카타 시코(棟方志功)의 문하에서 유학했다. 한국전쟁 발발 당시 홀로 남하했던 최영림의 작품세계는 1950년대 후반 이산의 아픔, 암울한 시대상황, 경제적 궁핍 등의 영향으로 어두운 색채의 추상작업을 선보였던 흑색시대와 1960년대 이후 전설이나 민화의 이미지를 작품에 차용하여 향토적인 서정성을 표현한 설화시대로 나뉜다. <전설>(1962)은 흑색시대의 어두운 추상에서 벗어나 구상성이 나타나기 시작하는 과도기의 작품으로, 밑그림을 그리지 않고 캔버스에 흙과 모래를 발라 토담 같은 표면을 다진 후 유화물감으로 그림을 그렸다.

Between Red 70, 2008

Between Red series by Sea Hyun Lee, who is renowned for his intensely red monochromatic landscape paintings, was inspired by the scenery of DMZ which he viewed through night vision goggles during his military service. The DMZ that is located between North and South Korea is a product of the tragedies of the Korean War, a demilitarized zone in which military facilities and personnel cannot be deployed. Yet paradoxically, this limited access has enabled the preservation of a beautiful ecosystem. In his work, contradictory elements such as beauty and sadness, the reality of the North-South division, and the principle of Korean painting and Western painting are mixed together. *Between Red 70*(2008) is an early work of the red landscape painting series. It depicts the scenery of farmlands, farmhouses, riversides, and pavilions that flow out like a river from the mountains that stretch from the Baekdudaegan Mountain Range. The organic overlay of the realistically depicted collage of the mountaintops, in a non-perspective composition of traditional Korean painting, provides the viewers with an unfamiliar sense of rhythm.

<Between Red 70>, 2008

강렬한 붉은 단색 산수화로 잘 알려진 이세현의 'Between Red' 시리즈는 그가 군복무 시절 야간투시경으로 바라본 DMZ 풍경에서 영감을 받았다. 남한과 북한 사이에 위치한 DMZ는 군사시설이나 인원을 배치할 수 없는 비무장 지대로서 한국전쟁이 낳은 비극의 산물이지만 역설적이게도 사람들의 출입이 제한되면서 아름다운 생태계가 보존되어 있다. 아름다움과 슬픔, 남과 북의 분단 현실, 한국화와 서양화의 원리 등 그의 작품에는 상반된 요소가 뒤섞여 나타난다. <Between Red 70>(2008)은 붉은 산수화 연작의 초기 작업에 속한다. 후경의 백두대간을 근간으로 하여 뻗어 나오는 산맥 주변에 농지, 농가, 강가, 정자가 강물처럼 흘러나오는 풍경을 묘사하여 모든 이에게 전통적인 한국화의 비원근법적 구도에 사실적으로 묘사된 산봉우리 풍경의 콜라주가 유기적으로 중첩되어 생경한 리듬감을 선사한다.

Chun Kyung-ja

1979 Travel series, 1979

Chun Kyung-ja was born in Goheung, Jeollanam-do Province, and after graduating from Gwangju Public Women's High School, studied art at Private Women's School of Fine Arts in Tokyo. By combining various subjects such as beautiful woman that is fused with self-portrait, flowers, snakes, travel destinations, and fantasy through detailed paintings of splendid color that use pigments, she established the 'Chun Kyung-ja style'. She was also a free and independent woman who traveled overseas alone since 1969. The 1979 Travel series are sketches that were made in 1979 during her five month trip to India, Mexico, Peru, Argentina, Brazil, the Amazon Basin, and Central and South America. Upon returning from the trip, they were completed while ruminating over the memories and feelings of the exotic scenery that had been sketched. Included are sketches of the Amazonian fish dealer woman's vitality expressed in daring composition and color, and a bullring in a composition that puts the viewer among the spectators by capturing their backsides at a close range.

천경자

<1979 여행시리즈>, 1979

천경자는 전남 고흥에서 태어나 광주공립여자고등보통학교를 졸업한 후, 일본 도쿄여자미술전문학교에서 미술을 공부했다. 미인도와 자화상을 결합한 여인, 꽃, 뱀, 꿈, 여행지, 환상 등 다양한 소재를 분채를 이용한 세밀하고 화려한 채색화로 결합함으로써 '천경자 스타일'을 확립했다. 또한 1969년부터 홀로 해외여행을 떠날 정도로 자유롭고 독립적인 여성이었다. <1979 여행시리즈>는 1979년 5개월 동안 인도, 멕시코, 페루, 아르헨티나, 브라질, 아마존 유역과 중남미 지역을 여행하며 스케치한 것이다. 여행에서 돌아와 스케치한 이국적인 풍물의 기억과 감회를 되새기며 채색하여 완성했다. 과감한 구도와 색채로 표현한 아마존 생선 장수 여인의 활력이나 구경꾼들의 뒷모습을 근경에 배치한 스케치 등이 포함되어 있다.

〈갠지스 고에서〉
At the Ganges riverside
1979

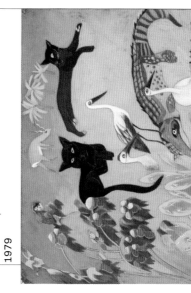

〈아마존 이키토스〉
Amazon Iquitos
1979

〈뉴델리〉
New Delhi
1979

〈탱고를 찾아서〉
Find the Tango
1979

〈인도바라나시〉
India Varanasi
1979

〈이과수〉
Iguaçu
1979

〈페루 이키토스〉
Peru Iquitos
1979

〈플라자메이코〉
Plaza Mexico
1979

〈뉴델리 싸리의 여인〉
Woman wrapping a sari in New Delhi
1979

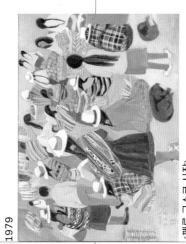

〈페루 구스코 시장〉
Peru Cusco market
1979

〈구스코〉
Cusco
1979

Farm, 1985

Unable to enter an art college due to his family's opposition, Lee Dai Won graduating from the department of law at Seoul National University and became an artist without attending an art school. He received the teaching to paint the Four Gracious Plants from Noh Soo-hyun (artist name Sim-san), and since the 1960s, he explored his own style by adopting traditional oriental painting methods in contemporary painting, such as the ink painting of Joseon Dynasty and the painting method of China's Ch'ing Dynasty. Taking charge of the 'Bando Gallery' that was the first gallery in Korea he was at the center of the art scene. Mainly focusing on scenes of nature such as farms, orchards, mountains, fields, and ponds, Lee Dai Won depicted Korean beauty and a utopia of abundance. He rhythmically portrayed familiar and simple subject matters in vibrant colors and dynamic strokes.

Farm(1985) is a work that shows the artist's intense self-exploration in the mid-1980s, in which two trees are clearly outlined at the front, and the tree trunks are expressed in his unique raw colors. The background contrasts the green of the mountains and fields with the pink of the sky, showing the vividness of springtime.

〈농원〉, 1985

가족의 반대로 미술대학에 진학하지 못하고 서울대 법학과를 졸업한 이대원은 미술학교를 다니지 않고 화가가 되었다. 심산 노수현에게 사군자를 사사했으며, 1960년대 이후에는 조선시대 수묵화, 중국 청대의 묘화법 등 동양의 전통 화법을 현대회화에 도입하여 자신만의 화법을 탐색했다. 그는 우리나라 최초의 화랑 '반도화랑'의 운영을 맡으며 화단의 중심에 있었다. 이대원은 농원, 과수원, 산, 들, 연못과 같은 자연풍경을 주로 그리며 한국적인 아름다움과 풍요로운 이상향을 그려냈다. 친숙하고 소박한 작품 주제를 생동감 넘치는 색채와 역동적인 붓치로 리듬감 있게 표현했다. 〈농원〉(1985)은 1980년대 중반 작가의 치열한 자기 탐구 시기를 보여주는 작품으로 전면에 두 그루의 나무를 뚜렷하게 윤곽 짓고 특유의 원색으로 나무 기둥을 표현했다. 배경은 산과 들판은 초록색, 하늘은 분홍색으로 대비를 이루며 봄날의 생동감을 보여준다.

Seundja Rhee

Untitled, 1960

Seundja Rhee is a first-generation Korean-French artist who moved to France in 1951 and settled down after finishing her studies at the Chaumière Academy. In reflection to the distinctive oriental flavor and lyrical image in her use of various media such as oil paint, print, and ceramics, she was nicknamed 'the Ambassador of the East'. Although she made representational works during her studying in France, her exploration of color, technique, and theme gradually turned her towards abstract painting that expressed symbolic meanings and geometrical symbols. As the theme of her work, she explored women and earth, cities and nature, dots and lines, oriental and Western etc. *Untitled*(1960) is a nearly work that was created at the turning point of Seundja Rhee's conversion from representational to abstract, and unlike other works of her 'Women and Earth' period that show a strong contrast of red and blue, it is filled with thin lines, giving it a calm feeling.

이응서

<무제>, 1960년

이성자는 1951년 도불하여 파리 쇼미에르 아카데미에서 학업을 마친 후 정착하여 작업을 이어온 1세대 도불작가다. 유화, 판화, 도자기 등 다양한 매체 활용에 있어 특유의 동양적인 향취와 서정적인 이미지를 반영해 '동녘의 대사'라는 애칭을 가졌다. 프랑스 유학 당시 구상 작업을 했으나, 점차 색채, 표현기법, 주제 등을 탐색하면서 상징적 의미와 기하학적 기호를 표현하는 추상화로 전향했다. 작업의 주제로 여성과 대지, 도시와 자연, 점과 선, 동양적인 것과 서양적인 것 등을 탐구했다. <무제>(1960년)는 이성자의 작품 성격이 구상에서 추상으로 전환되는 기점에 제작된 초기의 작업으로 적색과 청색의 강렬한 대비를 이루는 '여성과 대지' 시기의 다른 작품들과 달리 얇은 선들이 겨우의 작품을 채우고 있어 차분한 느낌을 선사한다.

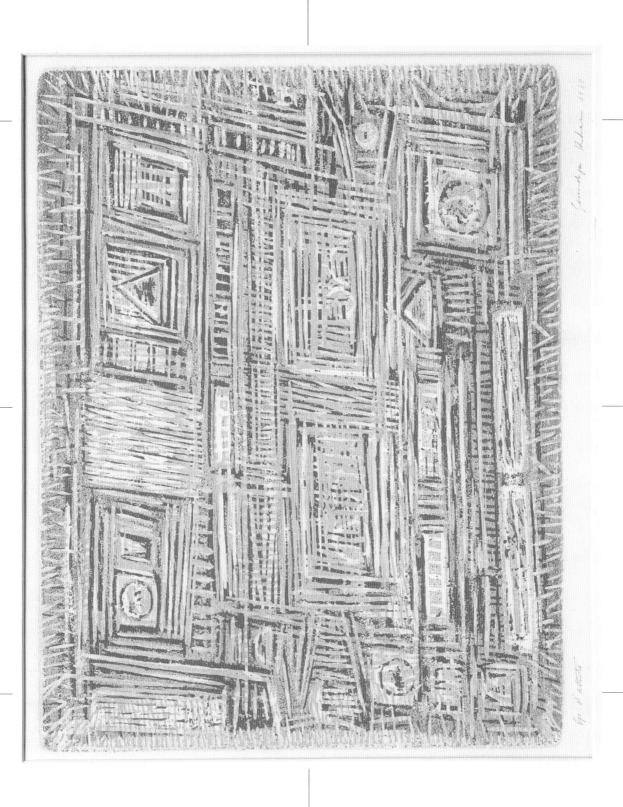

Tree, 1989

Throughout his life as an artist, Chang Ucchin was uninfluenced by the trends of Western art and focused on creating his own unique world of art. Early in his career, he liked to use indigenous images such as trees, jars, and magpies. Despite having experienced the devastating Korean War, he paradoxically projected a peaceful and leisurely utopia into his works. After resigning from his professorship at Seoul National University, he left the city of Seoul and moved around to Duksu, Suanbo, and Yongin, devoting himself to making art. *Tree*(1989), which was painted when he resided in Yongin, shows the almost childlike formative elements of simplicity and flatness unique to Chang Ucchin, while at the same time expressing a peaceful utopia in which humans and animals idly stroll between two large trees. The unrealistic spatiality symbolizes the ideal world view of the artist who is oriented towards the symbiosis between man and nature, and represents the ideological tendency of his later years.

<나무>, 1989

장욱진은 화가로서의 일생 동안 서구 미술 사조에 휩쓸리지 않고 자신의 독창적인 작품세계를 만들어가는 것에 집중했다. 작업 초기에는 나무, 독, 까치 같은 향토적 이미지를 즐겨 사용했다. 참혹한 한국전쟁을 겪었으나 역설적이게도 평화롭고 한가로운 이상향을 작품에 투영시켰다. 서울대 미대 교수를 사직한 후에는 서울을 떠나 덕수, 수안보, 용인으로 거처를 옮겨 다니면서 작업에 전념했다. 용인에 거주하며 그린 <나무>(1989)는 장욱진 특유의 어린이가 그린 듯 단순하고 평면적인 조형 형태를 잘 보여주면서도 커다란 두 그루의 나무 사이에 인간과 동물이 한가롭게 거니는 평화로운 이상향을 표현했다. 비현실적인 공간감은 인간과 자연의 공생을 지향하는 작가의 이상적인 세계관을 상징하며, 후기의 관념적 성향이 잘 담겨있다.

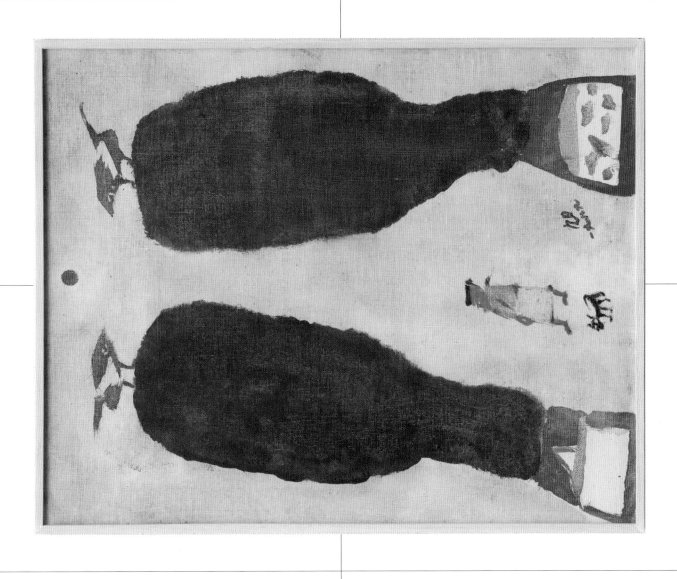

Monster Map, 15min., 2008-2009

Chung Seoyoung ponders on various interrelationships such as objects and objects, people and objects, and circumstances and circumstances, targeting the blind spots of perception that is revealed between relations as the subject of her work. Instead of the solid materials used in traditional sculpture, unstable and variable materials such as sponges, styrofoam, and glass are used to present her fundamental contemplation on form in various methods including sculpture, installation, drawing, and performance. *Monster Map, 15min.*(2008-2009), is a 15minute recording of the artist coming to perceive a familiar space as unfamiliar through the act of walking around the vicinity of the studio while only looking at the ground, creating new coordinates from the amalgamated memories of the past. By symbolizing the unrealistic and extraordinary situations that occur in everyday life as a surreal 'monster', and juxtaposing it with a 'map' that suggests specific direction, she completed a 'Monster Map' that is composed of a sculpture, 10 drawings, and texts.

<괴물의 지도, 15분>, 2008-2009

정서영은 사물과 사물, 사람과 사물, 상황과 상황 등과 같은 다양한 상호관계성에 대해 사유하며, 관계 사이에 드러나는 인식의 사각지대를 작업의 대상으로 삼는다. 전통적인 조각에서 사용하는 견고한 재료 대신 스펀지, 스티로폼, 유리 등과 같은 불안정하고, 가변적인 재료를 사용하여 형식에 대한 근원적인 사유를 조각, 설치, 드로잉, 퍼포먼스 등의 다양한 방식으로 표현한다. <괴물의 지도, 15분>(2008~2009)은 작가가 15분 동안 작업실 주변을 바닥만 보고 걷는 행위를 통해 익숙한 공간을 낯선 방식으로 인식하고, 과거의 뭉뚱그려진 기억 속에서 새로운 좌표를 생성해내는 15분간의 기록이다. 일상에서 나타나는 비현실적이고, 비상식적인 상황을 초현실적인 '괴물'로 상정하고, 구체적인 방향을 제시하는 '지도'를 병치시켜 조각, 10점의 드로잉과 텍스트로 구성된 '괴물의 지도'를 완성했다.

An Upside-down Map of the World, 1974

Sung Neung-kyung began his artist career as a member of the ST group, a Korean avant-garde movement of the early 1970s. His work is divided into the early period when his satirical gaze was expressed through experimental events, and the later period after the 1990s when he presented exaggerated daily activities as work. His representative piece is *Newspapers: After the 1st of June 1974*. The newspaper was a medium to criticize the Yushin regime's media control and excessive censorship, and through the repetitive act of cutting up and throwing away the newspaper, the work is valued to have rebelled against Korea's monochrome painting, adopting conceptual art. The map of the world used in *An Upside-down Map of the World*(1974) was also cut to pieces like the newspaper, and the 300 fragments of the map were neatly but absurdly rearranged. This illustrates the ironic situation in which the freely disbanded is eventually trapped in another frame, making a double criticism on our reality through the reconstruction of a superficial world.

<세계전도 世界顚倒>, 1974

성능경은 1970년대 초반 한국 아방가르드 운동 중 하나인 ST그룹의 일원으로 활동하며 등단했다. 그의 작업은 현실 풍자적 시선을 실험적 이벤트로 선보였던 전기와 과장된 일상 행위를 작업으로 표현한 1990년대 이후 후기로 나뉘며, 대표작은 <신문: 1974. 6. 1 이후>이다. 신문은 유신 체제의 언론 통제와 과도한 검열을 비판하고자 사용한 매체로서 연둣갈로 신문을 조각내고, 버리는 반복적인 행위를 통해 한국 모노크롬 회화에 반발하며 개념미술을 표방했다고 평가받는다. <세계전도 世界顚倒>에 사용된 세계지도 역시 신문처럼 조각으로 해체되었고, 300장으로 조각난 지도는 정갈하지만 엉뚱하게 재배치되었다. 이는 자유롭게 해체되었지만 결국 또 다른 틀에 갇히고 마는 아이러니한 상황을 보여주고, 피상적인 세계의 재구성을 통해 우리 현실을 이중적으로 비판한다.

Untitled (15-VII-69 #90), 1969
ⓒWhanki Foundation · Whanki Museum

Belonging to the first generation of Korean abstract artists, Kim Whanki is a painter who established a unique art world by combining Korean sentiments and images with Western abstract. During his study in Japan, he was influenced by Western avant-garde art such as Cubism and Fauvism, and upon returning home showed works that were radical to the Korean art world which was filled with academic works. Kim Whanki's work scan be divided into the period of his study abroad(1933-37), the Seoul period(1937-56), the Paris period(1956-59), and the New York period(1963-1974). During the Paris period, he immersed himself in Korean abstract with national elements such as white porcelain as motif, and during the New York period, in the dot series that is a representative style of Kim Whanki. *Untitled (15-VII-69 #90)*(1969) is a work of the New York period, an experimental work during the transition that led to full dot paintings. Its typical feature is the spreading technique that applies diluted pain ton cotton canvas without under coating to induce a natural bleed, and the cross-composition in which vertical and horizontal lines are crossed on the picture plane.

<Untitled (15-VII-69 #90)>, 1969 ⓒ환기재단 · 환기미술관

한국 추상미술의 1세대 작가인 김환기는 한국적인 정서와 이미지를 서구의 추상과 접목하여 고유의 예술 세계를 정립한 화가이다. 일본 유학 시절 입체파, 야수파 등 서구 아방가르드 예술에 영향받았고 귀국 후 아카데믹한 작품들이 즐비했던 한국 미술계에 전위적 작품을 선보였다. 김환기의 작품 시기는 유학시대(1933~1937), 서울시대(1937~1956), 파리시대(1956~1959), 뉴욕시대 (1963~1974)로 나뉜다. 파리시대에는 백자와 같은 민족적 요소를 모티브로 한 한국적 추상을, 뉴욕시대에는 김환기를 대표하는 화풍인 점화 시리즈에 몰두했다. <Untitled (15-VII-69 #90)>(1969)는 뉴욕시대의 작품으로 전면점화로 나아가는 과도기의 실험적 작품이다. 밑 작업을 하지 않은 면 재질의 캔버스에 묽은 물감을 사용해 자연스럽게 번지게 하는 선염기법과 화면을 수직과 수평의 선이 십자로 만나게 하는 십자구도가 대표적인 특징이다.

Under the Vein; I Spell on You, 2012

Koo Donghee has collected images and information of situations that are chanced upon in the events and objects of everyday life and brought them into his work, reconstructing a new virtual narrative that is different from the original intention by inducing a deliberate clash with the idea of the work. As the audience becomes aware of the fact that the situation they regarded as the artist's own experience or personal observation is actually a dramatized fiction, they experience an ambiguity where the made-up and reality, and fiction and truth overlap. In this way, the artist makes us reconsider the time and space in which we live, and everything visual that exist within it. The two characters that appear in *Under the Vein; I Spell on You*(2012) are carrying L-shaped dowsing rods along a walkway near a brook in search of veins of water. Upon realizing that the brook they had scoured for is an artificial stream, the artist expresses his feeling of betrayal on the film. Vein creates a pun in its dual meaning of the act of looking for a water vein and the blood vessels in our body, and through a series of clues revealed in the work, dismantles the boundaries of the made-up and fiction.

<맥 아래에서; 너에게 주문을 건다>, 2012

구동희는 일상의 사건과 사물에서 우연히 접하는 상황의 이미지와 정보를 수집하여 작품에 끌어들이고, 작업의 아이디어와 고의적 충돌을 유도하여 처음의 의도와는 다른 새로운 가상의 내러티브를 재구성해왔다. 관객은 작가가 직접 경험하거나 목격했다고 여겼던 상황이 사실은 각색된 허구라는 것을 알아차리면서 가상과 현실, 허구와 진실이 중첩된 모호한 경험을 하게 된다. 이로써 작가는 우리가 살아가는 시공간과 그 안에 공존하는 모든 시각적인 것들에 대해 재고하게 만든다. <맥 아래에서; 너에게 주문을 건다>(2012)에 등장하는 두 등장인물은 개울가에 만들어진 산책로를 L자 다우징 로드를 들고 수맥을 찾고 있다. 수맥을 찾아 헤맸던 개울이 인공 조성된 개울이었음을 알게 된 작가는 이에 대한 배신감을 영상 작품으로 표현하였다. 맥(vein)은 수맥을 찾는 행위와 우리 몸에 흐르는 혈맥의 이중적 의미의 언어유희를 만들어내고, 연쇄적으로 작품에서 드러나는 단서들을 통해 가상과 허구의 경계를 무너뜨린다.

Kim Sooja

A Beggar Women-Cairo, 2001

Kim Sooja is a conceptual artist who has been presenting Korean material such as needles, threads, cloths, and cloth wrap, and the repetitive motion of 'sewing' through a variety of formative languages such as performance, video, and installation. As a material that was commonly used for packing things to be moved, cloth wrap is a philosophical metaphor that symbolizes the weariness of life for those who are forced to a lifestyle of having to carry around heavy burdens wrapped in thin cloth.
A Beggar Women-Cairo(2001) began when she visited Cairo in Egypt and witnessed a scene where people were indifferently passing past a begging woman. The video shows the back of the artist who is sitting upright and begging in the middle of the crowded downtown Cairo.
In acting out the same situation as the beggar woman in Cairo who failed to draw attention, she pays attention to the changed gaze of the surrounding people who see her differently because she is a stranger, making us look back on the scenery around us and our daily lives that we carelessly let slide by in our pursuit of material desires.

<구걸하는 여인- 카이로>, 2001

김수자는 바늘, 실, 천, 보따리 등 한국적인 소재와 '꿰매기'라는 반복적 행위를 모티브로 퍼포먼스, 영상, 설치 등 다양한 조형언어로 선보여온 개념미술가이다. 보따리 전은 무언가를 포장해서 이동할 때 대중적으로 쓰였던 소재로서 얇은 천에 싼 무거운 짐을 지고 떠도는 생활을 할 수밖에 없는 이들의 삶의 고단함을 상징하는 철학적 메타포이다. <구걸하는 여인-카이로>(2001)는 작가가 이집트 카이로에 방문했을 당시 구걸하는 여인을 주변인들이 무신경하게 지나치는 상황을 목격한 것에서 시작되었다.
영상은 사람들로 붐비는 카이로 도심 한복판에 정좌를 하고 구걸하는 작가의 뒷모습을 보여준다. 구걸하는 카이로의 여인이 주목받지 못했던 상황을 동일하게 연출하되 이방인이라는 이유로 낯설게 받아들이는 주변인들의 시선 변화를 주목하는 동시에 물질적인 욕망을 추구하며 무심코 흘려보내는 일상 속 주변 풍경과 자신의 삶을 재고하게 한다.

김수자

Untitled, 2004

Using various media such as sculpture, installation, performance, painting, drawing, and video, Lee Bul has been presenting avant-garde art that projects personal narratives and acute social critiques into grotesque forms that combine kitsch and cutting-edge technology. In the late 1980s, she attracted the attention of the Korean art world through a provocative performance that opposed abortion in a half-naked body. In 1997, she attracted the attention of the international art community at MoMA, USA, by hanging a raw fish decorated with sequins, capturing the contradiction of regression in nature and the man-made. As one of the *Monster* series, *Untitled*(2004) is in the form of a monstrous organism that does not exist in the real world. The distorted and cut body of Cymonster born via mixed time from the past, present and future highlights not the beauty of an ideal human body but grotesqueness of human desire and frustration regarding their challenge to the God's capacity for creation, and hence the philosophical side of modern art. It is a metaphor for the fluidity of the 'post human' in which the development of medical science transforms or replaces the human body, and the form that is merged with the shells of crustaceans and tentacles reminds us of organisms in science fiction movies that go through self-metamorphosis.

<Untitled>, 2004

이불은 조각, 설치, 퍼포먼스, 회화, 드로잉, 영상 등 다양한 매체를 사용하여 키치와 첨단기술을 결합한 그로테스크한 조형성에 개인적인 내러티브와 날카로운 사회비판 의식을 투영한 전위적인 작업을 선보여 있다. 1980년 후반 반라의 몸으로 낙태에 대항하는 도발적인 퍼포먼스를 선보이며 한국 미술계의 주목을 받았다. 1997년에는 미국 MoMA에 시퀸으로 장식된 날생선을 매달아 자연과 인공에 대한 역행의 모순을 포착해내며 국제 미술계의 주목을 받았다. <Untitled>(2004)는 '몬스터' 연작 중 하나로 현실 세계에는 존재하지 않는 괴생물체의 형상을 다룬다. 과거와 현재 그리고 미래의 시점이 혼합되어 탄생한 싸이모스터 Cymonster의 왜곡되고 절단된 신체는 이상화된 신체의 아름다움이 아닌 신의 창조 능력에 도전하는 인간의 욕망과 좌절로 점철된 그로테스크한 면모를 강조함으로서 현대 예술의 철학적인 측면을 강조하고 있다. 이는 과학과 의학의 발달로 인체를 변형하거나 대체하는 '포스트 휴먼'의 유동성을 은유하며, 갑각류의 껍질과 촉수 등으로 결합한 형상은 공상과학 영화 속의 자기 변태하는 유기체를 연상시킨다.

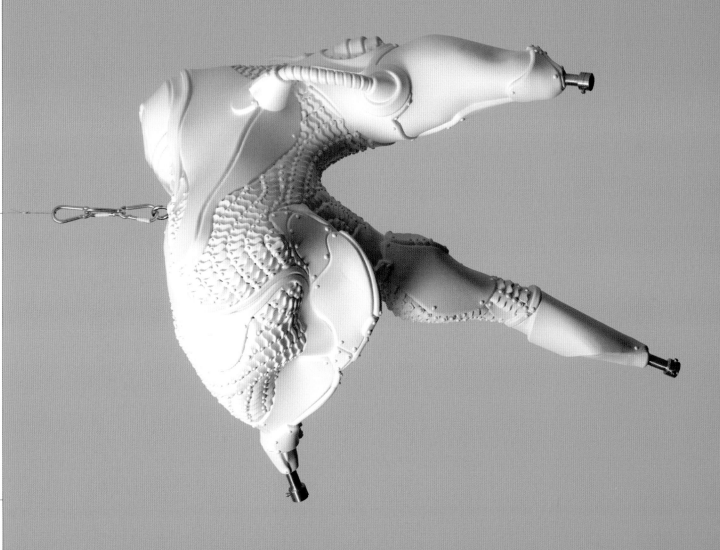

Autonumina-Mindscape, 2014

Bae Young-whan has portrayed in various formative language, the social issues that occurred in the process of Korea's modernization such as communication between individual and society, publicness, and alienation, exhibiting post-Minjung works that inherit/overcome Korea's Minjung art of the 1980s. He mainly received attention through works that connect everyday life and art using keywords of pop and sub-culture, and combine concept with formality. Unlike previous works that criticized society, *Autonumina-Mindscape*(2014) is a work that connotes philosophical concepts. The title of the piece, Autonumina, is a compound word of 'auto' and 'numinus' meaning 'sacred in its own(auto-numina)', and reflects on the 'dignity inherent in all human beings'. The improvised shape of the ceramic that wash and-cast by following the graph of the artist's own brain wave is reminiscent of the form of mountains. In particular, he has drawn motifs from Inwang Mountain to portray his inner landscape, reinterpreting the mountains in oriental paintings which, regarded as depictions of the mind's landscape, were long used for the unification of the spiritual and material worlds.

<오토누미나-관념산수>, 2014

배영환은 한국 근·현대화 과정에서 발생한 개인과 사회의 소통, 공공성, 소외 등과 같은 사회적 문제들을 다양한 조형언어로 표현하며 1980년대 한국 민중미술을 계승/넘어서는 포스트 민중미술 계열의 작업을 선보여 왔다. 그는 주로 대중적, 하위문화적 키워드를 사용하여 일상과 예술을 소통시키고, 개념과 조형성을 조합하는 작업으로 주목받았다. <오토누미나-관념산수>(2014)는 사회 비판적이었던 이전 작업과는 달리 철학적 개념을 함축적으로 담고 있다. 작품 제목인 '오토누미나'는 '오토(auto)'와 '누미너스(numinus)'를 결합한 합성어이며, '스스로 성스러운(auto-numina)' 이라는 뜻으로 '모든 인간에 내재된 존귀함'을 성찰한다. 작가 자신의 뇌파 그래프를 따라 독촉적으로 손으로 주조하여 빚어낸 도자 형상은 산의 형상을 떠올리게 한다. 특히 인왕산에서 모티브를 얻어, 동양화에서 오래전부터 마음의 풍경을 그린다 하여 정신과 물질 세계의 합일을 위해 사용한 산을 새롭게 재해석해 내면의 풍경을 표현해낸다.

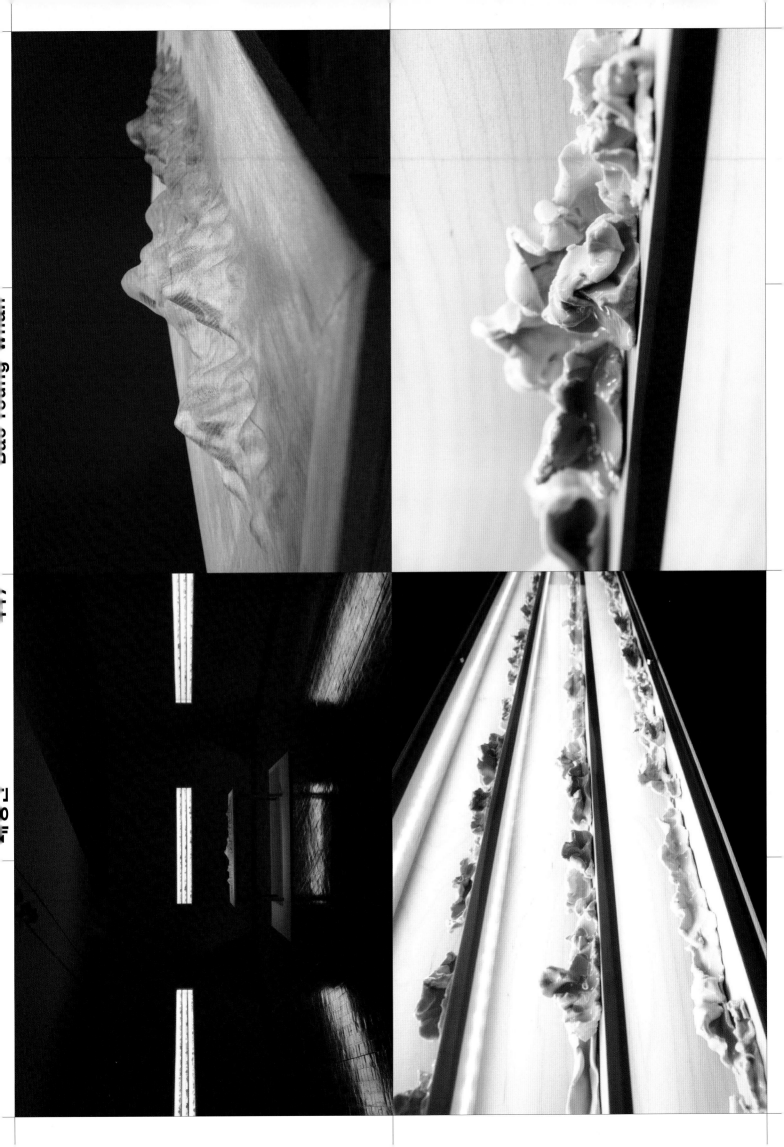

Constellation_9 Gemini, 2010

With monochromatic painting as his foundation, Noh Sang-kyoon built a unique art world using a material called Sequin(aka Spangle) that he encountered while studying in the United States in 1992. Colorful yet kitsch on its optical effect, sequin is a widely used material due to its low price. The work of repeatedly attaching sequin to the surface is slow and requires patience, thus the artist sought to resist the spontaneous and rapidly changing modern society through such deliberately slow action, transitioning into meditative time and space. *Constellation_9 Gemini*(2010) is one of the constellation series in which sequins are densely attached to depict blue circles of different sizes, organically combined to form concentric circles of clustered constellations. Since a constellation can be seen by the eye but cannot be described in a definite form, it stands as a metaphor about the gap between what we see and perceive, and what is real.

<별자리_9 쌍둥이자리>, 2010

노상균은 단색조 기반의 회화에서 1992년 미국 유학 당시 시퀸(일명 스팽글)이라는 소재를 접한 이후 이를 이용해 독창적인 작업세계를 구축했다. 시퀸은 화려하지만 키치적인 시각적 효과를 주고, 값이 저렴하여 대중적으로 널리 사용되는 소재이다. 표면에 시퀸을 반복적으로 붙이는 작업은 진행 속도가 느려 인내를 요구하는데, 이 같은 의도적으로 느린 행위를 통해 작가는 즉흥적이고, 빠르게 변화하는 현대 사회에 반발하고, 명상적인 시간과 공간으로 변환시키고자 한다. <별자리_9 쌍둥이자리>(2010)는 별자리 연작 중 하나로, 각기 다른 크기의 파란색 원들이 유기적으로 조합되어 동심원을 그리며 무리 지어 있는 별자리를 촘촘하게 시퀸을 부착해서 표현했다. 이것은 눈으로 볼 수 있지만, 명확한 형태를 묘사할 수 없는 별자리라는 것을 통해 우리가 보고 인지하는 것과 사실 사이의 간극을 은유한다.

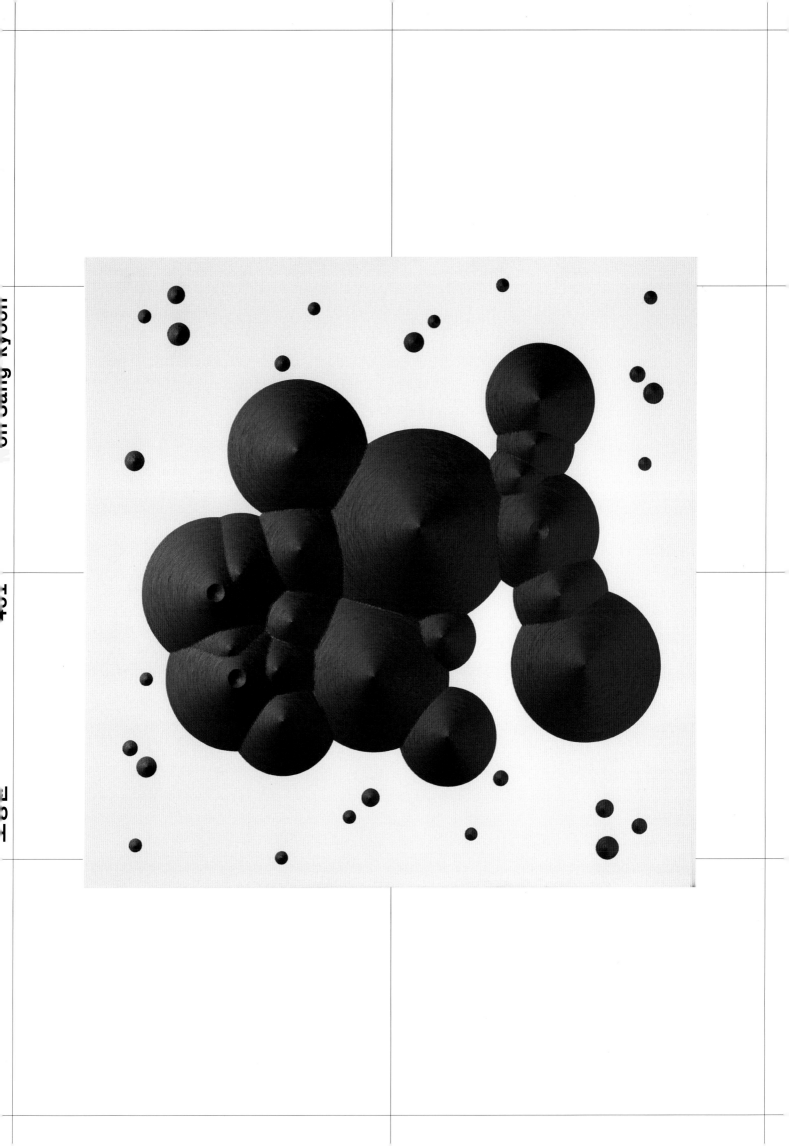

WORK, 1967

Yoo Youngkuk, who is known as the pioneer of Korean abstract art, graduated from the Art Department of Tokyo Culture Institute in Japan. Opposing academism of the 1950s and 1960s, he led Korean avant-garde art groups such as the Neo-realists and the Modern Art Association. After 1964, he suddenly quit all art movements and delved into his own world. Endeavoring for a smooth return to nature until the last moments of his life, the artist continued experimenting on including basic formative elements such as point, line, face, shape, and color in a two-dimensional canvas. By compositing elements of geometric form and intense primary colors on a single picture plane, he simultaneously expressed tension and natural vibrancy. *WORK*(1967) is a color-field painting with a mountain motif, reminiscent of his hometown of Uljin. The non representational yellow mountain, juxtaposed with the surrounding landscape simplified into blue, violet and green color-fields, is both refreshing and intense.

<WORK>, 1967

한국 추상미술의 선구자로 불리는 유영국은 일본 도쿄 문화학원 미술과를 졸업하고 1950~60년대 아카데미즘에 반대하면서 신사실파, 모던아트협회 등 한국의 전위적인 미술단체를 이끌었다. 1964년 이후 돌연 모든 미술 운동을 그만두고 혼자만의 세계에 빠져들었다. 생의 마지막까지 자연에 좀 더 부드럽게 돌아가고자 했던 작가는 점, 선, 면, 형, 색 등 기본적인 조형요소를 캔버스라는 2차원으로 담아내는 실험을 계속했다. 그는 기하학적 조형요소와 강렬한 원색을 한 화면에 구성하여 긴장감과 자연의 생동감을 동시에 표현했다. <WORK>(1967)는 그의 고향 울진을 연상시키는 산을 모티브로 한 색면 추상화이다. 비구상적 형태로 표현된 노란색의 산이 파랑, 보라, 초록의 색면으로 단순화된 주변 풍경과 대비되어 시원함과 강렬함을 동시에 선사한다.

유영국

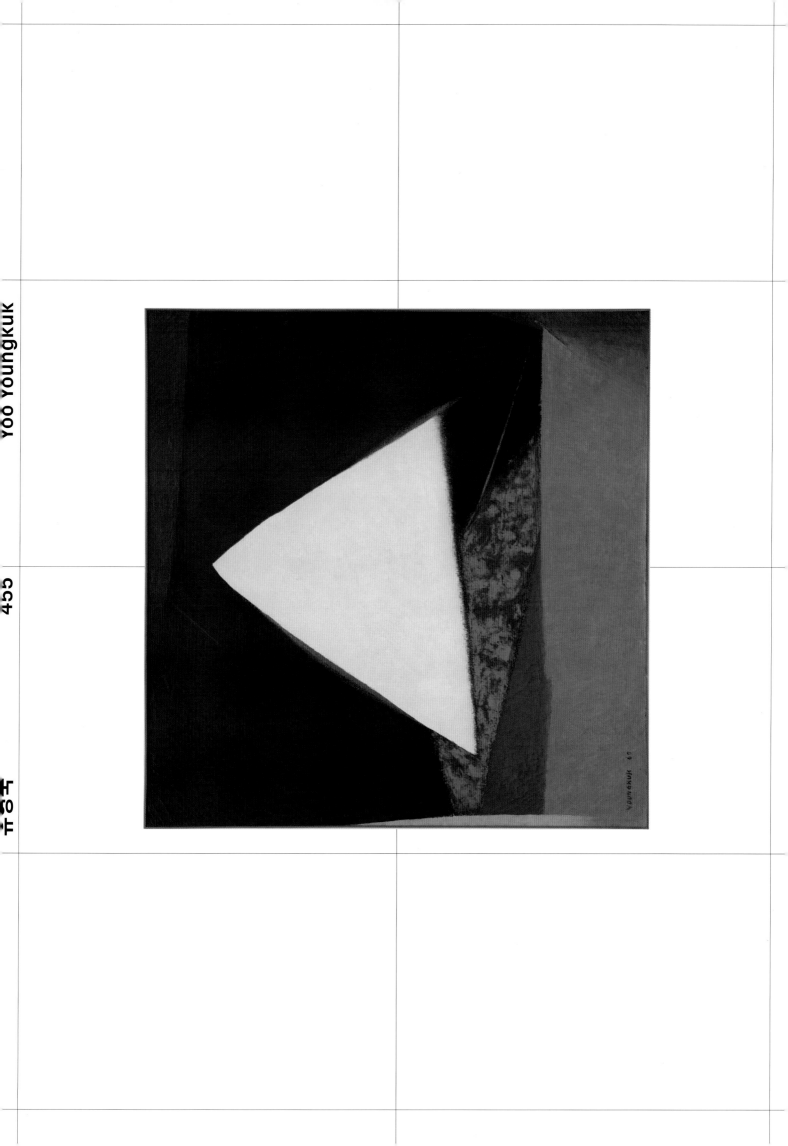

Hunting, 1961

After receiving teachings from Yi Sang-bom, Park No-Soo entered the Painting Department of Seoul National University, becoming a first-generation Korean painter that received regular university education instead of traditional apprenticeship. In the period after liberation when color was abolished from Korean painting and the use of ink was asserted as a way of finding the identity, Park No-Soo established his own art world by independently reinterpreting Korean painting in his characteristic moderate colors and simple lines. With 'goyedokwang' as his subject, which means an artist's path who has to walk in solitude is tough and lonely, he devoted himself to finding an individual style of expression. Unlike his other works that implicitly symbolize the sentiments of loneliness and dreariness through natural scenery drawn in transparent colors and simple lines that utilized margins, *Hunting*(1961) depicts the magnanimous hunters and the dynamic movement of the horses using ink in a style similar to print.

<수렵도>, 1961

박노수는 청전 이상범을 사사한 뒤 서울대 회화과에 입학하여 기존의 도제식 학습이 아닌 정규 대학 교육을 받은 1세대 한국 화가이다. 해방 후 한국 미술의 색채를 없애고 먹의 사용을 주장하며 정체성을 찾고자 했던 시기, 박노수는 특유의 절제된 색채와 간결한 선묘로 한국화를 독자적인 방식으로 재해석하며 작품세계를 구축했다. 외롭게 홀로 가는 작가의 길은 험하고 고독하다는 의미인 '고예독왕(孤詣獨往)'을 화두로 개성적인 표현 방식을 찾는 것에 매진했다. 투명한 색채와 여백을 살린 간결한 선으로 자연풍경을 주로 그리며 고독함, 쓸쓸함 등의 감정을 함축적으로 표상하던 그의 다른 작품과는 달리 <수렵도>(1961)는 먹을 이용하여 판화와 같은 표현으로 수렵하는 사람들의 호방함과 말의 역동적인 움직임을 표현했다.

김창열

〈물방울〉, 1992

'물방울 화가'로 알려져 있는 김창열은 1948년 서울대 미대에서 수학하고 미국 뉴욕에서 판화를 공부했다. 김창열은 1960년대 초중반 젊은 작가들의 동인이었던 '현대미술가협회'의 창립멤버로 활동하면서 한국전쟁으로 인한 사회의 참상을 비정형의 거친 화면으로 표현하는 〈제사〉(1964)와 같은 앵포르멜 회화를 선보였다. 1961년 제2회 파리비엔날레, 1965년 상파울루비엔날레 등 국제 무대에 한국을 대표하는 작가로 참여했다. 김창열의 트레이드마크인 물방울 작업은 1960년대 후반에 파리에 정착하면서 시작했고, 1972년 살롱 드 매에 출품하면서 알려졌다. 물방울은 작가의 고향인 평안남도 맹산을 떠올리게 하는 기억의 매개인 동시에 한국전쟁으로 인해 피폐해진 영혼을 정화하는 상징적인 매체이다. 〈물방울〉(1992)은 표면에 맺혀있는 물방울과 스며드는 물 얼룩을 한 화면 전체에 위계 없이 병치하여 상이한 시간의 공존을 표현한다.

Kim Tschang-Yeul

Water Drops, 1992

Kim Tschang-Yeul, known as the 'water drops' artist, entered Seoul National University in 1948 and studied printmaking in New York. Kim Tschang-Yeul acted as a founding member of the 'Modern Artists Association' that was a cenacle of young artists in the early and mid-1960s, and exhibited Informel paintings such as *Ancestral Rites*(1964) that depicted the horrors of society caused by the Korean War through rough unformed images. He participated in the 2nd Paris Biennale in 1961 and the "ao Paulo Biennale in 1965 as a representative artist of Korea. Kim Tschang-Yeul's trademark water drops series began in the late 1960s when he settled in Paris and became known in 1972 when it was submitted to Salon de Mai. The water drops are a medium of reminiscence through which the artist is reminded of his home, Maengsan, in South Pyeongan Province, as well as a symbolic medium that purifies the souls that have been ravaged by the Korean War. In *Water Drops*(1992), the water droplets and the water stains on the surface are juxtaposed across the whole canvas without hierarchy, depicting the coexistence of different times.

Ecriture No. 991009, 1999

As a main artist that introduced abstract art to the culturally barren Korea in the 1950s, Park Seo-bo holds an important position in Korean contemporary art history. Beginning in 1970, he started to garner international reputation through his 'Ecriture' series. In the 'Ecriture' series that came to full swing from the 1980s, layers of Dak-paper were moistened by applying gesso or colored paint, over which ink was poured again and the mashed paper molded into protruding patterns using fingers or tools, articulating the physical properties of the material. The repetitive act of creating a uniform pattern over the entire flat surface was a meditative process for self-reflection, born of the intention to unite the work and mind through moments that transcend time, freed from all ideas and thoughts. *Ecriture No. 991009(1999)* is a work which belongs to his mid-ecriture period, and it is expressed by vertical ecritures of narrow intervals on black Korean paper, giving us a sense of the purity of self-discipline as well as a tranquil and meditative impression.

〈묘법 No. 991009〉, 1999

박서보는 1950년대 문화적 불모지였던 한국에 추상미술을 소개한 대표적인 화가로 한국 현대미술사에서 중요한 위치를 차지한다. 1970년부터 '묘법' 연작을 전개하면서 국제적 명성을 쌓기 시작했다. 1980년대부터 본격화된 묘법 연작에서는 화면에 겹겹이 올린 닥종이 위에 제소나 유색의 물감을 얹어 촉이를 적신 뒤, 다시 먹을 붓고 손가락이나 도구를 이용해 종이죽을 주조하여 돌출된 패턴을 남겨 재료의 물성을 표현했다. 평면 화면에 전면적으로 균일한 패턴을 형성하는 반복적인 행위는 자기 성찰을 위한 수행의 과정으로서 모든 사고를 배제하고 시공을 초월한 무념무상의 순간을 통해 작품과 정신을 합일하려는 의도에서 탄생했다. 〈묘법 No.991009〉(1999)은 중기묘법 시기에 해당하는 작품으로 검은색 한지 위에 좁은 간격의 수직 묘법으로 표현되어 자기수양 정신의 순수성과 동시에 정적이고 명상적인 감상을 선사한다.

Valley, 1997

After earning his BFA in Painting and MFA in Oriental Painting at Seoul National University, KIM Ho Deuk has been painting nature and its vitality with dashing strokes. Though he sought to modernize Korean painting, he always placed ink wash painting at its basis. At the beginning of his career, he explored materials of both the East and West such as coarse paper, Korean paper, cotton fabric, and canvas, and mostly painted the visible nature and human figures. Beginning in 1998, his work changed into abstract images that used repeated dot markings and line drawings. Valley(1997) is a good representation of KIM Ho Deuk's art world in the 1990s, when instead of describing the detailed forms of waterfalls, valleys, and rocks he depicted the spirit of the subject in simple and powerful strokes. Expressing the feelings obtained from a lengthy observation of the valley using only margins, brush, and ink, The Valley shows a sense of space that is both traditional and contemporary.

〈계곡〉, 1997

서울대 회화과와 동대학원 동양화과를 졸업한 김호득은 일필휘지로 자연과 그 생명력을 화폭에 담아왔다. 한국화의 현대화를 모색 하면서도 언제나 수묵을 근간에 두고자 했다. 작업 초기에는 갱지, 한지, 광목천, 캔버스천 등 동서양의 재료에 한정하지 않고 탐구하면서 주로 가시적인 자연과 인물을 그렸다. 1998년을 기점으로 연속적인 점 찍기와 선 그리기 등을 이용한 추상적 이미지로의 작업 전환이 이뤄진다. 〈계곡〉(1997)은 폭포와 계곡, 바위 등의 구체적인 형태를 묘사하기보다는 몇 개의 획으로 대상의 기(氣)를 힘 있고, 간결하게 그려냈던 1990년대 김호득의 작품세계를 잘 보여준다. 오랫동안 계곡을 관찰하고 받은 느낌을 여백과 필묵만으로 단숨에 표현한 〈계곡〉은 전통적인 동시에 현대적인 공간 감각을 보여주고 있다.

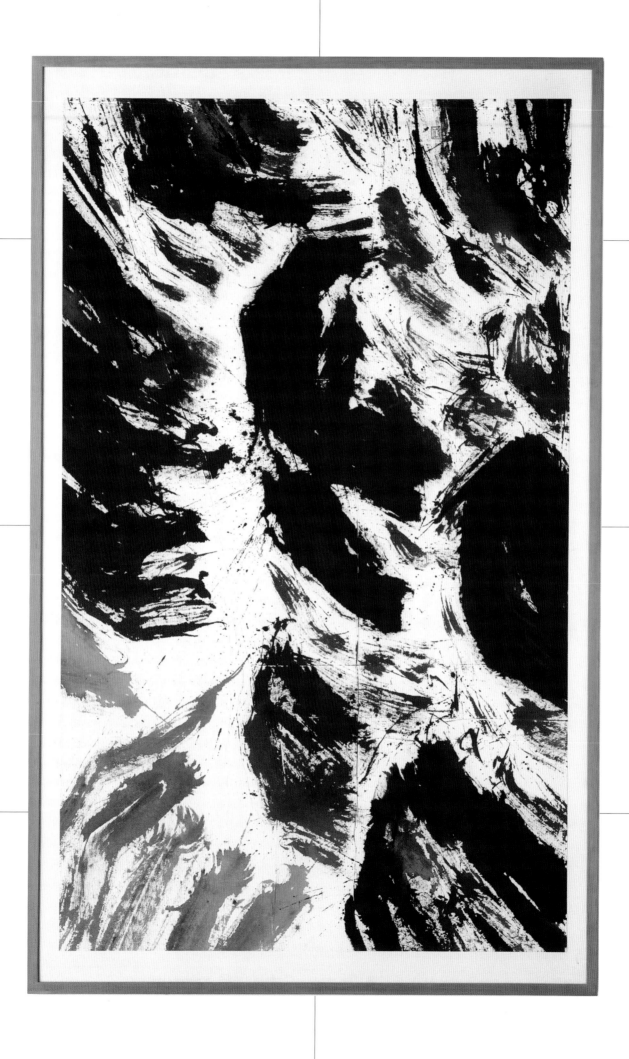

After Mt. Tiger, 2002

Whang Inkie has been attempting to dismantle and overcome the dichotomous thinking of East and West, tradition and modernity. Since the mid-1990s, he has been presenting works that transform traditional ink and wash landscapes or western master pieces into pixels using digital technology, onto which materials of strong physical properties such as crystals, plastic blocks, silicones, rivets, and nails are attached. By employing labor-intensive work methods even whilst using advanced technologies and materials, he deals with the harmful consequences of material civilization and the resulting social problems. *After Mt. Tiger*(2002) was created by converting *Inwangjesaekdo*(1751) by the painter Jeong Seon in the late Joseon Dynasty into pixels of 0 and 1 using digital technology, and attaching crystals only to pixels corresponding to 1. By using crystals to reveal strong materiality, its peaks of the analogs that are in the end necessary to complete the digital world, and casts light on the gap between the aesthetic value of reinterpreted work and the original.

<방인왕제색도>, 2002

황인기는 동양과 서양, 전통과 현대라는 이분법적 사고방식을 해체하고, 극복하려는 시도를 해왔다. 1990년대 중반 이후 전통 수묵산수화나 서양의 명화들을 디지털 기술로 픽셀로 전환시킨 다음 그 위에 크리스털, 플라스틱 블록, 실리콘, 리벳, 못 등 즉물성이 강한 소재를 붙이는 작업을 선보여왔다. 이는 현대의 고도화된 기술과 소재를 사용하면서도 노동집약적 작업 방식을 통해 물질문명의 폐해와 그로 인한 사회적 문제를 다룬다. <인왕제색도>(2002)는 조선 후기 화가 겸재 정선의 <인왕제색도>(1751)를 0과 1로 환산되는 디지털 기술로 픽셀화하고, 1에 해당하는 픽셀에만 크리스털을 붙이는 방법으로 제작되었다. 이는 디지털 세계를 완성하기 위해서는 결국 필요할 수밖에 없는 아날로그에 대해 이야기하고, 크리스털을 사용하여 강한 물성을 드러내며 재해석된 작품과 원작의 미적 가치의 사이를 조명한다.

Suk Chul-joo

New Scenery in Dream, 2009

Suk Chul-joo learnt Korean painting from Lee sangbeom(artist name Cheongjeon), and Western painting at Chugye University for the Arts. He opened a new chapter in modernistic Korean painting by rendering the traditionally ink based landscape painting using modern acrylic paint. From the 1980s, he has painted Korean subject matters such as masked dance, cityscape, and jars, and also presented a living diary with drawings of leaves and flower pots. From the 2000s, he began an earnest examination of modernity and presented the *New Scenery in Dream*(2009) series which were contemporary reinterpretations of the *Scenery in Dream*(*Mongyudowondo*)(1447) by An Kyŏn in the Joseon Dynasty. The work is made in the method of coating the canvas with primer 6-7 times before painting the base color, then covering it in white once it is dry and using plain water to draw the landscape before the white paint dries up. It is a method of removing the white paint with plain water to expose the background color, unveiling the form of a landscape. To the artist, a landscape is not only what is visible, but also the mountains, valleys, strange rocks, and mountain vegetation that exist in the heart of every person. Through a modernistic Xieyi (abstract spirit)landscape that uses the permeation and bleeding effect of Korean painting, and through alternately using paint and plain water, he pursues lyric moments that become one with nature.

석철주

〈신몽유도원도〉, 2009

석철주는 청전 이상범에 사사하며 한국화를, 추계예대에서 서양화를 배웠다. 먹과 산수라는 전통적 기법위에 현대적 아크릴을 사용해 산수를 표현함으로써 현대적 한국화의 새 장을 열었다. 1980년대부터 탈춤, 도시풍경, 항아리 등 한국적 소재를 그리거나 풀잎과 화분을 그린 생활일기를 선보이기도 했다. 2000년대부터는 조선시대 안견이 그린 〈몽유도원도〉(1447)를 현대적으로 재해석한 〈신몽유도원도〉(2009) 연작을 발표하면서 현대성에 대해 본격적인 고찰을 선보였다. 작품은 캔버스에 밑칠을 6-7회 정도 한 다음 바탕이 되는 기본색을 칠한 뒤, 그것이 마른 다음 흰색을 칠하고, 흰색 물감이 마르기 전에 산수를 맹물로 그리는 방식으로 제작된다. 흰색 물감을 맹물로 지워나가면서 바탕색을 드러내고 산수의 형태를 드러내는 방식이다. 작가에게 산수는 눈에 보이는 것뿐만 아니라 누구나 마음속에 존재하는 산봉우리와 골짜기, 기암괴석과 산천초목의 '흉중구학(胸中丘壑)'의 마음의 산을 담는 것이다. 한국화의 스밈과 번짐 효과를 이용한 현대적 사의(寫意) 산수를 통해 물감과 맹물을 번갈아 사용하는 호흡을 통해 자연과 하나가 되는 서정적 순간을 추구한다.

권하윤

권하윤은 멀티미디어 및 다큐멘터리 작가로 르프레느와(프랑스국립현대미술 스튜디오)를 졸업한 후 현재 한국과 프랑스에서 활동하고 있다. 그의 작품 중 <모델 빌리지>(2014)와 <489년>(2016)은 국제 영화제에서 여러 차례 상영되고 수상된 바 있다. 그는 주로 정체성과 경계에 관련된 작업을 해왔다. 특히, 권하윤의 작업은 역사 및 개인 기억의 구성, 또는 현실과 허구 사이의 양가적 관계에 초점을 맞추고 있다. 현실이 무엇인지 의문을 제기할 수 있는 가장 강력한 매체인 가상현실에 매료되어 가상현실 프로젝트를 진행하며 새로운 매체를 지속적으로 탐구하고 있다.

김웅용

김웅용은 영화와 현대미술을 전공했으며 국립중앙도서관 매체변환실에서 일했다. 쇠퇴한 기록물의 변환과 그 과정에서 발견되는 신드롬을 목소리, 신체, 변질된 공간으로 구성한다. <텔레파시>, <수정>, <정크> 등의 작업에서는 시사 다큐멘터리, 비디오 회면, 휴거 등 파괴된 유토피아를 가상공간에서 재구성하는 작업을 선보였다. 2014년 «오호츠크해 고기압»과 «피부 밑에 숨은 이름들»전에서는 1960-70년대 한국 공포 및 미스터리 장르 영화의 더빙된 사운드를 추출하여 무대 위에서 실시간 퍼포먼스로 변환하는 작업을 하였다. 2015년 서울시립미술관 신진작가 전시지원 프로그램의 일환으로 개인전 «자동재생: 소프트 카피 드라마»를 작가 작업실에서 진행했다.

박기진

박기진은 여행을 비롯한 삶의 경험을 토대로 이야기를 만들고, 그 이야기 속의 장치, 상황, 풍경을 표현하는 설치 작업을 하고 있다. 2006년 개인전 «카이코라 빠져들기»를 시작으로 JJ중정 갤러리, 퀸스틀러하우스 베타니엔, 공간화랑 등에서 개인전을 개최했다. 난지창작스튜디오와 고양창작스튜디오, 미국 버몬트 스튜디오 센터, 브라질 인스티투토 사카타, 독일 퀸스틀러하우스 베타니엔 등 국내외 다수의 레지던스에서 작업하였다.

배윤환

배윤환은 서원대학교 미술학과와 가천대학교 대학원 회화과를 졸업했다. 다양한 재료를 이용한 회화, 드로잉 등 평면작업을 주로 선보였으며, 2015년부터 스톱모션 애니메이션에 열중하기 시작했다. 주요 전시로는 «숨쉬는 섬»(2017), «서식지»(2017), «Was It A Cat I Saw?»(2014) 등이 있다.

이예승

이예승은 이화여자대학교 미술대학과 동대학원에서 동양화를 전공하고, 시카고 예술대학에서 미디어 설치 전공으로 석사학위를 받았다. 드로잉, 설치, 인터렉티브 미디어 등 넓은 스펙트럼의 매체를 이용하여 가상과 현실의 경계를 혼동하게 하는 거대 미디어 설치 작업을 해오고 있다. 특히 그는 미디어 환경에서 인간이 직면하고 있는 다양한 사회적 현상들과 인간이 동시대를 인지하는 방식에 관심을 가지고 있다. 보안여관(2014), 갤러리조선(2015), 갤러리 아트사이드(2016)에서의 개인전과 대안공간 루프, 서울시립미술관, 문화역 서울 284, 금호미술관의 기획초대전에서 작품을 선보이며 미술계의 주목을 받았다. 국립현대미술관 레지던시(2011)를 거쳐 난지미술창작스튜디오(2013), 금천예술공장(2015),국립아시아 문화전당 (2016) 등의 국내외 레지던시에서 활발하게 교류하며 작업하고 있다.

일상의실천

일상의실천은 권준호, 김경철, 김어진이 2013년에 설립한 디자인 스튜디오이다. <끝나지 않은, 강정>(2014), <그런 배를 탔다는 이유로 죽어야 할 사람은 아무도 없다>(2014), <NIS.XXX>(2016) 등 자체 프로젝트(설치, 그래픽, 웹 등)를 통해 오늘날 우리가 살아가는 사회 안에서 디자이너의 역할과 가능성에 대해 고민하고 있다. 주요 클라이언트로는 서울시립미술관, 국립현대미술관, 아시아문화전당 등 문화예술 기관과 녹색연합, 여성민우회, 지금여기에 등이 있다.

조영각

조영각은 추계예술대학에서 서양화를 졸업하고, 연세대학교 커뮤니케이션 대학원에서 미디어아트를 전공했다. 현재 서울에서 활동 중이며, 미디어를 바탕으로 한 인터렉티브 설치 작업을 주로 한다. «The Player—할 수 밖에 없는 심각한 놀이»(2014), «The Frequency of Problem_문제의 주파수»(2017) 등의 개인전과 «EXPO Collective & Nuit numérique#15»(2018), 광주디자인비엔날레 특별전 «4차 미디어아트: 포스트휴먼»(2017), «내가 사는 피부»(2017) 등 국내외 다수의 단체전에 참여했다.

조익정

조익정은 사회 구성원 개개인에게 숨겨진 폭력성과 그들 관계 속에 내재된 불합리성에 주목한다. 이와 관련된 이야기를 짓고, 영상과 퍼포먼스로 만든다. 이화여자대학교 회화 판화과를 졸업하고, 런던의 첼시 예술대학교를 졸업했다. 두산갤러리, 플랫폼-엘 컨템포러리 아트센터, 토탈미술관, Queens Museum(뉴욕), L'espace des arts sans frontiers(파리), Arts Admin(런던)에서 작업을 선보인 바 있다. 최근에는 퍼포먼스 <너네가너네>, <스폿>, <옐로우 스폿>을 제작했다.

최수정

최수정은 홍익대학교에서 회화를 전공하고, 서울대학교 서양화과 대학원과 글라스고 예술대학 대학원을 졸업했다. 회화를 기반으로 프로젝트 단위의 다매체 작업을 지속해왔다. 부조리극이라는 연극적 특성을 갖는 최수정의 프로젝트들은 물리적 표면과 감각 사이의 심리적 거리를 탐구한다. 주요 전시로는 «이중사고_Homosentimentalis»(2017), «無間_Interminable Nausea»(2015), «확산희곡_돌의 노래»(2013)가 있다. 쿤스틀러하우스베타니엔, 난지미술창작스튜디오와 고양레지던시 등 국내외 레지던시 프로그램들에 참여했다.

Sasa[44]

Sasa[44]는 미술가이다. 개인전으로 «쇼쇼쇼: '쇼는 계속되어야 한다'를 재활용하다»(2005), «우리동네»(2006), «오토 멜랑콜리아»(2008), «가위, 바위, 보»(2016) 등을 열었고, 일민미술관, 백남준아트센터, 아르코미술관,경기도 미술관, 리움, 플라토, 서울시립미술관, 국립현대미술관 등에서 개최한 다수의 단체전에 참여했다.

Hayoun Kwon

Hayoun Kwon graduated from the Fresnoy—Studio national des Arts contemporains in 2011 and is working as a multimedia and documentary artist in Korea and France. Her works include *Model Village* (2014) and *489 years* (2016) which were both screened and awarded multiple times in international film festivals. She has mainly been making work on identity and boundary. In particular, Kwon Hayoun Kwon's work focuses on the composition of historical and personal memory, and the ambivalent relationship between reality and fiction. Fascinated by virtual reality that is the most powerful medium for questioning what reality means, she is continuing to explore new media by carrying out virtual reality projects.

Woong Yong KIM

Woong Yong KIM studied film and contemporary art, and worked in the media conversion room at the National Library of Korea. He composes the transformation of the decayed docu-ments and the syndrome found in its process using voice, body, and altered space. In works such as *telepathy, revision, junk*, he reconstructed the destroyed utopias in virtual space such as current events documentary, video hypnosis, and rapture. In "Okhotsk High-Pressure" and "Hidden under the Skin" exhibitions in 2014, he made work that extracts the dubbed sounds from Korean horror and mystery genre films of the 1960s and 1970s and converts them into real-time performances on stage. As part of the Seoul Art Museum's exhibition support program for young artists in 2015, his solo exhibition "Self-moving Reproduction: Soft Copy Drama" was held in the artist's studio.

Kijin Park

Kijin Park is an installation artist, His works are visualizing the imaginary stories that he creates based on his own life experiences, especially from traveling. Starting from his first solo exhibition "Dive to the Kaikoura" in 2006, he has shown at JJ joong-jung Gallery (Seoul), Künstlerhaus Bethnien(Berlin), Space Gallery (Seoul) and etc. He was also a beneficiary of various domestic and foreign artist support programs including Seoul Foundation for Arts and Culture. He has participated in several artist residency programs such as the Vermont Studio Center (USA), Instituto Sacatar (Brazil), Künstlerhaus Bethnien (Germany), SEMA Nanji Residency and National Goyang residency.

Bae Yoon Hwan

Bae Yoonhwan graduated from Seowon university majoring in art and graduated from the graduate school of painting at Gachon university. He is mainly focusing on painting and drawing using various materials. Since 2015 he has been interested in Stop-motion animation. There were his major exhibition "Breathing Island" (2017), "Habitat" (2017), "WAS IT A CAT I SAW?" (2014) and so on.

Ye Seung Lee

Ye Seung Lee studied Eastern Painting at Ewha Women's University before receiving M.A in media installation at Art Institute of Chicago. Using various media such as video, objects, and sounds, she is making large-scale media installations that blur the boundary between virtual and reality. She has persistently been asking about the various social phenomena we face in the media environment, and the human method of recognition in looking at the contemporary times. She had her solo shows at Boan Stay (2014), Gallery Chosun (2015), and Gallery Artside (2016) and exhibited her works at Alternative Space Loop, Seoul Museum of Art, Culture Station Seoul 284, and Kumho Museum of Art, earning critical acclaim. She has been actively engaged in domestic and international art residences such as MMCA Goyang (2011), Sema Nanji Residency (2013), Seoul Art Space Geumcheon (2015) and Asia Culture Center (2016)

Everyday Practice

Everyday practice is a design studio found in 2013 by Kwon Joonho, Kim Kyung-chul, and Kim Eojin. Through their own projects (installation, graphic, web, etc.) such as 'The Unfinished Gangjeong' (2014), 'No One Should Die for Being on Such a Ship' (2014) and 'NIS.XXX' (2016) they are contemplating about a designer's role and possibility in the society that we live in. Their main clients include culture and arts institutes such as the Seoul Museum of Art, the National Museum of Modern and Contemporary Art, the Asia Cultural Center as well as Green Korea United, Womenlink, and This-Time.

Youngkak Cho

Youngkak Cho is a new media artist based in Seoul. He majored in Painting at College of Fine art, Chugye university for the Arts and majored in Media Art at Graduated school of Communication & Art, Yonsei university. He mainly focuses on interactive installations based on new media. He exhibited solo exhibitions as "The Player – A serious play that is inevitable" (2014) and "The Frequency of Problem" (2017), Also he has participated in group exhibitions as "EXPO Collective & Nuit numérique#15"(2018), Gwangju Design Biennale Special Exhibition "4th Media Art: Post Human" (2017) and "La piel que habito" (2017).

Ikjung Cho

Ikjung Cho pays attention to the elusive violence within individual members of society and the absurdity among their relationships. Cho operates narratives of state within the form of performance and video. Cho studied fine art at Ewha Womans University, Seoul and Chelsea College of Art and Design, London. Her works have been shown at Doosan Gallery, Platform-L Contemporary Art Center, Total museum (Seoul), Queens Museum (New York), L'espace des arts sans frontiers (Paris) and Arts admin (London). Recently Cho created performances, *Y'all You Guys, Spot* and *Yellow Spot*.

CHOI soojung

CHOI Soojung received her BFA in painting at Hongik University, and her MFA at Seoul National University and Glasgow School of Art. She has been continuing to make project-based multi-media work that is rooted in painting. CHOI Soojung's projects, which have the characteristics of the Theatre of the Absurd, explore the psychological distance between the physical surface and sensation. Her main exhibitions include "Double think_Homosentimentalis" (2017), "無間_Interminable Nausea" (2015) and "Extensive Drama_A Song of Stone" (2013). She has participated in domestic and international artist residencies including KuenstlerhausBethanien, SeMA Nanji residency, and MMCA Goyang.

Sasa[44]

Sasa[44] is an artist. His solo exhibitions include "Show Show Show: 'The Show Must Go On' Recycled" (2005), "Our Spot" (2006), "Auto Melancholia" (2008), and "Rock, Paper, Scissors" (2015). He has participated in group exhibitions at Ilmin Museum of Art, Nam June Paik Art Center, Arko Art Center, Gyeonggi Museum of Modern Art, Leeum, Plateau, Seoul Museum of Art, and National Museum of Modern and Contemporary Art, among others.

구동희

구동희(1974-)는 홍익대학교와 예일대학교 대학원에서 조소를 전공했다. 2005년 슈투트가르트 아카데미 슐로스 솔리튜드, 2006년 아라리오갤러리, 2008년 아뜰리에 에르메스, 2013년 PKM갤러리 등에서 개인전을 열었으며, 2010년 «플랫폼서울 2010 Projected Image»(아트선재센터), 2011년 «Vidéo et aprés, Ondes et flux»(퐁피두센터), 2013년 «애니미즘»(일민미술관) 등 다수의 단체전에 참여했다. 2010년 제1회 두산연강예술상, 2012년 제13회 에르메스미술상, 2014년 국립현대미술관 올해의 작가상을 수상했다.

김수자

김수자(1957-)는 홍익대학교 서양화과와 동대학원을 졸업하고, 프랑스 파리미술학교에서 석판화를 전공했다. 2001년 뉴욕 PS1 현대미술관, 2012년 국제갤러리, 2013년 밴쿠버 아트 갤러리, 2015년 구겐하임 빌바오에서 개인전을 열었으며, 1979년 이후 100여 회 이상의 단체전에 참여했다. 2013년 제55회 베니스비엔날레 한국관의 대표 작가로 선정되었으며, 30여 회의 주요 국제 비엔날레와 트리엔날레에 참가했다.

김원숙

김원숙(1953-)은 홍익대학교 재학 중 미국으로 건너가 일리노이주립대학에서 학사와 석사 학위를 취득한 후 정착하여 작업하고 있다. 1976년 명동화랑에서의 첫 개인전을 시작으로, 1981년 뉴욕주 한국문화센터, 1987년 와타리화랑, 1992년 스페인 마드리드 ARCO, 1996년 빌리그래함박물관 등 국내외에서 개인전을 개최했으며, 다수의 단체전에도 참여했다. 1978년 '미국의 여성작가', 1995년 한국인 최초로 세계유엔후원자연연맹(WFUNA)의 '올해의 후원 미술인'으로 선정되었다.

김종학 ⇒p282

김종학(1937-)은 서울대학교 미술대학 회화과를 졸업하고, 프랫 인스티튜트 대학원 그래픽 센터에서 연수 후, «악뛰엘 창립전»에 출품하며 작가로서 활동을 시작했다. 신문회관 화랑에서의 첫 개인전 이후 갤러리현대, 박여숙화랑, 국립현대 미술관 등에서 다수의 개인전 개최했으며, 1965년 제4회 파리비엔날레, 1972년 제2회 서울국제판화비엔날레 등의 단체전 참여했다. 강원대학교 사범대학 미술 교육과와 서울대학교 미술대학 교수를 역임했다.

김창열

김창열(1929-)은 해방 당시 경성미술연구소에서 수학 중 성북회화연구소로 옮겨 이쾌대 선생에게 사사했다. 1949년 서울대학교 미술대학에 입학했으나 한국전쟁으로 인해 졸업하지 못했다. 1955년 고등학교 미술교사로 일하며 1957년 동료 작가들과 한국현대미술가협회를 결성하여 한국의 앵포르멜 미술운동을 이끌었다. 이후 1966-1968년 미국 아트 스튜던트 리그에서 판화를 공부하고 1969년 «파리 아방가르드 페스티벌»에 참여한 것을 계기로 뉴욕을 떠나 파리에 정착하여 작품 활동을 이어갔으며, 2004년 프랑스 국립 주드폼미술관(Jeu de Paume), 2009년 부산시립미술관, 2014년 광주시립미술관에서 회고전을 개최했다.

김호득

김호득(1950-)은 서울대학교 회화과와 동대학원 동양화과를 졸업했다. 2002년 일민미술관, 2008년 학고재, 2009년 시안미술관 등에서 개인전을 개최했으며, 2006년 «잘 긋기»(소마미술관), 2009년 «신 오감도»(서울시립미술관), «달은 가장 오래된 시계다»(덕수궁미술관) 등의 단체전에 참여했다. 현재 영남대학교 디자인미술대학 한국회화전공 교수로 재직 중이다.

김환기

김환기(1913-1974)는 1933년 일본 도쿄의 일본대학 예술학원 미술부에 입학하여 당대 서구의 전위미술을 접했다. 1937년 도쿄에서 첫 개인전을 개최한 후 귀국하여 1948년 유영국, 이규상 등과 함께 '신사실파'를 조직하여 활동했다. 1948-1950년 서울대학교 미술과 교수를 역임했고, 1951년 해군 종군화가로 활동했다. 이후 홍익대학교 교수로 재직 중 1956년 프랑스 파리로 이주하여 작업을 이어갔으며, 1963-1974년 작고할 때까지 뉴욕에서 활동했다.

노상균

노상균(1958-)은 서울대학교 미술대학 회화과를 졸업하고 미국 프랫 인스티튜트에서 회화 전공으로 석사 학위를 취득했다. 1988년 관훈미술관, 1998년 갤러리현대, 2000년 영국 로버트 샌델슨 갤러리, 2004년 미국 브라이스 월코비츠 갤러리 등 10여 회의 개인전을 개최했으며, 대표적인 단체전으로는 2008년 «Scope/New York»(브라이스 월코비츠 갤러리), 2009년 «The Great Hands»(갤러리현대), «Buhl Collection: Speaking with Hands»(대림미술관) 등이 있다.

박노수

박노수(1927-2013)는 서울대학교 미술대학 회화과를 졸업하고 청전 이상범, 근원 김용준, 월전 장우성을 사사했다. 1956-1962년 이화여자대학교, 1962-1982년 서울대학교 미술대학에서 교수로 재직했다. 일본, 스웨덴, 미국 등 다수의 국제전에 참여했고, 10여 회의 국내외 개인전을 개최했다. 제2회 국전 국무총리상, 제4회 국전 대통령상, 대한미술협회전 국무총리상, 공보실장상 등을 수상했으며, 1995년 은관문화훈장을 수훈했다.

박생광

박생광(1904-1985)은 진주보통학교를 졸업하고 진주농업학교 재학 중 1920년 일본으로 건너가 다치카와미술학원에서 수학했다. 1923년에는 일본경도 시립회화 전문학교에 입학하여 '근대경도파'의 기수인 다케우치(竹內栖鳳)와 무라카미 (村上華岳) 등에게 신일본화를 사사했다. 이후 일본에서 활동하며 일본미술원 메이로 미술가연맹에 가입하여 활약했다. 귀국 후에는 홍익대학교에서 교수로 재직하며 후학 양성에 힘썼다.

박서보

박서보(1931-)는 홍익대학교 회화과를 졸업했다. 1956년 «4인전»에서 '반국전 선언'을 발표하고, 1957년 '현대미술가협회'에 합류하면서 앵포르멜 운동의 기수로 활동했다. 1991년 국립현대미술관, 2006년 메트로폴 쌩띠엔느 근대미술관 등 국내외에서 다수의 개인전을 개최했으며, 1963년

노상균

제3회 파리비엔날레, 1988년 제43회 베니스비엔날레 등에 참여했다. 1962-1997년 홍익대학교 회화과 교수를 역임했으며, 1979년 대한민국 문화예술상, 1987년 예총 예술문화 대상, 1995년 서울특별시 문화상, 2011년 은관문화훈장, 2014년 이동훈 미술상 등을 수상했다. 1994년 서보미술문화재단을 설립하고 이사장으로 재임 중이다.

배영환

배영환(1969-)은 홍익대학교 동양화과를 졸업하고, 1997-2012년 금호미술관, 아트선재센터, PKM갤러리, 삼성미술관 플라토 등에서 10여 회의 개인전을 열었다. 2002년 제4회 광주비엔날레, 2002년 제2회 부산비엔날레, 2004년 제5회 광주비엔날레, 2005년 제51회 베니스비엔날레 한국관 등 다수의 비엔날레에 참여했다. 2002년 광주 비엔날레 특별상, 2004년 대한민국 문화예술상 오늘의 젊은 예술가상, 2013년 대한민국공공디자인대상 우수사례 부문 최우수상을 수상했다. 현재 한국예술종합학교 미술원 겸임교수로 재직 중이다.

석철주

석철주(1950-)는 추계예술대학교 동양화과와 동국대학교 미술교육학과를 졸업했다. 2008년 일본 금산갤러리, 2014년 서호미술관 등에서 다수의 개인전을 열었으며, 1985년 «한국화 채묵의 집점»(관훈갤러리), 2007년 «한국화 1953-2007»(서울시립미술관), 2014년 «도원에서 노닐다»(자하미술관) 등의 단체전에 참여했다. 이후 1970-1977년 국전 입선, 1979-1981년 중앙미술대전 특선, 1997년 한국미술작가상, 2010년 한국미술평론가협회상 등을 수상했다.

성능경

성능경(1944-)은 홍익대학교 서양화과를 졸업했다. 한국 현대미술 1세대 개념미술 작가로 알려진 성능경은 1968년 «한국현대작가초대전»(국립현대미술관), 1974년 «신문: 1974. 6. 1 이후전», 1977년 «특정인과 관련없음», 1978년 «한국현대미술20년의 동향전», 1986년 «서울'86행위설치미술제» 등 다수의 개인전과 단체전을 통해 해프닝, 이벤트 등과 같은 행위예술이 낯설었던 한국 미술계에 새로운 바람을 일으켰다.

Bae Young-whan

Bae Young-whan (1969-) graduated from Hongik University's Oriental Painting Department, and had a dozen solo exhibitions between 1997 and 2012 including in Kumho Museum of Art, Artsonje Center, PKM Gallery, and Plateau - Samsung Museum of Art. He participated in a number of Biennales such as the 2nd Busan Biennale in 2002, the 4th and 5th Gwangju Biennale in 2002 and 2004, and the Korean pavilion of the 51st Venice Biennale in 2015. He is the recipient of the Special Award at the 2002 Gwangju Biennale, the Ministry of Culture's 2004 Young Artist Today and the Korea Public Design Award's Excellence Award in 2013. He currently serves as an adjunct professor at K-ARTS College of Visual Art.

Chang Ucchin

Chang Ucchin (1918-1990) graduated from Yangchung High School in Gyeongseong and went to Japan to study Western painting at the Imperial School of Art in Tokyo. After graduation, he showed his works at the National Art Exhibition and the "Tokyo Art Association exhibition." After liberation, he served as a curator at the National Museum of Korea, and as a professor of art at Seoul National University, and since his first solo exhibition in 1964, has presented his works at numerous solo and group shows. He won the Grand Prize at the "Korea Student Art Exhibition" in 1937, and the Grand Prize at the 12th JoongAng Culture Awards in 1986.

Wook-kyung Choi

Wook-kyung Choi (1940-1985) graduated from the Department of Painting at Seoul National University, and studied at the Cranbrook Academy of Art and the Brooklyn Museum Art School. In 1972, she came 3rd at the 8th Paris Biennale Competition, and beginning with her first solo exhibition, "Impression of New Mexico" at the American Cultural Center in Korea in 1979, had numerous solo exhibitions, group exhibitions, and posthumous exhibitions in Korea and the United States. Her works are in the collections of Museum of Modern and Contemporary Art, Leeum Samsung Museum of Art, and Skowhegan School of Painting & Sculpture in New York, and she served as a professor at Franklin Pierce University, Yeungnam University, and Duksung Women's University.

Choi Young-rim

Choi Young-rim (1916-1985) graduated from Gwangseong High School in Pyeongyang and attended the Taiheiyo Art School in Japan. He established the 'Juho Club' in 1940 along with Chang Lee-suok, Hwang Yoo-yup, and Park Soo Keun and held several members' exhibitions in the following years, and also participated in numerous group shows in National Museum of Modern and Contemporary Art, Tokyo's National Museum of Modern Art, Ho-Am Art Museum etc. He received the Ministry of Culture and Education Prize in 1959 and the Invited Artists Award at the National Art Exhibition in 1972, and was professor of art at Chung-Ang University from 1960 to 1981.

Chun Kyung-ja

Chun Kyung-ja (1924-2015) graduated from Gwangju Public Women's High School and Tokyo Private Women's School of Fine Arts, and studied under Henri Goetz at the Académie de la Grande Chaumière. Beginning with a solo exhibition in Busan as a refugee in 1952, she had numerous solo exhibitions and group exhibitions. She served as a professor at Hongik University in 1954-1974, as vice-chair of the judging committee for the "National Art Exhibition" in 1960-1981, and as a member of its steering committee in 1976-1979, and received the President Award at the "Korea Art Association Exhibition" in 1995, the National Academy of Arts Award in 1979, and Silver Crown Order of Cultural Merit in 1983.

Chung Seoyoung

Chung Seoyoung (1964-) received her BFA and MFA in Sculpture at Seoul National University, and continued her studies at Staatliche Akademie der Bildenden Kunste Stuttgart in Germany. Her solo exhibitions include "On top of the table, please use ordinary nails with small head. Do not use screws" (Atelier Hermes) in 2007 and "The Adventure of Mr. Kim and Mr. Lee" (LIG Art Hall) in 2010, and she participated in group exhibitions such as "Currents in Korean Contemporary Art" (Taipei Fine Arts Museum) in 2000, the 7th Gwangju Biennale in 2008, and "(Im) Possible Scenes" (Plateau - Samsung Museum of Art) in 2012. In 2003, she was selected as representative artist of the Korea Pavilion at the 50th Venice Biennale.

Hwang Chang Bae

Hwang Chang Bae (1947-2001) received his BFA and MFA in Oriental Painting at Seoul National University, and made his debut in the art world by winning the Special Selection Award at the 24th National Art Exhibition. He received the Minister of Culture Award at the "National Art Exhibition" in 1977, and the Presidential Award the following year. He had a dozen solo shows including at Dongbang Gallery in 1981, Fine Art Gallery in the US in 1993, and Sun Gallery in 1999, and participated in group exhibitions such as the "Husohoe 60th Anniversary Exhibition" in 1966, and the "UNESCO Invitational Exhibition of 50 Korean Artists" at the UNESCO Headquarters in Paris in 1995. He served as a professor at Dongduk Women's University in 1982-1984, Kyung Hee University in 1984-1986, and Ewha Womans University in 1986-2001.

Kim Chong Hak

Kim Chong Hak (1937-) graduated from Kyunggi High School and the Department of Painting at Seoul National University, and enrolled in the graphics center at the Pratt Institute before beginning his artist career with the "Actuel Founding Exhibition." After his first solo exhibition at the Press Center Gallery, he had numerous solo shows at Gallery Hyundai, ParkRyuSook Gallery, and Museum of Modern and Contemporary Art, and participated in the 4th Paris Biennale in 1965 and 2nd Seoul International Print Biennale in 1972. He was a professor of art education at Kangwon National University and a professor of art at Seoul National University.

Kim Hodeuk

Kim Hodeuk (1950-) earned his BFA in Painting and MFA in Oriental Painting from Seoul National University. He has had solo exhibitions at the Ilmin Museum of Art in 2002, at the Hakgojae Gallery in 2008, and at the Xi'an Museum of Art in 2009, and participated in group exhibitions such as "Drawn to Drawing" (SOMA Drawing Center) in 2006, "The Five New Sensations" (Seoul Museum of Art) in 2009, and "Moon is the Oldest Clock" (Deoksugung Museum) in 2010. He is currently a professor of Korean Painting at Yeungnam University School of Design.

Kimsooja

Kimsooja (1957-) received her BFA and MFA in Painting from Hongik University and studied lithography at the Paris Art School in France. She had solo exhibitions at the MoMA PS1 in New York In 2001, Kukje Gallery in 2012, Vancouver Art Gallery in 2013, and the Guggenheim Museum Bilbao in 2015, and has participated in more than 100 group exhibitions since 1979. She was selected as the representative artist of the Korean Pavilion at the 55th Venice Biennale in 2013 and participated in more than 30 major international biennales and triennials.

Kim Tschang-Yeul

Kim Tschang-Yeul (1929-) moved to Seongbuk Painting Institute from Gyeongseong Art Institute at the time of liberation, and studied under Lee Quede. He entered the Seoul National University's College of Fine Arts in 1948, but was unable to graduate due to the Korean War. He began working as a high school art teacher in 1955, and after forming the Korean Modern Artists Association with his fellow artists in 1957, led the Korean Informel art movement in Korea. He subsequently went on to study printmaking at the Art Students League of New York in 1966-1968, and after participating in the "Paris Avant-garde Festival" in 1969 he left New York to settle and continued his work in Paris. His retrospective exhibition was held at the Jeu de Paume, France, in 2004, the Busan Museum of Art in 2009, and the Gwangju Museum of Art in 2014.

Kim Whanki

Kim Whanki (1913-1974) learnt contemporary Western avant-garde art after entering the fine arts department at the College of Art of the Nihon University, Tokyo in 1933. After holding his first solo exhibition in Tokyo in 1937, he returned to Korea and organized the Neorealist movement with Yoo Youngkuk and Lee Gyu-sang. He was a professor of art at Seoul National University from 1948 to 1950, and served as a navy artist-correspondent in 1951. While serving as a professor at Hongik University, he moved to Paris in 1956 where he continued his career, and then to York in 1963 where he worked until his death in 1974.

Kim Won-Sook

Kim Won-Sook (1953-) moved to the US while attending Hongik University and received her BFA and MFA from Illinois State University before settling and continuing her art there. Beginning with her first solo exhibition at Myeongdong Gallery in 1976, she has had solo shows both at home and abroad including the Korean Cultural Center in New York in 1981, Watari Gallery in 1987, ARCO in Madrid in 1992, and Billy Graham Museum in 1996, and also participated in various group exhibitions. She was included as one of the American Women Artists in 1978, and she was the first Korean artist to be selected by WFUNA to support UN activities in 1995.

Koo Donghee

Koo Donghee (1974-) did her BFA in Sculpture at Hongik University and her MFA at Yale. She had solo exhibitions at Stuttgart's Akademie Schloss Solitude in 2005, Arario Gallery in 2006, Atelier Hermes in 2008, and PKM Gallery in 2013, and participated in numerous group exhibitions such as the 2010 "Platform Seoul 2010 Projected Image" (Artsonje Center), the 2011 "Vidéo et aprés, Ondes et flux" (Pompidou Center), and the 2013 "Animism" (Ilmin

유근택

유근택(1965-)은 홍익대학교 동양화과에서 학사와 석사를 취득했다. 1991년 관훈미술관, 1997년 금호미술관, 2005년 일본 21+YO갤러리, 2014년 OCI미술관 등에서 개인전을 열었고, 2011년 «서울,도시탐색»(서울시립미술관), 2012년 «한국의 그림—매너에 관하여»(하이트컬렉션) 등 다수의 단체전에 참여했다. 2000년 석남미술상, 2003년 오늘의 젊은 예술가상, 2009년 하종현미술상 등을 수상했으며, 현재 성신여자대학교 미술대학 동양화과 교수로 재직 중이다.

유영국

유영국(1916-2002)은 경성 제2고보를 수료하고, 일본 동경문화학원 유화과를 졸업했다. 1937년부터 도쿄에서 추상회화 운동에 참가했고, 해방 후 1948년 신사실파, 1956년 모던아트협회, 1962년 신상회에서 활동했다. 상파울루비엔날레, 도쿄국제미술전, 88올림픽 기념 세계현대미술제 등 다수의 국내외 단체전 및 비엔날레에 출품했으며, 홍익대학교 교수를 역임했다.

이대원

이대원(1921-2005)은 서울대학교 법대를 졸업했다. 1971년 한국 최초의 회랑인 반도화랑을 설립한 후 첫 개인전을 열었고, 1975년 이후 국내 개인전을 10여회 개최했다. 1972-1974년 홍익대학교 미술대학 초대학장, 1980-1982년 총장, 1987년 한국박물관회 회장, 1989, 1993년 대한민국예술원 회장, 2002-2004년 외교통상부 문화홍보대사 등을 역임했으며, 1991년 대한민국예술원상, 1995년 대한민국 금관문화훈장 등을 수훈했다.

이불

이불(1964-)은 1987년 홍익대학교 조소과를 졸업했다. 1997년 뉴욕 현대미술관에서의 전시로 주목받으며 2002년 프랑스 콩소르시움 현대미술센터, 2012년 일본 모리미술관, 2014년 국립현대미술관 등에서 여러 차례 개인전을 열었다. 1999년에는 제48회 베니스비엔날레의 본 전시와

한국관에 동시에 작품을 출품했다. 1998년 구겐하임미술관 휴고 보스 상, 1999년 석주미술상, 2012년 제26회 김세중조각상 등을 수상했다.

이성자

이성자(1918-2009)는 일제강점기에 진주 일신여자고등학교(현 진주여고)와 도쿄 짓센여자대학을 졸업했다. 1953년부터 프랑스 파리의 아카데미 드 라 그랑드 쇼미에르에서 이브 브라에와 앙리 고에츠를 사사했으며, 졸업 후 프랑스에 거주하며 작품 활동을 했다. 1975년 김환기, 이응노와 함께 제13회 상파울루비엔날레에 참여했다. 프랑스 정부로부터 1991년 문화예술공로훈장 기사장과 2002년 예술문학훈장을 수여받았다.

이세현

이세현(1967-)은 홍익대학교 회화과와 동대학원을 졸업하고, 영국 런던 첼시예술대학원에서 미술학 석사 학위를 취득했다. 2001년 홍익대학교 현대미술관, 2012년 학고재에서의 개인전을 제외하면 2007-2014년까지 «비트윈 레드»라는 제목의 개인전을 2008년 런던 유니온 갤러리, 2014년 암스테르담 부제트이씨갤러리 등의 기관에서 8여 회 개최했다. 대표적인 단체전으로는 2013년 «우리가 경탄하는 순간들»(학고재), «시각과 맥박»(학고재 상하이) 등이 있다.

이숙자

이숙자(1942-)는 홍익대학교 동양화과와 동대학원을 졸업했다. 이후 20여 회의 개인전을 열었고, 400여 회가 넘는 단체전에 참여했으며, 1972년 국전 특선, 1980년 제29회 국전 대상, 제3회 중앙미술대전에서 대상, 1933년 제5회 석주미술상을 수상했다. 국전 추천작가 및 대한민국 미술대전 등에서 심사위원을 역임했고, 1993-2007년까지 고려대학교 조형학부 교수로 재직했다. 저서로는 『한국근대동양화연구』, 『이브의 보리밭: 이숙자 아트에세이』가 있다.

이흥덕

이흥덕(1953-)은 1979년 중앙대학교 회화과에서 학사와 1984년 홍익대학교

서양학과에서 석사 학위를 취득했다. 이후 1985년 한강미술관, 1993년 금호미술관, 1996년 서남미술관, 2001년 갤러리사비나 등에서 10여회의 개인전을 열었으며, 1982년 «한국현대미술 80년 조망전», 1983년 부산청년비엔날레, 1990년 «한국현대미술 90년대 작가전» 등 다수의 단체전에 참여했다.

임옥상

임옥상(1950-)은 서울대학교 미술대학 회화과와 동대학원을 졸업하고, 1986년 프랑스 앙굴렘 미술학교를 마쳤다. 1997년 개인전 «저항의 정신»(얼터너티브뮤지엄)과 2001년 단체전 «1980년대 리얼리즘과 그 시대»(가나아트센터)를 비롯한 다수의 개인전과 단체전에서 작품을 선보였다. 1979-1981년 광주교육대학교, 1981-1991년 전주대학교 미술학과 교수와 1993-1997 민족미술협의회 대표를 역임했다. 현재 임옥상 미술연구소 대표이다.

장욱진

장욱진(1918-1990)은 경성 양정고등보통학교를 졸업하고 일본으로 건너가 도쿄 제국미술학교에서 서양화를 배웠다. 졸업 후 일제 치하에서 선전(鮮展)과 재동경미술협회전에 출품했다. 해방 후 국립중앙박물관 학예관과 서울대학교 미술대학 교수를 역임했으며, 1964년 첫 개인전 이후 다수의 개인전과 단체전에서 작품을 선보였다. 1937년 전조선 학생미술전람회 최우수상과 1986년 제12회 중앙문화대상 예술대상을 수상했다.

정서영

정서영(1964-)은 서울대학교 조소과에서 학사와 석사 학위를 취득한 후, 독일 슈투트가르트 미술대학에서 수학했다. 2007년 «책상 윗면에는 머리가 작은 일반 못을 사용하도록 주의하십시오. 나사못을 사용하지 마십시오.»(아뜰리에 에르메스), 2010년 «Mr. Kim 과 Mr. Lee의 모험»(LIG아트홀) 등의 개인전을 개최했고, 2000년 «한국현대미술의 새로운 상황»(타이베이시립미술관), 2008년 제7회 광주비엔날레, 2012년 «(불)가능한 풍경»(삼성미술관 플라토) 등의 단체전에 참여했다. 2003년 제50회

베니스비엔날레 한국관 대표 작가로 선정되었다.

천경자

천경자(1924-2015)는 광주공립여자고등보통학교와 도쿄여자미술전문학교를 졸업하고, 파리의 아카데미 드 라 그랑드 쇼미에르에서 앙리 고에쓰에게 수학했다. 1952년 피란지 부산에서 개인전을 시작으로 다수의 개인전을 열었고, 주요 단체전에 참여했다. 1954-1974년 홍익대학교 교수, 1960-1981년 국전 심사위원 부위원장, 1976-1979년 국전운영위원 등을 역임했으며, 1955년 대한미술협회전 대통령상, 1979년 대한민국예술원상, 1983년 은관문화훈장 등을 수상했다.

최영림

최영림(1916-1985)은 평양 광성고등보통학교를 졸업한 후, 일본 다이헤이요미술학교를 중퇴했다. 1940년 장리석, 황유엽, 박수근 등과 '주호회'를 결성하여 몇 차례의 동인전을 개최했으며, 국립현대미술관, 동경국립근대미술관, 호암갤러리 등에서 개최하는 다수의 단체전에 참여했다. 1959년 문교부장관상, 1972년 국전 초대작가상을 수상했고, 1960-1981년 중앙대학교 예술대학 교수로 재직했다.

최욱경

최욱경(1940-1985)은 서울대학교 미술대학 서양화과를 졸업한 후, 미국 크랜브룩 미술학교와 브루클린 미술학교에서 수학했다. 1972년 제8회 파리비엔날레 공모전에서 3위에 입상했으며, 1979년 미국문화원에서 개최된 한국에서의 첫 개인전 «뉴멕시코의 인상»을 비롯한 다수의 개인전, 단체전, 유작전을 한국과 미국에서 개최했다. 국립현대미술관, 리움삼성미술관, 뉴욕 스코히간 미술학교 등에서 작품을 소장하고 있으며, 프랭클린 피어스 대학교 조교수, 영남대학교 회화과 부교수, 덕성여자대학교 서양화과 교수를 역임했다.

황인기

황인기(1951-)는 서울대학교 공과대학 응용물리학과를 중퇴하고, 서울대학교

Museum). She received the 1st Doosan Artist Award in 2010, the 13th Hermes Foundation Art Award in 2012, and the Museum of Modern and Contemporary Art's Korea Artist Prize in 2014.

Lee Bul

Lee Bul (1964-) graduated from the Department of Sculpture at Hongik University in 1987. After gaining international recognition through the exhibition at MoMA, New York, in1997, she had numerous solo exhibitions including at Le Consortium Contemporary Art Center in France in 2002, Mori Art Museum in Tokyo in 2012, and "Museum of Modern and Contemporary Art in 2014. In 1999, she exhibited her works at both the Korean Pavilion and the international exhibition at the 48th Venice Biennale. She received the Hugo Boss Prize by the Guggenheim Museum in 1998, Seok-Ju Art Prize in1999, and the 26th Kim Sejung Young Sculptor Award in 2012.

Lee Dai Won

Lee Dai Won (1921-2005) graduated from Kyungbock High School and the Law Department of Seoul National University. He held his first solo show after founding Bando Gallery, the first gallery in Korea, in 1971, and has had 10 solo exhibitions in Korea since 1975. He served as the dean of Hongik University's College of Art in 1972-1986, and as the university president in 1980-1982, and was the chair of Korean Museum Association in 1989, the chair of National Academy of Arts in 1993, and the culture ambassador for the Ministry of Foreign Affairs and Trade in 2002-2004. He was the recipient of the National Academy of Arts Award in 1991 and Gold Crown Order of Cultural Merit in 1995.

Lee Hung-Duk

Lee Heung-duk (1953-) earned his BFA in Painting in 1979 from Chung-Ang University and his MFA in 1984 from Hongik University. Since then, he has had a dozen solo exhibitions including at the Hangang Art Museum in 1985, the Kumho Art Museum in 1993, the Seo-Nam Art Center 1996, and the Gallery Sabina in 2001, and has participated in numerous group exhibitions such as the 1982 "80 Years of Korean Modern Art," the 1983 Busan Youth Biennale, and the 1990 "Korean Contemporary Artists of the 90s."

Sea Hyun Lee

Sea Hyun Lee (1967-) received his BFA and MFA in Painting from Hongik University, and earned a MFA from Chelsea College of Art and Design in London. Apart from his solo exhibition at the Hongik Museum of Art in 2001 and at Hakgojae in 2012, he has had 8 solo

shows all titled 'Between Red' from 2007 to 2014, including at the Union Gallery in London in 2008. His major group exhibitions include "The Moment, We Awe" (Hakgojae) and "Pulse of Sight" (Hakgojae, Shanghai) in 2013.

Lee Sook-ja

Lee Sook-ja (1942-) received her BFA and MFA for Oriental Painting at Hongik University. She went on to have more than 20 solo exhibitions and participated in more than 400 group exhibitions. She was the recipient of the special award at the National Art Exhibition in 1972, the Grand Prize at the 29th National Art Exhibition in in 1980, the Grand Prize at the 3rd Joong-Ang Fine Arts Prize in 1980, and the 5th Seok Ju Art Prize in 1994. She served as a judge at the National Art Exhibition and the Korean Fine Arts Competition and as a professor at Korea University in 1993-2007. Her books include *Research on Modern Korean Painting and Eve's Barley Field: Lee Sook-ja Art Essay.*

Lim Ok Sang

Lim Ok Sang (1950-) received his BFA and MFA in painting from Seoul National University, and finished the Angouleme Art School in France in 1986. He presented his works at various solo and group exhibitions, including his 1997 solo exhibition "The Spirit of Resistance" (Alternative Museum) and 2001 group exhibition "Realism and Era of the 1980s" (Gana Art Center). He was a professor at Gwangju National University of Education in 1979-1981, and at the Art Department of Jeonju University in 1981-1991, and was a representative of National Art Council in1993-1997. Currently, he is the head of Lim Ok Sang Art Research Institute.

Noh Sang-kyoon

Noh Sang-kyoon (1958-) graduated from the Department of Painting at Seoul National University and earned his MFA in painting from the Pratt Institute in New York. He has held a dozen solo exhibitions including at Kwanhoon Gallery in 1988, Gallery Hyundai in 1998, Robert Sanderson Gallery in UK in 2000, and Bryce Wolkowitz Gallery in the US in 2004, and his major group shows include the 2008 "Scope/New York" (Bryce Wolkowitz Gallery), the 2009 "The Great Hands" (Gallery Hyundai), and "Buhl Collection: Speaking with Hands" (Daelim Museum).

Park No-Soo

Park No-Soo (1927-2013) graduated from the Department of Oriental Painting at Seoul National University and studied under Yi Sang-bom, Kim Yong-jun, and and Chang Woo-soung.

He served as a professor of art at Ewha Womans University in 1956-1962, and at Seoul National University in 1962-1982. He participated in numerous international exhibitions in Japan, Sweden, USA, etc., and had a dozen solo exhibitions at home and abroad. He received the Prime Minister's Award and the Presidential Award at the 2nd and 4th National Art Exhibition, as well as the National Academy of Arts Award and the Public Affairs Award, and was awarded the Silver Crown Order of Cultural Merit in 1995.

Park Saeng-kwang

Park Saeng-kwang (1904-1985) graduated from Jinju High School, and while attending Jinju Agricultural School, went to Japan in 1920 and studied at Tachikawa Art Academy. In 1923, he enrolled at the Kyoto City University of Arts in Japan, and learnt Nihonga from Takenouchi and Murakami, who were the forerunners of the 'Kyoto circle of painters'. Afterwards, he stayed in Japan and joined the Meiro Art Association at the Japan Art Academy. Upon returning to Korea, he served as a professor at Hongik University where he concentrated on nurturing young students.

Park Seo-bo

Park Seo-bo (1931-) graduated from the Department of Painting at Hongik University. He issued an 'Anti-National Art Exhibition Declaration' at the "Four Artists Exhibition" in 1956, and after joining the 'Contemporary Artists Association' in 1957, became a pioneer of the Art Informel movement. He had numerous solo exhibitions both at home and abroad, including the Museum of Modern and Contemporary Art in 1991 and the Museum of Modern and Contemporary Art of Saint-Étienne Métropole in 2006, and participated in the 3rd Paris Biennale in 1963 and the 43rd Venice Biennale in 1988. He served as a professor of Art at Hongik University from 1962 to 1997, and was the recipient of the Culture and Art Prize in 1979, the Art & Culture Grand-Prize in 1987, Seoul Art Award in 1995, Silver Crown Order of Cultural Merit in 2011, and the Lee Dong Hoon Art Award in 2014. In 1994, he founded the Seo-Bo Art and Cultural Foundation, where he holds the office of board president.

Seungja Rhee

Seundja Rhee (1918-2009) graduated from Jinju Girls' High School in Korea and Jissen Women's University in Tokyo during the Japanese colonial era. From 1953, she studied under Yves Brayer and Henri Goetz at the Academie de la Grande Chaumière

in Paris, and afterwards resided and pursued her career in France. In 1975, she took part in the 13th Bienal de Sao Paulo along with Kim Whanki and Lee Ungno. She received the Order of Arts and Letters from the French government in 1991 and the Order of Cultural Merit in 2002.

Suk Chul-joo

Suk Chul-joo (1950-) earned his BFA in Korean Painting from Chugye University for the Arts and his MA in Art Education at Dongguk University. He had numerous solo exhibitions including at Keumsan Gallery Japan in 2008 and Seoho Museum of Art in 2014, and participated in various group exhibitions including the 1985 "Focal Point of Korean Color and Wash Painting" (Kwanhoon Gallery), the 2007 "Korean Paintings 1953-2007" (Seoul Museum of Art), and the 2014 "A Stroll in Utopià" (Zaha Museum). He was consecutively selected for the "National Art Exhibition" from 1970 to 1977, and won three Special Selection Awards at Joong-Ang Fine Arts Prize from 1979 to 1981. He received the Korean Artist Award in 1997 and the Korean Art Critics Association Award in 2010.

Sung Neung-kyung

Sung Neung-kyung (1944-) graduated from the Department of Painting at Hongik University. Known as the first generation conceptual artist in Korean modern art, He held numerous solo exhibitions and group exhibitions including the 1968 "Invitational Exhibition of Korean Contemporary Artists"(Museum of Modern and Contemporary Art), the 1986 "Newspapers: After the 1st of June 1974," the 1977 "Not Related to a Specific Person," the 1978 "Trend of 20 Years in Korean Contemporary Art," and the 1986 "Seoul '86 Performance and Installation Art Festival," stirring up a new wind in the Korean art world that had been unaccustomed to performance art such as happenings and events.

Whang Inkie

Whang Inkie (1951-) studied applied physics at Seoul National University, and received his BFA in painting from Seoul National University and his MFA from the Pratt Institute. He has had solo exhibitions at the Gallery Forum in 1992, the Kumho Museum in 1994, the Art Institute of Atlanta Gallery in 2004, and the Savina Art Museum in 2014, and participated in group exhibitions such as "Officiana Asia" (Bologna Modern Art Museum) in 2004, "Resonance-Repetition" (Seoul Museum of Art) in 2005, and "Moon Generation" (Saatchi Gallery) in 2009. He was the recipient of the 1997 Artist of the Year by the Museum of

미술대학 회화과와 프랫 인스티튜트 대학원을 졸업했다. 1992년 갤러리포럼, 1994년 금호미술관, 2004 애틀랜타 미술대학 갤러리, 2014년 사비나미술관 등에서 개인전을 열었고, 2004년 «Officiana Asia»(볼로냐현대미술관), 2005년 «울림-반복»(서울시립미술관), 2009년 «Moon Generation» (사치갤러리) 등의 단체전에 참여했다. 1997년 국립현대미술관 올해의 작가, 2003년 제50회 베니스비엔날레 한국관 작가, 2011년 아르코미술관 대표 작가로 선정되었다.

황창배

황창배(1947-2001)는 서울대학교 동양화과와 동대학원을 졸업하고, 1975년 제24회 국전에서 특선을 수상하며 등단했다. 1977년 국전 문공부장관상, 이듬해에는 대통령상을 수상했다. 1981년 동산방화랑, 1993년 미국 화인아트갤러리, 1999년 선화랑 등에서 10여 회 개인전을 열었으며, 1966년 «후소회 창립 60주년 기념전», 1995년 파리 유네스코 본부에서 «한국미술 50인 유네스코 초대전» 등의 단체전에 참여했다. 1982-1984년 동덕여자대학교, 1984-1986년 경희대학교, 1986-2001년 이화여자 대학교에서 교수를 역임했다.

에드워드 A. 섕컨

에드워드 A. 섕컨은 과학, 기술, 예술, 디자인 등의 분야를 아우르는 글을 쓴다. 최근에는 예술과 소프트웨어, 인베스티게토리 아트, 사운드 아트와 생태학, 뉴미디어와 현대예술의 융화 등에 대한 에세이를 발표했으며, 주요 저서로는 『Telematic Embrace: Visionary Theories of Art, Technology and Consciousness』(2003), 『Art and Electronic Media』(2009), 『Systems』(2015)가 있다. 현재 캘리포니아 대학교 산타크루즈에서 예술학과 부교수로 재직 중이다.

데이비드 조슬릿

데이비드 조슬릿은 미국의 미술사학자이다. 1980년대 보스턴 현대미술관에서 큐레이터로 재직하면서 다수의 전시를 공동 기획하였다. 캘리포니아대학교 어바인(1995-2003)과 예일대학교 (2003-2013) 에서 시각연구 박사과정과 미술사학과에서 강의를 했으며, 『Infinite Regress: Marcel Duchamp 1910–1941』(2001), 『American Art Since 1945』(2003), 『피드백 노이즈 바이러스(Feedback: Television Against Democracy)』(2010), 『After Art』(2012) 등을 저술했다. 현재 뉴욕시립대학교 대학원에서 미술사학과 교수로 재직 중이다.

유시 파리카

유시 파리카는 핀란드의 뉴미디어 학자로, 영국 사우스햄튼대학교 (윈체스터 예술학교) 과학기술문화 & 미학과 교수이다. 핀란드 투르쿠대학교 디지털 문화학과에서도 강의를 맡고 있다. 대표 저서로는 『Insect Media』(2010), 『What is Media Archaeology』(2012), 『A Geology of Media』(2015)가 있다.

이현진

이현진은 미디어아트 작가로, 뉴욕대학교 산하의 티쉬 예술대학에서 인터렉티브 텔레커뮤니케이션 과정을 마쳤으며, 조지아 공대에서 디지털 미디어 박사학위 를 받았다. 주요 개인전으로는 «조우― 다리»(2009), «깊은 호흡»(2014) 이 있으며, 단체전으로는 «재해석된 감각»(2013), «Global: Infosphere» (2015)가 있다. 현재 연세대학교 커뮤니케이션대학원에서 영상예술학 분야, 미디어아트 전공 교수로 재직 중이다.

김지훈

김지훈은 뉴욕대학교 영화연구 박사학위를 취득했으며, 중앙대학교 영화미디어연구 부교수이다. 저서로 『Between Film, Video, and the Digital: Hybrid Moving Images in the Post-media Age』 (Bloomsbury Academic, 2016), 번역서로 『북해에서의 항해: 포스트-매체 조건 시대의 예술』 (로절린드 크라우스, 2017), 『질 들뢰즈의 시간기계』(데이비드 로먼 노도윅, , 2005)가 있으며 실험영화 및 비디오, 갤러리 영상 설치작품, 디지털 예술, 실험적 다큐멘터리, 현대 영화이론 및 매체미학 등에 대한 논문들을 Cinema Journal, Screen, Film Quarterly, Millennium Film Journal, Camera Obscura, Animation: An Interdisciplinary Journal 등의 저널들에 기고하고 있다.

김남시

김남시는 독일 베를린훔볼트대학교에서 문화학 박사 학위를 취득했다. 대표 저서로 『본다는 것』(2013), 『광기, 예술, 글쓰기』(2016) 등이 있고, 번역서로는 『한 신경병자의 회상록』(다니엘 파울 슈레버, 2010), 『모스크바 일기』(발터 벤야민, 2015), 『새로움에 대하여』(보리스 그로이스, 2017) 등이 있으며, 논문으로는 「과거를 어떻게 (대)할 것인가: 발터 벤야민의 회억 개념」, 「아카이브 미술에서 과거의 이미지: 벤야민의 잔해와 파편 조각 개념을 중심으로」 등이 있다. 현재 이화여자대학교 예술학 전공 교수로 재직 중이다

여경환

서울시립미술관 큐레이터. 홍익대학교 예술학과와 동 대학원 졸업하고 KBS 디지털미술관 방송작가, 경기도미술관 큐레이터로 일했다. 사회적 기제로서의 미술과 사진이 만들어내는 충돌에 관심이 있으며, 공저로는 『랑데부 아트: 디지털 시대의 예술작품』이 있다. «X: 1990년대 한국미술»(2016), 광복70주년 기념전 «북한프로젝트»(2015), «로우 테크놀로지: 미래로 돌아가다»(2014) 등을 기획했다.

Modern and Contemporary Art, and represented Korea at the 50th Venice Biennale in 2003, and was selected as a representative artist of Arko Art Center in 2011.

Yoo Geun Taek

Yoo Geun Taek (1965-) received his BFA and MFA in Oriental Painting from Hongik University. He had solo exhibitions at Kwanhoon Gallery in 1991, Kumho Museum in 1997, 21+YO Gallery in Japan in 2005, and OCI Museum in 2014, and participated in numerous group exhibitions including "Seoul, City Exploration" at Seoul Museum of Art in 2011, and "Manner in Korean Paintings" at HITE Collection in 2012. He received the 2000 Suk Nam Arts and Cultural Foundation Award, the 2003 Young Artist Today by the Ministry of Culture, and the 2009 Ha Chong-Hyun Art Prize, and is currently serving as a professor of Oriental painting at Sungshin Women's University.

Yoo Youngkuk

Yoo Youngkuk (1916-2002) studied at the Seoul Second High School and graduated from the department of oil painting at Bunka Gakuen University, Tokyo. Since 1937, he participated in the abstract painting movement in Tokyo, and after liberation, he was involved in the Neorealist Movement in 1948, Modern Art Association in 1956, and New Form Group in 1962. He took part in a number of group exhibitions and biennales at home and abroad including Bienal de Sao Paulo, International Japan Art Exhibition, and the World Contemporary Art Fair for the 1988 Seoul Olympics, and served as a professor at Hongik University.

Edward A. Shanken

Edward A. Shanken writes and teaches about the entwinement of science, engineering, art, and design. His books include *Telematic Embrace: Visionary Theories of Art, Technology and Consciousness* (2003), Art and Electronic Media (2009), and Systems (2015). Recent publications include essays on art and software, investigatory art, sound art and ecology, and bridging the gap between new media and contemporary art. Dr. Shanken is Associate Professor, Arts Division, University of California, Santa Cruz.

David Joselit

David Joselit is an American art historian. Working as a curator at the Institute of Contemporary Art, Boston, during the 1980s, he co-organized numerous exhibitions. He taught the Ph.D. Program in Visual Studies and in the Department of Art History at the University of California, Irvine(1995-2003), and at Yale University (2003-2013), and is the author of *Infinite Regress: Marcel Duchamp 1910–1941* (2001), *American Art Since 1945* (2003), and *Feedback: Television Against Democracy* (2010) etc. He is currently the professor of Art History at the Graduate Center of the City University of New York.

Jussi Parikka

Jussi Parikka is a Finnish media theorist and professor in Technological Culture & Aesthetics at University of Southampton (Winchester School of Art). He is also docent of digital culture theory at the University of Turku. His books include among others *Insect Media* (2010), *What is Media Archaeology* (2012), and *A Geology of Media* (2015).

Hyun Jean Lee

Hyun Jean Lee is a media artist. She earned her BFA in painting at Seoul National University, and after completing the Interactive Telecommunication course at the NYU Tisch School of the Arts, received her Ph.D. in Digital Media from Georgia Tech. Her solo exhibitions include "Encounter – Bridge" (2009) and "Deep Breath" (2014), and her major group shows include "Reinterpreted Sense" (2013) and "Global: Infosphere" (2015). She is currently serving as a professor of media art at Yonsei University's Graduate School of Communication.

Jihoon Kim

Jihoon Kim earned his Ph.D. in Cinema studies at the New York University, and is an associate professor of Film Studies Department at Chung Ang University. His wrote *Between Film, Video, and the Digital: Hybrid Moving Images in the Post-media Age* (2016), and translated, *A Voyage on the North Sea: Art in the Age of the Post-Medium* (Rosalind Kraus, 2017), *Gilles Deleuze's Time Machine* (David norman Rodowick, 2005). He is contributor of thesis on experimental films and videos, video installations in galleries, digital arts, experimental documentaries, and contemporary film theory and media aesthetics in journals such as *Cinema Journal*, *Screen*, *Film Quarterly*, *Millennium Film Journal*, *Camera Obscura* and *Animation: An Interdisciplinary Journal*.

Namsi Kim

After earning his Bachelor in Aesthetics from Seoul National University, Namsi Kim received his Ph.D in culture from the Humboldt University of Berlin, Germany. His major writings include *Seeing, and Madness, art, writing*, and his translations include *Memoirs of My Nervous Illness, Moscow diary*, and *Uber das Neue*. His thesis include "How to Do deal with the Past: Walter Benjamin's Concept of Recollection" and "Past Images in Archival Art: Focusing on Benjamin's Concept of Wreck and Debris". He is currently a professor of arts at Ewha Womans University.

Yeo, Kyunghwan

Kyunghwan Yeo has been the curator of the Seoul Museum of Art since 2013; she has also served as the curator of the Gyeonggi Museum of Modern Art (2007–2013) and as writer for the Digital Museum for KBS documentary (2002–2006). She received her BA and MA in art theory from Hong-ik University, the focus of which is on the conflicts in contemporary art and photography as a social apparatus. She is the co-author of *Rendezvous Art-How Artwork Lives in the Digital Era* (2004). She is the curator of the exhibitions "X: Korean Art in the Nineties" (2016), "NK Project" (2015), and "Low Technology: Back to the Future" (2014).

【 서울시립미술관 소장품 】

구동희
<맥 아래에서; 너에게 주문을 건다>,
2012,
싱글채널 비디오, 컬러,
사운드, 15분 30초

김수자
<구걸하는 여인-카이로>, 2001,
싱글채널 비디오, 컬러,
사운드(스테레오), 8분 52초

김원숙
<무제>, 1990,
캔버스에 유채, 168×121cm

김종학
<잡초>, 1989,
캔버스에 유채, 158×240cm

김창열
<물방울>, 1992,
캔버스에 유채, 182×230cm

김호득
<계곡>, 1997,
한지에 수묵, 153.5×251.5cm

김환기
<Untitled (15-VII-69 #90)>, 1969,
캔버스에 유채, 120×85cm

노상균
<별자리_9 쌍둥이자리>, 2010,
캔버스에 시퀸, 218.3×218.3cm

박노수
<수렵도>, 1961,
한지에 채색, 217×191cm

박생광
<무속>, 1985,
종이에 수묵채색, 133×134cm

박서보
<묘법 No. 991009>, 1999,
한지위에 혼합재료, 260×200cm

배영환
<오토누미나-관념산수>, 2014,
혼합재료, 가변크기

석철주
<신몽유도원도>, 2009,
캔버스에 먹과 아크릴릭, 120×299cm

성능경
<세계전도 世界顚倒>, 1974,
오브제, 세계지도 잘라 배열
(300개의 지도 조각), 가변크기

유근택
<열 개의 창문, 혹은 하루>, 2011,
한지에 수묵채색, 90×48cm(x10pcs.)

유영국
<WORK>, 1967,
캔버스에 유채, 130×130cm

이대원
<농원>, 1985,
캔버스에 유채, 72.7×100cm

이불
<Untitled>, 2004,
알루미늄 형틀에 폴리우레탄,
핸드커팅, 폴리스터 퍼티, 에폭시 코팅,
91×77×100cm

이성자
<무제>, 1960,
종이에 프린트, 38×45.5cm

이세현
<Between Red 70>, 2008,
린넨에 유채, 162×130cm

이숙자
<2004-6 푸른 보리밭-엉겅퀴,
흰나비 한 쌍 I>, 2004,
5배접 순지에 암채, 122.5×156cm

이흥덕
<카페>, 1987,
캔버스에 아크릴릭, 129×160.5cm

임옥상
<귀로>, 1984,
종이부조에 수묵채색, 180×260cm

장욱진
<나무>, 1989,
캔버스에 유채, 40×31.5cm

정서영
<괴물의 지도, 15분>, 2008-2009,
먹지드로잉, 나무 탁자, 돌,
75×109.5cm(드로잉 10점),
122.5×415×132cm(설치)

천경자
<1979 여행시리즈>, 1979,
종이에 채색

1. <뉴우델리 싸리의 여인>, 1979,
종이에 채색, 27×24cm
2. <페루 이키도스>, 1979,
한국화, 종이에 채색, 33.5×24.5cm
3. <탱고를 찾아서>, 1979,
종이에 채색, 24×27cm
4. <갠지스 江에서>, 1979,
종이에 채색, 24.5×33cm
5. <페루 구스코 시장>, 1979,
종이에 채색, 24.3×33.2cm
6. <플라사메이코>, 1979,
종이에 채색, 33×24cm
7. <인도바라나시>, 1979,
종이에 채색, 27×24cm
8. <아마존 이키토스>, 1979,
종이에 채색, 25×33.5cm
9. <구스코>, 1979,
종이에 채색, 24.5×27.2cm
10. <이과스>, 1979,
종이에 채색, 27×24cm
11. <뉴델리>, 1979,
종이에 채색, 24×33cm

최영림
<전설>, 1962,
캔버스에 유채, 91×117cm

최욱경
<생의 환희>, 1975,
캔버스에 아크릴릭, 129×161cm

황인기
<방인왕제색도>, 2002,
크리스탈, 나무합판에 연필, 244×488cm

황창배
<무제>, 1993,
캔버스에 혼합재료, 194×258.5cm

【 뉴커미션 】

Sasa[44]
<18개의 작품, 18명의 사람,
18개의 이야기와 58년>, 2018,
모니터, 헤드셋, 시트지, 가변크기,
디자인: 슬기와 민, 오디오 편집: 정세현,
사진: 김상태

권하윤
<그 곳에 다다르면>, 2018,
키넥트 센서, 컴퓨터, 3채널 프로젝션,
사운드, 1500×500cm(가변크기),
사운드 디자인 : Pierre DESPRATS

김웅용
<데모>, 2018,
3채널 HD 비디오, 15분,
1500×500cm(가변크기)

박기진
<공>, 2018,
혼합재료, 앱, 앱서버, 260×260×260cm,
프로그래밍: 김아욱, 사운드 엔지니어링:
김성준

배윤환
<스튜디오 B로 가는 길>, 2018,
싱글채널 HD 비디오, 15분,
400×300cm(가변크기), 편집: 권혜원,
사운드: 문재홍

이예승
<중간 공간>, 2018,
프로젝션 맵핑, 500×500cm(가변크기)

일상의실천(권준호, 김경철, 김어진)
<Poster Generator 1962-2018>,
2018, 터치스크린, 프로젝터, PC,
사운드, 600×440cm(가변크기),
테크니컬 디렉터: 제이드웍스

조영각
<깊은 숨>, 2018,
PC, 산업용 로봇팔(KUKA KR AGILUS),
프로젝터, 웹캠, 강철프레임,
채이너 패스트 뉴럴 네트워크 라이브러리,
600×300cm(가변크기), 후원: 탐보이드,
소프트웨어 개발: 조영탁

조익정
<올드 스폿>, 2018,
3채널 HD 비디오, 18분 30초,
400×500cm(가변크기),
사운드: 정진화

최수정
<불, 얼음 그리고 침묵>, 2018,
시멘트에 복합매체, LED 필름디스플레이,
260×260×400cm, 사운드 엔지니어링:
차효선, 영상 엔지니어링: 김태현

【SeMA COLLECTIONS 】

Koo Donghee
Under the Vein; I Spell on You, 2012,
Single channel video, color, sound,
15min. 30sec.

Kim Sooja
A Beggar Women-Cairo, 2001, Single
channel video, color, sound(stereo),
8min. 52sec.

Kim Won-Sook
Untitled, 1990,
Oil on canvas, 168×121cm

Kim Chong Hak
Weeds, 1989,
Oil on canvas, 158×240cm

Kim Tschang-Yeul
Water Drops, 1992,
Oil on canvas, 182×230cm

KIM Ho Deuk
Valley, 1997,
Ink on Korean traditional paper,
153.5×251.5cm

Kim Whanki
Untitled (15-VII-69 #90), 1969,
Oil on canvas, 120×85cm

Noh Sang-kyoon
Constellation_9 Gemini, 2010,
Sequin on canvas, 218.3×218.3cm

Park No-Soo
Hunting, 1961,
Color on Korean traditional paper,
217×191cm

Park Saeng Kwang
Shamanism, 1985,
Ink and color on paper, 133×134cm

Park Seo-bo
Ecriture No. 991009, 1999,
Mixed media on Korean traditional
paper, 260×200cm

Bae Young-whan
Autonumina-Mindscape, 2014,
Mixed media, Dimensions variable

Suk Chul-joo
New Scenery in Dream, 2009,
Ink and acrylic on canvas,
120×299cm

Sung Neung-kyung
An Upside-down Map of the World,
1974,
Objects, cut and arranged world map
(300 map pcs.), Dimensions variable

Yoo Geun Taek
Ten Windows or the One Day, 2011,
Color on Korean traditional paper,
90×48cm (x10pcs.)

Yoo Youngkuk
WORK, 1967,
Oil on canvas, 130×130cm

Lee Dai Won
Farm, 1985,
Oil on canvas, 72.7×100cm

Lee Bul
Untitled, 2004,
Hand-cut polyurethane on aluminum
amature, polyester putty, epoxy
coating, 91×77×100cm

Seundja Rhee
Untitled, 1960,
Print on paper, 38×45.5cm

Sea Hyun Lee
Between Red 70, 2008,
Oil on linen, 162×130cm

Lee Sook-ja
*2004-6 Green Barley Field-Thistle
and a Pair of White Butterflies I*,
2004,
Stone color on Korean traditional
paper (5-layer lining), 122.5×156cm

Lee Heungduk
The Café, 1987,
Acrylic on canvas, 129×160.5cm

Lim Ok Sang
The Way Home, 1984,
Ink on basso-relievo in paper, color,
180×260cm

Chang Ucchin
Tree, 1989,
Oil on canvas, 40×31.5cm

Chung Seoyoung
Monster Map, 15min., 2008-2009,
Drawing on carbon paper, wood table,
stone, 75×109.5cm (10 drawings),
122.5×415×132cm (installation)

Chun Kyung-ja
'1979 Travel series,' 1979,
Color on paper

1. *Woman wrapping a sari in New
Delhi*, 1979,
Color on paper, 27×24cm
2. *Peru Iquitos*, 1979,
Color on paper, 33.5×24.5cm
3. *Find the Tango*, 1979,
Color on paper, 24×27cm
4. *At the Ganges riverside*, 1979,
Color on paper, 24.5×33cm
5. *Peru Cusco market*, 1979,
Color on paper, 24.3×33.2cm
6. *Plaza Mexico*, 1979,
Color on paper, 33×24cm
7. *India Varanasi*, 1979,
Color on paper, 27×24cm
8. *Amazon Iquitos*, 1979,
Color on paper, 25×33.5cm
9. *Cusco*, 1979,
Color on paper, 24.5×27.2cm
10. *Iguaçu*, 1979,
Color on paper, 27×24cm
11. *New Delhi*, 1979,
Color on paper, 24×33cm

Choi Young-rim
Legend, 1962,
Oil on canvas, 91×117cm

Wook-kyung Choi
Delight of Life, 1975,
Acrylic on canvas, 129×161cm

Whang Inkie
After Mt. Tiger, 2002,
Crystal, graphite on wood panel,
244×488cm

Hwang Chang Bae
Untitled, 1993,
Mixed media on canvas,
194×258.5cm

【 NEW COMMISIONED 】

Sasa[44]
*18 Works, 18 People, and 18 Stories
in 58 Years*, 2018,
Monitor, headset, adhesive sheet,
Dimensions variable, Design:
Sulki&Min, sound editing: Chung
Sehyun, photography: Sangtae Kim

Hayoun Kwon
When you get there, 2018,
Kinect sensor, PC, 3channel
projection, sound, 1500×500cm
(Dimensions variable), Sound design:
Pierre DESPRATS

Woong Yong KIM
DEMO, 2018,
3channel HD video, 15min.,
1500×500cm (Dimensions variable)

Kijin Park
Gong, 2018,
Mixed media, app, app server,
260×260×260cm, Programming: Auk
Kim, sound engineering: Seongjun
Kim

Bae Yoon Hwan
ROAD TO STUDIO B, 2018,
Single channel HD video, 15min.,
400×300cm (Dimensions variable),
Editing: Kwon Hye Won, sound: Moon
Jae Hong

Ye Seung Lee
In between space, 2018,
Projection mapping,
500×500cm(Dimensions variable)

Everyday Practice (Kwon Joonho, Kim
Kyungchul, Kim Eojin)
Poster Generator 1962-2018, 2018,
Touch screen, projector, PC, sound,
600×440cm (Dimensions variable),
Technical director: Jadeworks

Youngkak Cho
Deep Breath, 2018,
PC, industrial robot arm (KUKA KR
AGILUS), projector, webcam, steel
frame, chainer fast neural networks
library, 600×300cm (Dimensions
variable), Supported by teamVOID,
software develop: Youngtak Cho

Ikjung Cho
Old Spot, 2018,
3channel HD video, 18min. 30sec.,
400×500cm (Dimensions variable),
Sound: Jinhwa Jeong

CHOI Soojung
Fire, Ice and Silence, 2018,
Mixed media on cement, LED film
display, 260×260×400cm, Sound
engineering: CHA Hyosun, video
engineering: KIM Taehyun

[출판]

글쓴이 – 김남시, 김지훈, 에드워드 A. 샨컨,
여경환, 이현진, 데이비드 조슬릿, 유시 파리카

발행처 – 서울시립미술관
04515 서울특별시 중구 덕수궁길61
T. 02 2124 8800 | sema⌗seoul.go.kr

현실문화연구
주소 서울시 은평구 통일로 684
서울혁신파크 1동 403호
T. 02 393 1125 | hyunsilbook⌗daum.net

발행일 – 2018년 9월 20일

발행인 – 유병홍, 김수기

편집 – 김수기(현실문화), 여경환

코디네이터 – 김은주, 고보리

번역 – 장우진, 심효원 (유시 파리카,
에드워드 샨컨), 현시원 (데이비드 조슬릿)

디자인 – 정진열

사진 – 김상태, 윤태진

인쇄 – 세진피앤피

ISBN 978-89-6564-222-0 04600

이 책은 서울시립미술관의 개관30주년을 기념하는
《디지털 프롬나드》 전시를 위해 발행되었습니다.

[전시]

디지털 프롬나드
SeMA 개관30주년 기념전
2018. 6. 12 ~ 2018. 8. 15
서울시립미술관 서소문본관 2-3층

주최 – 서울시립미술관, 한국콘텐츠진흥원

학예연구부 총괄 – 백기영(학예연구부장)

전시 총괄 – 고원석(전시과장)

큐레이터 – 여경환

코디네이터 – 김은주, 고보리

교육프로그램 기획 – 추여명

홍보 – 김채하

법률 자문 – 김지은

전시디자인 – 이이건축

전시그래픽 – 정진열

번역 – 장우진

영상장비 – 미지아트

운송설치 – 아트스카이

작품제작 지원 –
제이드 웍스 (일상의실천)
팀보이드 (조영각)

[PUBLISHING]

Contributors – David Joselit, Jihoon Felix Kim, Kim Namsi, Hyunjean Lee, Jussi Parikka, Edward A. Shanken, Kyung-whan Yeo

Publishers – Seoul Museum of Art(SeMA)
61 Deoksugung-gil, Jung-gu, Seoul, Korea
100-813 | T. 02 2124 8800
sema@seoul.go.kr

Hyunsil Books
1-403 Seoul Innovation Park
684, Tongil-ro, Nokbeon-dong, Eunpyeong-gu, Seoul 03371, Korea
T. 02 393 1125 | hyunsilbook@daum.net

Publication Date – 20 September, 2018

Publisher – Yoo Byung-hong, Kim Suki

Editor – Suki Kim(Hyunsil Books) Kyung-hwan Yeo

Coordinator – Eunju Kim, Bori Ko

Translation – Woojin Chang,
Sim Hyowon (Edward A. Shanken, Jussi Parikka), Hyun Siwon (David Joselit)

Design – Jin Jung

Photographer – Sangtae Kim, Taejin Yoon

Print – Saejin P&P

ISBN 978-89-6564-222-0 04600

[EXHIBITION]

Digital Promenade
30th Anniversary of Seoul Museum of Art

June 12 — Aug. 15, 2018
SeMA Seosomun 2-3F Gallery

Co-organized by
Seoul Museum of Art
Korea Creative Content Agency

Overall Supervisor – Peik Ki Young
(Director of Curatorial Bureau)

Curatorial Supervisor – Wonseok Koh
(Head of Exhibition Division)

Curator – Kyung-hwan Yeo

Coordinator – Eunju Kim, Bori Ko

Education – Chu Yeomyung

PR – Kim Cha Ha

Legal Consulting – Kim Ji Eun

Exhibition Design – 012 Architecture

Exhibition Graphic – Jin Jung

Translation – Woojin Chang

Electronic Equipment – Miji Art

Transportation – ArtSky

Support to Production of Works
Jadeworks (Everyday Practice)
TeamVOID (Youngkak Cho)